觀光
行銷學

觀光休閒與餐旅及資訊科技整合觀點與實務導向

Tourism Marketing: Integrated Perspective and
Practical Orientation of Tourism, Leisure,
Hospitality and Information Technology

陳德富 博士◎編著

序

　　「觀光產業」已成爲二十一世紀最具社會經濟指標的產業。自1950
年代至今，全球的觀光活動呈現日趨多元的豐富面貌，不僅在「量」上
有可觀的成長，在「質」的方面亦不斷地醞釀新風貌。近年來全球的觀
光發展大致呈現三大趨勢，即新興觀光據點的不斷竄起、觀光產品的多
樣化，以及觀光據點競爭白熱化。「觀光旅遊資訊科技發展」是讓觀光
訊息，透過資訊科技（Information Technology, IT）產業所研發的相關
技術，如網路社群軟體、手機旅遊資訊APP、結合電子地圖傳達智慧型
手機行動資訊等，使旅遊者取得最新、最快的旅遊訊息。並透過「說故
事」（Story Telling）的概念，將旅遊訊息生活化、故事化，使觀光客更
能融入旅遊情境，增加觀光遊憩體驗。

　　如何將「觀光休閒與餐旅及觀光旅遊資訊科技」跨領域整合一直是
觀光學界重要的課題。筆者把教授觀光與行銷及資訊科技十幾年的理論
與實務經驗寫成這本實用的專書，融入工業4.0/5.0與AI人工智慧管理。
工業4.0/5.0與AI人工智慧時代來臨，傳統觀光行銷的內容不外乎觀光行
銷組合4P與STP策略等。這些已無法訓練觀光科系學生成為一個跨領域
整合性專才，更無法培養學生之解決問題能力，造成觀光科系畢業生往
往不能成爲觀光業所需要的人才。

　　因此本書《觀光行銷學——觀光休閒與餐旅及資訊科技整合觀點與
實務導向》將澈底顛覆傳統的觀光行銷學架構，從行銷中的4P、4C、
4S、4R、4V、4I切入，結合食、衣、住、行、育樂之實務個案，將觀光
行銷組合4P創新並擴充到8P以符合現代化與科技化觀光行銷之趨勢，將
觀光行銷融入創意創新思維，整合觀光休閒與餐旅及資訊科技。

　　本書之目標爲培育一個跨領域整合性專才，將傳統觀光行銷學只能

培訓觀光行銷之專才提升到整合觀光休閒與餐旅、觀光行銷資訊：旅遊4.0、觀光業網路行銷與電子商務及社群行銷、目的地行銷、城市觀光行銷、會展行銷、文創觀光與世界遺產、AI人工智慧觀光之跨領域整合性專才（融入工業4.0/5.0與AI人工智慧管理）。本書首創以QR Code連結實務個案於各章章末，一方面節省紙張，響應環保，另一方面，讓愛滑手機的滑世代學生得以應用手機上課，此為本書首創之創新教學法。

　　本書特別提供完整而豐富的實務經驗，期使讀者合理且有效地評估觀光產業價值，強化企業獲利。期望經由整合觀點與創新思維並從人文、科技與創新的角度出發，探討相關的理論應用，且以各種不同觀光產業管理個案研討作為理論與實務的連結，期望能對觀光行銷有深入的瞭解。本書顛覆傳統觀光行銷觀念，引導讀者以跨領域整合創新為導向的思考方式出發，找出觀光產業經營行銷之關鍵成功因素。目標在於讓讀者建立觀光產業經營行銷完整的相關知識與觀念，並透過實際觀光產業經營行銷個案研討的方式，兼顧並整合理論與實務。

　　本書得以完成，首先要感謝我的家人的全力支持，讓我可以全心投入本書的寫作，謹將本書獻給在天堂的父親與時時刻刻都在關心我的母親，最後要感謝揚智文化編輯部的專業及細心編排與校稿，並提供寶貴的意見，讓本書得以最佳內容呈現。

陳德富

謹誌於　台中清水

2020年8月

目　錄

Chapter 1

緒　論

 本章學習目標

- 觀光的起源與定義
- 觀光產業的起源、特性與重要性
- 觀光行銷的演進與定義
- 觀光行銷組合

第一節　觀光的起源與定義

一、觀光的起源

　　西周文王《易經》觀卦六四爻辭，第一次出現觀光一詞（**圖1-1**）。在西方，西元1811年，英國的《運動雜誌》（*The Sporting Magazine*）最早出現Tourism一詞。觀光英文名稱為Tourism，有巡迴之意。中國古代即有會議觀光之形成，在東方，大禹治水成功之後，來到茅山（今浙江紹興城郊），召集諸侯，計功行賞。《左傳》亦有「觀光上國」一詞。承襲此用法，後人亦稱遊覽考察一國之政策及風俗為觀光。

二、觀光（Tourism）的定義

　　德國學者Bormann指出，舉凡為保健及休養、遊憩、商務及職業等目的，或其他理由，如特別事故而離開居住地所作一定時期之旅行等，均稱為觀光，但不包括日常必需的通勤。三田義雄指出，觀光原具有「觀賞文化風光」之意，而觀光之內涵當限定以活動為中心，其所伴之而來者為空間之移動，此乃與其他活動得以區分之主要根據。

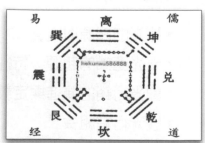

圖1-1　《易經》觀卦六四爻辭，第一次出現觀光一詞

世界觀光組織（World Tourism Organization, WTO）對觀光的定義是
「離開日常生活居住地，前往其他地方從事休閒、商業、社交或其他目
的相關活動的總稱」。這個定義包含了觀光旅遊的三個基本要素：

1.旅客從事的活動是離開日常生活居住地。
2.這些活動需要交通運輸將旅客帶到目的地。
3.旅遊目的地有充分的軟硬體設施與服務等，能夠滿足旅客旅遊準
　備，以及在該地停留期間的需要。

國際觀光組織針對觀光旅遊的定義則是「與生活節奏和環境之變遷
有關，而且也與親身所經歷的環境參觀、自然環境、文化及社會有關的
臨時而又自願的旅行現象之總體」。

因此，觀光可以歸納為以下三個要素：

1.觀光是人類的一種空間活動，離開自己的定居地到另一地方做短
　期的停留，其目的可能含觀賞自然或人文風光、體驗異國風情，
　使得身心得以放鬆和抒解，此反應了觀光旅遊活動的異地性。
2.觀光是人類的一種暫時性活動。人們前往目的地，並做短期的停
　留通常是超過24小時。
3.觀光是人們的旅行和暫時居留而引起的各種現象和關係的總合。
　其包括觀光客的各項活動，如旅行、遊覽、會議、購物、考察
　等，亦包含在觀光活動中所涉及的一切現象和關係。

以上定義可知，除了旅遊活動以外，觀光還包括離開現實生活，回
歸自然與與體驗文化的行為。一般而言，其意義是指為達成某一目的，
不包括例行性活動、外地就業、長期遷移等，而離開日常居住地前往他
處，從事一定時期之旅行活動。

觀光具有狹義及廣義兩種，狹義的觀光係指：(1)人們離開其日常生
活居住地；(2)向預定的目的地移動；(3)無營利的目的；(4)觀賞風土文
物。廣義的觀光除了包含上述幾點，再加入學術、經濟與文化在內。

總之，觀光是對他地或他國的人文觀察；包括文化、制度、風俗習

慣、國情、產業結構和社會型態等，以增廣見聞、知識及提高知識素養。

第二節　觀光產業的起源、特性與重要性

一、觀光產業的起源

　　旅遊活動為一種社會現象，亦是社會與經濟發展的產物，觀光旅遊的方式與型態，隨著時代進步，交通事業的發達，更是日新月異。我國觀光產業於民國45年開始萌芽，49年9月奉行政院核准於交通部設置觀光事業小組，55年10月改組為觀光事業委員會，60年6月24日政策決定將原交通部觀光事業委員會與台灣省觀光事業管理局裁併，改組為交通部觀光事業局，為現今觀光局之前身，至61年12月29日「交通部觀光局組織條例」奉總統公布後，依該條例規定於62年3月1日更名為「交通部觀光局」，綜理規劃、執行並管理全國觀光事業。

觀光節

　　觀光局報請交通部函請內政部於民國66年10月28日核定，每年農曆正月15日之「元宵節」為「觀光節」，自民國67年開始實施。

觀光週

　　以農曆正月15日為中心的前後，共計七天為「觀光週」（即正月12日至18日）。

太平洋觀光節

二、觀光相關產業的特性

以下介紹觀光產業與觀光遊樂業的特性：

(一)觀光產業的特性

觀光產業屬於服務業，其五大特性為：(1)無形性（商品專利權無法取得）；(2)同時性或不可分割性（生產與消費同時、同地點發生）；(3)異質性；(4)易逝性（產品瞬間生產及消費）；(5)易變性（生產過程需要其他部門的支援）。

觀光產業在經濟學上的特性為需求彈性大、投資報酬率低、伸縮性低，亦具有產業的特殊性：(1)消費經驗短暫；(2)情緒化的購買行為；(3)強調服務的證據；(4)強調聲望與形象；(5)銷售通路多樣性；(6)相關事業相互依賴；(7)產品易被模仿；(8)重視淡季的促銷活動。

綜上所述，觀光產業的特性可歸納如**表1-1**。

表1-1　觀光產業的特性

特性	內容
綜合性 （複合性）	結合交通、住宿、餐飲、娛樂及購物等相關行業，彼此間相互依賴，為滿足旅客不同需求，提供必需的服務。
服務性	屬於服務業之一，旅客除了購買觀光商品（資源、設施及服務所構成）外，亦要獲得滿意的服務（受到尊重與適當的服務態度），因此觀光產業所提供的服務，應為各項觀光商品與滿意服務的總合。
多樣化	銷售的商品包括有形的商品（住宿、餐飲等）與無形的商品（服務）。觀光產業是將自然、人文資源與其他相關聯的行業相互結合，組成不同的配套行程，旅客有多重的選擇，以滿足旅客之不同需求。
易變性 （敏感性、 彈性）	係以觀光旅遊為導向，易受政治（國際情勢、政治安定與否等）、經濟（景氣與否、外匯變動等）與社會（治安狀況等）影響；對於自然因素（天災、水災等），各相關行業間配合之默契，均會直接或間接影響到觀光產業之推展，其變化及敏感性甚大。
季節性	受到天候因素影響，旅客會考量到旅遊安全問題，旅遊意願相對受到影響，這種不可抗力的自然現象，為一無可奈何之事，因此觀光旅遊有旺季與淡季之分。

資料來源：陳思倫、宋秉明、林連聰（1995）。

(二)觀光遊樂業的特性

觀光遊樂業的特性如**表1-2**。

表1-2　觀光遊樂業的特性

特性	內容
投資風險大	樂園規模越大，投資金額越高，相對風險也增加。
設計開發過程複雜	整體規劃、基地資料評估、營運管理計畫及施工進度管制等，一切過程複雜性高。
強調主題性商品特色	開發具有代表性、挑戰性及高變化與特色的設施。
商品變動性	隨時掌握市場動態，開發設計替代性新產品。
融合自然文化與景觀設計	結合現有資源，規劃設計出個性化的視覺景觀，提供遊客不同的感官享受。

資料來源：陳思倫、宋秉明、林連聰（1995）。

三、觀光產業的重要性

世界觀光組織（WTO）預估，2020年全球觀光人數將成長至十六億二百萬人次，全球觀光收益亦將達到二兆美元。而世界觀光旅遊委員會（World Tourism Travel Council）所發表的報告曾估計2010年時全球觀光產業規模將占全球生產總值的12%，約當七兆美元，為全世界規模最大也是最重要的產業。2005年網際網路商務交易金額最大的產業為旅遊業，占整體電子商務市場高達36.4%。《APEC會員國觀光發展之經濟影響因素》一書亦指出，觀光旅遊包括「運輸、住宿、餐飲、遊憩與旅遊服務」是世界最大產業，也是最主要就業機會供給者。觀光活動涵蓋餐飲、旅館、航空、運輸、旅行業等多項產業，因此振興觀光還有助於活絡相關產業。就經濟效益而言，不僅創造觀光產值，也能增加消費，進一步提振景氣，增加就業機會，

「二十一世紀是觀光遊憩產業擅場時代」，世界各國都將有「無煙囪工業」之稱的觀光產業視為國家經濟發展的重點。此外，由於物質生

活的富裕，激起了對生活素質的要求，反過來更爲重視自然景觀與生態環境；跟著也提升了觀光產業地位與重要性。觀光業除了可以藉由多項產業所帶來的商機，給民衆帶來更多的財富，觀光活動也可讓民衆在工作之餘，從事休閒育樂活動，平衡忙碌的生活。觀光產業還可以與自然資源、商務活動結合，進一步透過觀光交流，展現一國的人文內涵、經濟實力及基礎建設現代化程度，對改善整體環境、提升國家文化素質皆助益匪淺（譚瑾瑜，2005）。

 ## 第三節　觀光行銷的演進與定義

一、觀光行銷的演進

　　在本世紀以前，觀光餐飲產品和服務與其他產業一樣，都是以傳統直接的方式進行銷售，直到本世紀後，觀光行銷的觀念逐漸地醞釀發展形成，並在觀光產業中受到重視。以下根據菲利浦・科特勒（Philip Kotler）對組織在推展其行銷活動時採用的五種具有競爭性的經營理念，將觀光行銷觀念的演進與發展，分成五個階段來加以說明，如**表1-3**所示。

二、行銷的演進1.0、2.0、3.0、4.0

　　《行銷3.0》中提到行銷方式從最早由產品帶動的「行銷1.0」，到以顧客爲中心的「行銷2.0」，再轉變到後來以人爲本的「行銷3.0」。在《行銷3.0》中我們觀察到，顧客轉變成具有思想、情感和精神的完整人類。因此未來的行銷應該建立在創造產品、服務和公司文化，來擁抱並反映出人類價值（劉盈君譯，2017）。科特勒等人（2017）提出一項有趣觀點，他們認爲「行銷4.0」最關鍵的對象是三類人：年輕人、女性和網民（Youth, Women, and Netizens, YWN），就簡稱爲「少女網」吧！

表1-3 觀光行銷觀念的演進

階段	內容
一、生產觀念	生產觀念乃最古老的一種經營哲學。係假設消費者會接受任何讓他買得到並且買得起的產品,因此管理的主要任務是改善生產及分配的效率。適用於兩種情況:需求大於供給時,管理者應集中精力於增加生產。產品的成本很高時,管理者必須不斷地改良生產效率以降低成本。例如,早期的菸酒公賣局因為是獨占事業,只專注於生產其認為市場可買到的產品,忽略了市場消費者的需求與偏好。
二、產品觀念	產品觀念為另一種經營哲學,係假設消費者會選擇品質、功能和特色最佳的產品,因此公司應該不斷地致力於產品的改良。產品觀念常引發行銷近視症(marketing myopia)。即太過專注於現有產品,而忽視顧客可能潛在的需要。例如,早期傳統旅館業者的經營型態完全強調產品本身的規劃,產品設計的決策過程完全僅憑著業者對自身的需求及目標,忽略了市場消費者的需要,就是一種產品導向的明顯例子。
三、銷售觀念	許多組織機構奉行銷售觀念,銷售觀念認為除非公司極力銷售及促銷,否則消費者將不會踴躍購買公司的產品。通常生產冷門產品的公司會很積極的實行銷售觀念。一般公司在產能過剩時會採用銷售觀念。此觀念的假設是,被哄騙而買下產品的顧客會喜歡這產品,即使不喜歡它們,事後亦會忘記這段不愉快的經驗,又可能會再度購買。例如,觀光旅遊業者會增加廣告預算、加強旅遊產品宣傳、提升觀光銷售人員的銷售技巧等,此種觀念稱為銷售導向的觀念。
四、行銷觀念	行銷觀念是較新的一種經營哲學。行銷觀念認為欲達成公司目標,關鍵在於探究目標市場的需求及欲望,然後使公司能較其競爭者更有效果且更有效率地滿足消費者的需求。行銷觀念與銷售觀念的差異:銷售觀念是由內而外(inside-out),著重產品的推銷與促銷活動,重點在征服顧客、短期銷售。行銷觀念是由外而內(out-inside),著重明確市場的界定及顧客需要,在顧客價值及滿意的基礎下與顧客建立長期關係,從而獲利潤。例如:過去強調休息、放鬆及豐富食物的休閒度假中心,已經逐漸轉型為強調運動休閒、健身以及提供瘦身的低卡食物,以反映顧客品味的改變。
五、社會行銷觀念	社會行銷即概念、理念、行為等行銷,又被稱為非營利行銷。社會行銷觀念認為公司的要務是決定目標市場的需要、欲望及利益,俾便能較競爭者更有效能且更有效率地提供目標市場想要的滿足,同時能兼顧消費者及社會的福祉。要求公司在決定行銷政策時,必須同時考慮:公司利潤、消費者欲望和社會利益三方面的平衡。例如,觀光場所與旅館開始有禁菸的規劃,機場與餐廳也有吸菸區與非吸菸區的設計。

資料來源:方世榮譯(2003)。

他們認為「少」具有「早期採用者」、「市場趨勢的創造者」和「遊戲規則的改變者」等特性，贏得「少」的青睞將可擴大品牌的「心理占有率」（mind share）；「女」具有「資訊蒐集者」、「全面採購者」、「家庭經理人」等特性，贏得「女」將有助擴大品牌的「市場占有率」（market share）；而「網」則具有「社群連結者」、「品牌傳教士」和「內容貢獻者」等特性，贏得「網」是品牌擴大「品牌知名度」（heart share）的關鍵（劉盈君譯，2017）。

抓住「少女網」，「行銷4.0」就將立於不敗。在「行銷4.0」時代，必須促成消費者的「5A」體驗。行銷學中談到行銷爭取消費者的過程，最常用到的就是「AIDA」（注意、興趣、欲望、行動）與「4A」（認知、態度、行動、再次行動）。但在行動社群時代，科特勒等人認為這整套流程應該是「5A」，包括認知、訴求、詢問、行動與倡導。具體來說，認知（Aware）是讓消費者有品牌印象、訴求（Appeal）是讓消費者被品牌吸引、詢問（Ask）是讓消費者對品牌好奇、行動（Action）是讓消費者對品牌購買，而倡導（Advocate）則是讓消費者為品牌說話。在「行銷4.0」時代，行銷人必須採取很多創新做法，才能引導消費者走完整套「5A」體驗（劉盈君譯，2017）。

特別是其中的「行動」（A4）與「倡導」（A5）更是關鍵中的關鍵。對此《行銷4.0：新虛實融合時代贏得顧客的全思維》特別提出了兩個衡量行銷成功與否的關鍵指標：購買行動比率（purchase action ratio）與品牌擁護比率（brand advocacy ratio）。前者是認知品牌者最終購買的比率，後者則是認知品牌者為品牌辯護的比率。成功的「行銷4.0」，不能少了「PAR」與「BAR」（劉盈君譯，2017）。行銷的演進從1.0、2.0、3.0到4.0，如**表1-4**與**表1-5**所示。

表1-4 行銷的演進1.0、2.0、3.0、4.0

	行銷1.0	行銷2.0	行銷3.0	行銷4.0
特色	產品為中心	消費者需求為本	追求價值與理念	強調消費者體驗性
目標	銷售產品	滿足顧客	讓世界變得更美好	贏得顧客的擁護
對消費者的看法	有物質需求的購買者	有思想情感的聰明消費者	擁抱希望，有思想心靈與精神的完整人類	消費者喜歡參與並且熱愛分享
行銷主軸	產品規格	差異化	價值觀和信念願景	消費者參與
推動力量	工業革命	媒體科技	社群與科技	機器與機器的連結 人與人的連結
	產品獨特點USP	品牌定位	品牌大理想	

資料來源：劉盈君譯（2017）。

表1-5　行銷4.0的演進

行銷的演進	內容
行銷1.0——以產品為核心	亨利·福特說：「無論你需要什麼顏色的汽車，福特只有黑色的。」這個時代是由廠商以產品決定市場並主導行銷的單向模式，傳統的行銷，是讓最多人知道，但是客人在想什麼不重要，我只賣給你我想賣的東西，這種方式，我們可以稱之為行銷1.0。
行銷2.0——以顧客導向為核心	資訊時代中的消費者消息靈通，能輕易比較出類似產品的差別，行銷人員必須做出市場區隔的行銷模式，以刺激消費市場。
行銷3.0——提升價值觀並與消費者一起即是以溝通為核心	消費者對企業、產品和服務的意義判斷逐漸強烈，顧客要求瞭解、參與和監督企業營銷在內的各環節，不單只是要轉消費者的錢，更要賺他們的心。
行銷4.0——以感情與心靈為核心	目的是要讓品牌自然溶入消費者的心中，形成腦內GPS。以往創意、溝通傳播、行銷等是幾個獨立的概念，現在則走向一體化，以互動共鳴產生內化的效果。

資料來源：劉盈君譯（2017）。

(一)行銷4.0帶來的演進（劉盈君譯，2017）

　　1.鎖定目標顧客vs.取得目標顧客許可。

　　2.品牌差異化vs.品牌真實個性。

3.4P vs. 4C。

4.顧客服務流程vs.協作式顧客關懷。

5.傳統行銷vs.數位行銷。

「行銷4.0」代表的是網路時代全新的行銷思維，就是一整套的「行動社群行銷學」。根據行銷學大師科特勒的說法，行動與社群媒體的到來，包容勝過獨有、水平勝過垂直、社群則勝過個人。

2017年4月，資策會針對消費者使用數位裝置的一項調查指出，超過九成的台灣人擁有智慧型手機，平均每人有3.6台數位裝置。將近75%的消費者更是邊看電視邊滑手機，人們早習慣多螢生活。網路是多螢生活的關鍵因素，根據網路資訊公司思科（Cisco）的預估，2019年之前，全球網路流量會比2014年再成長10倍。當人們的生活習慣離不開網路，消費行為也開始往數位方式靠攏時，行銷學大師科特勒宣告：我們已經進入「行銷4.0」的時代（楊修，2017）。

(二)從4P進化到4C，處處可見「互動」痕跡（楊修，2017）

瞄準了行銷4.0的重要角色後，又該如何在顧客互動之中找到獲利方式？科特勒從傳統的銷售4P，包括產品（product）、定價（price）、經銷通路（place）和宣傳（promotion）進行延伸，以4C讓更多顧客參與其中。這4C分別代表的意義是：

1.共同創造（co-creation）：為了提高新產品開發成功的機率，在發展概念的階段，就讓顧客的意見參與進來。品牌透過社群媒體、論壇等媒介和粉絲交流，擷取他們的建議。或甚至更進一步，為顧客量身訂做客製化的產品和服務，打造獨一無二的消費體驗。

2.浮動定價（currency）：品牌根據生產能力、市場需要來彈性調整價格，旅館業、航空業已經行之有年，例如在旅遊旺季則價格高昂。科技進步將這種做法帶到其他產業，像是網路商家透過大數據分析，根據消費者過去購買過的東西、店家的交通便利性提供不同的定價，讓獲利最大化。

3.共同啓動（communal activation）：相當於共享經濟，像是 Airbnb、Uber將顧客擁有的產品和服務，提供給其他顧客，企業則成爲一媒介平台。這改變了經銷通路的概念，也對飯店、計程車、租車等等行業造成衝擊。

4.對話（conversation）：在傳統宣傳裡，促銷是企業單向遞送給觀眾的訊息；但是當社群媒體興盛，消費者可以和企業直接溝通這些訊息，也能和其他顧客進行對話、評論，更直接瞭解企業提供的產品和服務，以及其他消費者的使用心得。

從4P進化到4C，可以看到顧客已從銷售中的被動接收者，轉變成擁有更多主動權的參與者，在網際網路處處連結的跨螢時代，更需要買賣雙方積極參與，企業才能獲取更多商業上的獲利。

(三)行銷4.0：新虛實融合時代贏得顧客的全思維（劉盈君譯，2017）

行動網路、大數據、擴增實境、beacon、NFC、RFID等不斷冒出來的新科技，改寫產業規則，更改變訊息世界，顧客與品牌間、顧客與顧客間的關係都已經改變，也澈底改變行銷。線上線下相互跨越，形成一體，當代行銷之父科特勒提出行銷4.0。面對虛實融合新世界的一套全通路的新行銷思維！

(四)圖解行銷4.0：從實體到數位的行銷關鍵心法（吳天元，2017）

行銷的演進與改變如**圖1-2**所示，科特勒從幾年前他出版的《行銷3.0》提到，行銷1.0以產品爲核心，改變成爲行銷2.0以消費者爲核心，再不斷進化到行銷3.0以價值爲導向，到現在行銷4.0提出重點「數位行銷、虛實整合的全通路體驗」。而今日常常看到的各類系統與工具，或是課堂上、書本上專家們提過的行銷理論與架構，其實不少都是成熟且發展多年的東西了，這些理論與架構很多時候在企業的運用上，老實說，很多都還是「舊版思維」。

行銷的演進與改變如**圖1-3**，從1950的大站方休（行銷組合與品牌形

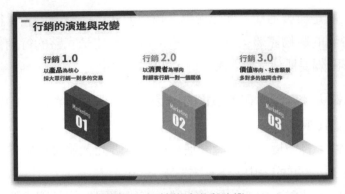

圖1-2　行銷的演進與改變

資料來源：吳天元（2017）。

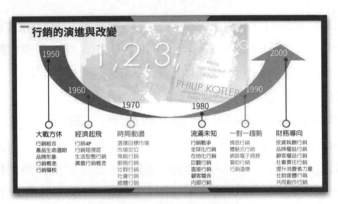

圖1-3　行銷的演進與改變

資料來源：吳天元（2017）。

象）、1960的經濟起飛（生活型態行銷）、1970的時局動盪（STP與社會行銷）、1980的充滿未知（全球化行銷與顧客關係）、1990的一對一趨勢（體驗行銷與電子商務）到2000年的財務導向（品牌行銷與社群媒體行銷）。

(五)行銷，是個不斷根據市場變化的進行式（吳天元，2017）

「行銷，是個不斷根據市場變化的進行式」！但還有個很重要的部分，就是這個進行式不能片段的解讀，更不是科技或是技術改變了什

麼而已,而是與製造端、配送流程、銷售形式……整體的去看待,消費者本身得到的購物體驗全盤式的檢視與觀察,才是完整的行銷架構。其中,族群區隔要抓住三個關鍵族群,如**圖1-4**所示。

1. 年輕人:影響力與新事物的接受性最高,還是新產品的早期使用者占比很高的一群。
2. 女性:會懂得花很多時間進行比較與研究,並且採購權更是實際握在這一群的手中。
3. 網民:社群上重要的影響關鍵,若能認同你的品牌更能成為品牌傳教士、散布影響力的一群。

　　行銷4.0中談到的4P(產品、價格、通路、推廣)與3.0以往談到的轉變4C還有些不同(**圖1-5**),以往談到的4C是「顧客端」,現在談到的4C是「商業化」,產品對應到共同創造,價格對應到浮動定價,通路對應為共同啟動,而最後的推廣則是對話。

　　這些改變的背後,則帶出新的顧客體驗路徑(**圖1-6**)。傳統的4A架構在今日數位科技的影響下改變為5A架構,從認知、態度、行動、再行動,改變成認知、訴求、詢問、行動、倡導。並且衡量的指標和流程上都有了不一樣的路徑,確實的搞懂這每一個環節,是《行銷4.0》這本書

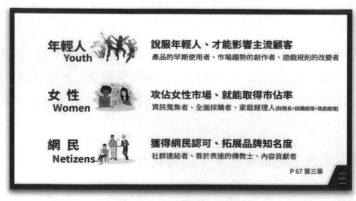

圖1-4　三個關鍵族群

資料來源:吳天元(2017)。

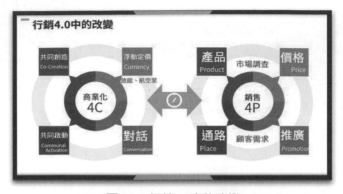

圖1-5　行銷4.0中的改變

資料來源：吳天元（2017）。

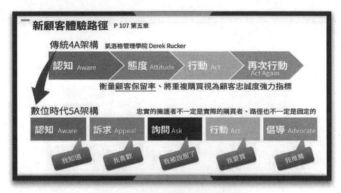

圖1-6　新的顧客體驗路徑

資料來源：吳天元（2017）。

重要的精華之處，也是我接下來的日子裡要去找出如何透過行銷工具、分析工具去量化的研究項目了。

　　而傳統漏斗狀的銷售衡量方式，也隨著5A架構有了更多的不同圖形，而最終的追求目標是將這漏斗狀改變成為領結、蝴蝶的形狀（圖1-7），當你的體驗、銷售路徑有這樣的呈現方式，就是符合行銷4.0最終的不錯成績了。

　　行銷這件事要從以往「銷售、銷售、再銷售」的舊思維進化轉變成「享受、體驗、參與」，讓消費者不再和你只有購買者與銷售端的關係

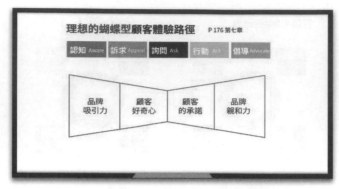

圖1-7　理想的蝴蝶型顧客體驗路徑

資料來源：吳天元（2017）。

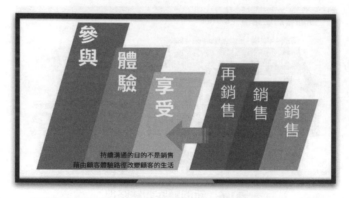

圖1-8　行銷要從銷售、銷售、再銷售進化轉變成享受、體驗、參與

資料來源：吳天元（2017）。

（**圖1-8**），而是從這裡變成你的品牌支持者、產品與理念的推廣者！彼得‧杜拉克大師也提醒過大家，行銷不是被侷限在媒體、工具的選擇使用上，而是只要與顧客有關的事項都需要考量進去，但實際上太多人都只重視行銷技巧這件事情，往往也忘記行銷的目的與本質了。

(六)行銷4.0：與數位時代結合的行銷策略（Eden, 2018）

　　形成行銷4.0所需要的元素，包含瞄準三大帶動風向的族群，以4C為

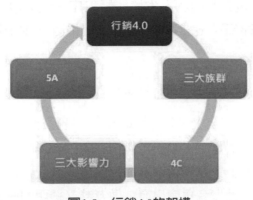

圖1-9 行銷4.0的架構

資料來源：Eden (2018).

能源，再利用三大影響力製造全新顧客體驗5A，便會形成行銷4.0的架構（**圖1-9**），以下我們將會一一來做介紹。

行銷4.0如何從「認知」（aware）到「倡導」（advocate），則需發揮三大影響力：

1. 外部影響力：廣告、文章、電視、社群平台所發出的訊息，也就是企業想傳遞給消費者什麼樣的資訊。
2. 他人影響力：憑藉社群、同儕、親朋好友間的談論所製造的影響。
3. 自我影響力：消費者不接收任何資訊，只透過自己的判斷或使用體驗來影響下一次的決策。

(七)行銷4.0案例分享（Eden, 2018）

Amazon亞馬遜電商翹楚就是結合數位科技與消費者體驗的最佳典範。利用數據分析人們的喜好及習慣並讓商品出現在他們面前，直接打中可能下單的消費者，每件商品也有開放評論的平台，增加商品討論度，也增加宣傳好商品的機會。隨著人們對科技的依賴性越來越高，亞馬遜公司近年也發展無人實體商店「Amazon go」，進店透過手機掃描

商品條碼，離店後自動扣款，省掉結帳程序，大大增加購物便利性。Amazon不論是虛擬平台還是實體店面都照顧周全，並維持與消費者緊密的互動。

(八)溝通是行銷4.0成功的關鍵（Eden, 2018）

行銷4.0並不是完全取代舊有行銷模式，持續守舊跟不上時代變遷，完全數位化則失去真實感，應思考如何有效整合傳統與數位時代的行銷組合，達成「共存」。在消費者掌握決定權的時代，市場變得越來越不可預測及操控，以消費者角度出發，做友善又透明的溝通，就能跨越傳統限制，創造更多可能。

(九)高績效教練／行銷4.0創造顧客驚喜體驗（顏長川，2019）

「數位」改變了世界的行動與社群媒體，是一種「破壞式創新」；而F4因子（Friends、Families、FB Fans、Twitter Followers）構成一整套「行動社群行銷學」。在新虛實融合時代，已升級到行銷4.0。

菲利浦‧科特勒提倡新虛實融合時代贏得顧客的全思維，新架構可從下列三個重點來學習：

1. 新顧客體驗路徑：AIDA（Attention、Interest、Desire、Action）是最早的路徑，經修正後成為傳統的4A（Aware、Attitude、Act、Act again），到了網路時代，再修成為5A架構（Aware、Appeal、Ask、Act、Advocate）；顧客先從接受資訊、增加品牌印象、引發好奇、參與行動，最後成為品牌傳教士。顧客的決定受自我、他人和外在的影響，轉換成忠誠擁護者。

2. 行銷生產力指標：「購買行動比率」衡量企業將品牌知名度轉換成購買行動的成效，「品牌擁護比率」將品牌知名度轉換成品牌擁護的成效，兩者可用來衡量行銷生產力；啟動與顧客之間的對話，提升品牌知名度及行銷生產力。

3. 顧客行為與產業特性：不同的產業中有四種主要的顧客體驗路徑

即門把型、金魚型、喇叭型、漏斗型；各自具有不同的產業特性，再從產業特性中找出最適合的行銷方法；口碑行銷和社群媒體行銷的效果就看是否能掌控顧客行為與產業特性。

因應數位科技的快速進化、社群媒體興起，科特勒等人於2017年10月合寫《行銷4.0》一書，其中值得大家活用的觀念有三：

1. 顧客是最有影響力的人，人本行銷是數位時代建立品牌吸引力的關鍵，擁有人性特質的品牌才具有差異性；內容行銷是新的廣告，必須禁得起五秒鐘的挑戰，必須設定目標、選定觀眾、構思規劃創作傳播內容、放大宣傳、評估效果和改進，才能創造顧客的好奇心。

2. 要有全通路行銷概念。這是一種整合網路和實體多種通路，提供無縫接軌，而且持續穩定顧客體驗的行銷方法，是目前已被證實頗有成效的行銷主流；難怪沃爾瑪會增建網路，Amazon則推出實體店，成功要領是用大數據優化全通路體驗路徑，並找出最關鍵的接觸點和通路，完成品牌的承諾。

3. 銷售循環產生首購者，設法讓其一再重購成為忠實擁護者；運用手機APP提升顧客數位體驗、透過社群顧客關係管理（CRM）與顧客對話、加入遊戲化機制可提高顧客參與度，增進品牌親和力。

成功的企業和品牌會設計和製造超出顧客期望的驚訝時刻（WOW），體驗過WOW時刻的顧客會透過口碑散播病毒給很多人；WOW時刻對顧客而言是一種享受、體驗和參與，具有「行銷4.0」概念的行銷人永遠在思考這個問題：「如何讓消費者WOW三下？」

三、行銷與觀光行銷之定義

(一)行銷定義

　　行銷可以簡單定義為——將更優良的商品以合理的價格，經由最適當的銷售管道提供給消費者的各項行動。行銷學中之行銷組合（marketing mix）包括：產品（product）、通路（place）、訂價（pricing）及推廣（promotion）。科特勒對行銷的定義則強調價值導向：市場行銷是個人和集體透過創造，提供出售，並與別人交換和價值，以獲得其所需所欲之物的一種社會和管理過程。芬蘭著名的行銷學家格隆羅斯給的定義則強調行銷的目的性：行銷是在一種利益之上下，透過相互交換和承諾，建立、維持、鞏固與消費者及其他參與者的關係，實現各方的目的。美國行銷協會對行銷所下的定義為「規劃與執行創意、商品和服務的觀念以及相關的定價、促銷與配銷活動，以達成為滿足個人與組織目標而從事交換活動的一種程序。」

(二)觀光行銷的定義

　　基本上，觀光行銷（tourist marketing）是屬於行銷學的一部分，其理論來自前述的行銷定義，但因觀光旅遊市場的供需結構與一般產品或服務的供需特性有所不同，故必須有別傳統行銷定義以作特殊的解釋。觀光行銷係依照觀光產業的特性，將行銷模式套用在觀光產業之上，以利其進行促銷觀光產品。所以依據國際觀光科學專家協會（AIEST）採用克利平多夫（Tost Krippendorf）所著《觀光行銷》一書中的定義，認為觀光旅遊行銷為「有系統而協調一致地調整觀光產業的政策及國家的觀光政策，俾在當地、本區域、全國及國際等階層，促使既經確定之顧客群的需要獲致最大的滿足，從而獲取適當的利潤」。但更新的一種「觀光旅遊行銷」定義應是統合觀光旅遊接受國（或地區）有關觀光資源，滿足觀光對象市場最大需求，創造出最大的利潤，並兼顧當地社會

及民眾福祉。此外，觀光行銷亦指觀光業界透過市場調查，研究分析旅客需求與偏好，依照旅客需求適時調整並開發新的產品，再利用各種宣傳管道，將觀光產品的訊息傳達給消費大眾，以滿足旅客的需求。

綜上所述，觀光行銷是指由觀光業者提供適當的資源與服務，以滿足觀光客的需求而言。亦指引導一個組織確定其觀光對象市場的需要和欲望，並提供較其競爭對手更具效率與效能的服務品質，達成組織目的的一種管理導向。

 ## 第四節　觀光行銷組合

一、行銷4P組合

行銷人員在擬定行銷策略以達成公司目標之前，必須先考慮行銷策略、目標市場的決定與行銷組合（如產品、價格、通路及推廣）的安排（表1-6）。產品行銷組合即是進一步的行銷策略規劃，類似策略規劃過程中的執行方針（action plan）擬定。

表1-6　行銷4P組合

產品	價格	通路	推廣
・各種產品	・售價	・銷售管道	・促銷
・品質	・折扣	・銷售範圍	・廣告
・設計	・津貼	・銷售搭配	・銷售人員
・特徵	・付款期限	・地點	・公共關係
・品牌名稱	・信用條款	・存貨	・直效行銷
・包裝		・運輸	
・規格			
・服務			
・保證			
・退貨			

資料來源：于卓民、巫立民、蕭富峰等（2009）。

二、觀光行銷8P組合

Morrison（1996）擴展4P理論，加上人員（People）、規劃（Programming）、夥伴關係（Partnership）與包裝／配套（Packaging），提出了觀光行銷8P組合，如**表1-7**。

表1-7　觀光行銷8P組合

一、產品策略（Product）	包括實體產品（physical goods）、服務、理念、組織結構等。例如旅遊活動主題是否獨特與節目是否能吸引人等，對遊客來說，都是整個觀光活動之核心重點。又如，餐飲服務的全產品觀念，餐廳的「餐點」（meals）是餐廳供應出售給顧客的「商品」，但是並不是只有菜單上的飲食才是唯一的產品，例如，店裡設備的現代化，裝潢豪華舒適，食品、桌布、餐巾的清潔，以及服務員的待客態度或是否提供停車場等，這些因素都是廣義的商品。
二、價格策略（Price）	觀光旅遊業可以在淡旺季實施價差策略之行銷，在淡季時候以價差吸引更多遊客，創造更高的利潤。其方式有下列各項： 1.定價目標：其目標不外乎求盈餘極大（surplus-maximum）、求成本回收（cost recovery）、充分利用（usage maximum）、反行銷（market disincentive）。而不同的服務業其所採行的定價目標亦不相同，故業者在選取價格目標時，應考慮本身之限制。 2.定價方法：一旦決定定價目標後，接著需考慮的是定價方法。而常見的定價方法有：市場導向定價法（market oriented）及需求導向（demand oriented）兩種方法，由於服務產品異質性較大，大都採用非價格競爭，同時政府的管制或同業公會的限制，亦甚少採用競爭導向。 3.價格措施：在任何一個市場中，價格政策攸關市場成敗，故對於經營者而言，經常是需要詳加考慮的。是否採單一價格（one price）或變動價格（variable price）應視公司政策及市場競爭情況而定。在服務行業中，由於服務需求變化幅度相當大及服務本身的易滅性，在價格政策上常採折扣政策，利用數量折扣或非尖峰（off-peak）定價，以充分利用產能。另外，在價格彈性方面，業者亦須多加研究，以利業者在調整價格時，能充分瞭解到消費者之反應。

三、地點／通路策略 （Place）	觀光行銷通路可以是由一群相互關聯的組織（如旅行社、飯店、航空公司等）所組成，而這些組織將促使旅遊產品或服務能夠順利地被使用或消費，在觀光業的配銷通路決策，「位置」或「地點」是一項非常重要的考慮因素，配銷通路的目的是在方便顧客前往飯店、餐廳以及景點享用其設施與服務。以餐廳來為例，餐廳的設立要選擇合適的地點，除了提供給顧客方便的用餐地點及環境，也提供了企業內外部的成長。所以一個地點的結構和組成條件是決定企業成功的重要因素。
四、推廣 （Promotion）	觀光業運用推廣組合包括廣告、個人銷售、銷售推廣、促銷、以及公共關係與宣傳等。觀光業在推廣促銷方面最主要下列兩種促銷工具： 1.廣告：廣告是各種推廣活動中最廣受使用的一種，包括電視、電台、雜誌、書報等都是廣告媒體。觀光產業經常投入大量的廣告來從事宣傳推廣的活動，我們經常可以在電視、報紙上看到旅遊產品的廣告，速食業，如麥當勞、肯德基等更是投入大筆的經費於廣告上面。 2.促銷：所謂促銷是指廣告、公共關係、人員銷售以外的推廣活動。例如每年旅展的旅遊產品促銷。
五、人員（People）	人員推銷是個別說服（individual persuasion），在服務業「人」是接觸消費者的第一線，也是最重要的一環，總之，人員是站在與顧客接觸的第一線，以及服務產銷工作的合一性，銷售人員即為公司的代表，其服務水準的高低直接影響公司成敗，故為提供服務品質及增加生產力，觀光業主必須對有關的銷售人員作有效的激勵與管控。
六、規劃 （Programming）	餐飲旅館與觀光休閒旅遊業規劃發展各項特殊事件、活動或計畫，可藉由制定規範制度予以監督、追蹤，提高服務的品質。
七、夥伴關係 （Partnership）	觀光相關產業間進行的共同促銷，以及其他共同的行銷努力，其範圍可由單次的、短暫性的共同推廣，以至於各種策略性、長期性的聯合行銷協議，不論何種形式的行銷合作，都會與兩家或多家組織的產品或服務之聯盟結合有關。
八、包裝／配套 （Packaging）	單一價位的觀光產品已無法滿足廣大消費市場的需求，實體特色的營造、設計及品質的維護係集客率之必要條件，其支援性之服務設施應隨著市場之動向需求予以調整、維護、增加，另外現代化之資訊服務設施也應盡可能滿足消費者之需求。如在餐飲業的包裝套餐多以餐前點＋湯＋主食＋甜點＋飲料，幫消費者規劃好餐點，可以刺激消費者購買動機。又如旅行業常用的套裝旅遊（Packaged Tour），或稱團體包（Group Inclusive Tour, GIT）、包裝完備的旅遊（Inclusive Packaged Tour）、團體全備旅遊（Group Inclusive Packaged Tour）。

資料來源：Morrison (1996).

行銷中的4P、4C、4S、4R、4V、4I分述如下（孫桂玉，2018）：

三、行銷4P

尼爾‧博登（Neil Borden, 1953）在美國市場行銷學會的就職演說中創造了「市場行銷組合」（Maketing Mix）這一術語，杰羅姆‧麥卡錫（McCathy, 1960）在其《營銷基礎》一書中把這些要素概括為四類（生產者為導向模型）：產品（Product）、價格（Price）、地點（Place）和推廣與宣傳（Promotion）。其中「產品」是注重開發的功能，要求產品有獨特的賣點，把產品的功能訴求放在第一位。「價格」則根據不同的市場定位，制定不同的價格策略，產品的定價依據是企業的品牌戰略，注重品牌的含金量。「地點」是企業並不直接面對消費者，而是注重經銷商的培育和銷售網絡的建立，企業與消費者的聯繫是透過分銷商來進行的。最後的「推廣與宣傳」是指品牌宣傳（廣告）、公關、促銷等一系列的行銷行為。

四、行銷4C

4C（消費者為導向模型）的行銷觀念（Lauterborn, 1990）指出，4C分別是指消費者（Consumer）、成本（Cost）、方便性（Convenience）、溝通（Communication）。

其中，「消費者」是指消費者的需要和欲望。企業要把重視顧客放在第一位，強調創造顧客比開發產品更重要，滿足消費者的需求和欲望比產品功能更重要，不能僅僅賣企業想製造的產品，而是要提供顧客確實想買的產品。

「成本」是指消費者獲得滿足的成本或是消費者滿足自己的需要和欲望所肯付出的成本價格。這裡的行銷價格因素延伸為生產經營過程的全部成本。包括：企業的生產成本，即生產適合消費者需要的產品成

本；消費者購物成本，不僅指購物的貨幣支出還有時間耗費、體力和精力耗費以及風險承擔。「方便性」是指購買的方便性，比之傳統的行銷管道，新的觀念更重視服務環節在銷售過程中，強調為顧客提供方便性，讓顧客既購買到商品也購買到方便性。企業要深入瞭解不同的消費者有哪些不同的購買方式和偏好，把方便性原則貫穿於行銷活動的全過程。而「溝通」則是指與用戶溝通。企業可以嘗試多種行銷策劃與行銷組合，如果未能收到理想的效果，說明企業與產品尚未完全被消費者接受。這時，不能依靠加強單向勸導，要著眼於加強雙向溝通，增進相互的理解，實現真正的適銷對路，培養忠誠的顧客。

五、行銷4S

4S是指滿意度（Satisfaction）、服務（Service）、速度（Speed）、誠意（Sincerity）的行銷戰略。強調從消費者需求出發，打破企業傳統的市場占有率推銷模式，建立起一種全新的「消費者占有」的行銷導向。

4S要求企業行銷人員，實行「溫馨人情」的用戶管理策略，用體貼入微的服務來感動用戶，向用戶提供「售前服務」敬獻誠心，向用戶提供「現場服務」表示愛心，向用戶提供「事後服務」。

六、行銷4R

4R行銷理論是在4C行銷理論的基礎上提出的新行銷理論，4R分別代表關聯（Relevance）、反應（Reaction）、關係（Relationship）和回報（Reward）。4R行銷以競爭為導向，透過關聯、關係、反應等形式建立與它獨特的關係，把企業與顧客聯繫在一起，形成了獨特競爭優勢。

事實上，4R行銷真正體現並落實了關係行銷的長期擁有客戶、保證長期利益的具體操作方式，這是關係行銷史上一個很大的進步。

七、行銷4V

4V是指差異化（Variation）、功能化（Versatility）、附加價值（Value）、共鳴（Vibration）的行銷理論（李文同等，2014）。4V行銷理論首先強調企業要實施差異化行銷，一方面使自己與競爭對手區別開來，樹立自己獨特形象；另一方面也使消費者相互區別，滿足消費者個人化（客製化）的需求。其次，4V行銷理論要求產品或服務有更大的柔性，能夠針對消費者具體需求進行組合。最後，4V行銷理論更加重視產品或服務中無形要素，透過品牌、文化等以滿足消費者的情感需求，使消費者在商品習慣該生產者的品牌，藉由習慣消費的方式，促進與刺激生產者的開發方式與創意，才能在差異化下創造更多的產品文化價值。

八、行銷4I

劉東明（2012）指出，4I分別代表：趣味原則（Interesting）、利益原則（Interests）、互動原則（Interaction）、個性原則（Individuality）。「趣味原則」是指現有的網路科技文化下，社群平台以娛樂性的方式呈現在使用者面前，在行銷行為的面前必須保證是有「趣味性、共鳴性」，再透過「娛樂性」的糖衣去包裝整個商業行為。「利益原則」是指相對於生產者的成本利益──是消費者的消費成本，當資訊接受者瞭解到透過某些活動，或者是經由哪些管道去向生產者承購某些東西時，能降低消費成本。而「互動原則」則是網路媒體有別於傳統媒體的部分在於多了互動性，如果可以充分且利用得當網路平台的曝光性就能傳遞商品文化。最後的「個性原則」是指當眾多生產者在生產線上產出樣式大同小異的商品後，消費者不願意與他人相似的時候，客製化商品即是推出的最好時機。

〈行銷中的4P、4C、4S、4R、4V、4I完全版〉

資料來源：DoMarketing, 2015/07/07，趨勢通識

原文出處：dcplus數位行銷實戰家，2020，行銷中的4P、
　　　　　4C、4S、4R、4V、4I完全版，MinMax Digital
　　　　　Consulting CO., LTD.

（請參閱揚智文化官網教學輔助區）

Chapter 2

觀光行銷環境與觀光市場分析

本章學習目標

- 觀光行銷宏觀環境與微觀環境
- 觀光市場的意義、類型與特性
- 台灣觀光市場分析
- 全球觀光旅遊市場
- 特殊觀光旅遊市場

第一節　觀光行銷宏觀環境與微觀環境

　　行銷人員所從事的行銷活動受到許多無法控制的外在因素影響。我們把行銷部門或功能之外，但對市場或行銷活動有影響的因素，通稱為行銷環境，觀光行銷環境可分為內部與外部環境。觀光行銷人員在擬定行銷策略以達成公司目標之前，必須先考慮外部環境（宏觀環境因素）與內部環境（微觀環境因素）之分析。

　　外部行銷環境分析（總體環境分析）可分為：政治、經濟、社會文化、生態與科技等，亦稱為宏觀環境。內部行銷環境分析（個體環境分析）可分為：競爭者、消費者、觀光仲介、觀光企業與公眾等，亦稱為微觀環境。觀光行銷的環境影響要素如**圖2-1**所示。

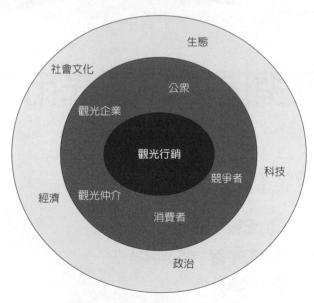

圖2-1　觀光行銷的環境影響要素

資料來源：黃深勳（2005）。

一、觀光行銷宏觀環境

觀光行銷宏觀環境包括政治環境、經濟環境、社會文化環境、生態環境與科技環境，說明如下：

(一)政治環境

政治環境對觀光行銷的影響主要體現在兩個方面：國家或地區的政治局勢環境。政治環境因素：(1)政府單位；(2)法律；(3)壓力團體：消基會、生態保護團體。如《消費者保護法》與《公平交易法》等政策與法令。

(二)經濟環境

經濟環境包括：經濟政策、國際經濟與匯率、家庭所得、經濟景氣與通貨膨脹。經濟景氣有四個階段：蕭條、復甦、繁榮、衰退，也就是所謂的景氣循環或商業循環。當人們需要減少開支時，外出就餐和娛樂休閒的費用就成了要節省的首要方面。

(三)社會文化環境

社會文化環境因素包括：文化與次文化[1]、休閒方式、人口與年齡構成、婚姻狀態與家庭構成等。文化如節慶文化、台灣夜市美食文化、故宮、孔廟文化古蹟等台灣文化吸引陸客瘋台灣，而次文化則包括哈日族（如木村拓哉與安室奈美惠，甚至Hello Kitty與哆啦A夢等卡通人物造成的哈日旋風）、哈韓族（如少女時代、Super Junior等偶像團體，以及爆紅的PSY江南Style騎馬舞紅遍全球造成的韓流時尚流行也帶動韓國觀

[1]馬藹屏（1997）的定義為：「次文化」這個名詞其實並無任何負面的涵義，只是相對於成人所發展的社會文化主流而言，它是由美國都市社會學家Fischer所創，係指一群人具有許多相似之社會與個人背景，這些人經過一段長時間的相處互動的結果，逐漸產生一種相互瞭解接受的規範、價值觀念、人生態度與生活方式，此種相互瞭解接受的規範與生活方式之統合，就稱為次文化。

光）、嘻哈族（Hip-Hop）[2]與青少年次文化[3]等。休閒方式如地方慶典與特色旅遊各類戶外休閒活動——野外賞鳥、森林健走、腳踏車環島。休閒相關產業——旅館、民宿、餐廳、交通等。人口與年齡構成：隨著人們平均壽命的上升，健康狀況的明顯改善，老年人市場將會變得越來越重要。人口成長與年齡結構影響市場規模與前景，人口的地理分布影響衣食住行、娛樂、醫療等需求。少子化對兒童遊樂園等相關產業帶來衝擊，而人口老化對銀髮族相關產業帶來衝擊。婚姻狀態與家庭構成：就業女性增加，女性可支配所得增加，許多針對女性的服務業興起，且競爭激烈。女性就業人數的變多也帶來觀光需求量的增加。晚婚晚育以及無小孩的家庭觀念對觀光業的發展也產生了深遠影響。

(四)生態環境

企業對於自然環境的保護和保育是責無旁貸的。「生態效益」策略也可以體現在觀光企業的經營理念中。即對自然與環保的看法，如美國自1995年實施的綠色標籤旅館（環保旅館）計畫、加拿大1998年開始綠葉旅館評鑑制度、中國國家旅遊局在2006年公布綠色旅遊飯店標準。而為迎接奧運，北京奧委會更早在2004年就自行公布飯店環保指南，要求所有奧運簽約飯店，在2006年前須達奧委會的環保要求（張楊乾，2008）。又如素食餐廳消費與生態旅遊標章推廣等。

[2]Hip-Hop起源於美國紐約底層的工人階級，是一種黑人文化生活的精神體現。從風格上有紐約（New York Style）和洛杉磯（Los Angeles Style）兩大流派。音樂、舞蹈、塗鴉、刺青、衣著是Hip-Hop文化的主要組成部分。Hip-Hop既然出身低微，因此最初的活動場所只能是街頭，比如街舞、街頭籃球、滑板，作為一種純粹自娛自樂、自我表現、自我宣洩的文化形態存在。Hip-Hop族具有強烈的可被識別性，他們扛著錄音機招搖過市，放著喧鬧的音樂，配合誇張、眩目的舞蹈動作和永遠大一號的服飾，肆無忌憚地向人們宣稱：我們就是Hip-Hop族。

[3]馬藹屏（1997）的定義為：青少年次文化即是青少年為了滿足生理與心理的需要，發展出一套適合自己生活的獨特文化，包含了生活型態、價值觀念、行為模式及心理特徵等等。這些不同於成人文化的次文化表現於青少年的服飾、髮型、裝扮、語言字彙（俚語或暗語）、娛樂方式和行為態度上。

(五)科技環境

《優勢行銷》書中指出，在所有影響行銷未來的外因素當中，科技因素可能發揮最大的「無法預期影響」，如更多開發新產品的機會、創造全新的產業不同的行銷方法、增進行銷效率與成果。科技對觀光業的影響主要體現在：觀光電子商務的蓬勃發展與管理資訊系統在觀光企業中的廣泛應用。如電腦訂位、線上訂房中心、電腦營收管理系統、旅行業採用電腦化作業管理系統、網際網路行銷。科技的進步，已經能支援旅客透過自助服務科技完成自動登機（check in）與在飛機上寬頻上網。網路能迅速傳送文字、影像、聲音等資料，加上上網的人口日增，對行銷的影響相當深遠。更迅速的掌握新產品、競爭者、通路、消費者等資訊。強化顧客與中間商服務、開拓行銷通路，如旅遊網站等。

二、觀光行銷微觀環境

內部環境分析亦稱為微觀環境分析，包括：

1. 競爭者：觀光企業所面臨的競爭來源可分為：(1)現有競爭對手的威脅；(2)替代性產品的威脅；(3)潛在競爭者的威脅。競爭者往往有競合關係，如互相提供資訊與互相轉介客人（住房客滿或人數不足併團等），又如觀光夜市、美食街等「結市」。
2. 顧客：包括消費者（直接面對顧客）、中間商（旅遊仲介）、政府（公家機構之顧客）與國際（國際旅遊業與觀光旅館之顧客）等多種市場。
3. 觀光行銷支援機構：供應商、中間商和物流機構、行銷資訊服務機構。觀光企業供應商包括餐飲原料、客房備品、資訊廠商、裝潢家具公司、人力資源公司等，其支援對觀光企業的競爭有很大的影響。
4. 觀光企業：企業文化、對行銷的重視與領導風格，例如王品的企

業文化是把員工當家人，把顧客當恩人，而前董事長戴勝益熱心
參與行銷活動，不但顧客驚喜，亦提升企業形象，激勵員工。
5.社會大眾：包括顧客與潛在顧客，觀光企業應塑造良好形象，使
社會大眾增加對觀光產業旅遊的信賴感可透過媒體與公關。

第二節　觀光市場的意義、類型與特性

一、觀光市場的意義

基本上，觀光旅遊市場仍屬市場經濟的一部分，因為所謂的觀光旅
遊只是一種人群在追求某種觀光旅遊產品而已。觀光旅遊市場可從全部
或部分來加以觀察和研究，全部即是以一個觀光目標區作為一個整體，
而部分則以觀光構成分子和服務部分為對策。觀光市場可視為觀光產品
消費者所在的地理單位，即指任何產生觀光客的國家或地區。觀光市場
可視為在某種旅遊動機下對某種觀光產品的實際及潛在需求。

二、觀光市場的類型

觀光市場的類型，依不同條件可分為以下各類：

(一)依國籍分

1.國內旅遊（domestic）市場：本國居民在國境內的旅遊市場。
2.國際旅遊市場：出、入國境的旅遊市場。
　(1)出境旅遊（outbound）市場：國人赴國外旅遊的市場。
　(2)入境旅遊（inbound）市場：國外觀光旅客至國內觀光旅遊的市
　　場。

(二)依人數多寡分

1.團體旅遊市場：包辦式的旅遊（package tour）。
2.散客旅遊市場：旅客自行安排而為參團的旅遊市場。

(三)依旅遊目的分

1.會議旅遊。
2.商務旅遊。
3.宗教旅遊。
4.修學旅遊。

(四)依旅客消費水準分

1.高消費市場：社會上層人士，擁有豐厚收入與身分地位者。
2.中消費市場：中產階級，上班族與小康家庭。
3.低消費市場：勞工階級，收入低者。

(五)依國際旅遊區域分

全球觀光市場，根據WTO的劃分，可分為歐洲、美洲、亞洲及太平洋、中東和非洲五大地區。

1.歐洲地區是世界觀光客主要集中遊覽的地區，占全球觀光客五成以上。
2.美洲地區在2003年之前向來是全球第二大的旅遊市場。
3.亞洲及太平洋地區於2004年起取代美洲，成為全球第二大旅遊地區。

「地緣關係」在國際觀光的發展過程中扮演重要關鍵角色。法國（年平均6,900萬人次）是觀光客造訪最多的國家之一，而來訪的觀光客有88%來自歐洲大陸。美國（年平均4,800萬人次）的觀光客有59%來自美洲，中國（年平均1,016萬人次）是近年來觀光發展極為快速的國家，

約有60%的觀光客來自亞洲，泰國（年平均812.2萬人次）亞洲地區觀光資源頗富特色的地方，到訪泰國的觀光客有65%來自亞洲地區。

三、觀光市場的特性

觀光市場的特性，可歸類為以下六項：

1.敏感性：易受外在環境因素影響，如政治、經濟等。
2.複雜性：旅客來自不同國家或地區，生活背景、年齡等皆不相同。
3.季節性：觀光旅遊活動會受到天候與假期的影響。
4.彈性：觀光旅遊端視旅客個人之經濟能力與生活條件而定。
5.無法儲存性：觀光資源與勞務屬於不可移動的，且無法事先儲存。
6.擴展性：觀光市場的開發與拓展，與觀光旅客的經濟能力、價值觀、休閒時間、身心健康及交通工具等因素，有著密切之關係。

第三節　台灣觀光市場分析

一、來台旅客市場概況

1.旅客消費特徵，五成旅客來台前曾看過台灣觀光宣傳廣告或旅遊報導，以「報章雜誌」、「電視電台」及「網際網路」最具宣傳效果。「菜餚」及「風光景色」為吸引旅客來台觀光的主要因素，「菜餚」主要吸引日本、香港、澳門旅客，「風光景色」主要吸引美國、新加坡、韓國、馬來西亞、歐洲、紐澳及中國大陸觀光團體。四成七的業務拜訪及六成的來台參加國際會議展覽旅

客曾利用餘暇旅遊。來台旅客有近七成以「自行來台」爲主，並委請旅行社代訂機票及住宿。

2.最喜歡的遊覽縣市爲台北，其次是花蓮，「夜市」、「故宮博物院」、「台北101」及「中正紀念堂」爲旅客主要遊覽景點。「太魯閣－天祥」爲旅客最喜歡的景點，其次依序爲「墾丁」、「阿里山」及「九份」。

3.「購物」、「逛夜市」及「參觀古蹟」爲旅客在台主要活動。有八成九旅客對來台整體滿意度表示滿意，滿意度較高項目：「台灣民眾態度友善」及「住宿設施安全」；滿意度較低項目：「路標及公共設施牌示易懂」、「旅遊環境語言溝通良好」、「環境衛生良好」。

4.來台旅客居住地區：亞洲77%、美洲14%、歐洲6%、非洲1%、大

逢甲觀光夜市

故宮博物院

101夜景

阿里山雲海

阿里山日出

阿里山小火車

墾丁海景

墾丁海灘

太魯閣—天祥

洋洲1%。亞洲地區以日本及香港的遊客最多。來台目的：觀光46.4%、業務需要24.2%、探親8.67%。

二、國人出國市場概況

國人從事國外旅遊均以觀光為主要目的，觀光旅遊約占56%；商務旅遊約占26%。國人在國外旅遊以短程旅遊居多，有八成三到訪亞洲地區，北部地區（約占59%）為國外旅遊主要客源。國外旅遊以個別旅遊方式出遊居多。未來國外旅遊趨勢，三至四天的旅遊行程、定點休閒旅遊方式或自由行、旅遊規劃趨多元化、價位合理的經濟型旅遊。近年來台灣前往國外旅遊的旅客中約有五至六成為親子遊，因此度假村定點式的分眾深度體驗旅遊方式規劃（親子遊）已經成為主流。此外，近幾年年輕族群到國外打工度假蔚為風潮，如澳洲開放打工簽證，吸引眾多台灣年輕上班族與學生爭相去打工兼度假旅遊。而台灣學生留學市場則大

幅萎縮，留學目的地也大幅轉變，從以往的英、美、加拿大留學，漸漸地轉趨向澳洲與大陸留學，澳洲已成台灣留學第二大國，而大陸地區保守估計有上百萬台灣留學生。遊學市場則還是以英語系國家為主，如英國、美國、澳洲等地。

三、觀光市場統計概述（交通部觀光局行政資訊系統，2019）

108年11月來台旅客為990,397人次，與107年同期相較，負成長2.81%。

1. 11月份主要客源市場人次及成長率分別為：日本216,968人次（6.74%）、港澳141,214人次（5.34%）、韓國139,176人次（38.65%）、中國大陸96,933人次（-53.38%）、美國59,507人次（1.28%）、新加坡57,114人次（6.62%）、馬來西亞63,090人次（-1.85%）、歐洲37,965人次（2.09%）、紐澳10,659人次（-1.72%）。

2. 11月搭乘交通工具及入境港口：由空運來台旅客計952,438人次，占96.17%，其中由台灣桃園國際機場入境者計768,908人次，占77.64%，由高雄國際機場入境者計87,099人次，占8.79%；由海運來台旅客計37,959人次，占3.83%，其中由高雄港入境者計4,774人次，占0.48%，由基隆港入境者計6,497人次，占0.66%，由金門港入境者計24,028人次，占2.43%。

3. 11月性別：男性旅客計472,558人次，占47.71%；女性旅客計517,839人次，占52.29%。

4. 11月年齡：旅客年齡在19歲以下者88,824人次，占8.97%；20-39歲者計409,356人次，占41.33%；40-59歲者計334,332人次，占33.76%；60歲以上者計157,885人次，占15.94%。

5. 11月來台目的：來台旅客於入境登記表（A卡）中勾選來台旅行目的，其中以觀光、業務、探親為主要目的，旅客人次及占比分

別為710,319人次（71.72%）、70,635人次（7.13%）、38,973人次（3.94%）；其他目的別（包含未勾選或勾選其他者）為146,674人次（14.81%）。

5.11月停留時間：11月份入境旅客90夜以下在台停留以3夜最多，計258,138人次，占26.90%；5-7夜次之，計170,640人次，占17.78%；2夜再次之，計164,271人次，占17.12%；平均每一旅客在台停留時間為5.79夜。

6.各市場概況：

(1)日本市場：11月來台旅客216,968人次，成長6.74%。性別以男性旅客來台111,822人次居多；目的別於入境登記卡中勾選觀光目的者達177,804人次，占日本來台旅客81.95%，達八成；年齡別主要以60歲以上區間45,568人次最多，50-59歲區間次之（39,932人次）；11月日本來台旅客平均停留夜數為3.96夜。本局將賡續深化日本市場行銷推廣作為，以期吸引更多日本旅客來台旅遊。

(2)港澳市場：11月來台旅客141,214人次，成長5.34%。性別以女性旅客來台78,109人次居多；目的別為觀光目的者達121,908人次，占港澳來台旅客86.33%，超過八成；年齡別主要以30-39歲區間33,948人次最多，20-29歲區間次之（28,443人次）；11月港澳來台旅客平均停留夜數為4.03夜。

(3)韓國市場：11月來台旅客139,176人次，成長38.65%。性別以女性旅客來台80,683人次居多；目的別於入境登記卡中勾選觀光目的者達118,336人次，占韓國來台旅客85.03%超過八成；年齡別主要以30-39歲區間28,033人次最多，20-29歲區間次之（27,366人次）；11月韓國來台旅客平均停留夜數為3.66夜。韓國市場未來將結合地方觀光資源持續耕耘，並誘導旅遊業者朝中、南部開發新行程，期能長期吸引韓國旅客訪台。

(4)中國大陸市場：11月來台旅客96,933人次，負成長53.38%。性別以女性旅客來台55,630人次居多；觀光目的類別達53,992人

次，占中國大陸來台旅客55.70%；年齡別主要以30-39歲區間27,440人次最多60歲以上區間次之（17,787人次）；11月中國大陸來台旅客平均停留夜數為8.09夜。

(5)美國市場：11月來台旅客59,507人次，成長1.28%。性別以男性旅客來台35,033人次居多；目的別於入境登記卡中勾選觀光目的者達25,153人次，占美國來台旅客42.27%；年齡別主要以60歲以上區間13,673人次最多，30-39歲區間次之（12,197人次）；11月美國來台旅客平均停留夜數為8.74夜。本局續依Tourism2020──台灣永續觀光發展方案，持續針對目標客群規劃暨執行宣傳、推廣及促銷等活動，開發多元客源。

(6)歐洲市場：11月來台旅客37,965人次，成長2.09%。性別以男性旅客來台25,727人次居多；目的別於入境登記卡中勾選觀光目的者達16,365人次，占歐洲來台旅客43.11%；年齡別主要以30-39歲區間9,501人次最多，20-29歲區間次之（7,770人次）；11月歐洲來台旅客平均停留夜數為10.36夜。本局持續開拓自由行客群及青年旅客，規劃與大型OTA通路合作辦理主要送客市場網路促銷，擴大送客。

(7)新加坡市場：11月來台旅客57,114人次，成長6.62%。性別以女性旅客來台29,290人次居多；目的別於入境登記卡中勾選觀光目的者達46,690人次，占新加坡來台旅客81.75%，超過八成；年齡別主要以40-49歲區間11,677人次最多，30-39歲區間次之（11,023人次）；11月新加坡來台旅客平均停留夜數為6.31夜。為因應新加坡自由行市場旅遊趨勢，本局協助旅遊業者加強開發來台自由行旅遊商品，並持續協助旅遊團體赴台觀光及深化自由行市場宣傳。

(8)馬來西亞市場：11月來台旅客63,090人次，負成長1.85%。性別以女性旅客來台34,171人次居多；目的別於入境登記卡中勾選觀光目的者達52,376人次，占馬來西亞來台旅客83.02%，超過八成；年齡別主要以30-39歲區間13,009人次最多，20-29歲區間

次之（11,564人次）；11月馬來西亞來台旅客平均停留夜數爲7.46夜。本局持續協助旅遊業者開發來台旅遊路線，瞭解最新台灣旅遊資訊，並持續辦理台灣觀光推廣會及展銷會。

(9)東協十國：11月除了星馬外之東協十國市場人次及成長率分別爲：印尼19,445人次（9.69%）、菲律賓47,839人次（27.03%）、泰國39,931人次（37.09%）、越南32,263人次（-6.61%）（以上含星馬共六國爲每月來台超過萬人之國家）、汶萊427人次（77.92%）、柬埔寨1,177人次（-27.48%）、寮國128人次（137.04%）、緬甸1,318人次（-12.19%）（此四國每月來台近百或千人）。11月東協十國來台超過萬人國別成長率以泰國37.09%最高，另東協總累計爲262,732人次，成長9.32%。

(10)南亞六國：11月南亞六國市場人次及成長率分別爲：印度3,638人次（-3.18%）、斯里蘭卡145人次（2.11%）、不丹68人次（4.62%）、尼泊爾189人次（3.28%）、孟加拉103人次（-62.95%）、巴基斯坦128人次（-20.00%）。11月南亞六國來台合計爲4,271人次，負成長1.91%，另新南向十八國（東協十國+南亞六國+紐澳）11月來台總計277,662人次，成長8.66%。

108年11月國人出國計134萬3,563人次，成長5.4%，1月至11月累計國人出國計1,5909,816人次，成長3.41%。

第四節　全球觀光旅遊市場

根據世界觀光組織（WTO）2000年版的分析報告指出，「觀光」已成爲許多國家賺取外匯的首要來源。在全球各國的外匯收入中約有8%來自觀光收益，總收益亦超過所有其他國際貿易種類，高居第一。至2020年，全球觀光人數將成長至16.02億人次，全球觀光收益亦將達到二兆美

元。經建會綜計處指出，過去世界觀光旅遊主要市場大多集中在歐洲、北美、日本及澳洲等地，但近幾年中東地區、亞太地區的東南亞、港澳、韓國、台灣及大陸旅遊市場逐漸興起。

此外，根據觀光型態分析，全球觀光活動呈現「集中」的特性，如：

1. 旅遊地區集中（geographic concentration）：全球最熱門的十五個觀光國家都集中在西歐和北美，吸引了全球近97%的國際觀光客。
2. 季節集中（seasonal coverage）：觀光旅遊活動多集中於夏季。
3. 目的性旅遊（purpose of trip）：觀光本身就是目的，指觀光旅遊就是為了休閒或假期的安排等。

但發展至今，觀光活動更呈現多元豐富的風貌。觀光旅遊不再侷限於夏季，觀光活動可以是文化的、宗教的、冒險的、運動的、商務的等多元型態的結合，國際觀光的目的地亦分散於全球各地，地球村村民的互動藉此益趨頻繁熱絡，多元文化的交流自此形成。而台灣乃地球村一員，面對新世紀的到來，除了以經濟與全球互動共生外，「觀光」亦將成為台灣與世界接軌的重要產業之一。

綜觀上述，全球觀光產業及觀光活動的發展一方面反映觀光旅遊價值提升的全球觀點，另方面亦回應全球公民對觀光產業的新需求與新期待。台灣處在此一接納並尊重多元文化資產、創新並開放多元競爭的全球觀光市場中，如何凝聚可觀之地方參與力量，活絡本土豐富之人文與自然資源，創造永續經營的觀光環境，樹立獨有之觀光特色，進而在世界的觀光市場占有舉足輕重地位，早日實現「觀光之島」的願景，是目前的重要工作。

第五節　特殊觀光旅遊市場

特殊觀光旅遊市場依據特殊興趣與特殊目的可區分如下：

一、特殊興趣觀光旅遊

花東賞鯨豚

1. 與運動健身有關的旅遊：如
 王建民職棒之旅與林書豪
 NBA籃球之旅。
2. 輕鬆的休閒旅遊：如宜蘭或
 花東賞鯨豚之旅、峇里島
 Villa休閒度假之旅。
3. 藝術文化之旅：如吳哥窟、兵馬俑、龍門石窟之旅。
4. 自然生態景觀旅遊：如台江生態旅遊、加拿大國家公園之旅。

二、特殊目的觀光旅遊

1. 獎勵旅遊：如保險公司獎勵績效優等員工海外旅遊。
2. 會議旅遊：如世博、花博、奧運之旅。

台中花博

3.海外遊學之旅：如美、英、加、澳等國暑期海外遊學。

4.考察旅遊：如跨國企業商務人士海外考察業務之旅。

5.海外特殊訓練之旅：如麥當勞學院教育訓練之旅。

三、特殊產業特性及對象

依觀光之產業特性及對象之差異，觀光較為特殊者如下：

1.生態觀光（ecotourism）：兼具自然保育與遊憩發展之目的，強調生態環境資源之利用，以永續經營發展為目標。例如台江國家公園與高美濕地。

2.社會觀光（social tourism）：指由社會補助低收入或無力支付旅費者，使其能實現並達成觀光旅遊活動的願望。

3.會議觀光（convention tourism）：指以提供會議場所及相關設施（如餐飲、住宿等），作為招攬旅客之手段；當會議結束後順道參觀遊覽地方建設或風景名勝地區，間接賺取觀光外匯。如上海世博、國際會議及研討會等。

4.另類觀光（alternative tourism）：泛指不同於一般觀光活動模式，強調觀光活動的特殊性，為別具一格之觀光活動。

高美濕地

〈陸客不來，害慘台灣觀光市場？2017年來台觀光
人數再次「不減反增」，用數字說真相〉

資料來源：風傳媒廣編特企（2018/07/13）
（請參閱揚智文化官網教學輔助區）

Chapter 3

觀光產品的消費者行為

本章學習目標

- 觀光客之觀光目的與旅遊消費動機
- 觀光客購買行為影響因素分析
- 觀光旅遊消費習性
- 網路族群旅遊習性與旅遊消費行為模式
- 觀光旅遊購買決策過程及型態

第一節　觀光客之觀光目的與旅遊消費動機

依據牛津英文字典，「觀光客」（tourist）一詞最早出現於西元1800年，而觀光（tourism）一詞則出現在西元1811年。「觀光客」的定義是指離開自己居住的國家到另一個國家訪問，時間超過24小時以上的人。亦即指離開日常居住地24小時以上，以觀光旅遊爲目的，前往他處從事觀光旅遊活動，最後再返回其居住地者。

一、觀光客觀光的目的

觀光客觀光的目的可分爲：(1)文化性觀光；(2)運動性；(3)社會性；(4)政治性；(5)休閒性；(6)學習性；(7)經濟性。

排除廠商和消費者間的隔閡，其最終目的不外乎在於：(1)資訊極大化；(2)財貨勞務極大化；(3)消費極大化；(4)滿意極大化；(5)生活素質極高化。

淺草文化觀光中心

資料來源：TripAdvisor.com

台中百年媽祖會

資料來源：台中觀光旅遊網，travel.taichung.gov.tw

二、觀光客的旅遊消費動機

旅遊消費動機可以激勵觀光客去實現旅遊行為,對旅遊行為過程有啟動與規範的作用,而旅遊動機變化將對旅遊行為產生影響。

引起人們旅遊消費動機的原因很多,大致可歸納成以下幾種:

1. 教育與文化:求知欲、見聞欲、文化、藝術、民俗等,例如為至他國學習(遊學與留學)、觀察他國人民、生活、工作、藝術與習俗,理解與認識社會變化的狀況。

2. 休閒與娛樂:郊遊心情、享樂欲等,例如為減低工作壓力,尋求快樂的生活,體驗娛樂性的經驗。在休閒娛樂活動中包含不同程度的心智活動,屬於知性動機。

3. 種族傳統(訪問鄉親):尋根、思鄉心情等,例如為訪問家族以前住過的地方,拜訪家族或朋友的住所。

4. 氣候:如避暑或避寒等,例如尋找陽光或乾燥氣候等。

5. 維持健康:治療、休養、運動等,屬於生理動機。

6. 運動:例如觀賞或參加運動比賽活動等。

7. 經濟:購物、展業等,例如到生活費較低的地區旅遊或購物等。

8. 冒險:例如前往未知地區等。

9. 宗教:信仰心情等,例如為朝拜或瞻仰佛像等。

10. 歷史:例如為認識瞭解歷史、典故等。

11. 社會:例如為認識世界等。

12. 崇尚時髦:例如追求上流社會為目標等,屬於地位和聲望動機。

13. 社會動機:例如因友情及人際關係的需要而去休閒,而後者是為了取得他人的尊重或注意,屬於人際動機。

14. 主宰的誘因:例如人們因想達成、主宰、挑戰、完成一些事而進行休閒活動。

15. 逃避的誘因:例如想逃避過於刺激的生活,或逃離人群的糾紛,

尋求自由獨立的感受，去放鬆自己。

三、影響旅遊動機的因素

觀光客的需要、目的、動機、興趣是複雜且多變的，具有很大的差異。從外在因素瞭解其內在因素與內心的意圖，消除不正確的心理預期，強化其「認知水準」，可建立正確的旅遊心態。歸納影響旅遊動機的因素如下：

(一)內在因素

1. 人格特質：包括性別、年齡、職業與教育程度等，每一項因素對於旅遊動機都會造成影響。
2. 心理因素：屬於旅客個人主觀之意識，區分各種不同的型態。由於人們心理類型之差距，其在選擇旅遊方式、旅遊型態及旅遊目的地時，會直接受到個人心理因素之影響，而有不同之構想產生，包括：個人的動機與偏好、習慣、個人聲望與態度等。

觀光行銷者應掌握觀光客心理變化的原因，例如：興趣的變化、情緒的變化，妥善經營觀光客心理、社會價值觀的變化。通常在強化觀光客印象時，注意兩種心理作用：

1. 社會刻板印象：人們不僅對曾經接觸的人與物具有刻板印象，即使是以往未見過的，也會根據間接的資料與訊息產生刻板印象，所以，領隊所做的各個環節好壞，都會給觀光客社會刻板印象作用，對強化有很大的影響。
2. 推測作用：人在認識人與物時，總要根據已有的經驗把對象與背景連接起來進行假設。這種推測有全面的與片面的，對旅遊動機都有強化作用。

(二)外在因素

外在因素包括觀光資源（如世界文化遺產與著名景點等）與設施（如交通、住宿、娛樂設施等）、觀光的便利性（如免簽證、寬鬆外匯管制與海關管制等）、人口結構、環境條件、地理條件及政治因素（如政治穩定、民主自由）等。

第二節　觀光客購買行為影響因素分析

一、影響觀光客購買行為的因素

觀光客購買行為可當成消費者行為之一，而影響觀光客購買行為的因素，主要可分為文化、社會、個人、心理、時間、成本、各國政府的措施，以及政治、戰爭與恐怖活動等八大因素，分析如下：

(一)文化因素

文化和次文化會影響到人們的觀光消費行為。文化是指一個區域或社群所共同享有的價值觀念、道德規範、文字語言、風俗習慣、生活方式等，例如農曆新年、中秋、中元、端午等節慶。文化背景的影響包括：

1. 文化背景使得某個社會有所區別於其他社會之風俗、藝術、科學、宗教、政治、經濟的總合，這將會影響個別消費者的行為。
2. 次文化的行銷。次文化指的是一群擁有相同文化特質的人，如擁有相同的價值觀、態度和信念等，亦即指持有一種共同認同感的某類人們，而這種認同感與整體的文化有所分別，次文化是屬於特定群體的特殊文化，這些次文化團體有可能是宗教、種族與國家團體等，包括：(1)種族次文化；(2)區域次文化；(3)年齡次文

化；(4)宗教次文化。這些都是影響觀光消費者購買決策的每一個環節。因此不同的文化和次文化團體，在觀光購買行為上也會有不同的模式，當然不同的文化也會影響他們接收行銷資訊的方式。

文化水準愈高對觀光旅遊需求也愈高，特別是對文化節慶觀光比較熱絡。此外，文化的差異性、時代性與導向性會影響觀光消費者的購買行為，例如風俗習慣、宗教信仰等文化差異；不同時代的思想與流行觀念、審美觀與價值觀具有不同的消費習慣與理念，所以文化時代性決定了觀光發展要追隨時代變化，方能贏得顧客。此外，觀光業可藉宣傳教育引導消費者的觀念與行為，以協助其形成文明、科學的觀光行為習慣與價值觀，例如，觀光綠色環保永續發展的價值觀之形成。

(二)社會因素

影響觀光消費者購買行為的社會因素有下列幾項：家庭、相關群體、社會階級與社會角色。學者Sullivan與O'Connor提出四個影響配偶參與決定購買過程的因素：性別角色的印象、配偶的影響力、經驗、社會經濟階層（社經地位）。影響家庭決策過程的因素還包括兒童的影響。

例如信義房屋統計，近四年來購買大樓華廈物件的客層中，女性一直維持在50-55％之間，在都會地區普遍為雙薪家庭結構的影響之下，女性也漸漸取得購屋決策的關鍵地位。由女性扮演採購者的角色，掌控家庭的經濟狀況。單身敗犬青睞套房，人妻偏愛三房，女性購屋比破56％，提升至60％，創七年新高。調查顯示，北市逾六成女性做最後購屋決策。六成台灣女性掌控家中經濟大權，這也顯示女性主導購屋決策的比例正逐年提高。雖然傳統的觀念認為女性主宰了一個家庭的開支。

但根據Jacobs Media最新研究顯示，這樣的情況已經改變，男性在購買決策中扮演重要角色，特別是在汽車維修（82％）、服裝（80％）、體育賽事（67％）、電子DIY產品（64％）及投資（63％）等類別，男性主導了購買行為。家庭成員個體的購買決策會受其他成員的影響，夫妻

的價值觀與生活方式會互相影響彼此的購買決策，父母的價值觀與生活方式會影響子女的購買傾向。子女也會影響父母，很多研究指出，小孩對整個家庭的度假計畫、娛樂支出與餐廳類型等購買決策有很大的影響力。現代家庭的變化趨勢影響消費行為包括：結婚時間延後、小孩數目減少、職業婦女增加、單親家庭增加、歸巢小孩、折衷家庭增加、兒童與青少年的影響力。所以在策劃觀光行銷計畫時，要特別注意針對不同的家庭型態策劃不一樣的觀光行銷計畫。

每個人因為生活在不同的社群之中，所以當個人的自我意見、態度、信念形成之前，便會受到相關群體的影響，進而影響到個人的觀光消費行為。所以行銷人員就必須知道觀光客受到哪些群體的影響，然後找出此群體的意見領袖（如旅遊部落客），再聘請其為自家的產品做代言。如此，受到群體影響而喜愛這些領袖的個人，便會為了追隨領袖而願意購買與領袖相同的產品。社會階級是指在同一個階層的成員具有相似的價值觀念、興趣、生活方式等，不但對產品與品牌的偏好相近，而且通常會選擇符合該階層地位的產品（如VIP頂級旅遊產品就鎖定高收入族群推出高價產品）。社會角色是指在特定的社會情境中，受到他人認可或期望的行為模式（如林書豪與曾雅妮可帶動運動休閒觀光）。因為社會角色帶有規範的作用，所以會影響一個人的觀光消費行為。

(三)個人因素

個人因素可分為年齡、經濟環境、職業、生活方式、生命週期階段（**表3-1**）、個性與自我觀念等。遊樂園的目標市場以年輕人居多，所以設計符合年輕人生活型態（如喜歡參加演唱會、偶像崇拜）的行銷活動，對於有農村生活經驗的中年人，復古設計的餐廳頗能吸引他們的青睞。

從**表3-1**可看出生命週期和經濟生活息息相關，如青年單身較能追求時尚與享樂，而青年已婚則偏好廣告產品，中年已婚不需撫養子女者喜歡旅行娛樂。因此觀光行銷者可針對學生、新婚、中年、銀髮等不同族群推出不同旅遊產品（Murphy & Stalpes, 1979）。例如，家庭遊客

與青年旅行者是主題公園的主要客源，而銀髮族就占了全部來台陸客的30%，台灣豐富的溫泉資源也吸引眾多的日本銀髮族來觀光，銀髮族已經成為新興的觀光客群。

表3-1　生命週期和經濟生活特徵

生命週期	經濟生活特徵
青年單身	無經濟負擔，追求時尚和享樂。
青年已婚無子女	對於耐久產品的購買比率較高。
青年已婚有子女	花費增多，酒類購買減少，對收入及儲蓄額不滿，關注新產品，也偏好廣告產品。
中年已婚有子女	收入提高。家庭中女性二度就業、子女就業，不關心廣告，購買較多的耐久產品。
中年已婚不需撫養子女	有房、對於收入及儲蓄額均滿意，喜歡旅行、娛樂、學習，熱衷慈善事業。對新產品不感興趣。
老年已婚	收入減少，在家時間增多。
老年獨身	收入減少，需要特別照顧。

資料來源：Murphy & Stalpes (1979).

根據Plog（2001），觀光客的個性與觀光目的地的受歡迎程度有密切的關係。他將觀光客依心理個性特徵分為保守型、中庸型與探奇型三種。例如，保守型的觀光客比較喜歡古蹟文化觀光，而探奇型的觀光客較喜歡冒險刺激的旅遊（圖3-1）。

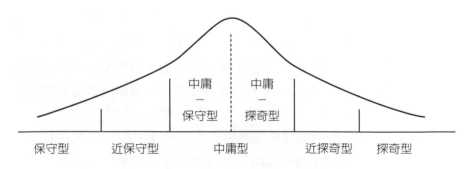

圖3-1　觀光客心理個性特徵的人口分布

資料來源：Plog (2001).

(四)心理因素

影響消費者購買行爲的個人心理因素如**表3-2**所示。

表3-2 影響消費者購買行為的個人心理因素

個人心理因素	影響消費者購買行為
知覺	指選擇、組織與解釋資訊的過程。與知覺相關的觀念有選擇性接觸、選擇性曲解、選擇性注意、選擇性記憶、月暈效果（收訊者易以產品的某項特質來推估其他特質和整體表現，如餐廳豪華氣派的裝潢布置，容易讓人以此推測「餐點和服務」想必也不錯）及刻板印象（產品資訊長期累積下來可能會形成刻板印象（stereotype），即將某事物「貼標籤」而形成難以改變的看法），這些都會影響人們對產品資訊的處理。觀光客消費心理的知覺包括： 1.消費價格大眾化，服務要求個人化：觀光客往往要求以大眾化的價位，享受個人化的服務，故在機位、船位、巴士等交通工具的安排與秀場座位上，應注意盡量爭取較佳的位子，以滿足觀光客的需求。 2.旅遊內容豐富化、需求項目彈性化：觀光客期待旅遊內容能在有限時間及花費下得到豐富化的行程，但又要求所享受項目隨個人喜好之不同而彈性變動，尤其在用餐點菜方式要求個性化。 3.行程安排團體化、參觀時間自由化：觀光客在行程中，要求安排景點和節目內容多樣且有效率，全程要有導遊或領隊導覽解說並豐富有深度，而關於時間長短，期盼依個人所好自由化。
態度	指對特定人事物或事件的感受和評價，可分為正、反兩面，是一種持續性的反應，也是行為的傾向。態度會影響消費者對於產品資訊的選擇與解釋。對某產品有良好態度時，消費者會在有意無意中過濾對這產品不利的資訊，或是正面解讀資訊。若對某產品的態度不佳，消費者會過濾正面的資訊，甚至落井下石，誇大這產品不利的一面。
動機	指驅使人們採取行動以滿足特定需求的力量。根據馬斯洛的需求層級理論，消費者的購買動機可以分為生理（食物、飲料）、安全（不去有動亂與疫區的國家旅遊）、社會（家庭旅遊、買紀念品送親朋好友）、自尊（享受高級飯店、頭等艙的服務）與自我實現（探險旅遊）五種。動機可依明顯程度分為表露動機（沒什麼，只想放自己幾天假）和潛伏動機（工作碰到瓶頸，壓力大到每天頭痛），結合潛伏動機的行銷活動，通常比較令人動容、有說服力。
學習	指透過親身經驗或資訊吸收，而致使行為產生持續而穩定的改變。消費者的學習有兩大類：經驗式學習，透過實際的體驗而帶來的行為改變（如試吃某點心後而喜歡該品牌；在某餐廳內有不愉快經驗，從此不再光顧）；觀念式學習，透過外來資訊或觀察他人而改變行為（如電視旅遊節目而對一些城市改觀，聽聞同學出國旅遊的所見所聞）。許多觀光行銷活動都是在促使旅客學習，以便旅客在方案評估與選擇時能出現有利於個別旅遊品牌的態度與行為。

（續）表3-2　影響消費者購買行為的個人心理因素

個人心理因素	影響消費者購買行為
信念	指某人對某個事件的一套主觀看法，且自認有相當高的正確性或真實性。消費者對企業或產品的信念，會形成企業形象或品牌形象，進而影響其態度、購買意願與行為等。因此，企業應該特別關注消費者信念的形成與結果，例如「漢堡、炸雞、薯條都是高脂高熱量的食物，常吃有礙健康」的信念越來越普遍，相關業者就該思考因應之道。
人格	俗稱「個性」，以說明一個人有異於他人的想法和行為，個性會影響消費決策，也會影響旅客在旅程中扮演的角色。

(五)時間因素

時間安排是影響觀光客很重要的因素之一，有的為了節省時間會選擇短時間有很多行程的旅遊產品，卻換來疲勞緊張而無法輕鬆度假。有的則將工作與旅遊結合，充分利用時間。近年來，對於孩子與學生有教育意義的家庭旅遊及生態旅遊則越來越興起。此外，要注重觀光客可支配的休閒時間從事旅遊活動，如週休二日、國定假日、連續假期、寒暑假、春節年假等，在一年中的分布狀況，這些都會影響觀光地區的擁擠程度與季節性。這些不同的時間分布會對觀光客消費行為產生不同的影響。

(六)成本因素

消費者的不同所得水準、各國匯率與旅遊產品價格都會對消費者產生不同的影響。如所得水準會改變觀光消費型態、匯率變動影響觀光客的購買意願與購買力，價格高低則影響消費者的交通、住宿等各方面的成本，也影響其觀光消費決策。

(七)各國政府的措施

包括護照、簽證、外匯管制與海關管制等措施。截至目前為止，已經有112個國家和地區給中華民國台灣護照免簽證，40個國家和地區可以落地簽的方式入境，還有17個國家和地區可在網路上申請電子簽證，可提高國人出國旅遊之意願。

　　Ross（2003）指出，不當的措施會形成觀光阻礙，可分為四種，如**表3-3**所示。

表3-3　不當措施形成之觀光阻礙

觀光阻礙	內容
觀光消費限制（Travel Allowance Restrictions, TARS）	意指一國政府對其人民出國旅行之消費與出國日數，給予一定的限制，因此使得觀光目的國無法從觀光活動中爭取到實質的觀光收益。
免稅額限制（Duty Free Allowance, DFA）	意指世界各國的海關針對國人出國旅行或外地來的觀光客，其免稅項目及額度之規定均訂有海關條例的標準。如果該國進口稅過低，將會減低當地旅客出國購物之意願，如此即間接影響輸出國的觀光收益。
觀光旅遊障礙（Travel Resistance）	意指如果一個國家核發簽證過於限制、外匯管制過於嚴格、稅額過於偏高、環境衛生不良、有種族歧視或宗教衝突等，均會直接影響到外地旅客前來觀光的意願，因此產生該國的觀光旅遊障礙。
加值稅（Value Added Tax, VAT）	意指加值稅較高的國家，會降低該國的Inbound市場競爭力。我國政府為吸引觀光客來台，於民國92年4月23日宣布，觀光客在台灣特定商店消費金額達3,000元後，可以在機場申請5%加值稅的退稅服務，藉以提升我國的Inbound市場。

資料來源：劉修祥譯（2003）。

(八)政治、戰爭與恐怖活動

　　觀光地區的政治穩定性，是否有戰爭與恐怖活動等皆會對觀光客消費行為產生很大的影響。如泰國的紅衫軍動亂造成政治不穩定就對該地的觀光影響很大；而911恐怖活動期間也造成觀光客對美國旅遊的卻步。

二、網路影響觀光客購買行為的因素

　　當消費者想要找尋旅遊產品，通常第一步是上網找尋相關的實用資訊，瞭解買哪一種旅遊產品最好，不過問題是他們會去哪裡找資訊？根據研究機構M Booth & Beyond的資料顯示，消費者習慣至不同屬性的網站查看不同種類的商品資訊，例如在直接利用搜尋引擎找旅遊資訊，旅

遊業者應該要加強網站SEO優化，才能在茫茫網海中被搜尋到。由各屬性網站所影響的商品種類排名，搜尋網站結果可以看出各自影響最大的產品種類中，旅遊類商品排名第一。

　　許凱玲（2011）之研究也提出了相關數據，在搜尋旅遊產品的受訪者中，93%是利用搜尋決定旅遊地點與相關事宜；49%的受訪者若是想要找餐廳資訊，會上Facebook；40%準備用餐的消費者，會利用Foursquare打卡。網站通路由於科技技術使得該通路獨有的交易便利性，是影響觀光客在旅遊網站上購買旅遊產品的主要因素，因此對網路通路業者而言，必須加強交易的便利性，此外，也需加強網路購物環境的安全性，來降低消費者的效能風險、財務風險、心理風險，並提升對網路通路的信任度，進而增加消費者在網路通路上的購買行為。

第三節　觀光旅遊消費習性

　　隨著消費者的購買習性越來越變化莫測，觀光旅遊業者除了不斷地提升媒體廣告預算外，應積極瞭解觀光客的習性，包括旅遊目的、旅遊距離、旅遊方式、資訊來源等。依據旅遊目的、旅遊距離、旅遊方式與資訊來源等可將旅遊者的類型分類如下：

一、依據旅遊目的

　　依據旅遊目的，旅遊者的類型可分為下列幾種，如**表3-4**所示。國人出國旅遊的主要目的為休閒度假占了近四成，其次為著名景點觀光、藝術文化、美食購物、探險運動、特殊節慶觀賞等。

表3-4　依據旅遊目的之旅遊者類型

旅遊類型	旅遊目的
娛樂觀光休閒型	主要目的在參加各種觀光休閒娛樂性活動，陶冶身心、消除工作疲勞與減低壓力，如參加巴西嘉年華會等。
醫療休養型	為滿足醫療需要，選擇具保健醫療功用的旅遊活動及旅遊景點，在具有醫療設施的國家或地方休養，如溫泉、泥浴與醫美整型醫院，旅遊者對住宿、飲食條件較高，且有明確的醫療目的，如泰國醫療觀光。
運動冒險型	旅遊者為參加打獵、釣魚、登山、水上運動、滑雪等體育活動或國際運動比賽而旅行或奇異古怪的旅遊或人煙罕至的世界奇景，如參觀倫敦奧運會、參加北極或南極探險旅行與西藏喜馬拉雅山之旅。
採購型	旅遊者不以旅遊為主，而以當地特殊商品或某特定打折日期，採購打折商品為旅遊目的，如香港的購物節。
文化觀光求知型	旅遊者為增進對其他國的知識與瞭解，並滿足休閒之需要。或參加重要的文化活動或參觀藝術寶藏、古物、天然勝景等。多為理智型、求知欲強的旅客，這類旅客對各種新鮮奇異的自然現象、不同民族習俗、文化、宗教、歷史、美食都感興趣，如絲路古文明之旅等。
會議展覽觀光型	為科學性、事業性或政治性集會而旅行，參加會議者要求提供觀光服務，注重會議設施、地理位置適中、交通便利、風景秀麗等。如參加瑞士日內瓦發明展、德國的漢諾威、美國的紐約和芝加哥、法國的巴黎、英國的倫敦、義大利的米蘭等世界著名的「商業展覽」、博鰲論壇等。此外，還包括參加博覽會與展覽會等旅行，這些都是推動觀光客川流不息的原動力，且可吸引潛在性的觀光客，如參觀上海世博與台北花博等。

二、依據旅遊距離

　　依據旅遊距離（地理位置），旅遊者的類型可分為下列幾種，如**表3-5**所示。單國深度之旅為國人最喜愛的產品內容，高達近八成比例，可作為業者規劃行程的重要參考。

三、依據旅遊方式

　　依據旅遊方式，旅遊者的類型可分為下列幾種，如**表3-6**所示。目前

旅遊市場，自助旅遊與半自助旅遊已經超過一半的比例，但參團型仍有近40%，可見若能規劃有特色的旅遊團仍可獲旅客的青睞。

表3-5　依據旅遊距離（地理位置）之旅遊者類型

旅遊類型	旅遊距離
近距離旅遊者（區域觀光）	指一觀光區域內的旅遊活動，旅遊者個性一般而言較保守，對陌生環境較易產生疏離感，旅遊距離以居住地附近或環境文化、生活習慣相近之地區，不單以距離遠近來區別而已，並且如上述條件的相似性因素。
國境內旅遊（國內觀光）	亦即國民旅遊，本國人民或居住國內之外籍人士在其國內的旅遊。旅遊者對於環境有較佳的適應能力，且喜歡接觸新事物，對未曾去過的地方都有想去嘗試的心理。適合單國深度旅遊。
跨國境旅遊（國際觀光）	指不同國家間的觀光活動，旅遊者具強烈的好奇心理，嚮往新的國度，興趣廣泛，適應力強，不管是自然風光、歷史古物、世界奇景、文化藝術、風俗習慣都有廣泛的興趣，且部分心理因素是出國代表自己在親友間心目中的地位與形象。

表3-6　依據旅遊方式之旅遊者類型

旅遊類型	旅遊方式
團體旅遊型	因個人時間有限，旅遊者無法蒐集太多旅遊資訊且排斥繁雜的手續。通常選擇參加自己的親友團體或公司集體出遊，或旅行社所舉辦的全套旅遊行程。通常比較高度依賴領隊及導遊，個性較內向，適應新事務能力較差。為減少旅遊期間的不確定感與降低不安全感，選擇團體旅遊型態。
自組揪團型	旅遊者具有很大的自主性、旅遊常識與知識，以及與旅遊業者談判和議價的能力。旅遊者大多為精打細算，自己揪團要求旅行社安排飛機、交通、住宿等具團體優惠價格，由自己決定每一個旅遊景點的活動內容與時間長短。
自助旅遊型	旅遊者通常與少數友人自由結合共同旅遊，彼此間喜愛與性質相近，個性相投，甚至有友誼基礎。喜歡不受拘束地支配自己的旅遊時間、內容，根據自己的興趣安排旅遊活動。旅遊者通常富冒險精神，追求新事物。獨立性和適應能力較強，且具有一定之外語能力。
半自助旅遊型	旅遊者委託旅行社代辦代訂部分旅遊活動內容、交通、食宿，或參加航空公司推出的套裝產品，如機票加酒店加來回機場接送。半自助旅遊保有部分自助旅遊的彈性及自主性，更能消除部分不安全感及不可預期的旅遊風險。大都為初次出國或旅遊經驗不足者，嘗試著去冒險犯難，尋找自我，但又怕一時無法適應環境或語言能力較差。
互助旅遊型	互助旅遊是指一群人各取所需或志同道合，湊至相當人數與旅行業者爭取最大的議價空間與最有利價格。旅遊者旅遊經驗豐富，且熟悉旅行業者及航空公司銷售方式，又明確瞭解自己旅遊需求內容及目的，懂得與業者談判、商議的方法原則。旅遊方式可能是只買機票（湊團票）或是全程參團，甚至是參團至某一階段後脫隊。旅遊者容易達到對自己團體最有利的旅遊方式、時間、內容與價位條件。

四、依據資訊來源

依據資訊來源，旅遊者的類型可分為下列幾種，如**表3-7**所示。台灣的旅遊業目前也呈現**M**型的狀態，許多家旅行業所提出的服務多半是服務金字塔頂端的客戶，豪華旅遊的型態日漸增多。觀光產業可視為一種行銷的產業，重視觀光旅遊、餐旅遊憩與休閒運動之市場特性與商品行銷，正確迅速掌握整體觀光需求及旅客消費習性之趨勢，研發創造觀光旅遊、餐旅遊憩與休閒運動等產業行銷之新契機。只有充分瞭解觀光消費者的旅遊習性，方能規劃出符合其需求的產品達成觀光行銷的最終目標。

表3-7　依據資訊來源之旅遊者類型

旅遊類型	資訊來源
報紙雜誌旅遊型	如峇里島Villa泳池與絕美海灘的廣告。
廣播電視旅遊型	如電視購物的旅遊套裝行程。
旅行社宣傳DM與看板旅遊型	如香港的旅遊手冊與旅遊看板廣告。
親友介紹旅遊型	如親友的旅遊住宿經驗與口碑。
網路旅遊型	如旅遊網站套裝行程與網路旅遊部落格的照片與撰文。
公共報導	如消基會與政府單位等文宣報導。公共資訊來源扮演公正評鑑的角色與功能，備受信賴。

第四節　網路族群旅遊習性與旅遊消費行為模式

在網際網路的世代裡，旅遊者就是自己的旅行社。旅遊業從以往的多階通路轉為零階通路。網際網路帶給旅遊業的最大突破，就是對消費者資訊公開化，「個人」應算是最大受益者。網路的出現，使個人成為自己的代理人（agent）。旅遊者自己控制預算，可以自由取得各種公

開、透明化的細節資料，盡情規劃選擇、隨性掌握行程，並且享受網路上直接訂購的方便迅速。出國旅遊不再一定要翻著報紙上的分類廣告，而是進入一家又一家的旅遊網站比價錢、比產品。網際網路改變了現代人的生活習慣，也改變了國人的旅遊習慣，「上網查查看！」幾乎成為解決所有疑惑的第一道手續。

以下介紹網路族群旅遊習性與網路旅遊消費行為模式（引自中華民國旅行業經理人協會）：

一、網路族群旅遊習性

根據中華民國旅行業經理人網路資料庫及系統建置計畫，透過新浪網，針對入口網站之上網消費者進行的問卷調查，內容主要包括：瞭解網路消費族群在年齡、居住區域、興趣等基本資料，與網路消費族群的日常行為、出遊頻率、旅遊方式、旅遊花費與旅遊環節等旅遊習性，同時也進一步瞭解網路族群對現有旅遊網站的看法等相關資訊，並以此作為提供旅遊同業建立旅遊消費行為模式之重要參考。問卷調查之結果顯示：

(一)網友規劃國內旅遊的頻率與喜好的方式

網友旅遊的頻率以每季、每半年居多，每週或每兩週者非常少，以所有資料來看，每季、每半年為國人最常在國內旅遊的頻率。而對國內旅遊喜好的方式，各項差異差不大，以受歡迎的前幾項來看，分別是旅遊景點、度假山莊、主題樂園、休閒農場及國家公園。反之，國內旅遊常見的綜合行程，並沒有如想像的受歡迎，所以未來發展國內旅遊的規劃上，也許應該是以「旅遊景點」、「度假山莊」等做定點或較深入的行程設計，或是推出該地的套裝自由行。

(二)網友國內旅遊價格、偏好與社經條件

針對三天兩夜的國內旅遊，網友願付價格以3,500～7,500元為主要

價位，另外值得注意的是，也有20％以上的網友願意支付較高的價格
（7,501～10,000元以上）來參加國內的旅遊。當願付價錢越低的人可能
旅遊給他們所帶來的效用較低，換句話說，其對旅遊的偏好可能較低；
另一方面，其社經條件可能也不允許其付出較高的旅遊價格，所以，其
所展現的特性也是較久才做一次國內旅遊。而國內旅遊願付價錢越高
者，可能其對旅遊的偏好與社經條件可支撐他做較多與較好的旅遊，因
此，展現出來的是較常做國內旅遊。

(三)國外旅遊行程規劃與經費

　　從網友大多選擇歐洲線、美加線、澳洲所占的比例較多來看，其他
地區的選項便顯得很少；但此處應可以說是網友心目中最想去的地區，
若網友在實際考量經濟能力後，是否仍會以歐洲、美加地區為第一優先
選擇，則有待商榷。有近半數的網友一年中均未出國，探究其原因，可
能因年紀較輕，以致尚無出國的能力與需要。不過若從一年出國次數以
一至二次居多的情況來看，旅遊同業應可針對網路此一族群，發展切合
實際需要的旅遊商品。顯示網友的出國目的仍以觀光旅遊為主要目的，
占八成以上，至於因商務及遊學、求學而出國的比例則顯得很少。國外
旅遊環節以「行程規劃」最受網友重視，其受重視的程度甚至遠超過
「經費」，其餘差異不算很大；一般來說，國外的出國業務大多都由旅
行社一手包辦，在簽證飯店等環節上，發生問題的機率不大；但在行程
規劃方面，一方面是因為行程本來就是旅遊產品的主要賣點，另一方面
則因行程內容彈性大的關係，所以較受網友重視。因此旅遊業者在設計
旅遊產品時，應首重旅遊行程，飯店、價格次之。

(四)旅遊網站之使用與計畫旅遊

　　給定國內願付價錢2,000元以下的族群，其大都沒有上過旅遊網站，
而隨著給定國內願付價錢的提高，使用旅遊網站的比例也漸漸提高。一
般來說，上過旅遊網站與否，表示其是否曾利用過此資源來瞭解旅遊資
訊，越瞭解旅遊資訊與過程的人，因此應該願意付出一般行情的價格。

網友越來越重視「Know How」與「Know What」，國人已漸漸有了計畫旅遊的觀念。「行程套裝無法自己決定」則可看出國人有企圖掌握行程設計主導權的傾向，個人化的旅遊產品將能在網路旅遊消費市場大放異彩，GV2/GV4（二人／四人成行）的旅遊時代即將來臨。在國內旅遊資訊提供上，網友對住宿資訊、旅遊線景點介紹及交通路線圖是最為關心的前三排名，當然因為國內旅遊中，住宿占行程結構的極大部分，還有就是受限於台灣地方不大，因此其他較為深入的國內旅遊介紹似乎在消費者的心中並不具重要性。對有經營國內旅遊網站的業者來說，只要確保網站內容具有交通、住宿、景點介紹和價格明細，網友似乎就覺得資訊充足了，但若行有餘力，可再參照上表加入一些其他的相關介紹，以提供網友更豐富的資訊。

(五)促銷方式

調查發現，有超過半數以上的網友最喜歡的促銷方式是「全面特價優惠」，而較不受青睞的則是累計消費金額或次數的「集點換贈品」，和「買三送一」等需要消費才有回饋的促銷手法。由此處可看出，價格畢竟還是網友決是否購買旅遊產品的重要因素，「全面特價優惠」這種即時回饋，且不需要期待抽獎機率或集點，就可直接受惠的促銷活動，是深受網友喜愛的主要原因。因此業者可推出類似Early Bird的活動，提早報名給予優惠，不但引導消費者及早安排行程，並且避免發生人數不足無法成行或改期的窘境。有心經營旅遊網站的業者不妨作為參考。

二、網路旅遊消費行為模式

隨著網際網路的日益發達與普及，網路使用者日益增多，消費者的需求及求知觀念增加。越來越多的國人透過網路購買旅遊產品，甚至從訂票到搭機出國完全都不用與旅行社聯繫，E化的旅遊習慣大大改變旅遊產品的生態，eziBON鍊捷旅遊網就預估未來旅遊行為，透過網路、電視購物、傳統旅行社的比例約：60%（網路）：20%（電視）：20%（傳

表3-8 網路旅遊消費行為模式

消費行為模式	內容
自在、自主與便利性	上網買機票、訂行程已不是新鮮事,掌握趨勢、釐清權益、認識服務內容,新時代的旅行可以更自在、便利。純粹的網路旅行社大大改變消費者的旅行習慣,24小時全年無休的訂房、訂位,讓民眾不用趕著上班時間處理旅遊的事宜,而可以自主性的在網路上處理所有的旅行事宜。這些純粹的網路旅行社除了讓自主客更自主,也帶動了大眾的消費習慣,主動且積極的包裝旅遊產品,刺激民眾消費。
建構電子商務平台	以時報旅遊為例,近期積極的更新服務的網路系統,就是希望能夠儘快建立電子商務平台。而雄獅旅遊更是自己培養編寫程式的人員,可見網路商務是旅行業未來必走的道路。
多樣具創意的旅遊產品	「網路旅行社不應該只是在比大、比低價,而是要開發多樣具創意的旅遊產品,滿足消費者旅行的需求。」例如,這幾年可以看到ezTravel積極地跟縣市政府、產業機構、各國觀光局合作,推出:東港鮪魚季、觀光列車、香港聖誕節等引領風潮的旅遊趨勢。燦星Star Travel也很積極,像新航一推出超低票價1688元,該網站就貼心的推出新加坡住宿四天三夜3999元起的訂房,解決消費者買到便宜機票但仍是要住高價旅店的尷尬。
科技發展只能讓服務更貼心而不能取代人性	網路旅行社真的能百分之百取代傳統的旅行業嗎?如何提供更無微不至的服務是所有旅遊業者努力的目標。的確,單靠網路似乎無法解決所有問題,相信大家都有同樣的經驗;當對所訂的旅遊產品有疑惑,想要打電話進到旅遊網站常常比登天還難,讓人不得不忿忿地懷疑為何他們的電話總是占線!為了滿足各種不同的消費者,網路旅行社不僅只想服務自主性強的網路客群,也希望能更主動的服務需要面對面服務的客群,所以燦星旅遊網藉著燦坤通路提供旅遊諮詢、擺放旅遊資料;易遊網、易飛網一入門的櫃檯就有客服人員服務。
網路交易缺少人氣,是許多消費者最感到焦慮的問題	很多人在線上刷卡後會去電詢問對方,是否有收到匯款;各網路旅行社也盡力的以制度化的回覆方式,如簡訊或電話的回覆,讓消費者感到安心,而非錢就像丟到無底洞裡一般,毫無聲響。最近低價航空公司進軍台灣,掀起航空風暴,而低價航空公司最大的特色就是透過網路訂票。新航為了應戰,推出1688元台北往返新加坡的超低票價!消費者上網搶購,習慣性地連結到國內的網路旅行社,但一旦點選新航1688元的訂票,就立刻連結到新航的訂位畫面;運用網路上的英文表單謹慎的填妥每一個資料後,立刻出現付款的畫面。須立刻訂、立刻付,而且不能退票、不能更改日期,不若一般訂票可以到開票日期才付款。輸入信用卡號後,電腦畫面告知已完成訂位,並給個代號,告知訂位紀錄、電子機票都已寄到電子郵件信箱,直接印出該封信函就可以去搭飛機,整個過程不到十五分鐘,沒有任何「人」來幫忙,全部透過網路。網路旅遊商務發展到極致,卻令人懷念旅行社小姐三不五時來電提醒、嘮叨、關心的日子。

（續）表3-8　網路旅遊消費行為模式

消費行為模式	內容
虛擬與實體整合	綜觀台灣現有的網路旅行社，可分為兩大類型： 1.純粹網路旅行社：為虛擬的旅行社，大部分的交易行為均透過網路作業，如ezTravel、Star Travel、ezfly、eziBON等。 2.傳統旅行社架設網路販售商品：如雄獅旅遊、康福旅遊、時報旅遊等，旅行社架設的網路多為行程資料庫，但會積極的發展網路商務，讓消費者可以直接透過網路消費。 在虛擬的世界裡，純粹的旅遊網站無不在拓展實體的服務；而傳統的旅行社，亦積極的開發網路商務，相信未來更是網路旅遊交易百家爭鳴的年代！因為人們喜愛網路的快速及便利性，但是旅遊卻又離不開人與人的互通關係，所以虛擬加實體或許才是未來旅遊業的真正走向。

資料來源：黃麗如（2005）。

統）。網路旅遊是讓旅遊行為更簡單或是讓旅行變得更不安？網路旅行社是更深刻的服務消費者或是大幅的減少人性的服務？**表3-8**分析網路旅遊消費行為模式。

第五節　觀光旅遊購買決策過程及型態

　　觀光客在計畫國內外旅遊前所做的各項事前準備工作，包括旅遊資訊蒐集、旅遊行程內容評估，並決定旅遊行程及實地旅遊之可行性，凡此一連串的旅遊內容安排、評估與確認之決策過程，稱為「旅遊決策」。

一、觀光客購買決策過程

　　EKB消費者行為模式，強調決策處裡的階段，指出消費者在購買新產品或是未知的產品時，都需要經過問題解決的過程，包括問題知覺、資訊蒐集、方案評估、購買決策、購後行為等五個程序。而觀光客購買決策過程也符合這幾個過程（**圖3-2**、**表3-9**）。

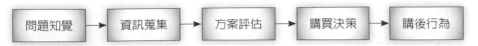

圖3-2 觀光客購買決策過程

表3-9 觀光客購買決策過程

購買決策過程	內容
一、問題知覺（problem recognition）	問題知覺即是實際情況比不上理想或預期情況，其落差來自內在與外在刺激，內在刺激與生理、心理狀態有關（如口渴想喝水、難過想大吃一頓）；外在刺激指產品資訊、媒體廣告、他人談話等（如同學的出國經驗、電視廣告）。引發對現狀不滿或提出理想情況（如工作這麼辛苦，偶爾出國度假也是應該的；王品牛排餐廳東西高檔好吃，服務又好，建議你也去吃看看；到北海道一定要吃一次帝王蟹）。 旅客的知覺過程包括選擇性注意（由於大腦處理訊息的能力有限，人類會有選擇性注意訊息）、理解與選擇性保存、知覺選擇（人們對於自己接收的訊息只能注意一小部分）。當一個人做出決策時，也伴隨著產生風險和不確定因素。由於結果和消費者的預期不同，當其做決策時，就可能察覺到風險。伴隨旅遊決策而同時產生風險，稱為知覺風險（perceived risk）。產生知覺風險的原因包括不確定的購買目標、不確定的購買報酬、缺乏購買經驗、積極和消極的結果、多數人的影響與經濟上的考慮。減少知覺風險的方法包括降低對旅遊產品和服務的期望程度、信賴一種商標和品牌的產品。
二、資訊蒐集（information search）	可分為內部與外部。內部蒐集：憑記憶察覺到問題而想到的產品或品牌，稱為喚起集合（evoked set）。例如：招待來台旅遊的國外友人，想到日月潭、台北101、士林夜市、故宮博物院與淡水等。外部蒐集：商業來源（媒體廣告、文宣DM、銷售人員、產品包裝、商業看板、店面櫥窗、店內展示）、公共來源（消費團體評價、新聞報導與政府報告）、個人人脈（家人、親友、同學、同事與鄰居的口碑）。米其林的Red Guide是享譽全球的餐飲指南。由神秘的美食專家暗中評鑑。公共來源扮演一個公正與評鑑的功能，因此備受信賴，尤其當消費者質疑各類資訊的正確性時，公共來源資訊可提供有力的支持。
三、方案評估（evaluation of alternatives）	方案評估受到以下因素影響：產品屬性與性質（天數、價格、特色等，例如畢業旅行之地點、天數、價格、特色、消費水準等）；屬性重要性，對以上屬性的重視程度；品牌信念，相信個別屬性所能帶來的利益。行銷人員應瞭解不同的消費群是否有不同的評估重點，針對不同消費群，應該強調哪些產品屬性，如何教引導消費者讓他們產生對公司有利的品牌信念。

（續）表3-9　觀光客購買決策過程

購買決策過程	內容
四、購買決策 （purchase decision）	經由方案評估之後，消費者針對不同方案產生不同的「購買意願」，影響購買決策的除了購買意願，尚有不可預期與控制的情境因素（如現場缺貨）與他人的態度（如麻吉朋友的肯定或嘲笑）兩個因素，他人態度攸關社會風險（social risk），即不利於社會關係與個人形象的潛在危險。例如，你原想參加泰國旅遊團而因朋友對泰國有負面印象提出負面意見，你可能為了避免受到同儕的排擠而順從朋友意見放棄原來的購買決策。
五、購後行為 （post purchase behavior）	購後行為包括購買評價及是否再購行為，包括消費者的滿意或不滿意、消費者不滿意時的反應與維持既有的消費者。消費者購後產生滿意度（satisfaction）＝實際表現≥預期表現，反之則為不滿意。例如，人潮過擠、廁所不夠、塞車的花季活動，主辦單位或許滿意高集客率，但消費者有可能抱怨連連。消費者產生認知失調（cognitive dissonance）：懷疑自己的選擇是否正確、其他的抉擇是否更好等而產生心理上的失衡和壓力，會尋找資訊或機會來肯定所購買的產品，或要求更換、退貨等，以減少認知失調。例如喜歡要求旅客討價還價的泰國，不熟行情的觀光客，可能因為被坑而產生認知失調。為了減低消費者的認知失調，業者應儘速蒐集資訊瞭解消費者反應（如設免費電話）、儘速解答消費者疑惑、加強售後服務。

資料來源：曾光華、陳貞吟、饒怡雲（2012）。

二、觀光客購買決策型態

　　旅遊決策的考量因素包括：當地自然與人文資源、觀光設施、觀光便利、環境衛生、人口結構、國情治安、地理環境等之優劣與吸引力（理性因素考量）；家庭、朋友、追求時尚、廣告宣傳、經濟狀況、促銷廣告等（非理性因素考量）。

　　旅客購買決策的方式可分為常規決策過程（根據自己的常識、經驗和觀念做出選擇，並堅信這種選擇是建立在資料齊全的基礎上。少去蒐集更多資料，運用此種決策的旅客，旅遊決策幾乎不受任何因素影響）與瞬間決策過程（又稱衝動性決策，瞬間決策是事先沒有考慮過的。任何類型的資料都能引發衝動性行為）。

　　觀光客旅遊決策之過程指的是消費者涉入程度，亦即對購買行動或產品的注重（重要性程度）與感興趣的程度，亦指消費者對於一項產品購買決策的關心程度。可分爲以下四種型態（**表3-10**）：

表3-10　觀光客旅遊決策過程中消費者涉入程度

型態	消費者涉入程度
高度涉入	購買重要、昂貴、複雜的產品時，涉入程度相當高；會經歷以上所有過程（如出國旅遊、結婚度蜜月）。消費者對產品有高度興趣，購買產品時會投入較多的時間與精力去解決購買問題。產品價格較昂貴，消費者需要比較長的時間考慮，會蒐集很多資訊比較。較重視品牌選擇。
低度涉入	購買較不重要、便宜、簡單的產品，涉入程度較低；會省略部分過程（如買自己的午餐、逛燈會）。消費者在購買產品時不會投入很多時間與精力去解決購買問題，有兩種情況：(1)惰性；(2)衝動性購買。購買過程單純，購買決策簡單。
持久涉入	消費者對某類產品長久以來都有很高的興趣，品牌忠誠度高，不會隨意更換品牌及嘗試新的品牌。
情勢涉入	指消費者是屬於暫時性及變動性的，常在一些情境狀況下產生購買行爲。不會花時間去瞭解產品。不注重品牌，會隨時改變購買決策與品牌。價格在市場上都是屬於比較低價的產品。

　　影響涉入程度的因素包括：(1)價格；(2)興趣；(3)認知的風險；(4)外顯性；(5)情境因素。購買行爲可分爲以下兩大類消費者購買決策型態：

(一)消費者購買決策的方式

1. 例行決策（routine decision）：低涉入的購買，大幅簡化，甚至省略資訊蒐集與方案評估（如購買早餐）。制定決策花費時間很短，所購買的產品往往是屬於經常性與低成本的產品或服務，亦稱常規決策，又稱習慣性決策，以相同形式重複出現，相關因素全被決策者掌握。

2. 廣泛性決策（extensive decision）：高涉入的購買，多方蒐集資訊與評估，決策複雜、冗長（如決定結婚飯店、安排蜜月旅行）。

較常出現在當消費者購買不熟悉、昂貴且稀少或不常購買的產品，其決策所花費的時間較長，在資訊蒐集上往往投入大量的精力，所考慮的替代方案數量較多，又稱擴展性決策，有極大的偶然性與隨機性，難看清全貌，需有豐富經驗、知識與觀察力。

3.有限決策（limited decision making）：中等涉入程度的購買，簡化資訊蒐集與方案評估（如國內旅遊），介於例行決策與廣泛決策之間（曾光華等，2012）。

(二)安索夫的購買行為分類

1.複雜的購買行為（消費者對所購買的涉入程度高，且認為產品間有很大的差異時，即是一複雜的購買行為）。

2.降低失調的購買行為（又稱品牌忠誠型決策，只有時消費者對某產品的購買是屬於高度涉入，但看不出品牌間有任何差異）。

3.習慣性購買行為（又稱遲鈍型決策，指許多產品是在低涉入及無品牌差異的情況下購買）。

4.尋求變化的購買行為（又稱有限型決策，只有些購買決策是低涉入，但品牌間有顯著差異，因此消費者經常做品牌轉換）。

章末個案

台灣、日本、大陸與歐美觀光消費者的旅遊習性

（請參閱揚智文化官網教學輔助區）

Chapter 4

觀光行銷資訊系統

本章學習目標

- 觀光行銷資訊來源與應用
- 觀光行銷資訊系統定義
- 觀光餐旅行銷資訊系統
- 觀光旅遊的科學與技術：旅遊3.0
- 旅遊4.0時代：智能旅遊

第一節　觀光行銷資訊來源與應用

一、觀光行銷資訊的來源

當旅客想要到一個國家或地區觀光旅遊時，他所蒐集的景點旅遊、交通、餐飲、住宿等相關資訊即為觀光行銷資訊。而這些觀光行銷資訊來自觀光客、觀光企業或是公共報導。以下將觀光行銷資訊的來源分成三類：

1. 持續性的來源：主要是對於一般性的觀光活動（如背包客、旅遊部落客、國際旅館、航空公司等）作有系統地、不斷地蒐集，期能察覺觀光活動規劃方案在執行後所產生的變化。
2. 正規性和非正規性的來源：主要來源是相關機構、單位組織或其他部門（如政府、觀光協會等）、其他地區（如聯合國世界觀光組織、國際旅館協會等）所作之調查統計資料。
3. 週期性的來源：包括遊客、現有觀光地區特色、交通流量與觀光旅遊趨勢等調查及觀光客消費日誌。

另外，由於資訊與通訊科技的發展，可將觀光行銷資訊的來源分為下列三種：

1. 企業內部資料來源：內部資料庫（如遊客登記與預訂紀錄、飯店與航空公司的預訂資料、銷售組合和顧客組合資訊、詢問紀錄和拒客統計、申訴處理紀錄等）、銷售點管理系統（如產品銷售數量、地點、地區與時間及顧客資料等）。
2. 競爭者資訊：以顧客的身分瞭解競爭者的促銷與行銷策略、檢驗其競爭對手的其他類型的資訊（如停車場車位與車牌）、購買分

圖4-1 觀光行銷資訊應用

析競爭者的產品,監測其銷售狀況。使用剪報服務探測並分析當地或業內新聞媒體、競爭者客戶電子郵件名單、非正式的資訊交流網絡、年度報告、商業對話及演講、貿易展覽、新聞報導、廣告及網頁、網際網路(如競爭者的入口網站、網路新聞報導與網路招聘廣告等)。

3.行銷資訊系統:確保行銷與營運人員獲得所需的資訊,包括蒐集、組合、分析、評估及分配必需、即時與準確的資訊給行銷策略者的人員、設備與程序。

二、觀光旅遊資訊的應用

觀光旅遊資訊的應用常被用於分析顧客資訊(發掘顧客資料庫),例如資料庫行銷(Database Marketing, DBM)。Bennett(1995)指出,建立資料庫、維持資料庫、利用資料庫為資料庫行銷的三個基本步驟。而管理資料庫資料的技術有:資料庫處理技術如數據導入、彙出、查詢等功能;基於過去的交易紀錄預算每位顧客產生某特定的產品或服務的

潛在購買行為的統計技術；掌握顧客消費動態和客戶生命週期，持續不斷地計算顧客終生價值的測量方法。另外，資料庫行銷亦可當作是關係行銷（relationship marketing），因此也常被應用於常客行銷（frequency marketing），例如常客獎勵計畫，航空公司的常客計畫方案：如國泰航空與「寰宇一家」及其他夥伴航空公司之飛行常客計畫結盟，所以無論您為哪一個飛行常客計畫的會員，皆可賺取里數／積分及兌換國泰航空的獎勵機票。花旗銀行「遨遊四方哩程計畫」擁有高達6家的合作夥伴，提供多家達76家航空公司及酒店集團的常客優惠計畫。華航會員除了搭機可累積哩程外，亦可透過下列華航合作夥伴的消費兌換華航哩程：(1)其他航空公司哩程；(2)銀行信用卡哩程；(3)租車哩程；(4)旅館住宿哩程等。

遨遊四方哩程計畫

　　「花旗禮享家」的貴賓總是有最多的尊榮選擇。因為花旗銀行「遨遊四方哩程計畫」擁有高達七家的合作夥伴，提供多家航空公司及酒店集團的常客優惠計畫。無論是商務旅行還是個人行程，都能讓顧客快速成行。

　　當顧客日常使用花旗信用卡刷卡消費，每單筆消費滿NT30元即可累積「花旗禮享家點數」1點，當點數累積超過各常客優惠計畫所規定之最低點數，始可透過花旗集團電話語音／網路系統兌換。顧客可依各常客優惠計畫的點數轉換比例，將點數轉換到顧客航空公司或酒店集團的會員帳戶中，讓顧客輕鬆兌換各計畫提供的優惠禮遇！顧客未轉移的「花旗禮享家」積點是持卡期間終身有效的，但顧客在各航空公司所累積的哩程或有過期之虞。

合作夥伴	獎項編號	積點兌換比例	最低兌換點數及增加之倍數	會員編號(均轉換為數字碼)	會員服務專線	網址
中華航空 華夏哩程酬賓計劃 CHINA AIRLINES	9009	3點=1哩	每次兌換最低需滿6,000點	9碼	02-412-9000 (每日08:00~20:00)	(自2016/11/4起開放兌換) www.china-airlines.com/tw/zh/
Infinity MileageLands 無限萬哩遊 EVA AIR	9008	3點=1哩	每次兌換最低需滿6,000點	10碼	02-2501-7899	www.evaair.com
亞洲萬里通 亞洲萬里通	9001	3點=1里數	每次兌換最低需滿6,000點	10碼	00801-85-2747	www.asiamiles.com
泰航盧家蘭花哩程酬賓計劃 ROYAL ORCHID PLUS THAI	9003	3點=1哩	每次兌換最低需滿3,000點 且須為3的倍數	9碼	02-8772-5222分機715	www.thaiairways.com.tw
Priority Club Worldwide (IHG 優悅會) PriorityClub Rewards IHG	9004	3點=1分	每次兌換最低需滿1,500點 且須為1,500的倍數	9碼	002-65-6245-2705	www.priorityclub.com
新航獎勵計劃 SINGAPORE AIRLINES KRISFLYER	9005	3點=1哩	每次兌換最低需滿3,000點 且須為2的倍數	10碼	022-65-6789-8111	www.singaporeair.com.tw

「遨遊四方」合作夥伴一覽表　　　p.s.會員號碼中若有英文碼，請依照下方「英文碼轉換數字碼參照表」轉換為數字碼。

注意事項：＊您於轉換點數前必須先成為該優惠計劃之會員，查詢詳情及索取入會申請表格，請致電各計劃之會員中心。＊「遨遊四方」計劃中各航空公司及酒店集團的合作夥伴皆以該公司／集團之公告為準，詳情請洽各會員服務專線。＊點數轉移時間約需2-4週，請提早進行模點轉換，以免擱誤您的飛行計劃。＊點數轉移僅限於主卡持卡人本人名下之會員帳號，但實際狀況仍依各家航空公司檢核機制為主。

第二節　觀光行銷資訊系統定義

　　行銷資訊系統（Marketing Information System, MKIS）是企業因應外部環境的急劇變化以獲取最新的市場情報資訊的利器。Stanton定義行銷資訊系統是一個包含人員設備和資訊系統之互動、連續、未來導向的結構體。科特勒指出MKIS是行銷神經中樞，是行銷資訊與分析的中心，Cox和Good認為MKIS被視為行銷決策時的一組規劃分析、資訊呈現的一套程序和方法。Brien和Stafford則認為MKIS是一互動且結構化的綜合體，可至公司內、外部蒐集資訊，產生資訊流，作為行銷決策的基礎。Berenson認為MKIS是介於使用者設備、方法和控制程序之間的一種交互作用結構，這種結構被設計在行銷管理決策時，能提供一些建立在可接受基礎上的資訊。科特勒指出MKIS係由人員、設備及程序所構成的持續且相互作用的結構，其目的在於蒐集、整理、分析、評估與分配適切、及時且準確的資訊，以供行銷決策者使用。Churchill認為行銷資訊系統應為經常、有計畫的蒐集、分析和提供資訊，以提供行銷決策制定的一組程序和方法。

Marshall則認為MKIS是一套完整、富彈性且在運行中的正式且永續發展的系統，用以提供適切資訊來指引或協助行銷決策的制定。MKIS是包含正式及非正式系統的系統，它是設計來提供適切的資訊給所有與行銷工作相關之組織內外人員，包括內部行銷相關之各層級工作人員及觀光企業外部的客戶、供應商、政府部門等，而其最終的目的是在達成觀光企業整體經營的目標。MKIS是由人員、設備及程序所構成的一種持續且相互作用的結構，其目的在於蒐集、整理、分析、評估與分配適切的、及時的、準確的資訊，以提供行銷決策者使用。觀光行銷資訊系統（Tourism Marketing Information System）是一套持續性而有計畫的程序與方法，用來蒐集、分析並且提供行銷決策上所需要的觀光行銷資訊。

第三節　觀光餐旅行銷資訊系統

雖然現代觀光餐旅行銷資訊系統應用軟體中所建置的功能愈來愈多，但沒有任何單一的資訊系統可以完全涵蓋觀光餐旅管理所需。觀光餐旅行銷最基本的需求為旅館資訊管理系統以及會計系統。

觀光餐旅與旅遊業經理人在使用電腦資訊系統時，只需要學習如何對資訊系統下達指令以執行需要的功能。然而，經理人若能同時具備資訊系統運作之基本知識，則能更有效運用電腦滿足資訊管理之需求，或提升及擴充現有的資訊系統。

以下介紹觀光、旅館、餐飲資訊系統：

一、觀光、旅館、餐飲資訊系統概述

觀光餐旅資訊系統（Tourism and Hospitality Information System）是功能訂製的套裝軟體，適合於觀光餐旅業部分如下：(1)人事管理系統（Personnel Management System）；(2)薪資管理系統（Payroll Management System）；(3)財務管理系統（Accounting Management

System）；(4)行銷管理系統（Marketing Management System）。餐旅業訂製的套裝軟體包括：(1)訂房（位）系統（Reservation System）；(2)資產管理系統（Property-Management System）；(3)菜單成本控制系統（Recipe-Costing System）；(4)會議和宴會管理系統（Conference and Banqueting System）。複合式的餐旅電腦系統（Hybrid Computer System）如下：(1)電話總機系統（Call Accounting System）；(2)電子點餐系統（Electronic Point-of-Sale, EPOS）；(3)自動吧檯系統（Mini-Bar System）；(4)電子門鎖（Electrical Door-Lock System）。

觀光、旅館、餐飲資訊系統包括觀光資訊系統（Tourism Information System, TIS）、旅館資訊系統（Hotel Information System, HIS）、餐飲資訊系統（Catering Information System, CIS）、餐旅資訊系統（Hospitality Information System, HIS）等，如**圖4-2**所示。

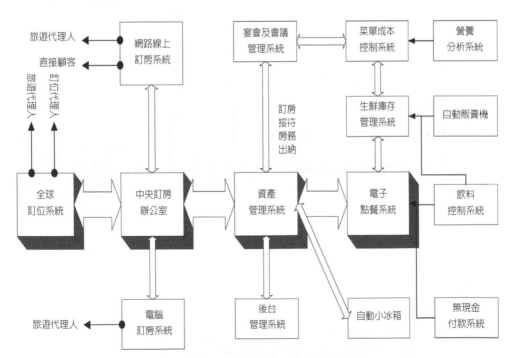

圖4-2　觀光、旅館、餐飲資訊系統關聯圖

資料來源：台灣休閒農業發展協會（2006）。

二、餐飲資訊系統

　　完整餐飲資訊系統的架構分為餐飲資訊系統與特殊系統，其流程架構如**圖4-3**、**表4-1**與**表4-2**所示（台灣休閒農業發展協會，2006）。

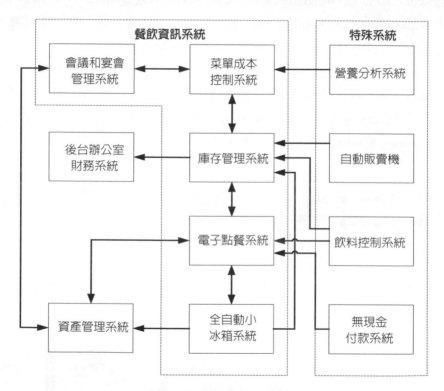

圖4-3　餐飲資訊系統架構圖

資料來源：台灣休閒農業發展協會（2006）。

表4-1 餐飲資訊系統

系統	功能
宴會和會議管理系統（Conference and Banqueting Systems）	此系統可透過電視或專用的顯示幕監控與宴會各階段服務相關的活動。通常會有介面與旅館資訊管理系統、房間平面圖繪製系統及宴會告示板相連。其中除了包括食物與飲料採購資訊，以及與食物無關的資訊，如人力、餐具器皿、生產設備、租借器材、廢棄物及餘興節目等。記錄及管理宴會廳及會議室出租使用的情形，預訂及規劃各種宴會及會議的舉辦與準備內容，包含複雜的功能需求，如行程預訂、組織規劃及帳務管理等，此系統主要以時程規劃表為骨幹，以宴會訂購單（function order form）為內容。系統也可以傳送個別宴會的詳細資料（客人人數、場地布置、家具需求等）至另一個套裝軟體，以繪製包括所有家具及設備器材布置完成的場地示意圖。系統也可以將當天在旅館舉行之所有餐宴活動細節資料傳送至位於公共區域或會場外的顯示。系統介面將PMS中的客房庫存及宴會廳庫存狀況傳送到業務與宴會系統，使業務人員充分瞭解客房與宴會廳可銷售狀況。此介面並接收在業務與餐宴系統中所作的團體房間預留資訊，並傳送到PMS裡的團體主檔與團體帳戶中。提供輸入「折算」百分比的功能，使系統可以依經驗值將團體／公司原訂的房間數折算為預期的房間數。
菜單成本管理系統（Recipe-Costing Systems）	記錄食物和飲料的標準食譜內容，依據此標準食譜準確計算這道食物或飲料的成本結構，根據市場或庫存系統的進貨價格適時更新這道食物或飲料的售價。
庫存控制管理系統（Stock Control Systems or Inventory Control Systems）	記錄並追蹤庫存材料的流動情形，庫存材料在獨立餐廳則以生鮮食材為主，在大飯店則包括一般行政材料及生鮮食材，依據數字的變化控管庫存材料的進貨、領出及儲存，定期清點庫存量，確認理論庫存及實際庫之間的變異量。
電子點餐系統（EPOS, Electronic Point-of-Sales）	提供給外場服務生或主管將客人點餐的資料輸入到電腦系統的操作平台，是餐飲資訊系統的核心操作程式。可以將點餐的資料分享給內場廚師、吧檯或飲料部門、出納及後檯辦公室，必須根據餐廳實際運作流程去設計，以桌子或點餐單作為操作的基本單位，兩種不同的EPOS設計走向，一種以收銀機方式只計算其金額，另一種則以桌況控制為主軸。 1.電子點餐系統的功用：追蹤現有食物與飲料的點餐內容、電子化傳送點餐內容到生產區域、協助保存客人帳務的正確，透過合適的介面傳送用餐費用給住宿房的客人在PMS中的帳戶（轉房帳）。EPOS系統的功能，還可用於大量資料的處理和內容分析，可以隨時產生各種不同的報表或圖表，提供給經營管理者決策判斷的參考。外場操作所產生的銷售資料是所有報表產生的最原始資訊，而對EPOS的分析圖表來說，主要是以銷售分析統計圖表為主。

（續）表4-1　餐飲資訊系統

系統	功能
電子點餐系統（EPOS, Electronic Point-of-Sales）	2.桌況控制（Table Status）：讓人一目了然目前餐廳的座位狀況（單位）、不同顏色代表不同狀況（如上菜中與已上完菜顏色不同）、即時瞭解各桌的最新狀況（如入座時間、點菜時間等）、每一服務區域由一位服務生掌控。 3.點菜系統：完成點菜到付款的流程，點餐輸入編制可使用於不同時段、不同服務場所（餐廳、自助餐廳、酒吧、客房餐飲等）之不同價目的菜單項目，建立可以修改個別餐單項目的機制。將不同菜色組合形成套餐，並給予一特定價格。在服務員的螢幕顯示即將售完的菜單項目，並隨顧客點餐數量將該銷售點觸控螢幕項目之數量由系統中扣除。提供如咖啡或吧檯飲品快速點餐功能。提供非菜單項目之點餐以及加註製備說明。 4.會計結帳系統（Accounting System）：結帳方式到會計統計的需求。會計部分可自行設計套餐菜單以及單價，符合當地會計需求，符合特殊稅制，不同幣值的換算可控制人員工作時間並控制人工成本。結帳部分可接受任何信用卡，可繼續其他桌況，可同時開發票。提供同桌顧客拆帳之功能，包含同一項目之費用，或以不同比例拆帳。可將一個服務員的帳單轉給另一個服務員處理。可將不同桌或不同服務員的帳單合併。可自動將預設百分比的小費或服務費加到超過某個用餐人數的團體帳單或客房餐飲帳單。提供完整的小費報表。記錄客人以現金、支票、信用卡及簽房帳等方式所結的帳。記錄所有作廢、更正及修改的帳單。提供完整的營運報表，包括出納交班報表、菜單受歡迎程度與獲利能力分析報表、服務員生產力報表等。
後檯辦公室財務系統（Post Office Financial System, POFS）	後勤作業系統可能包括處理與控制應收帳款與應付帳交易、薪資管理以及財務報表。也會有庫存管控與帳面價值計算、採購、預算及固定資產等功能。協助製作與追蹤預算及財務預測。 1.財務報表：行銷管理、財務控管及營業績效的依據與評估。 2.銷售分析表：以產品種類來分，以價格高低來分，以數量高低來分。 3.收支損益表：檢討菜單成本及售價、人力資源的分配及其他收支的控管。 4.資產負債表：營運績效與資本投入、回收時限的檢討。
資產管理系統（Property Management System, PMS）	旅館資訊系統的核心操作程式，主要提供給旅館前檯員工管理及控制客房的出租狀況，以房間為基本操作單位，房客到餐廳用餐後，要求將餐費轉入房帳，便是透過PMS與EPOS的連接，互相拋轉資料而完成。
全自動小冰箱系統（Automated Mini-Bar System）	主要提供給旅館前檯員工管理及控制客房的冰箱內食物與飲料使用狀況，以房間為基本操作單位，房客使用冰箱內的食物與飲料後，系統自動將使用費轉入房帳。

表4-2 特殊系統

系統	功能
營養分析系統（Nutritional and Analysis System）	在某些標榜養生或特殊飲食內容的餐廳，在其建構菜單的標準食譜時必須應用到營養分析系統，以便瞭解該道餐食包含五大營養素成分多寡。
自動販賣機（Automated Vending System）	某些飯店會客的走廊或層樓大廳上擺設自動販賣機，提供住客方便購買飲料食用，通常該販賣機必須與庫存控制管理系統連接，以確實掌握進補貨的時間。
飲料控制系統（Beverage Control System）	飲料的食物成本通常只占10～15%之間，因此利潤比餐食為高，對於某些以飲料為銷售主流產品的餐廳而言，在大宗飲料（如啤酒等）的流出口裝設流量計做飲料控管之用，可以瞭解實際使用和售出的飲料數量之間的差異檢討銷售方式（與EPOS相連結），並且可以適時補充飲料和進行採購。
無現金付款系統（Cashless Payment System）	就是所謂的信用卡刷卡系統，另外如預付儲值，禮券和招待券的登記系統都可以歸屬到此系統中。

三、旅館資訊管理系統（Hotel Information System, HIS）

旅館資訊管理系統（Property Management System, PMS）是一個自動化的住宿資訊系統（Inge, 2001）。雖然資訊系統的組成元素不盡相同，但旅館資訊管理系統一般是指與前檯及後勤作業直接相關之應用軟體。

(一)旅館資訊管理系統之前檯系統

旅館資訊管理系統中的前檯系統是由訂房、客房管理以及房客帳務功能等模組所組成（許興家等編譯，2011）。以下簡要說明客房前檯系統基本功能（圖4-4）。

◆訂房模組

旅館資訊管理系統中的訂房畫面範例如圖4-5所示。訂房模組可分為：可售房間狀態／預測、訂房紀錄、訂房確認等幾種模組。

1.可售房間狀態／預測：設定及顯示各種房型以不同售價，在不同

訂房模組	客房管理模組
可售房間狀態／預測 訂房紀錄 訂房確認	客房狀態 住房登記 房間分配

客帳模組
帳單管理 信用控制 交易控制

圖4-4　旅館資訊管理系統之前檯系統

資料來源：許興家等編譯（2011）。

期間、針對各種客戶及簽約公司與團體之可售房間數。

2.訂房紀錄：訂房模組可直接接受來自中央訂房系統或全球訂房系統之訂房，而旅館內的訂房紀錄、檔案以及收入預測都可在接收到訂房資訊後自動更新。接受個人及團體訂房，接訂房時自動檢查客人歷史紀錄以確認顧客過去是否曾經入宿的功能。可人工設定在旺季時的住宿夜數限制。可保留特定房號供貴賓或有特殊要求的顧客使用。滿足客人共用同一房間之需求。

3.訂房確認：訂房資料會自動轉成客人辦理預付訂金與訂房保證。確認作業所需之資料格式，同時可以產生新的預定到達旅客名單。接受及保留各種房型及房間數的團體訂房，並由團體房間分配名單快速輸入房客姓名。可使用傳真、電子郵件及一般印刷品等方式寄送訂房確認信。

◆客房管理模組

　　客房管理模組可分為客房狀態、住宿登記、房間分配等幾種模組。根據房間狀況隨時提供最新資訊，並在住宿登記時協助客房分配，並幫助協調其他服務工作。此模組替代了絕大多數的傳統櫃檯設備，而成為選購旅館資訊管理系統餐旅資訊管理系統時的最主要的決定考慮因素。

1.客房狀態：此模組提供前檯人員每個房間狀態的資訊。前檯人員

圖4-5　PMS訂房畫面範例

資料來源：ezfly易飛網（2012）。

只需要在鍵盤上輸入房間號碼，該房間即時的狀態就會立即呈現
在螢幕上。當房間清理完畢可供住宿時，房務人員可以使用房務
部工作區域的電腦更改房間狀態，房間狀態資訊就會立即傳送到
前檯。

2.住宿登記：讀取顧客訂房資料，利用磁卡讀卡機讀取客人信用卡
的方式進行。顯示所有符合訂房要求之可售房間供櫃檯人員選取
（或由系統自動選取符合條件的第一個房號），並完成住宿登記
工作，在必要時還能手動更改房務部的房間狀態。在確認團體名
單、房型及共用房間等資料後，可以單一步驟快速完成團體住宿
登記手續。電話交換機話務員：即時提供當日住客名單，包括當
日抵達的住客及已退房的住客。提供未來及過去的住客名單查詢
功能。接受客人留言並追蹤留言之遞送。

3.房間分配（房務）：每晚自動將所有已入宿客房之房間狀態改為
「待清理」。將待清理房合併後劃分區塊，並分配給特定之房務
員及領班負責。在分配房務工作時並能考量不同房型在清理時的
難易程度。在房間清理過程中以人工方式輸入電腦或由房務員透
過客房電話按鍵輸入以更新房間狀態。追蹤前檯記錄與房務報告

中房間狀態之差異，以發掘可能的「skips」（即應為售出的房間狀態，而實際之房間狀態為空房）或「sleeps」（即應該為空房狀態，而房務部記錄之房間狀態卻為入宿）。將房間狀態改為「故障」以供工程維修部門施工。最好在更改房間狀態為「故障」房時，還能自動傳送請修單至工程部。

◆客帳模組

客帳模組可分為帳單管理、信用控制、交易控制等幾種模組。加強了旅館對顧客帳務的控制，並明顯地改變了例行的夜間稽核工作。顧客帳務電子化後，不再需要帳卡、帳夾及登帳機。

1. 帳單管理：當營收單位與旅館資訊管理系統連線時，遠端營業點收銀機系統即可與前檯系統溝通，顧客的各種費用可自動登入所屬的帳單。退房時，未結清的帳單餘額將自動轉到顧客簽帳（應收帳款）以供日後收款之用。供出納將各部門的顧客消費直接登入顧客帳戶中。能夠透過銷售點及電話計費等子系統自動將顧客消費登入顧客帳戶中。可在不同帳戶之間轉帳。能夠更正當日所入的帳，以及調整當日之前所入的帳。帳務修改紀錄可以顯示於工作人員的螢幕上，而不列印在客人的帳單上。追蹤查核所有入帳紀錄及紀錄之修改。將現金、信用卡付款、轉帳等貸方金額轉入客人帳戶或直接轉入公司帳戶中。在所有未結清的帳單都經過適當處理後，能夠以單一的簡單步驟完成團體退房。

2. 信用控制：可管控預設的顧客信用額度，並提供多重帳單的靈活性。管控每一顧客的信用額度，當超過信用額度時會自動提示。如有裝設信用卡授權介面，需要時能夠自動聯絡信用卡公司請求授權增加信用額度。

3. 交易控制：列印報表以利前檯稽核人員進行結帳作業，包括出納交班報表、房價差異報表及超過信用額度報表等。製作當日營業資料之完整備份。更改系統日期。將有住客之所有房間的狀態設定為「待清理」。編製各式營運報表供各部門主管使用。

(二)旅館資訊管理系統

每一個旅館資訊管理系統都需要或多或少的介面（interface）以使旅館裡其他的各種系統所產生之顧客消費能夠自動登入顧客房帳中，與提高員工使用其他系統之效能。介面是指電腦硬體、軟體以及使用者之間連接與互動的部分。旅館資訊管理系統介面是用來定義資料的格式和語言，使系統之間可以互傳資料。旅館資訊管理系統包括：(1)中央訂房系統；(2)銷售點系統；(3)電話計費系統；(4)顧客自助服務；(5)顧客服務輔助；(6)能源管理系統；(7)電子客房門鎖（**圖4-6**）。

以下介紹旅館資訊管理系統介面功能，如**表4-3**所示。

第四節　觀光旅遊的科學與技術：旅遊3.0

一、旅遊3.0提升了觀光的情境（何秉燦，2014）

旅遊3.0提升了觀光的情境！旅遊3.0的主要概念是旅遊者利用行動網路連接到旅遊網站上，與眾多的網友們互動並分享旅遊經驗，進而直接影響了網友的看法和決定。

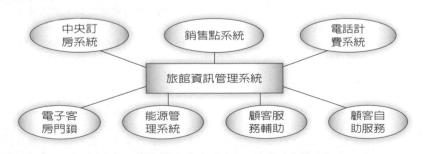

圖4-6　旅館資訊管理系統PMS的一般介面

資料來源：許興家等編譯（2011）。

表4-3　旅館資訊管理系統介面功能

系統	功能
中央訂房系統（Central Reservations System, CRS）	此系統可分為： 1.單向介面：接收來自航空公司、旅行社及連鎖旅館中央訂房系統之訂房。除了少數需要人工審核的訂房例外，其他的訂房資料可自動併入旅館資訊管理系統中的訂房模組。 2.雙向介面：系統除了接受訂房之外，它還可以自動更新中央訂房系統的房間與房價庫存資料，以保持旅館資訊管理系統資料與中央訂房系統資料的一致性。並可協助母公司蒐集各連鎖旅館之顧客歷史紀錄，並在顧客退房時將詳細的住宿及路傳送至中央系統。此介面使顧客可以透過旅館網站直接連線PMS訂房。PMS必須讓飯店能夠限制透過此管道訂房之房間型態與房間數。還能夠讓團體訂房者透過旅館網站連線至PMS處理團體訂房及輸入團員房間分配名單等資料，並使訂房者能夠在輸入團體或企業代碼後，以簽約價格訂房。 3.收入管理（Revenue Management）介面：不斷地將PMS中最新的訂房狀況傳送至收入管理系統。收入管理系統則會根據預算目標及歷史趨勢作分析，並建議調整PMS中的房價與住宿日數的限制。因為應收帳款（公司帳）是在PMS中不可缺少的部分。 4.後勤作業會計（Back Office Accounting）介面：將每日結束營業時的應收帳款總額傳送至總分類帳中。結帳退房時，將客人未讀取之所有留言交給客人。
銷售點系統（Point-of-Sales, POS System）	銷售點系統（POS）是觀光餐旅的核心資訊系統。銷售點系統在交易進行的時間及地點攫取交易資料。這些系統使用收銀機、條碼掃描器、光學掃描器及磁條掃描器等設備組合而成的終端機，快速攫取銷售時的交易資料。此介面接受查詢，並將所查詢之房間住客姓名顯示於螢幕上，並接受各銷售點將房客消費登入房客帳。可將更多層次的POS交易資料傳送至PMS，以避免房客在退房結帳時對營業點所入的帳產生疑議。此介面使PMS能夠在PMS的顧客帳單中看到客人在其他營業點的消費明細。在話務員所使用的交換機系統中的住客名單中註明哪些客人在哪些餐廳或酒吧已消費。營業點的出納人員輸入客人帳單時如果該房客在PMS有留言時，系統能提醒出納人員。允許客人透過POS終端機辦理PMS之結帳與退房，例如在客人早餐之後在餐廳辦理退房。 有些介面能夠在結束當日營業時將營業點的所有收入總額傳送至PMS，使夜間稽核準備營業報表的工作更容易。在房客辦理住宿登記時，信用卡處理介面可以自動撥號查證客人信用卡的有效性及取得客人住宿期間消費信用之授權。消費額度通常是以客人停留期間的住宿費用加上可能發生的每日消費來估算。在客人結帳退房時，此介面自動撥號去卡公司收取已到期的款項，並在每日結束營業時批次處理交易。原先每一個處理顧客付款的系統（如PMS、POS、溫泉訂位等）都需要信用卡介面，但現在廠商已將所有介面連線需求合而為一。POS系統可經由員工登入與登出系統的紀錄計算其工作時間，提供庫存、採購與菜單分析的功能與出勤系統。

（續）表4-3　旅館資訊管理系統介面功能

系統	功能
電話計費系統（Call Accounting System, CAS）	使旅館能控制市內與長途電話服務並加成計算顧客之電話費用。電話計費系統能為客人撥接外線電話並計算通話費。此介面接收相連於交換機的電話計費系統所傳送的電話帳，並將電話帳連同所撥的電話號碼等明細資料記錄於客人帳單。
電子房門鎖（Electronic Locks）	目前已經有許多類型的電子房門鎖系統可供選用。通常這些電子房門鎖系統都與PMS相連，使管理者能做到重要的鑰匙管控。其中一種電子房門鎖系統透過前檯的電腦來運作，前檯電腦選擇一個允許進入特定房間的密碼並為客人製作一張房間鑰匙卡。當輸入密碼，房間鑰匙卡製作完後，所有該房間門鎖之前使用的密碼都會被取消，之前交給房客的房間鑰匙卡也同時失效。
能源管理系統（Energy Management System）	在客人辦理住宿登記時，此介面會將訊息傳送至能源管理系統並自動將房間調溫器調整為客人入宿時之預設值；當客人結帳退房時，則系統會自動將客房調溫器設定回空房狀態之預設值。透過能源管理介面將能源管理系統與PMS連結，就能透過前檯的客房管理模組進行客房能源控制。能源管理系統以電子方式監控客房溫度，可以大幅度降低能源使用及減少能源支出。例如，在寒冷的冬季，一間空房的室溫可以維持在15.6℃。當客人在住宿登記中指定了一間客房時，電腦能自動將該客房的溫度調整為更舒適的21.1℃。在客人進入房間時，溫度就已經調整到適當的溫度了，而旅館的能源成本也會因而降低。
顧客服務輔助（Auxiliary Guest Service Devices）	自動化可簡化許多輔助性的顧客服務，如提供顧客喚醒和語音留言服務。通常這些服務是藉由獨立的輔助顧客服務設施（如電腦留言系統和語音信箱系統）來提供，而現在也可以透過介面連接到PMS的客房管理模組上。電話交換機介面在客人入宿時自動開啟房間內電話長途撥號功能，客人退房時則自動關閉房間電話自動撥號功能。當客人有留言時，介面會傳送餐旅資訊管理系統訊息至交換機點亮該客房話機上的留言燈；當留言被客人聽取後，交換機則會自動關掉話機上的留言燈。介面也可以將房務人員透過客房話機按鍵所輸入之代碼傳送至交換機介面，以更新PMS的房間清潔狀態。語音信箱系統與交換機介面連結時，可以在客人入宿時自動開啟一個新的語音信箱給客人使用，在客人退房時則會自動清除客人之前使用的語音信箱。當房客有語音留言訊息時，此介面會在PMS中標記待取留言，當客人讀取留言時則自動取消標記。
顧客自助服務（Guest-Operated Devices）	可安裝顧客自助服務設施於旅館的公共區域或客房內。房內之顧客自助服務設施（如自動販賣機、電影及電視遊戲）是客人可以自行操作的系統。其中的一些顧客自助服務設施能提供客人在客房內使用的便利性，卻能達到管家服務的等級。付費電視系統可以是單向或雙向系統。單向介面接收付費電視管理系統要登入房客帳單之帳務資料。雙向介面不僅接收來自付費電視之帳務資料，並提供客人透過付費電視系統由電視觀看帳單及進行結帳退房程序之服務。客房內商品販賣及客房酒吧銷售介面可接收帳款訊息並登入客人帳單。

資料來源：許興家等編譯（2011）。

因經濟成長與教育程度的提升，國人生活水準逐年提高，對多樣性休閒旅遊活動的需求也與日俱增。尤其是近年來網際網路的興起，其便利性及資料的豐富，讓人們在旅遊諮詢服務的選擇上更是趨之若鶩。在網路設備的快速更新下，國人已經大量使用寬頻上網，讓網路上的溝通更加快速。根據台灣網路資訊中心2012年的「台灣寬頻網路使用調查」報告，台灣上網人口約有1,753萬，上網率是75.44%，顯示寬頻已經是全國網民的主要上網方式。調查資料也顯示民眾最常上網的目的，依序是「搜尋資訊」（49.5%）、「網路社群」（31.44%）及「看新聞氣象」（28.73%）。

民眾也常在網路上搜尋、諮詢及參與網路社群活動，顯見網路已跟生活形成莫大的關聯性。依據交通部觀光局2012年的「國人旅遊調查狀況」，國內遊客資訊來源主要是「親友同事」（占52.9%），其次是「電腦網路」（占36.6%），可見網路在旅遊資訊搜尋上具有相當的重要性。觀光旅遊活動在如此發達的網路環境中逐漸轉變，尤其是WEB 2.0觀念的出現，加上雲端技術的成熟，現在觀光旅遊已經演進為旅遊3.0了。何謂旅遊3.0呢？主要的概念是旅遊者利用行動網路連接到旅遊網站上，與眾多的網友們互動並分享經驗，進而直接影響了網友的看法和決定。

旅遊3.0是遊客利用網路環境來計畫旅遊，因為網際網路的存在，所以任何時候都能連結旅遊目的地和旅遊產業的資訊，網路環境也能為遊客提供很好的互動體驗和必要的工具與資訊。它除了原有WEB 2.0中遊客能提供資訊至各大平台，包含部落格、社群網站與BBS，讓所有人分享即時資訊的功能外，並可透過行動上網讓網路平台能即時地活絡起來。尤其雲端計算能力更是強化了堅實的網路平台，使得旅遊網路平台可以提供更高的生產力、效率和競爭力的服務。

二、觀光旅遊跟資訊科技大有關係（何秉燦，2014）

觀光旅遊是一種大型的事業連結體，每一次的觀光旅遊活動都是經過許多的環節與產業鏈來整合與執行的。想像一下，現在你在法國塞納

河畔的咖啡座，品嚐著服務生端來的美味咖啡，一邊不得閒地拿著智慧型手機或平板電腦，上網即時更新所蒐集的塞納河景點的資料，並把剛照好的住宿、餐廳、景點相片傳到社群網站，更新了你的部落格，也立刻記錄你當下的心境。旅遊後更可以把單眼相機所拍攝的美麗檔案製作成實體的相片簿。這樣美妙的旅遊體驗要怎麼達成呢？依據世界觀光組織的說明，所謂觀光活動是遊客須離開原有居住地24小時以上，也就是必須過夜住宿，並到另一地點從事旅遊活動。因此觀光活動必須包含好多的產業，諸如飲食、住宿、交通、旅遊地、旅遊資訊、紀念品、遊樂園等，才能支援旅遊的順利完成。這樣複雜的活動需要相當多的連結才能完成，從旅遊前的資料搜尋與規劃、旅遊中的活動與問題處理、旅遊後的回憶與滿足體驗等，都需要資訊科技的協助才能讓美好的回憶長留心中。

　　一次完整的旅遊活動可視需要採用多種資訊技術的輔助，尤其近年來各主要城市，包括美國的費城、紐約、洛杉磯、舊金山，以及英國的倫敦與香港等地，都開啓了無線網路城市系統。台灣的無線網路也在都會區逐漸普及化，例如台北市已廣布免費無線據點Taipei-Free，其他地區也使用iTaiwan在政府機關與公共區域提供免費無線網路，讓遊客在資訊搜尋與傳播上可以更方便。到一個陌生的國度，往往須靠事前搜尋的資訊來應付實際狀況。在無線網路發達的環境中，旅遊活動可利用資訊科技串接起來，在不同的環節點上，有不同的資料系統提供更精準的旅遊資訊，讓旅遊前、中、後都能無縫連結（**表4-4**）。

三、雲端技術應用在觀光旅遊上（何秉燦，2014）

　　雲端的概念應用在觀光旅遊上非常廣泛而且多元，那何謂雲端呢？最簡單的意涵就是，讓網路上不同的電腦同時幫你做一件事，然後把資料儲存在網路雲端裡，本質上就是分散式運算的概念。你所需要的資料，再透過電腦、智慧型手機、平板電腦等裝置，只要有網路就可以讓使用者完成工作。雲端運算的目標就是沒有軟體的安裝，所使用的資料都來自雲端。

表4-4　旅遊與資訊科技的應用

旅遊行程	旅遊前	旅遊中	旅遊後
資訊科技	・電腦 ・部落格 ・微網誌 ・社群網站	・智慧型手機 ・平板電腦 ・筆記型電腦 ・無線網路（即時回應訊息）	・電腦 ・部落格 ・微網誌 ・社群網站
旅遊行動	・搜尋景點、餐飲、住宿、訂定行程規劃 ・預定餐廳、住宿 ・交通接駁處理（飛機、遊覽車） ・預測天氣狀況 ・搜尋旅遊地安全處理（醫院、大使館） ・搜尋旅遊服務中心	・現場路線規劃 ・景點資訊 ・位置定位 ・臨時景點變更 ・臨時交通變更 ・紀念品搜尋	・照片紀錄與分享 ・旅遊心得紀錄 ・旅遊經驗分享

資料來源：何秉燦（2014）。

　　現有的各種雲端應用相當廣泛，在旅遊平台應用上的架構已經發展出多種軟硬體與APP，包含：

1. 提供旅遊資訊：經由文字、影音及各類旅遊APP，提供豐富的世界旅遊景點資訊及行動旅遊服務。

2. 自行處理行程規劃：可自由地在行前規劃行程，透過Google地圖、景點、商家、住宿、交通運輸等各類資訊的整合串聯，編排每日的行程，並可轉移至智慧型手機及平板電腦上。

3. 旅行社旅遊行程搜尋：提供國內多家旅行社的旅遊行程查詢及訂購服務。

4. 訂定住宿與餐廳：可透過世界各大旅遊網站如hotel.com、travelocity等，提供豐富多樣的住宿與餐廳選擇。

5. 旅遊票券：可經由各種優惠票券網、拍賣網站與團購網，提供遊樂園、藝廊、博物館、動物園等票券訂購服務。

6. 交通服務訂購與搜尋：搜尋各家航空公司、旅行社的機票查詢服務，以及鐵路、地下鐵等搭乘資訊。

7.伴手禮資訊：經由網站及部落格搜尋在地化伴手禮資訊。

除了這麼多的應用外，還有更多與觀光旅遊相關的應用，以下簡要說明數種較廣泛使用的，如地理資訊系統、QR-Code、觀光地圖系統等。

(一)地理資訊系統（GIS）的旅遊應用

地理資訊系統是一種綜合了資訊與空間分析技術，並利用電腦軟硬體輔助使用者蒐集、儲存、展示和分析地理資料的資訊系統。換言之，就是把空間資料轉換成資訊的工具。地理資訊系統中用到的地理資料，依內容分類成空間資料與屬性資料兩大類。GIS是旅遊上相當強力的助手。首先，遊客在行前可在網路上利用Google Map做行程規劃，完成旅遊路線圖的處理，並一併納入各種住宿餐飲資訊，且各點的經緯度也可導入智慧型手機或平板電腦的地圖系統，以方便旅程的進行。此外，GIS可以提供旅行紀錄，配備GPS的手機及相機可以提供經緯度資料，並把資料記錄在文件檔或照片資訊檔內。當使用Google Map或Google Earth時，也可以轉換成電腦內或網路上的旅遊景點路線及照片。

(二)行動條碼（QR-Code）與餐旅產業應用

QR-Code是一種二維條碼，是1994年日本Denso-Wave公司發明的。QR是quick response的縮寫，即快速反應的意思，源自發明者希望QR碼可讓其內容快速解碼，因此又稱為行動條碼或快速回應碼。QR碼比普通條碼可儲存更多資料，也不需像普通條碼般在掃描時須以直線對準掃描器。QR碼在應用上可讓使用者把電子郵件、網址或資訊（圖片或文字）轉成二維條碼，使其易於隨著各種印刷媒體散播。當消費者對某些資料有興趣時，只要用智慧型照相手機對著二維條碼掃描，就可以下載資訊，並快速傳送資料到網站上。

QR碼在餐旅產業的應用上非常廣泛，舉凡地圖、菜單、廣告海報、店家資訊、網頁連結、旅遊手冊、遊覽車車體、遊客中心布告欄上都有QR碼的存在，使用者只要拿智慧型手機對著條碼掃描，經由軟體解碼

後便可以直接獲得資訊。尤其現在社群網站互動快速，對餐旅店家的感受，遊客可直接掃描QR碼後回傳社群網站，免除了輸入網址的困擾，並可即時回應。

(三)多功能旅遊地圖系統

觀光地圖系統是一種整合各種旅遊資訊的地圖系統，基於地理資訊系統的運算，可把動態或靜態的旅遊資訊呈現給遊客。在動態上，利用地理資訊系統，藉由地圖的基礎把各種旅遊資訊屬性，包含交通資訊、景點資料、天氣概況、即時影像現況等，利用WEB動態地傳送至資料庫系統，並藉由網路讓遊客存取。此外，可整合QR碼讓遊客透過智慧型手機快速取得旅遊資訊。靜態上，可把各種資訊轉換成印刷品，使遊客即使在沒有網路的環境中也能得到旅遊資訊。

觀光旅遊已經正式邁入雲端的時代，透過雲端的運算與資料的儲存，遊客可以即時獲取資訊，享受旅遊的樂趣，也消弭了以往因旅遊資訊的過時與當地資訊的缺乏，所造成業者的壟斷與資訊落差的遺憾。雲端運算的出現讓觀光地圖、QR碼與地理資訊系統有了更好的整合與運作，遊客可藉以獲得正確且第一手的資料，業者也可提供更多元化的服務，讓遊客滿意度提升。未來雲端系統會整合更多元化的硬體，如Google Glass、iWatch，讓遊客可以更進一步即時地整合、傳遞、記錄與分享旅遊資訊，讓旅遊成為一件更有趣的活動（何秉燦，2014）。

第五節　旅遊4.0時代：智能旅遊（劉維公，2019）

台灣觀光產業迫切需要新典範。此一急迫性的發生，並不僅是因為該產業遭遇市場不景氣的挑戰，更是因為當代科技的快速演變帶來巨大衝擊，台灣觀光產業的經營模式面對典範改變的時刻。新的經營模式必須懂得如何善用科技，滿足現代人數位生活風格（digital lifestyle）的需求。數位生活風格已經是現代人的基本生活方式。企業顧問公司

Domo每年都會公布一份「資料夜未眠」資訊視覺圖（"Data Never Sleeps" Infographic）。它以每分鐘作為計算單位，條列出現代人在數位生活行為表現上的各項統計數據，其數字相當驚人。

　　根據2018年「資料夜未眠」統計，全球人們每分鐘透過Google進行3,877,140次關鍵字搜尋、每分鐘透過Tumblr刊出79,740篇文章、亞馬遜每分鐘寄出1,111件包裹、人們每分鐘上網18,055,555次查詢氣候、每分鐘觀看Netflix串流影片達97,222小時、每分鐘觀看4,333,560部YouTube影片、每分鐘發出473,400則推文、每分鐘傳遞12,986,111則訊息、每分鐘寄出159,362,760封電子郵件、每分鐘透過Spotify聆聽75萬首串流歌曲、每分鐘呼叫1,389輛Uber汽車、每分鐘發生4,756次物聯網連結、每分鐘網路流量達到3,138,420 GB。這些龐雜的產出規模，其實透過一支智慧型手機，人們就可以享受多采多姿的數位生活。全球每分鐘賣出2,833支智慧型手機，而桌上型電腦每分鐘賣出357台，平板電腦則是每分鐘賣出331台。

　　面對數位生活風格風潮，觀光產業必須積極投入以智慧型手機為核心的新型態旅遊模式。我將此一新模式稱之為「智能旅遊」。智慧型手機不僅是滿足現代人隨選服務（on demand）的便利工具（如每分鐘人們完成282筆線上訂房、每分鐘遊客租用694輛Lyft共享汽車資等），更是現代人創造精采旅遊內容的標準設備（如每分鐘人們上傳49,380張照片到Instagram、每分鐘上傳到YouTube的影片達到400小時等）。然而「智能旅遊」一詞，往往被誤解成僅是大數據與演算法的應用，業者只要找厲害的程式工程師撰寫一套APP即可。這是嚴重誤解，因為一個觀光景點的智能旅遊能否興盛，必須同時致力於開發旅遊的內容資產。現代人喜歡用智慧型手機記錄遊程並與他人分享，他們需要大量可以被傳播的內容素材。欠缺內容素材，再多便利的點選服務也無法滿足旅遊者飢渴的數位生活風格需求。提供「隨選服務」及「內容素材」，是智能旅遊的核心項目。隨著第四次工業革命興起，旅遊演變成為4.0的智能旅遊，相對於十七世紀1.0的貴族壯遊、十九世紀後期2.0的大眾套裝旅遊，以及二十世紀後期3.0的分眾利基旅遊。在旅遊4.0的時代，所有觀光業者都必須認真經營內容資產。

〈旅遊4.0〉

資料來源：何靜瑩（2015/12/21）。〈旅遊4.0〉。《經濟日報》。

（請參閱揚智文化官網教學輔助區）

Chapter 5

觀光旅遊市場區隔、目標市場選擇與定位

本章學習目標

- 觀光市場區隔之意義及條件
- 觀光市場區隔之方法、變數與類別
- 國內外觀光市場之區隔
- 目標市場的選擇
- 觀光市場與產品定位

第一節　觀光市場區隔之意義及條件

　　由於觀光產業的提升，市場的趨勢逐漸走向風格化、多元化、強調個人化的結果下，市場區隔已逐漸成爲觀光產業在行銷規劃上不可或缺的參考觀念。達到目標行銷有包括三個主要步驟：(1)市場區隔（market segmentation）；(2)目標市場選擇（market targeting）；(3)市場定位（market positioning），以行銷的角度來看，產品往往依照市場區隔來爲消費者設計，以期望能有一定的市場占有率和特定顧客。以下分別介紹觀光市場區隔之意義、優點、條件及變數。

一、市場區隔化之意義

　　Wendell Smith於1956年首先提出「市場區隔」的概念，其定義爲將市場上某方面需求相似的顧客或群體歸類在一起，建立許多小市場，使這些小市場之間存在某些顯著不同的傾向，以便使行銷人員能更有效地滿足不同市場顧客不同的欲望或需要，因而強化行銷組合的市場適應力。市場區隔的目的在於發展市場的需求面，針對產品和市場作合理和確實的調整，以使其更適合消費者和使用者之需要。科特勒認爲「所謂市場區隔化乃是將市場區分成不同的顧客子集，使任一子集均可成爲特定之行銷組合所針對的「目標市場」（target market）。Myers（1996）定義「市場區隔」係由一群對特定行銷組合有相似反應或是在其他方面對行銷規劃目標有意義的群眾所組成的團

觀光市場定位：台東熱氣球嘉年華

體。

綜合上述學者定義，市場區隔即是將一個異質性的市場依所選擇的區隔變項區隔為幾個比較同質的次級市場，使各次級市場具有比較單純的性質，以便選定一個或數個區隔市場作為對象，開發不同產品及行銷組合，以滿足各次級市場的不同需要，這種行銷方式亦稱為目標行銷（target marketing）。

例如，中國大陸擁有十四億以上的人口，觀光市場可說十分廣大，但由於幅遠廣闊，貧富差距及消費能力差距大。這看似唾手可得的市場大餅，還是存在許多危險變數；所以，想要成功獲利，就必須清楚劃分市場，找出主要的行銷目標，如能將產品明確的定位，便能準確打入消費者心裡。

二、有效的區隔條件

為使市場區隔化有其功效，有效的市場區隔須具備以下條件：

1.可衡量性（measurability）：即指市場規模大小及其購買力等特徵是否可衡量、可測量。例如以國民平均所得分為高中低三個區隔，高所得國家的國民比低所得國家對旅遊市場有潛力，這種區隔即為可衡量性。

2.可接近性（accessibility）：指能有效接觸並服務區隔市場中的消費者。亦即可及性，透過相應行銷組合，產品能送達顧客。例如將某地區潛在旅客劃分成銀髮族、喜歡旅遊、對古蹟文化有高度興趣等特性，而這區隔市場也具有相當經濟能力，符合區隔條件，便可稱為可及性。

3.足量性（substantiality）：指區隔市場的容量夠大或其獲利性極高，值得公司去開發的程度。亦即實用性，指規模足夠大，有較大的盈利潛力與吸引力。例如兩岸直航，某些航線客源不足，若航空公司將它規劃為定期航線，此區隔市場便缺乏足量性。

4.可行動性（actionability）：指可以有效擬定行銷計畫以吸引及服務區隔市場的程度，與觀光企業本身的資源及能力有關。例如，一有自主經營權的觀光組織、配合觀光旅遊之跨國集團的大型觀光企業，其目標市場選擇高度認同「共創價值、共同發展」行銷理念，展開品牌化經營，產品直接進入目標市場，即可稱為可行動性。

5.可區別性（differentiability）：指消費行為之差異性，即市場需求的差異性。顧客購買行為、成本、資金需求等上有足夠的差異使差異化戰略具有合理性。例如以性別作為某地區的觀光市場區隔，若發現消費者行為因性別有顯著差異時，便可稱為可區別性。

第二節　觀光市場區隔之方法、變數與類別

一、市場區隔之方法

Wind（1978）將市場區隔常用的模式歸納為事前區隔（a priori segmentation design）及事後區隔（post-hoc segmentation design）兩大類，事前區隔乃事前依消費者某些共同的特徵如人口統計變數，將其分成不同群體，再比較研究各區隔的差異性，而事後區隔（又稱集群區隔），乃利用消費者購買行為心理變數，如動機、利益、生活型態等變數，以集群方法找出異質的區隔。由於自助旅行者屬特殊旅遊（special interest tourism）之一種，在自助旅遊者之心理變數，如動機與知覺價值等，與一般旅遊者不同，因此若僅依旅遊者之人口統計變數進行事前區隔，無法真正區隔出自助旅行之市場。因此採自助旅行者之旅遊動機及知覺價值來進行市場區隔，可以真正探索出不同區隔之自助旅行者之特性。事前區隔法大多事先並不知道區隔數目或型態，必須根據一組「有

關聯」的變數將消費者加以集群分析,才能決定區隔的數目與型態(郭振鶴,1991)。常用的變數如:所追尋的利益、需求、態度、生活型態(產品的購買型態)或其他心理特質變數,如品牌的忠誠度、消費者特性等。但區隔的基礎選定後便能立即得到區隔數目和型態。

二、市場區隔之變數

諸多文獻顯示市場區隔理論已廣泛被運用在旅遊方面的研究,諸如行銷、市場開發或占有率、廣告需求、遊憩行為與體驗、滿意度等課題。選擇適當的區隔變數是十分重要的。Kotler(1997)將區隔變數分類為地理特性、人口統計特性、心理特性以及行為特性。Peter與Donnelly(1991)、Myers(1996)、Dibb與Simkin(1996),以及Schnaars(1991)等學者亦提出類似的區隔變數分類。

觀光市場區隔的基礎變數包括:(1)消費者特質:地理區隔變數、人口統計變數、心理變數,檢驗這些區隔是否具有不同的需求或產品反應。Bieger與Laesser(2002)指出,屬心理變數的旅遊動機可為有效區隔旅遊市場的一種方式;(2)消費者反應:行為變數區隔具體成形後,進而比較是否不同消費者特質及反應與區隔有關聯。

以下分析上述四種變數:

(一)地理區隔

如氣候(如歐美人士喜歡到陽光充足的東南亞地區,峇里島、泰國、長灘島等地度假)、人口密度與城市大小(如人口超過千萬的國際大都市,紐約、東京、上海等地國際觀光旅館大都設有據點,台灣遊客到美國觀光喜歡去洛杉磯、舊金山、紐約等城市)、地理區域(如法國迪士尼針對歐洲遊客、東京迪士尼針對亞洲遊客、香港迪士尼則針對大陸與東南亞遊客)。

(二)人口統計變數區隔

此為最常用的區隔變數,因為它往往與消費者的需求、偏好和使用頻率間存有高度相關性,且也比其他變數容易衡量。如以年齡、性別、家庭型態、所得、職業、教育程度、宗教、種族和國籍等因素來分割市場。以年齡為例,遊學團可分為少年、青少年、青年遊學團等。以性別為例,**Martha Barletta**指出,85%的消費購買決定取決於女性;女性是全球的最大市場,是世界上最有力量的消費者,例如自助旅行族群以女性為主,很多貴婦團、整型美容團出手闊綽,一刷卡都是上百萬(楊幼蘭譯,2004)。不是產品的種類來決定女性的購買意願,而是行銷的方式來決定。女性消費者對品牌的忠誠度確實是比男性來得高。「專業」以及「貼心的服務」,是能獲得女性消費者青睞的重要因素(翁文笛,2004)。例如,歐洲的女性專用海灘,讓女人可以不必認受男人異樣眼光;整台粉紅色飛機的「粉紅航空」專收女性顧客,還可享受修指甲的專業服務。以所得為例,可分為針對一般大眾的平價國民旅遊與VIP頂級豪華旅遊。

(三)心理變數區隔

指以社會階層、生活形態或人格特質為基礎,來區分消費群體。以社會階層為例,旅行業者推出的峇里島頂級Villa五星團,針對的都是金字塔頂端的社會菁英為目標顧客。以生活形態為例,可分為香港血拚團與北海道薰衣草之旅。頂客族因為高薪且沒有小孩,有錢又有閒,觀光旅遊業者可以針對他們推出高級飯店、餐飲及旅遊行程。

(四)行為區隔

行為變數是建構市場區隔最佳的起點。以使用者及消費者之特性,如利益追求(如背包客追求經濟、自我發展與實現、人際關係等利益,九份老街的藝品店與芋圓,提供消費者重溫童年的回憶,也符合年輕人追求復古風、好玩與美食的利益)、時機(如情人節、母親節、父親

節、春節、尾牙、寒暑假等推出的餐飲及旅遊產品促銷活動，就是以時機來協助行銷策略）、使用率（對一年出國一次的及一年出國四次的旅客提供不同的優惠與特價）、使用狀態（如第一次搭飛機者、沒搭過飛機者、商務客人等不同客人提供不同促銷活動）、品牌忠誠度（航空公司的累計哩程優惠專案與機場VIP貴賓休息室即是增進顧客的品牌忠誠度）、對產品的體驗（有些人認為人生就是要盡情體驗美好，所以對於參加如杜拜豪華旅遊團，毫不手軟）等來分割市場。

三、觀光市場區隔之類別

觀光企業若能找出對其最有利的區隔市場，便能發掘出最有價值的顧客與其需求。企業可使用不同的區隔變數找出最佳的區隔機會。區隔觀光市場之三種主要目的，分別為：(1)發掘觀光市場拓展機會；(2)引導觀光行銷活動；(3)便利觀光需求特性調整觀光產品。

根據上述目的，觀光市場區隔可分為八種類別：

1. 依旅遊目的分類：文化觀光市場、城市觀光市場、醫療觀光市場、會展觀光市場、運動探險觀光市場、商務度假觀光市場。
2. 依年齡分類：青少年觀光市場、中年觀光市場、銀髮族觀光市場。
3. 依市場規模或潛能分類：主要觀光市場、次要觀光市場、機會性觀光市場。
4. 依價格或旅行安排內容分類：低價大眾觀光市場、中產階級觀光市場、頂級VIP觀光市場。
5. 依旅程範圍分類：區域觀光市場、國內觀光市場、國際觀光市場。
6. 依交通工具分類：陸地觀光市場、水上觀光市場、空中觀光市場。
7. 依性別分類：男性觀光市場、女性觀光市場、同性戀觀光市場。

8.依旅行方式分類：個人旅遊市場、自助旅遊市場、半自助旅遊市場、團體旅遊市場。

第三節　國內外觀光市場之區隔

一、國內觀光市場之區隔

　　節慶活動不僅已成為全球重要的觀光產業，也成為國人重要的休閒活動，更是未來觀光休閒產業極具發展潛力的市場，它所帶來的經濟效益和宣傳效果更是驚人。近年來國內各地紛紛積極舉辦各項節慶活動，藉此發揚地方特色，促進社區發展。

　　以節慶觀光為例，台灣傳統文化型態多樣、內涵豐富、各具特色，且多能在傳統中創造出不同風貌，其中又以民俗節慶活動最具代表性。國內觀光市場為區隔台灣與大陸的不同並吸引國內外觀光旅客，交通部觀光局自2001年2月起，推動「台灣地區十二項大型地方節慶活動」，篩選每月各具代表性之十二項大型民俗節慶活動列為宣傳推廣重點，並以提升為具備國際水準之觀光活動為目標。

　　此外，以旅館為例，政府針對旅館飯店業已經有先天的市場區隔分類。**表5-1**為旅館之外部及內部市場區隔分類。

　　綜觀上述，飯店的市場區隔從先天到後天，從內部因素到外部因素等等，都是影響飯店市場定位的關鍵，越是有資源的飯店，越是可以堅守在飯店的原始定位，然而，當市場快速變化，或因時代進步而改變的市場區隔，飯店需要改變自己的市場定位或成立新的市場區隔。例如，台中的飯店業因為高鐵的開通，使得消費生態大幅改變，很多全國各地的遊客因為交通便利反而提高了到台中高美濕地、逢甲夜市等知名觀光景點的旅遊興趣及住宿六星級汽車旅館的享受意願。宜蘭羅東礁溪的飯

店在雪山隧道開通之後，加上綠色博覽會、童玩節等反而提高了遊客旅遊住宿的興趣，當地的新飯店、旅館與民宿也逐年增加。這些因時代進步改變的市場區隔等，都是隨時發生而不可以預期的，因此，每一家飯店都必須面對不同的內外在因素隨機因應，才能獲得有效的市場區隔與定位。

表5-1　為旅館之外部及內部市場區隔分類

市場	區隔分類
外部	1.依照飯店設備規模加以區分：可分為國際觀光旅館、一般觀光旅館、一般旅館、民宿等四個等級。依照它的設備規模加以區分，享有不同的政府補助或者是管理規範。這一點，等於是一家飯店一開始就被區隔開的部分，當然，國際觀光飯店主要是接待國際觀光來台旅客為主，對於相關的服務水準以及硬體設備都有相關的規範，所以使得這種飯店就是比較所謂的高檔，之後的各種等級的旅館飯店，就會因為主管機關的不同，還有相關的限制不同等等，對於一般旅客的接待也會有比較不同之處。 2.依照飯店所處地點加以區分：市區的商務飯店，觀光地區的觀光飯店。飯店的所處地點也會影響到飯店的市場定位與區隔，比如坐落在主要商業區域的飯店，多半以商務客戶為主，自然房價上面可以比較高，因為主要的商業機能也比較強，若是坐落於觀光地區，則是以觀光客為主，這部分就是地點導致的市場定位以及區隔。 3.透過加值條件來提升飯店市場定位：飯店本身也可以透過所謂的加值條件來提升成為某一種飯店市場定位，例如，坐落介於觀光景點與商業市區交界，透過飯店內部的交通安排，仍可以接觸到商業客戶，但是重點必須是要有這樣的服務內容，才可以把自己的定位作調整。
內部	1.透過飯店的房價及提升內部設備的水準等作為市場區隔：透過所在位置與制定的房價等級等，可以接受到的住客等級也會不同，例如過去在對於日本市場有很明顯的差別，目前則是對於大陸來台旅客有很大的差別，一般定價4,000元以上的飯店就被大陸方面定義為五星級飯店。因此，飯店可以透過內部設備的水準，決定定價之後，產生一定的市場區隔。 2.以房間數量作為市場區隔：有時候房間數量也會變成一個市場區隔的重點，有某些飯店因為房間數比較多，有所謂的客房銷售壓力，自然就會接受一些旅行團來彌補房間的銷售，這時，就很容易將自己飯店的市場定位變成團體為主的型態，一般主要發生在大型商務飯店，因為房間數比較多，所以必須要犧牲市場定位求取營收。若房間數比較少，設備好，又具備優勢景點等，就可以讓自己維持在一個房價的高點，同時可以選擇性的挑選客戶，來維持自己的飯店定位，如花蓮遠雄飯店。

二、國際觀光市場之區隔

國際觀光市場區隔是指將一個全球大市場上某方面需求相似的顧客或群體歸類在一起，建立許多不同的小市場，使這些小市場之間存在某些顯著不同的傾向，以便使國際行銷人員能更有效地滿足不同市場顧客不同的欲望或需要，因而強化國際行銷組合的市場適應力。

國際觀光市場區隔可分為：

1.總體市場區隔：依據全球各國經濟及其他不同型態，將全球所有國家分隔成數個明顯的集群。
2.個體市場區隔：選擇少數或多個不同國家之後，針對這些國家選擇相似的目標區隔。

國際觀光市場區隔是在潛在的消費者中確認特定目標市場的過程（不論這個目標市場是國家群或個別的消費群），所形成的市場區隔會具有同質的屬性，並展現出類似的消費行為。國際行銷者可採用社會經濟變數、人口統計變數、心理統計變數、行為特徵變數、地理性市場變數等來區隔全球的市場。

(一)國際觀光市場區隔的特色

由於世界各國文化、政治、經濟、科技等環境的差異，使得消費者的需求及偏好具差異性，因此國際觀光市場的區隔，將比國內觀光市場之區隔更具複雜性及差異性。除非產品具有同質性，且各國消費者的偏好一致，否則該產品在國際市場的區隔，和國內市場的區隔就可能有所差異。

(二)國際觀光市場區隔的理由

企業之所以要從事國際觀光市場區隔，主要基於下列兩個理由：

◆全球消費者偏好不同

由於全球觀光市場中之消費者偏好不同,因此沒有一種產品可以符合所有消費者之需要,所以必須從事市場區隔,並針對不同的市場區隔提供不同類型的行銷組合。分為同質偏好、分散型偏好、集群式偏好(**圖5-1**)。

1.同質偏好:即全球觀光市場之全體消費者偏好大致相同,沒有顯著差異。

2.分散型偏好:即全球觀光市場之全體消費者,每一個人的偏好完全不同,成分散狀態。

3.集群式偏好:即全球觀光市場之全體消費者中,有些消費者之偏好大致同,形成不同的偏好群。

針對同質偏好的消費者,行銷人員只需推出一種行銷組合即可,例如對陸客推出阿里山、日月潭團體旅遊。對於分散型偏好的消費者,行銷人員則必須採用客製化的行銷組合,例如對日本、韓國觀光客推出溫泉或醫美整型觀光。而對於集群式偏好之消費者,行銷人員可進行市場區隔,針對不同的區隔推出不同的行銷組合,例如對東南亞與港澳旅客推出文化節慶觀光與美食購物觀光。

◆企業資源有限

因為資源有限,為了集中資源,企業可以針對一個或少數幾個區隔市場,提供適當的行銷組合。根據80/20法則,企業80%之利潤,可能是來自於20%之顧客,因此企業應集中火力,針對主要的利基市場(niche

同質偏好	分散型偏好	集群式偏好

圖5-1　不同類型的偏好

market）。例如亞洲航空在東南亞與澳洲航線推出低價航空策略。東南亞機票只要台幣三千多，澳洲機票不到八千，暢遊日本也只要花費數千元。亞洲航空為亞洲第一家低價位航空公司。有別於亞洲地區航空旅遊產業，亞洲航空以「現在人人都能飛」為經營理念，致力於提供嶄新的服務、合理的價格，讓乘飛機旅遊不再是遙不可及的夢。

第四節　目標市場的選擇

　　將市場做一區隔之後，接下來面對的問題，便是要挑選最有吸引力的市場區隔。挑選市場區隔如同挑選市場一樣有相同的難度。但只要經過詳細的分析，便可以發現特定的市場區隔是否符合企業所需要的目標條件。把市場分成幾個區隔，再依據企業所需要的區隔條件，找出最佳的目標市場，然後再依據不同的市場區隔找出符合組織的行銷組合。在觀光市場中行銷策略必須要考慮的是目標市場，也就是觀光的產品及服務要賣給誰？誰是主要的客層？行銷策略該如何執行？

一、目標市場的定義

　　麥肯錫提出把消費者看作一個特定的群體，稱為目標市場。透過市場細分，有利於明確目標市場，透過市場行銷策略的應用，有利於滿足目標市場的需要。即目標市場就是透過市場細分後，企業準備以相應的產品和服務滿足其需要的一個或幾個子市場。

二、目標市場選擇標準

　　不同的企業在挑選市場區隔時，會有不同的標準，通常企業都會以區隔大小（市場規模）、獲利度、成長性（增長率）、競爭態勢（市場

競爭狀態與特性）和所需資源（企業目標與資源），作爲挑選區隔的標準，如**表5-2**。

表5-2 目標市場選擇標準

區隔的標準	內容
大小	這是市場區隔的一大問題，相當難以處理。因為市場區隔的大小是否足夠讓企業回收所付出的一切；區隔的大小是否會吸引過多的競爭對手進入；此塊市場區隔是否只是全球市場區隔中的一小部分等，都是在做市場區隔時所需要考慮的大小問題。
獲利度	當企業在給此塊市場區隔提供服務或產品時，是否能在可接受成本範圍內回收獲利及回報；若此塊市場區隔的獲利度極佳的話，是否會吸引過多的競爭對手也想要加入此塊區域呢？這也是企業在考慮獲利度時，所需要謹慎思考的地方。
成長性	在選擇市場區隔時，要考慮到此塊市場區隔正處於衰退期還是成長期，因為這將影響到企業的業績成長問題，所以要謹慎的考慮。
競爭態勢	不管是現在或未來，競爭態勢是屬於直接或間接，當地競爭或全球競爭的態勢，都將會有所不同。所以企業本身要評估自身的能力，是否足夠與競爭對手競爭，要量力而為，避免多餘的浪費。
所需資源	企業是否可以創造、傳遞出特定型態的產品或服務，並以特定的價格銷售到特定的市場區隔中，這也是企業在競爭的市場中，所需要考量的。因為唯有維持獨特且持續的競爭力，才能夠和競爭對手相抗衡。

　　將整個大市場區隔爲數個區隔市場之後，接下來就是要選擇一個或多個目標市場進入，根據公司財力可以提供不同的行銷組合（4P）來滿足不同區隔市場中買者不同的需求，或只選擇一個行銷組合來滿足單一區隔市場買者的需求。已區隔好的族群再加以評估與比較，從中選擇最大的潛在購買族群。選擇的基本依據是建立於：瞭解市場區隔的目前大小及預期的成長潛力；瞭解潛在的競爭者；符合公司的整體目標以及具備成功接觸目標市場的可行性。已區隔好的族群再加以評估與比較，從中選擇最大的潛在購買族群。選擇的基本依據是建立於：瞭解市場區隔的目前大小及預期的成長潛力；瞭解潛在的競爭者；符合公司的整體目標以及具備成功接觸目標市場的可行性。

三、目標市場選擇策略

在行銷的歷史演進過程中，行銷哲學可區分為三個階段：(1)大量行銷：係指銷售者大量生產、大量配銷及大量促銷單一產品，以期吸引所有消費者；(2)產品多樣化行銷：係指銷售者生產及銷售兩種以上具不同特色、樣式、品質及尺寸的產品；(3)目標行銷：係指銷售者將整個市場區分為許多不同部分後，選擇一個或數個區隔市場，並針對此一目標市場之需求擬定產品及行銷策略。由於顧客需求可能並不相同，而他們的需求與偏好亦時時在變動，大部分的公司會認定其中一群顧客為目標市場，分析其特性與需求，並將公司資源集中在這個他們最能有效經營且有足夠獲利潛力的目標市場。對於全球行銷的企業而言，其所面對的全球顧客差異更大，因此，如何分析全球顧客需求的異同，找出有潛力的顧客群，常常影響了全球化策略的成敗。例如，從星巴克這一品牌名稱上，就可以清晰地明確其目標市場的定位：不是普通的大眾，而是一群注重享受、休閒、崇尚知識、尊重人本位的富有小資情調的城市白領。「星巴克」的名字還傳達著品牌對環保的重視和對自然的尊重。星巴克將自己定位為獨立於家庭、工作室以外的「第三空間」。

相對於星巴克雖瞄準「氣氛體驗」市場中的高消費能力群眾，同樣在咖啡零售市場的85度C卻將消費目標對準更貼近大眾生活的平價市場，而不選擇直接與星巴克硬碰硬競爭。85度C是唯一在台灣打敗星巴克的連鎖咖啡店，開店數與營業額都遠勝星巴克，所憑藉的就是平易近人的低價策略與門市地點選擇。平價策略讓85度C的消費族群得以向下延伸，服務的對象不再限於大學生或都會白領，計程車司機、高中生、甚至國中學生都有足夠的經濟能力到85度C消費。面對有著13億人口的廣大市場，仍有著數不盡的商機吸引更多的投資者與創業家前仆後繼地投入。以康師傅泡麵聞名中國的頂新集團，最近就將目標對準了連鎖咖啡店市場，目前已經有200個麵包師傅在杭州集訓，打算開1,000家咖啡店，而星巴

克與85度C更是首當其衝。看來激烈的戰況還會延續好一陣子，而連鎖咖啡店的三國時代也即將來臨（林殿唯，2010）。就在星巴克遭遇全球經濟寒冬與市場激烈競爭的同時，中國的咖啡市場上卻硝煙彌漫，上島、兩岸、眞鍋等品牌，以中低價位市場爲目標，對星巴克形成包圍之勢。

歸納上述，目標市場選定的準則可分爲：(1)現有區隔市場規模與預期成長潛力；(2)競爭者；(3)相容性和可行性。

根據MBA智庫百科，目標市場選擇策略是指企業決定選擇哪個或哪幾個細分市場爲目標市場，然後據以制定企業行銷策略。它實際上是決定企業能進入哪些目標市場的策略問題。亦即確認企業應爲哪一類客戶服務，滿足他們的哪一種需求，是企業在行銷活動中的一項重要策略。爲什麼要選擇目標市場呢？因爲不是所有的子市場對本企業都有吸引力，任何企業都沒有足夠的人力資源和資金滿足整個市場或追求過分大的目標，只有找到有利於發揮企業現有的人、財、物優勢的目標市場，才不至於迷失在龐大的市場上。例如採會員制的易飛網的正確選擇目標市場是跨入全國一千大優秀企業的有效策略之一。

目標市場選擇策略可依差異化策略分爲下列三種：

(一)標準化行銷策略

強調人們需求的共同性，而不是差異性，所針對的市場稱爲大眾市場，亦稱無差異性行銷策略。在市場上僅推出單一產品及使用大量配銷與大量廣告促銷方式，吸引所有的購買者。主要的特點爲生產、存貨與運輸、廣告行銷成本均較經濟，例如，王品餐飲集團，在全世界有一百多個分公司，都是採取同樣的服務標準流程（SOC），採取無差別策略。然而，如果同類企業也採用這種策略時，必然要形成激烈競爭，因此面對競爭強手時，無差別策略也會有其局限性。

(二)差異化行銷策略

同時選擇數個區隔市場經營，並爲每一區隔市場設計發展不同的產品。主要特點爲深入區隔市場、增加銷售額。在差異行銷的策略下，觀

光企業設計不同的產品及其對應的行銷組合，進入兩個或以上的市場。公司根據不同族群的不同偏好，有針對性地設計出不同的旅遊行程，使產品對各類消費者更具有吸引力。針對每個子市場的特點，制定不同的市場行銷組合策略。例如，momo旅遊網為學生、結婚新人與銀髮族等推出不同的旅遊產品。就是把整個市場細分為若干子市場，針對不同的子市場，設計不同的產品，制定不同的行銷策略，滿足不同的消費需求。

(三)集中化行銷策略

當企業的資源有限，可以集中全力爭取一個其他企業看不上眼的次要市場（稱為利基市場）。在細分後的市場上，選擇兩個或少數幾個細分市場作為目標市場，實行專業化生產和銷售。在個別少數市場上發揮優勢，提高市場占有率。採用這種策略的企業對目標市場有較深的瞭解，這是大部分中小型企業應當採用的策略。例如旅行社向一般上班族和頂級VIP消費者銷售不同旅遊產品，企業為不同的顧客提供不同種類的旅遊產品和服務。這樣，企業在VIP旅遊產品方面樹立很高的聲譽，但一旦出現其他品牌的替代品或消費者流行的偏好轉移，企業將面臨巨大的威脅。目標市場選擇策略依市場集中與多角化程度，可分為有限集中（narrow focus）、國家集中（country focus）、國家多角化（country diversification）及全球多角化（global diversification）等策略（圖5-2）。

1.有限集中策略（市場集中策略）：即選擇集中在一個或少數的國家與少數的市場中，只服務某一群的消費者，集中全力經營，該行銷策略通常公司資源有限時使用。主要特點為集中行銷所產生的風險較高。即集中在少數的國家與市場，是典型的利基策略（niche strategy），只選擇某一小塊市場。例如，觀光企業專門為日本或大陸老年消費者提供溫泉觀光的旅遊。企業專門為這個顧客群服務，能建立良好的聲譽。但一旦這個顧客群的需求潛量和特點發生突然變化，企業要承擔較大風險。

2.國家集中策略：即選擇集中在少數的國家，但進入多個不同的市

圖5-2 目標市場選擇策略

　　場。例如，85度C一開始跨入國際市場時，就先選擇澳洲與新加坡市場，在切入高消費市場之後，再跨入大陸與台灣一般消費市場。

3.國家多角化策略：即同時進入多個不同國家，但只集中在少數的市場。例如，BENZ、BMW等高級房車就同時進入多個不同國家，但集中在少數的高所得消費群。就是採用國家多角化策略。

4.全球多角化策略：即同時進入多個不同的國家及多個不同市場，一般只有實力強大的大企業才能採用這種策略。例如麥當勞在速食餐飲市場因應不同國家地區，開發眾多的當地化產品，滿足各種消費需求。就是採用全球多角化策略。

　　以上四種目標市場行銷策略各有利弊。企業在選擇目標市場進行行銷時，必須考慮企業面臨的各種因素和條件，如企業規模和原料的供應、產品類似性、市場類似性、產品壽命週期、競爭的目標市場等。選擇適合企業的目標市場行銷策略是一個複雜多變的工作。企業內部條件和外部環境在不斷地發展變化，經營者要不斷地透過市場調查和預測，掌握和分析市場變化趨勢與競爭對手的條件，揚長避短，發揮優勢，把握時機，採取靈活的適應市場態勢的策略，去爭取較大的利益。

第五節　觀光市場與產品定位

一、市場定位（market positioning）

定位（positioning），是由著名的美國行銷專家艾爾‧列斯（Al Ries）與傑克‧特勞特（Jack Trout）於七〇年代早期提出來的，按照他們的觀點：定位，是從產品開始，可以是一件商品、一項服務、一家公司、一個機構，甚至是一個人，也可能是你自己。定位可以看成是對現有產品的一種創造性試驗。「改變的是名稱、價格及包裝，實際上對產品則完全沒有改變，所有的改變，基本上是在修飾而已，其目的是在潛在顧客心中得到有利的地位」。「定位」是根據客戶對某種產品的重視程度，給自己的產品確定一個特定的市場定位，為自己的產品創造一定的特色，樹立某種形象，贏得客戶的好感和偏好。所謂「市場定位」是指消費者比較所有競爭者品牌之後，對某一產品所產生的知覺，這是消費者對某一品牌或公司的一種心理印象。所謂定位，就是令你的企業和產品與眾不同，形成核心競爭力；對受眾而言，即鮮明地建立品牌。傑克‧特勞特指出，定位，就是讓品牌在消費者的心智中占據最有利的位置，使品牌成為某個類別或某種特性的代表品牌。這樣當消費者產生相關需求時，便會將定位品牌作為首選，也就是說這個品牌占據了這個定位。定位並不是要你對產品做什麼事情，定位是你對產品在未來的潛在顧客的腦海裡確定一個合理的位置，也就是把產品定位在你未來潛在顧客的心目中。定位主要是說明該產品的主要賣點，要發展一個有效的定位，行銷人員必須瞭解目標市場的需求、競爭品牌定位與產品特性、市場競爭情形等。

根據Ries與Trout（張佩傑譯，1992），市場定位是指建立產品在市

場上重要且獨特的利益地位，以利與目標顧客溝通，提升競爭優勢。亦即，定位是一種產品或服務在消費者心中的地位或形象，定位的對象可以是一件商品、一種服務、一家公司，甚至是一個政府機構。透過定位技巧，使其在特定對象心目中，建立起深刻且有意義的印象。Kotler、Bowen與Makens（1996）指出，定位策略的目的在於突顯與建立有利市場競爭的差異化。歐聖榮、張集毓（1995）亦認為，當我們對一個行銷市場做好了市場區隔，便需進行產品定位的策略；定位的主要功能即針對產品給予一種知覺印象，其呈現出來的差異認知是產品本身特質形塑出的產品競爭立基，消費者心理知覺圖即是用來呈現自家產品與競爭者的相對印象或地位。Myers（1996）指出，在市場定位的實證研究方面，最常被運用的方法是知覺定位圖（perceptual map），知覺定位圖主要是依據消費者對於產品（或品牌、公司）的特質評估，在一空間向量關係裡，標示本身以及競爭者的相對表現。Urban與Star（1991）提出，運用知覺定位圖進行市場定位分析應包括：(1)消費者評估市場競爭的構面；(2)評估構面的組成與重要性；(3)自家產品與競爭者在評估構面上的相對表現；(4)產品定位的選擇與分析。

二、產品定位（product positioning）

產品定位這個概念在1972年因Ries與Trout而普及，他們視產品定位為現存產品的一種創造性活動，以下即是其定義：「定位首創於產品。一件商品、一項服務、一家公司、一家機構，甚至是個人……都可加以定位。然而，定位並不是指產品本身，而是指產品於潛在消費者心目中的印象，亦即產品在消費者心目中的地位。」所謂產品定位，亦是指公司為建立一種適合消費者心目中特定地位的產品，所採行的產品策略企劃及行銷組合之活動。

產品定位是行銷策略中有關產品決策中的最重要課題，甚至可以說是整個產品策略的核心，而定位的意義是將本身品牌定位在比較競爭廠

商更易與顧客所偏好的部分市場區隔上，一般而言，好的產品定位企劃須考量下述重點：市場銷售目標、環境分析、消費者分析、競爭對手分析、目標市場與目標顧客、市場戰略分析、市場戰略綜合運用、營業策略、銷售管理。產品定位的理念可歸納為以下三項：(1)產品在目標市場上的地位如何？(2)產品在行銷中的利潤如何？(3)產品在競爭策略中的優勢如何？

除此之外，定位還要強調如何對消費者進行心理定位和重定位，產品定位可能依產品的品牌、價格和包裝而改變，但這些都只是「裝飾性的改變，其目的只是確保產品在消費者心目中的價值地位而已」。然而，心理定位仍是需要這些實質的調整來達成，畢竟定位是結合心靈運作的一種具體行動。對於再定位而言，一開始行銷人員就必須發展出行銷組合策略，以使該產品特性能確實吸引既定的目標市場，而產品定位人員亦應對產品本身及產品印象有同等的興趣。目前的產品在消費者心目中的位置，皆會產生一定的地位。例如：Hertz被認為世界上最大的租車業。這些品牌皆擁有其既有的地位，且競爭者是很難取代其在消費者心目中的地位。因此競爭者只有三種策略可以選擇：(1)強化與調整其在消費者心目中的地位：例如：肯德基以速食店的老二自居，強調它的炸雞特別好吃，並特別強調「我們雖然屈居第二，但我們會備加努力！」的形象給消費者，由此加強其在消費者心目中穩居第二的印象；(2)發掘市場上未重疊的新區隔：此區隔擁有足夠的消費者並值得加以掌握這種做法稱之為「找洞策略」（look for the hole），亦即找出市場中的這類空隙，並加以填補；(3)舉出對手的弱點：舉出對手的弱點給予致命的一擊，企圖扭轉或重新定位競爭者在消費者心目中既有的形象。例如：溫娣漢堡的著名廣告內容是一名叫Clara的七十歲老婦人說道：「牛肉在哪裡？」，並實際顯示溫娣漢堡的大塊牛肉，藉此建立消費者對溫娣的信心；此一做法顯然產生了很大的效用。

三、觀光產品定位

從事觀光產品訂位應先研究的問題有二：(1)產品定位前的思考：瞭解顧客實際需求、可達到之目標、競爭對象、可支配運用預算、堅持到底的信念、廣告宣傳的適當性；(2)顧客心理的定位：能被顧客接受與認定、顧客的知識與經驗，能夠與觀光產品、訊息互相結合、發覺並瞭解潛在顧客的需求。正確的觀光行銷定位策略，應先找出競爭者的優缺點，及妥善運用市場上各項利基，直接切入顧客心中，占有一席「地位」，才能鞏固產品基礎，並擴大營業範圍。

瞭解觀光客對觀光產品屬性如產品種類，當地文化、季節氣候等之偏好，及確定該屬性下所構成的「產品空間」中各種相同觀光產品之分布位置。觀光產品定位方法：(1)以觀光產品屬性或特質作為定位基礎；(2)以觀光客或消費者利益作為定位基礎；(3)依使用者分類定位；(4)與其他觀光產品對比定位；(5)觀光產品等級分類定位；(6)依特有產品等級習慣定位；(7)混合定位策略。

四、國際觀光產品定位

所謂國際觀光產品定位，是指某一品牌產品與國際競爭者品牌產品相互比較後，消費者心中對該品牌產品的心理認知，換言之，就是某一品牌產品，相對於競爭者品牌產品，在消費者心目中的地位。

國際觀光行銷人員可以使用不同的基礎，來從事產品定位，基本定位可分為產品屬性／類別、利益、使用者、使用／應用、品牌個性、競爭者及品質／價格等七大類（**圖5-3**）。

1.產品屬性／類別定位（product attribute/ category positioning）：
 產品屬性是指購買者在購買產品時，會影響購買的一些相關產品的特性與功能，如價格、品質、豪華、新潮及功能等。例如

基本定位	國際定位
・產品屬性／類別定位 ・利益定位 ・使用者定位 ・使用／應用定價 ・品牌個性 ・競爭者定位 ・品質／價格定位	・全球消費者文化定位 ・外國消費者文化定位 ・當地消費者文化定位

圖5-3　產品國際市場定位的特色

迪士尼樂園可以廣告宣傳稱它為全世界最大的遊樂場。「大」（largeness）是此種產品的一項特性，它亦間接暗示著利益，亦即擁有最多的遊樂方式可供選擇。又如屏東海生館可將自己定位為「非娛樂的遊樂場」，而是一個「寓教於樂的知識館」，於是將自己導入另一產品類，而非原先所期待的那一種類別。

2.利益定位（benefit positioning）：產品利益是指購買者在購買產品後，會帶來什麼利益。觀光行銷人員可以使用產品利益為基礎，來從事產品定位，強調消費者購買此一產品能為消費者解決什麼問題。九族文化村可定位為能提供遊客尋求夢幻刺激經驗的遊樂場。

3.使用者定位（user positioning）：觀光行銷人員可以使用者為基礎，來從事產品定位，強調那些人適合及應該使用此一產品。麗寶樂園馬拉灣擁有東南亞最大的人工造浪池，可廣告宣傳自己是為「驚險刺激水上活動者」而建立的遊樂場，此即是以使用者類別來定位者。

4.使用／應用定位（use/ application positioning）：六福村可將本身定位為能提供只花半天，就可以滿足想尋求娛樂與觀看野生動物的遊客之遊樂場所。

5.品牌個性定位（branding personality）：每個人都有不同個性，品牌也有獨特的個性，觀光行銷人員可以使用品牌個性為基礎，來

從事產品定位。

6.競爭者定位（competitor positioning）：觀光行銷人員可以使用緊咬競爭者的方式，來從事產品定位，強調競爭者的產品不夠分量，自行抬高自己的身價。

7.品質／價格定位（quality／price positioning）：墾丁福華飯店中的星際樂園可將自己定位為「能提供最佳貨幣價值的遊樂場」（與「高品質／高價位」或「最低價位」等的定位，剛好相反）。

　　觀光餐旅產品必須具有差異性及獨特性，才會具有競爭力，因此觀光企業要能知道自己產品之差異性及獨特性，提供消費者獨特利益，才能吸引消費者。強調品牌可使消費者重複再購，並區別出與競爭者之差異，因此觀光企業應致力於提高品牌權益跨國企業隨著競爭環境的變遷及產品本身定位的不適當，有時必須重定位（repositioning），才能提高市場吸引力及競爭力。例如，2003年9月，麥當勞在世界各地營運成績欠佳之後，決定重定位，首度推出全球性的品牌活動「I'm lovin' it我就喜歡」，以取代「歡聚、歡笑、每一刻」的家庭溫馨訴求。

　　產品定位需要有系統的精心設計，才能讓消費者感受到公司所提供的產品及其價值遠勝過競爭者的產品。公司必須澈底瞭解市場競爭狀況，例如，品牌、競爭者、產品的屬性差異性。瞭解這些因素以進一步塑造差異化，讓消費者感受到公司產品和競爭者的差異、根據消費者的認知找出最具有吸引力的市場、採用最足以反應市場需求的產品命名，進而為產品塑造最佳定位。

　　而國際觀光行銷之消費者文化定位有以下三種：

1.全球消費者文化定位：係將公司產品定位為全球消費者都能接受的特殊全球文化或區隔，針對全球各地皆有年輕人、都市上班族、社會菁英等，進行此種產品地位。

2.外國消費者文化定位：係指以國際市場之品牌使用者、使用場合與消費者文化做結合之定位。

3.當地消費者文化定位：係指以迎合國際市場之文化，將品牌與之

　　結合，進行產品定位。

　　觀光企業在從事國際市場定位時，首先要先瞭解旅遊產品市場的範圍，也就是在不同的國家中，有哪些產品可以滿足消費者不同的功能，哪些產品被視爲是適當可使用的產品。

〈從Toyota多啦ㄟ夢廣告看市場區隔（segmentation）〉

資料來源： brandintelligence (2011/12/9)。潔西觀點，品牌與商業模式觀察廣告評論。

（請參閱揚智文化官網教學輔助區）

Chapter 6

觀光產品策略

本章學習目標

- 觀光產品的概念、意義、分類與特性
- 觀光產品生命週期
- 產品服務決策
- 新觀光產品開發
- 觀光產品的品牌策略

第一節　觀光產品的概念、意義、分類與特性

一、產品概念

　　產品概念的目的是讓產品產生差異性，使產品和其他產品區別開來，消費者更容易接受。如果產品概念過於複雜，消費者就很難理解，因此，也就不容易接受。所以，產品概念一定要簡潔、明瞭，符合消費者的生活常識，在這基礎之上，再去追求變化，才能挖掘出好的產品概念，否則，就是華而不實，推廣起來就會很累！產品與服務是企業的核心，其中包含有形與無形產品，如圖6-1所示。企業觀光行銷成敗關鍵在於如何有效定位公司的產品與服務，製造出與競爭者差異化的價值，為消費者所接受。

　　產品係由四個層次所組成，以下依圖6-1，說明這四個層次的概念：

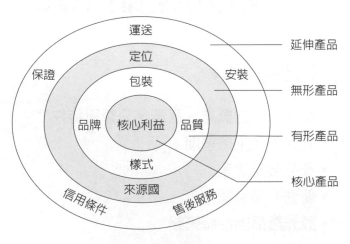

圖6-1　產品概念

資料來源：方世榮譯（2003）。

1. 核心產品：消費者使用產品或服務後所得到的主要利益，例如帶來娛樂。

2. 有形產品（基本產品）：消費者能觸摸到或感受到的產品有形部分，如產品的包裝、品質、品牌、樣式等，例如王品的餐飲或飯店的按摩浴缸。

觀光產品的品牌：豪華郵輪

3. 無形產品（期望產品）：消費者無法觸摸到或感受到的產品無形部分，如定位、服務品質等。定位指消費者感受到之企業產品認知地位，例如迪士尼是全球最受喜愛的主題樂園，深受消費者的認同。而服務品質是指消費者對企業服務好壞等認知，例如麗緻飯店集團的服務。

4. 延伸產品：指企業額外提供的產品，一般以無形的服務居多，例如飯店的免費機場或車站接送服務等。除了主產品外的各項措施與服務都行！這項觀念使企業行銷人員必須考慮消費者的整體消費系統（consumption system），提供超乎消費者預期的服務，給予完整的滿足感，藉以提高消費者的滿意度及再購率。

此外，「潛在產品」是指現有產品包括所有附加產品在內的，可能發展成為未來最新產品的潛在狀態的產品。這是最難的，企業若能增加產品的易用性，這樣用戶也許會再次購買同樣的產品。例如，航空公司推出自動登機托運行李等新服務。潛在產品也預示著該產品最終可能的所有增加和改變。是企業努力尋求的滿足顧客並使自己與其他競爭者有所區別的新方法。

二、觀光產品的意義

根據行銷的觀念，產品被定義爲，能夠滿足顧客需求的一種實質的東西，或一種服務。從目的地的角度出發，觀光產品是指觀光經營者憑藉著觀光景區、交通和觀光設施，向觀光客提供的用以滿足其觀光活動需求的全部服務；從觀光客的角度來看，觀

住宿設施：墾丁H會館無邊際泳池

光產品就是指觀光客花費了一定的時間、費用和精力所換取的一次完整的觀光經歷。總之，觀光產品是指觀光經營者爲了滿足觀光客在觀光活動中的各種需求，而向觀光市場提供的各種物質產品、精神產品和觀光服務的組合。

觀光中的「產品」是個綜合性概念，因爲它涵蓋了有形機構、服務、款待、自由選擇和顧客參與等多方面的元素。有形產品形成了所有觀光體驗的核心，它可以是天然的或人造的；固定的或流動的；持久的或短暫的。觀光消費者的欲望和需求是引導觀光企業的有形產品的甄選和開發的最主要因素。Middleton與Clarke（2001）所定義的「整體觀光產品」概念：「觀光產品是指一次觀光體驗的週期，這個週期開始於觀光客離開常久居住地，直至他回到常久居住地爲止。」

觀光客從離家開始觀光到結束行程回到家整個過程所包括的全部內容稱爲觀光產品，亦即觀光客所享用的原料與設施總稱。觀光產品係指每一個觀據點（tourist destination）足以吸引觀光旅客之各項事物。換言之，這些觀光吸引物（tourist attractions），包括觀光旅客心目中對該地之想像（image）、赴目的地所搭乘之交通工具及使用之各項設備，如住宿設施（accommodations）、餐飲（food & beverage）、娛樂（amusements）及遊憩（recreation）等設施。

三、觀光產品的分類

在討論觀光產品時，便可以由個別產品及完整產品兩個構面加以說明（黃深勳，2005）。

飯店所獨有的設備

(一)依個別產品

此類產品係構成完整產品之各類別產品，如住宿類包括飯店、旅館、民宿及青年活動中心等。個別產品分三個部分組成：

1. 核心產品（core products）：指提供能滿足消費者的利益，如飯店之核心產品可能提供「如家般的住宿」或「帝王般的享受」。
2. 實質產品（tangible products）：即消費者付出一定價格後，實際所能獲得產品。如飯店住宿一晚對實質物品如床、浴室、早餐等之享用。
3. 擴張產品（augmented products）：即消費者享用實質產品所能獲得具附加價值之產品。如飯店所獨有設備或享譽之形象、服務、額外設施（如水療、三溫暖、游泳池等）。

(二)依完整產品

整體而言，觀光產品之組成，應包含自然與人文環境兩大類，前者指陸上景觀、海上景觀、生態環境、天象等，自然旅遊資源包括：地質、地貌、水景、氣象、氣候、天文、動植物。後者指歷史文物、古蹟、宗教建築等，人文旅遊資

目的地的景點及環境

源包括：古蹟遺址、民族風情、旅遊文化、主題樂園、展覽館藏、商品佳餚、紀念文物、宗教聖地都市風光、田園風光。

觀光產品主成分包括（黃深勳，2005）：

1. 目的地的景點及環境：景點可分為自然景點、人為景點、人文文化景點及社會生活景點。
2. 目的地之設施及服務：觀光目的的各種設備、設施，包括住宿、餐飲設施、交通運輸、表演與娛樂等設備、設施、活動項目及採購活動等。
3. 目的地之可及性：即通達觀光目的的途徑與工具，包括當地上層公共設施如道路、交通設備、政府管制等。
4. 目的地之形象與認知：觀光目的的各種觀光吸引事物，包括觀光客心目中對目的地的意象。這會影響觀光客旅遊態度，進而影響其旅遊決策。

目的地之設施及服務

四、觀光產品之特性

黃深勳（2005）指出，觀光產品之特性有不易變性、不可衡量性、不可儲存性、需求彈性大、替代性強和綜合性，如**表6-1**所示。

表6-1　觀光產品之特性

特性	內容
不易變性	觀光市場受內外在因素影響導致很大變化性，但觀光產品組成的主要部分，相對地是不易改變。如自然風光、名勝古蹟。
不可衡量性	觀光產品具有抽象性、無形性，既無一定狀態又不可觸摸的產品，如導遊的服務品質，是憑消費者印象、感受來評價和衡量，旅遊產品價值和質量既沒有檢查儀器，也沒有衡量尺度。
不可儲存性	觀光產品具有很強時間代謝性，過時就失效了。
需求彈性大	觀光客受各種內外在因素影響很大，對觀光產品需求彈性很大。
替代性強	除了需求彈性外，觀光產品替代性也很強。替代性有兩種涵意：(1)人民水準不斷提高，成為人們的一般需求，想要出國旅遊就必須放棄另一種需求，以替代之；(2)觀光客可以選擇旅遊路線、目的地國、景點、飯店、交通工具、餐廳。
綜合性	觀光旅遊產業是很多產業綜合，包括無形性（多數），也有「有形部分」，牽涉面非常廣泛，綜合性很強。

資料來源：黃深勳（2005）。

五、觀光服務之特性

曹勝雄（2011）指出，觀光服務之特性有產品之無形性、產品之不可分割性、產品之異質性和產品之易滅性，如**表6-2**所示。

第二節　觀光產品生命週期

某項產品在消費者心目中的地位或概念，隨著時間和空間而改變，呈現生命週期現象。產品生命週期理論，是由兩個構面組成：(1)銷售和利潤；(2)時間，提供行銷人員對行銷策略演進架構，供作規劃與控制行銷組合的思考行動依據，以便配合市場與消費者需求，創造觀光企業組織綿綿不斷地最佳利潤和觀光資源活力。產品會經歷一個生命週期過程，產品生命週期可分為五階段：(1)產品開發階段；(2)引介（測試及介紹）；(3)成長；(4)成熟；(5)衰退，如圖6-2所示（Lumsdon, 1997）。

表6-2 觀光服務之特性

特性	内容
產品之無形性 （intangibility）	例如，旅遊產品可能包括飛機上的旅程、晚上住宿的旅館、海岸風光的瀏覽、藝術博物館的參訪以及美麗的山嵐景觀等。出國旅遊一趟回來，並不可能把這些東西給帶回來，這些產品即使它們占有空間，但最後也只是腦海中的回憶，存在親身經歷或體驗當中。有形體的產品，如機上的座位、旅館中的床鋪、餐廳的美食等，都是被利用於創造經歷或體驗，而並非旅客真正消費的目的。旅客付費的目的是為了無形的效益，例如：放鬆心情、尋求快樂、便利、興奮、愉悅等。有形產品的提供通常是在創造無形的效益與體驗。
產品之不可分割性 （inseparability）	大多數的旅遊產品是在同一地點、同時完成生產與消費。例如：旅客搭乘飛機時所接受的服務，空服員在從事生產的同時，旅客是在進行消費。因為交易發生時，通常是服務提供者與消費者同時存在，因此接觸顧客的員工應被視為產品的一部分。假設某家餐廳的食物非常可口，但其服務生的態度很差，那麼顧客必定對這家餐廳的評價大打折扣。正因生產與消費的不可分割性，所以顧客必須介入整個服務的生產過程，這使得服務人員與顧客之間的互動關係更為頻繁與密切，但是這種互動關係也常會影響產品的服務水準。觀光業是由「人」來傳遞服務的產業，而服務的對象也是「人」。由於受到服務不可分割特性的影響，加上服務品質的呈現必須達到一定標準的前提下，因此觀光產品無法像製造業產品一樣具備顯著的規模經濟性。
產品之異質性 （heterogeneity）	異質性又稱為易變動性（variability）。製造業產品在工廠生產線的製造過程中，都經過標準化的設計規格與嚴密的品管程序，因此產品規格與品質容易控管。但是觀光業的服務過程中摻雜著甚多的人為與情緒因素，使得服務品質難以掌控，而服務品質也受到環境因素的影響而產生容易變動的情況。例如，一位領隊帶團時的服務品質與表現，會因帶團過程中不同的人、事、時、地、物而有所差異。此外，服務的過程中也可能會因為其他顧客的介入，而影響其服務品質的呈現。
產品之易滅性 （perishability）	實體產品在出售之前可以有較長的儲存期間。工廠製造出來的產品可以先儲放在倉庫中，等接獲訂單之後再運送到販售地點出售。但是觀光服務是無法儲存的，旅館的客房在當晚結束之前沒人登記住宿，機位在班機起飛前仍然沒人購買，就會喪失銷售的機會。這種產品特性稱為易滅性或稱為無法儲存性，因為產品無法庫存的特性，造成了產品的供給和需求無法配合的現象，也形成觀光產品的所謂「季節性」。觀光資源的季節特性也是造成需求變動的原因之一，例如：北半球的人們為了躲避嚴寒而前往溫暖的南半球海灘度假，賞楓或賞雪之旅的主題旅遊產品都需要氣候季節來配合。

資料來源：曹勝雄（2011）。

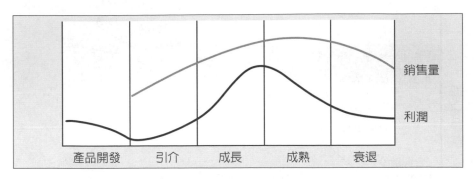

圖6-2　產品生命週期

資料來源：Lumsdon (1997).

　　並非所有產品均有完整生命週期，產品發展中途就像人類成長一樣很多還未達到成熟即告夭折。各階段所經歷的時間，因產品不同有所差異。生命週期長短也因產品不同有所不同。各階段彼此之間也沒有絕對順序，有些產品一上市即達到成熟的階段，又有些產品到成熟期，但並沒有衰退或淘汰反而獲得新的生命，迅速成長。有些產品雖然維持很高銷售量，實際上銷售利潤已達到零的情況，必須淘汰，另行開發新產品。而產品生命週期的變化要隨時注意，隨時創新。一般觀光產品會經歷進入期、成長期、成熟期和衰退期，但當產品生命週期概念應用於單個品牌時，情況會完全不同（黃深勳，2005）。餐廳經歷消費者接受的週期，但是像麥當勞、漢堡王和必勝客等持久品牌帶來的經驗是品牌不必消亡。基於產品生命週期概念，Butler（1980）提出了與之對等的目的地生命週期理論，即「目的地生命週期演化模型」，如**圖6-3**所示。

　　Butler的目的地生命週期模型是基於一個理想化的經營環境之上，這既是該模型的一個優點也是一項缺陷。Butler模型建立於一系列的假定條件之上，所有目的地向一個方向發展。模型中並不考慮到政治、經濟、社會和科技因素的影響。模型立足於南美和歐洲觀光環境開發出來，然而隨後世界其他地區如亞洲和中東的觀光和飯店業以日漸上升的速度迅猛發展。

圖6-3　Butler目的地生命週期模型

資料來源：Butler, R. W. (1980).

第三節　產品服務決策

一、產品與服務決策

Kotler與Armstrong（方世榮譯，2004）指出，行銷人員所制定的產品與服務決策包括三個層次：

(一)個別產品決策

有關個別產品的發展與行銷決策問題，包括產品屬性（product attributes）、品牌（branding）、包裝（packaging）、標示（labeling）、產品支援服務（product-support services）等問題的決策。

1.產品屬性決策：

(1)產品品質：是行銷人員主要的定位工具之一，其對產品與服務的

績效有直接的影響。產品品質有兩個構面——水準與一致性。

(2)產品特性：每件產品都可賦予不同程度的特性，只要能首先生產具備顧客需要且有價值的特性，便將是最有利的競爭武器。

(3)產品樣式與設計：可使產品具有獨特性及增加顧客價值。設計的觀念比樣式更重要。

2.品牌決策：品牌（brand）是一個名稱（name）、項目（term）、標記（sign）、符號（symbol）、設計（design）或爲其組合的運用；可用來確認一個銷售者或製造者的產品或服務。消費者會視品牌爲產品重要的一部分，因此品牌命名（branding）將可增加產品價值。

3.包裝決策：爲設計與製造產品包裝或包裝材料的活動。傳統的主要功能是包容和保護產品，近年來成爲一項主要的行銷工具。發展一個有效的新產品包裝須有一連串的決策，首先需建立包裝觀念，再進一步決定包裝的構成要素。

4.標示決策：標示最起碼的功能就是辨認產品或品牌。尚有描述與產品相關的訊息，包括製造者、製造地點、內容。最後標示可能經由吸引人的圖案促銷商品。

5.產品支援服務決策：顧客服務是產品策略的另一要素。首先公司必須定期的衡量顧客需求以獲得其對現有服務的評價，並從中發掘新構想。接下來必須評估提供這些服務的所需成本（方世榮譯，2004）。

(二)產品線決策

產品線（product line）是指一群相關的產品，因其功能相似，賣給同一群顧客，透過相同的銷售通路，或在同一價格範圍內。主要產品線決策包括產品線長度——產品線所包含的產品項目個數。隨時間流逝，產品線會傾向於拉長，大多數公司會踢除不必要或無獲利的產品項目，以提高整體獲利。增加產品線長度的方法有二：(1)延伸產品線：意指加長產品線，使其超出目前的範圍；(2)填滿產品線：即在現有的產品線範

圍內增加更多的產品項目（方世榮譯，2004）。

(三)產品組合決策

產品組合（product mix，或產品搭配，product assortment）是指賣方供銷給買方的產品線及產品項目的集合。公司的產品組合可以用四個構面來說明：廣度、長度、深度及一致性（方世榮譯，2004）：

1. 廣度：指公司所擁有不同產品線的數目。例如迪士尼的產品廣度為3（主題樂園、飯店、購物中心）。
2. 長度：指產品線內公司所擁有產品項目的總數。例如迪士尼的產品長度為7（5主題樂園、1飯店、1購物中心）。
3. 深度：指產品線下，每項產品所提供可資選擇的版本數目。例如迪士尼的產品深度為3（迪士尼飯店房型分為雙人套房、家庭房、團體房等）。
4. 一致性：指不同產品線在用途、生產需求條件、配銷通路或其他方面的相關程度。例如迪士尼的產品都與休閒旅遊相關，一致性相當高。

二、觀光產品發展組合元素

觀光產品發展組合的五大元素如下（黃深勳，2005）：

1. 服務人員之行為、儀表及服裝：觀光事業屬於服務業的分支，是以人為主要的服務對象，故而服務人員給予顧客第一印象顯得非常重要，尤其服務人員之行為、儀表及服裝是公司代言人。
2. 建築物之外觀：提供餐飲服務之觀光企業擁有數間不同建築物服務顧客，觀光企業用不同的建築物來服務顧客，這些建築物外觀、整潔等外在條件形成公司產品重要包裝。
3. 提供之服務：服務內容之設計應能滿足一般顧客之需要，必要實在親切的態度及柔和之氣氛，當為顧客忠誠度最佳保證。觀光產

品除了實質物體產品外，提供觀光服務更占重要影響力。

4. 室內之裝潢及擺設：除了華麗的外觀，室內的陳設、裝潢也會影響整體產品服務品質。由其是在餐飲業、航空運輸業，這些因素也決定消費者的選擇。

5. 與消費者之溝通：優良服務也需要與消費者良性溝通，讓消費者瞭解並比較觀光產品之良窳外，可以塑造企業形象，有助觀光產品促銷與推廣。

　　曹勝雄（2011）指出，組合觀光產品的原則可分為：行程安排與設計之考慮因素，包括：(1)航空公司的選擇；(2)交通工具的交互運用；(3)成本與市場的競爭力；(4)前往目的地的先後順序考慮；(5)旅遊方式的變化；(6)行程天數的多寡；(7)淡旺季的區分與旅行瓶頸期間的避開，及行程節目內容的取捨。

　　觀光產品設計的基本原則，包括：(1)多功原則；(2)經濟最佳原則；(3)旅遊結構、布局得當原則；(4)交通安排的原則；(5)確保多種服務設施的原則；(6)內容豐富多彩的原則。

　　觀光產品套裝組合（packaging）是將目的地的產品特徵和利益組合成一個可銷售的「產品包」，以便其能滿足對應的市場消費群體的欲望和需求，這種產品被稱之為「觀光套票產品」。觀光套票產品是指觀光企業將一系列觀光產品和服務整合成一個以統包的價格出售的組合產品；其中，參與組合的各項單獨產品和服務的成本不分開計算（徐惠群，2011）。一個海岸度假套票產品可能涉及到目的地、航空公司、區間交通接送、景點、觀光經營商以及旅行社的參與。Host（2004）列舉了五種觀光套票產品發展的主要要素：(1)家庭觀光；(2)體驗觀光；(3)技術和「人力元素」；(4)靈活性；(5)客製化控制。

三、套裝旅遊的分類

　　一個套裝旅遊（package tour）的產品是由觀光產業的服務供應商

（住宿業、餐飲業、交通運輸業、目的地及觀光景點與娛樂活動等）透過旅遊仲介業（躉售綜合旅行社、甲種旅行社或乙種旅行社等零售業者），將產品包裝設計之後，提供給消費者購買的產品與服務。當然旅遊產品也可能由供應商直接販售與顧客（曹勝雄，2001）。

Morrison（1996）指出，單一價位的觀光產品已無法滿足廣大消費市場的需求，實體特色的營造、設計及品質的維護係集客率之必要條件，其支援性之服務設施應隨著市場之動向需求予以調整、維護、增加，另外，現代化之資訊服務設施也應盡可能滿足消費者之需求。例如旅行業常用的套裝旅遊可分為：

1. 團體包遊（Group Inc1usive Tour, GIT）：又稱為包辦假期（Holiday Package）：即旅遊代理商或供應商依據各類消費者需求，逕自籌劃安排、設計、生產、行銷的旅遊商品，商品內容包括交通運輸、飲食、住宿、參觀、遊覽、娛樂等軟硬體設施與服務，並對外公開銷售，招攬遊客組成旅行團，前往各地觀光旅遊。

2. 包裝完備的旅遊（Inc1usive Packaged Tour, IPT）：舉凡遊程中不可缺乏之基本要項，例如由出發點到目的地之機票、各目的地的住宿、地面交通、膳食、參觀活動、專任領隊和地方導遊等，而且這些細節之安排應在出發前就安排確定，因此可以說，包辦旅遊是出發前對旅行遊程中必要之各種需求有完善而確實的旅遊服務（容繼業，1993）。

3. 團體全備旅遊（Group Inc1usive Packaged Tour, GIPT）：是屬現成的遊程（Ready-Made Tour）類型之代表。而所謂的現成的遊程是指已經由遊程承攬業（Tour Operator）安排完善之現成遊程，即可銷售之遊程。旅行業依市場之需求，設計、組合最實質及有效之遊程，其旅行路線、落點、時間、內容及旅行條件均固定，並定有價格。一般市場銷售以大量生產、大量銷售為原則。又如餐飲業的包裝套餐大多以前菜＋湯＋主食＋甜點＋飲料，幫消費者規劃好餐點，可以節省消費者的點餐時間以刺激其購買動機。

第四節　新觀光產品開發

一、定義新產品

　　中華民國管理科學學會1988年出版的《行銷管理》辭典中說明「新產品」的定義為：所有「對公司是新的產品」，包括前所未有的產品、品質與包裝修訂上，模仿競爭者的既有產品，外國產品的首次引入，以及所有能在產品組合中加入新氣息的產品，只要在某一市場上被大多數的顧客認為是新的產品，即可稱之為新產品。

　　新產品可以定義為當前企業不提供的任一產品，即使這個產品已被其他業者提供。新產品有很多種類和定義，但是多數觀光企業以下面三種類別中的一種引入新產品：模仿、改良與創新。新產品可依不同的方法定義之：(1)真正的新產品是指以前從未出現過的產品；(2)足以取代原有產品的顯著創新，依行銷的觀點，亦可視為新產品；(3)當公司希望進入新市場時，將會發現最好的方法是推出非創新而類似市場上既有的產品。此情況下新推出的產品，必須具有與其他產品不相同的某些顯著特點。觀光市場上新產品推出的定義大部分是以第三點為主。

二、新產品功能

　　Hsu與Powers（2002）提出新產品可以透過建立顧客基礎、維持現存顧客增加收入增加銷售額。例如，王品集團以優良服務建立顧客品牌忠誠度，創造餐飲業的高獲利傳奇。新產品可以透過更新概念（創新與改良）及防禦維持銷售額。例如，捷星的廉價航空，改變機票昂貴的觀念，讓人人都可以完成出國旅遊的美夢。

三、新產品開發步驟

Kurtz（2008）指出，產品開發策略是把新產品介紹到既定市場的方法。開發新產品是一個包括人員參與的過程，還包括有形產品與服務。一般新產品的開發步驟可分為下列六個，如**圖6-4**所示。

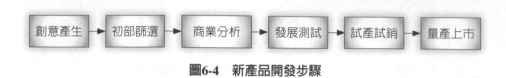

創意產生 → 初部篩選 → 商業分析 → 發展測試 → 試產試銷 → 量產上市

圖6-4　新產品開發步驟

(一)創意產生（產品構想）

即以有系統的方法蒐集和激發大量的新產品創意，進而從中發掘值得進一步發展的創意。經由市場研究分析，調查市場需求，提出新產品的構想概念，再經由審查會議審核，通過則執行專案；不通過則尋求下一個新產品專案。

(二)初步篩選

創意篩選較常使用的方法包括查核表、評估法、委員會等，但不論企業採取哪一種篩選方法，在篩選創意時，通常都會考慮潛在市場的大小、競爭環境、技術和生產面的要求、財務面的影響、法律面的相關問題，以及與企業現有產銷作業的相容程度等因素。針對構想階段提出的新產品構想，進行市場相關產品資訊的蒐集，並對需求市場進行評估是否有獲利空間，對於公司內部也必須評估技術之可行性。

(三)商業分析

此階段需考慮產品的特色、開發成本、國外市場的接受度及市場需求與銷售利潤等數量化的標準。商業分析是一種可行性分析，企業分別

從內部指標與市場指標等面向，仔細衡量此一產品觀念是否確實可行。許多國際行銷針對新產品進行新市場的開拓，因此對於市場需求的調查是非常重要的，消費者的使用行為情報是很重要蒐集重點；想分析是否還有機會進入該市場，重點是競爭者，因為消費者的需求已經是確定的，只是要尋找是否還有機會進入？市場夠不夠大等。

(四)發展測試

將經過篩選後的產品創意進一步發展不同的產品觀念（product concept），將新產品創意做具體詳盡的文字描述，以吸引目標顧客前來進行產品觀念測試（concept testing），從中篩選出最合適的產品觀念。根據概念設計階段初步建立的產品特性、規格及功能來設計產品雛形（prototype），同時進行市場規劃，最後將產品雛形評估報告及市場整體規劃結果進行發展評估，以決定是否持續進行專案，並確保每種產品原型都具備了目標顧客群體所想要的主要屬性。產品原型一發展完成，接著就要進行相關的產品測試，以確認產品原型是否符合原先的規劃，主要包括功能性測試、顧客測試或消費者測試。在新產品開發階段仍是要進行產品概念的測試，才能確認是否能使用和本國相同的產品概念，主要的重點：(1)在觀光市場的消費者是否能接受本國產品概念？(2)消費行為有沒有文化上的差異？(3)若是已經有競爭對手使用相同的產品概念，則必須測試新的產品概念。

(五)試產試銷

針對之前產品雛形所產生的製造流程、設計、品質問題及顧客使用的回饋建議，進行產品設計的調整與修改，並對產品的市場占有率作最後評估，並以此進行商品化前的分析評估。試銷可以讓行銷人員在全面上市之前，擁有行銷該新產品的實戰經驗，並可讓企業提前測試產品與整套行銷方案，還可以讓行銷者瞭解消費者與通路對新產品的反應，並據以估計市場潛量的大小及可能的獲利數字。目的是要試探市場消費者和競爭者對於此新產品和其行銷策略的實際反應，以便作為修正的參

考，在觀光市場通常會選擇一個國家或地區作為試銷的市場，然後修正後再拓展到其他國際市場。

(六)量產上市

進行產品的全面性量產，並對產品上市後進行占有率、銷售量、生產成本的研究分析，以評估此專案的成敗。新產品在觀光市場上市的重要決策包括：是否全面同步上市？還是排定順序？若是按順序，那如何選擇順序？這是競爭策略與風險的思考，若是同步上市，其整體的影響效果當然是較大，而且讓競爭者沒有時間作準備回應，但是風險較大，萬一有不周全的行銷策略，其修正的成本甚高，甚至讓新產品上市不成功；但若非同步上市，則讓競爭者有機會觀察先上市地區市場的情形，而在其他地區市場做好準備抵抗。

四、觀光新產品開發過程

Hsu與Powers（2002）指出開發觀光新產品的八大步驟，如圖6-5所示。

1. 識別市場需求：市場供需缺口在哪裡？例如陸客自由行市場需求量。

2. 篩選和評價構思：構思是否與企業資源和策略一致？例如推出針對年輕陸客自由行構思。

3. 發展構思與測試：產品構思能否被觀光客接受？例如墾丁悠活推出打工度假旅遊。

4. 商業分析：產品概念的市場適應性及發展能力。例如日本推出低價航空搶占東北亞市場。

5. 產品與行銷組合開發：產品理念轉化為產品實體：制定行銷組合。例如旅遊業推出機加酒自由行產品。

6. 新產品試銷：新產品銷售表現是否符合預測需求？例如麥當勞推

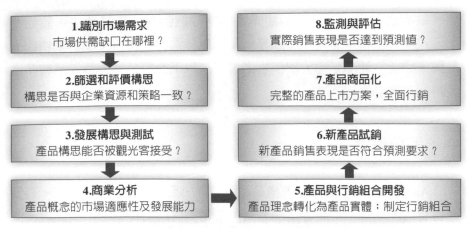

圖6-5　觀光新產品開發過程

資料來源：Hsu & Powers (2002).

出午餐晚餐通通79元新產品試銷。

7.產品商品化：完整的產品上市方案，全面行銷。例如momo旅遊網推出各種暑假不加價的旅遊行程全面行銷。

8.監測與評估：實際銷售表現是否達到預測值？例如ezfly堅持高品質中高價位的旅遊行程，實際銷售表現有待評估。

第五節　觀光產品的品牌策略

一、品牌定義

美國行銷學會（AMA）對品牌的定義如下：「品牌是一個名稱、符號、標記、設計，或是它們的聯合使用，用來確認一個銷售者或一群銷售者的產品或服務，以與競爭者的產品或服務有所區別。」其實品牌是銷售者提供給消費者一組具一致性及特定產品特性、利益、服務的承

諾。欲發展觀光，台灣各地觀光產品應分散品牌的具體做法，諸如墾丁、花東、南投、金馬、澎湖等地，均應打造自我特色，塑造獨特觀光品牌，如此方能滿足國人國民旅遊需要。以下介紹品牌權益、品牌塑造策略、品牌定位。

二、品牌權益

Aaker（1991）認為品牌權益是與品牌、品名、符號相連結的一套資產與負債的集合，可能會增加或減少公司提供給消費者之產品或服務的價值。當品牌的名稱或符號改變，與之相連結的資產與負債亦會隨之改變或消失。因此，「品牌權益」是品牌認知、品牌忠誠度、品牌品質觀感與品牌聯想的總和。

(一)品牌權益的來源

品牌權益的來源為「品牌聯想」與「品牌知名度」。

◆品牌聯想

內容可分為：

1.產品聯想：
 (1)功能屬性聯想：產品的品質、功能、屬性、利益等。
 (2)非功能屬性聯想：浪漫、溫馨、流行等。
2.組織聯想：
 (1)公司能力聯想：創新、製造技術。
 (2)社會責任聯想：重視環保、注重公益活動。

觀光行銷者的行銷策略乃在創造此品牌知名度與品牌聯想，進而產生消費者的品牌忠誠度，使得消費者願意付出更高的價錢來購買，因而擁有較高的市場占有率。

◆品牌知名度

即提到這個品牌時，消費者能想到什麼？聯想的內容若能令人喜歡、具獨特性，則其品牌權益愈高。創造高的品牌權益，一定要有很高的品牌知名度，但很高知名度的品牌卻不一定有很高的品牌權益。

(二)獲得品牌權益的方式

以下有三種可獲得品牌權益的方式：

◆建立品牌權益

可經由下列方式獲得：提高產品品質，建立消費者對品牌的正面評價；強化消費者對品牌屬性的聯想，進而影響其購買行為；發展一致的品牌形象，使消費者與品牌形象有正向連結。

◆借用品牌權益

即利用品牌延伸的方式，將知名品牌運用在相同或不同的產品類別上。為避免品牌延伸的失敗，甚至稀釋原品牌的權益，在進行品牌延伸時，必須滿足下列條件：消費者知覺到延伸產品與原品牌具一致性；延伸產品相對於同產品類別的其他產品在市場上具有競爭優勢；消費者感受的原品牌利益可移轉至延伸產品。

◆購買品牌權益

除了購併其他公司外，最常見的方式是利用品牌授權的方式。對品牌授權者而言，利用授權的方式，可快速進入其他市場、開拓新通路，並強化原品牌知名度。

三、品牌塑造策略

(一)品牌聯合策略（co-branding）

　　兩個或者兩個以上消費者高度認可的品牌進行商業合作的一種方式，其中所有參與的品牌名字都被保留。它既可以指兩個或多個不同主體的品牌間的聯合，即品牌聯合化；也可以是供應商為其下游產品中必需的原料、成分和零件建立品牌資產的成分品牌化（ingredient branding）。例如萬豪飯店集團和星巴克；肯德基和百事可樂；麥當勞和可口可樂的品牌聯合策略（徐惠群，2011）。

(二)多品牌策略（multiple branding）

　　多品牌策略即指一個企業的產品使用多個品牌。每一品牌面對的區隔市場明確，相互之間一般不存在競爭。精品國際飯店集團採用的就是多品牌結構，包括住宿旅館（Sleep Inn）、舒適旅館（Comfort Inn & Comfort Suites）、品質旅館（Quality Inns, Hotels & Suites）、號角飯店（Clarion Hotels）、經濟客棧（Econo Lodge）、羅德威旅館（Rodeway Inn）、長期套房飯店（Mainstay Suites）等（徐惠群，2011）。多品牌策略主要被運用於經營業務比較多的大型企業。王品餐飲集團：台塑牛排、陶板屋、西堤牛排、聚火鍋、夏慕尼鐵板燒等著名餐飲品牌。

(三)品牌傘策略（umbrella branding）

　　朱輝煌、盧泰宏與吳水龍（2009）指出，品牌傘也稱為母品牌（family brand），是指某一產品使用已經在市場上建立起來的品牌名稱的做法。飯店集團的母品牌一般表現為飯店集團的公司名稱，萬豪飯店集團的Marriott和希爾頓飯店集團的Hilton品牌。品牌傘策略通常採用「受託品牌」結構，即「獨立品牌+ by +受託品牌」的形式。喜達屋飯店集團的喜來登福朋品牌（Four Points by Sheraton）、萬豪集團的萬怡品

牌（Courtyard by Marriott）和Fairfield Inn by Marriott、希爾頓飯店集團的 Homewood Suites by Hilton、Home2 Suites by Hilton（徐惠群，2011）。

(四)品牌延伸策略（brand extension）

Aaker（1990）指出，強勢品牌是公司最具市場價值的資產，公司成長策略之一即是利用原品牌優勢，透過品牌延伸至新產品範圍，以滲透至新市場。品牌延伸策略與品牌授權策略皆是廠商獲得品牌權益的方式之一，其目的皆是希望利用知名品牌將新產品成功地推展至市場上。

◆品牌延伸的基本概念

「品牌延伸」是運用一已成功的品牌名稱，以推出新產品、改良新產品或產品線（Kotler & Armstrong, 1994; Gamble, 1967）。品牌延伸策略乃是公司採用已上市的品牌名稱，運用於不同的產品類別。品牌延伸的策略大致上可分為兩種：(1)多品牌策略：在相同產品類別下，採用不同的品牌名稱；(2)產品線延伸：在相同產品類別中，使用相同品牌名稱推出新產品。當原品牌與延伸產品的品牌概念一致時，會強化消費者對品牌延伸之評估；當延伸產品與原品牌同時具有高度的產品特徵相似性與品牌概念一致性時，消費者對品牌延伸的評價更高；當延伸產品與原品牌具有高度的品牌概念一致性時，象徵性品牌相較於功能性品牌，有較大的產品延伸力，能夠延伸至產品特徵相似性較低的產品類別。

◆品牌延伸評估模式

Hartman等人（1990）提出品牌延伸評估模型，其評估過程如下：當消費者注意到品牌延伸後，會依賴儲存於長期記憶中的資訊來評估，這些資訊乃是以種類或範疇（categories）的形式存在長期記憶中，透過對原品牌知識與品牌延伸產品間的比較，消費者知覺到原品牌產品與延伸產品間的相似或契合程度，進而影響其評估品牌延伸的動機，導致不同的延伸評估結果。在評估過程中牽涉到的知識有兩類，即原品牌知識、延伸產品類別之產品知識。過去許多研究已經證明品牌延伸評估

過程中，原品牌知識之重要性（Aaker & Keller, 1987; Duncan & Nelson, 1986），而消費者所擁有之延伸產品的產品知識會影響品牌延伸之評估和結果（Alba & Hutchinson, 1987; Sujan, 1985）。此外，Hartman等人（1990）亦提出品牌延伸影響原品牌評價的概念，他們認爲延伸產品的契合度不同，將會影響消費者的處理動機，並修正消費者的原品牌知識，進而改變其對原品牌的態度。當延伸產品的新訊息與原產品適度契合時，此時會提高消費者對原品牌的注意，並強化對原品牌的信念；當延伸產品的訊息無法與原產品相契合時，可能會損害原品牌的形象。

用母品牌作爲原產品大類中針對新區隔市場開發新產品的品牌。產品延伸策略主要有三種模式：向上延伸、向下延伸和雙向延伸。飯店集團常見的品牌延伸策略是在保持家族品牌名稱的基礎上加入的名稱元素，即「主品牌＋亞品牌」結構。凱悅飯店集團的四個品牌：柏悅飯店（Park Hyatt Hotels）、君悅飯店（Grand Hyatt Hotels）、凱悅飯店（Hyatt Hotels）和凱悅麗晶飯店（Hyatt Regency Hotels）（徐惠群，2011）。

四、品牌定位（brand positioning）

在品牌行銷中每個品牌都必須選擇一個適當的市場區隔並且採用差異化加以定位，也就是要在市場中找到自己的利基。品牌定位是指企業在市場定位和產品定位的基礎上，對特定的品牌在文化取向及個性差異上的商業性決策，它是建立一個與目標市場有關的品牌形象的過程和結果。在市場上隨著時間的經過，常常需要採取重定位策略，其原因包括：(1)競爭因素：由於競爭者推出新產品或降價，使公司品牌的定位在市場上失去競爭優勢或者變得較爲模糊，爲了使品牌再生或成長，品牌重定位是很重要的；(2)顧客行爲的改變：使得原品牌的定位利基對顧客不再具吸引力，於是公司必須進行品牌重定位的策略思考。

行銷人員必須在目標顧客的心中很明確地定位其品牌。他們可以在三種層次上爲品牌做定位。在最低的層次上，他們可以依產品屬性來爲

品牌定位。品牌的較佳定位在將其名稱與所想要的利益相結合。而最強勢的品牌不僅是屬性或利益定位，其係定位在很強固的信念與價值上。品牌的定位必須持續地向消費者溝通，主要的品牌行銷商常會花費巨額的廣告支出來創造品牌知曉度以及建立顧客的偏好與忠誠度。然而，事實上品牌並不是藉由廣告來維繫，而是透過品牌經驗。現今大多數顧客是經由相當廣泛的接觸點與管道來理解一個品牌。這些管道包括廣告，但也有個人對品牌、口碑、個人與公司員工的互動、電話互動、公司Web網站等。公司可以採行內部品牌建立的活動，幫助員工瞭解、期許及傳送品牌所允諾的價值。許多公司甚至更進一步地訓練與鼓勵其配銷商與經銷商，為其顧客提供優越的服務。最後，公司必須定期地稽查其品牌的優點與弱點，透過品牌稽核可能發現品牌需要重新定位，因為顧客的偏好改變或有新的競爭者（方世榮譯，2004）。

　　觀光產品定位方法包括：以觀光產品屬性或特質作為定位基礎、以觀光客或消費者利益作為定位基礎、依使用者分類定位、與其他觀光產品對比定位、觀光產品等級分類定位、依特有產品等級習慣定位、混合定位策略（黃深勳，2005）。例如，整合後的大台中品牌定位，可以透過說故事的方式來行銷。以台中的生活美學來打動人心，為了營造喜悅與幸福之都，並跟隨目前節能減碳的環保潮流，找出台中的優勢，將文化創意產業、周邊的商圈與店家等資源，型塑健康、悠遊與文化美學氣質的城市特色，大台中未來以幸福樂活之都為觀光行銷的品牌定位。又如夏威夷、新加坡的全球市場行銷策略、獨特旅遊品牌創造等，台灣必須建立自我品牌與國家定位。

〈觀光行銷不是做第一，而是做唯一〉

資料來源：teamplan.com.tw/觀光行銷不是做第一，而是做唯一。.html

（請參閱揚智文化官網教學輔助區）

Chapter 7

觀光旅遊產品價格策略

第一節　觀光產品定價概論

　　價格在行銷管理上扮演三種角色：(1)有彈性的競爭武器與經營工具；(2)影響營業額與利潤；(3)傳達產品資訊。行銷人員在定價時，最直接面對的問題是：到底要選擇哪個價位？低於或高於市場平均價格？要低到或高到什麼程度？

一、價格與定價之定義

　　行銷活動涉及價值的交換，而價格（price）是指消費者在交易過程中，為了獲取某項有價值的產品或服務，必須付出的代價。可分為：(1)貨幣付出（monetary sacrifice），即以貨幣衡量的價格，為狹義的價格概念，通常是以金錢或其他購買力來交換他想要得到的滿足或效用，即價格是獲取產品或服務必須花費的金額；(2)非貨幣付出（non-monetary sacrifice），即消費者在購買產品時付出的代價，除了金錢外所付出的時間、精力與精神等。廣泛的說，價格是消費者為擁有或使用產品、服務的利益而交換出所有價值的總合。

　　定價（pricing）係指訂定產品之基本價格或原始供應價格。在市場上，所有的產品都有一定的價格，如果消費者可以接受這個價格，交換行為才有可能發生。

二、價格策略

　　價格策略包括價格高低策略與價格變動決策，如價格之高低、折扣、變

觀光產品定價：星夢郵輪

動時機、變動幅度、變動頻率等。產品定價方式有高價格定價、滲透性定價、差異性定價等。動態定價則是對不同的消費者在不同的情況下，索取不同的價格。例如，網際網路開啟了一個流動式定價的新紀元。線上比價導覽網站，像是比價王，能讓消費者按一下滑鼠就得到產品和價格的比較，可以找到所有最佳價格。旅館業主要可分為三種區隔：豪華型、中價位和經濟型。觀光業可以在淡旺季行銷價差策略，在淡季時候以價差吸引更多遊客，創造更高的利潤。

三、理性價格設定應包含之要素

理性的價格設定所應包含之要素如下：

1. 定價目標：企業的定價目標可分為追求企業的最大利潤、追求滿意的利率水準、追求市場占有率、追求生存與現金流入，以及追求產品的品質形象。
2. 價格與需求分析：(1)利潤導向：固定百分比利潤額；(2)銷售導向：以價格當工具來使銷售最大化；(3)現狀導向：以保持現狀為目標，盡力避免大的銷售擺動。
3. 成本、數量與利潤之關係：定價的作用：成本和數量一定時，定價就成為利潤的直接決定因素。定價也是暗含的促銷組合要素。

四、觀光產品定價目標導向

價格經常用來搭配其他的行銷組合，以協助達成公司或個別品牌的目標。常見的定價目標為：(1)建立高品質形象；(2)提高市場占有率；(3)牽制競爭者；(4)追求財務績效；(5)生存或回本。根據企業經營策略的不同，觀光產品的定價主要基於四種目標導向，如**表7-1**。

表7-1　觀光產品定價目標導向

目標導向	內容
銷售導向定價目標 （sales-oriented pricing objective）	是指企業的定價以擴大銷售量為主要目標，保持或擴大市場占有率是其主要出發點。銷售導向謀求較大的市場占有率。選擇這一定價目標，觀光企業必須：目標市場價格敏感度高，低價能產生吸引力；具備大量生產的物質條件，總成本的增長速度低於總產量的增長速度；低價對現有和潛在的競爭者有抵抗能力。
利潤導向定價目標 （profit-oriented pricing objective）	就是追求利潤最大化。利潤導向定價的重要因素：產品具有獨特性和不可替代性；產品供不應求。
競爭導向定價目標 （competition-oriented pricing objective）	是指企業以競爭對手的價格為依據來制定本企業產品價格的定價方法，也稱隨行就市定價法。競爭導向應對競爭或者回避競爭，以競爭為導向的價格決策有兩種：對等定價和持續降價。
形象導向定價目標 （image-oriented pricing objective）	把價格作為向消費者傳遞資訊的載體，以價格塑造產品或品牌的形象。形象導向塑造產品或品牌的形象與聲譽。產品的價格形象包括價格水準、價格形式的確定和變動，它綜合反映了企業經營理念、定位目標、服務品質以及企業管理能力等，成為企業形象的重要組成部分。

定價目標的效果衡量，如投資收益率（Return on Investment, ROI），是觀光企業常用以衡量企業經營績效的主要方法。

ROI＝（總收入÷總投資）×100％，總收入＝單位價格×總數量

五、定價的步驟

為了能決定最後的價位，企業首先應確認定價目標，接著綜合考慮影響定價的因素，然後選擇主要的定價方式訂定價格與價格管理方法等。定價的主要步驟包括：(1)設立定價的目標；(2)同時考量需求面，供給面競爭面的因素（分析競爭者價格）；(3)計算成本；(4)選擇定價策略與方式；(5)決定價格；(6)價格調整。

第二節　觀光產品價格的決定因素

　　觀光產品價格的決定因素分為：(1)觀光產品成本所規範的最低價格（價格下限，此價格以下無利潤）；(2)觀光企業組織的競爭對手其同類產品的競爭價格；(3)觀光客的購買力所規範觀光產品的最高價格（價格上限，此價格以上無需求）。另有其他內外因素，如消費者對價值的感覺等。以下歸納影響觀光產品定價的因素為內部因素與外部因素。

一、內部因素

　　影響觀光產品定價的內部因素有公司的定價目標、產品的成本結構、行銷組合策略、組織因素的考量等（**表7-2**）。

觀光產品價格的決定因素：日本東北絕景登山旅遊補助

表7-2　影響觀光產品定價的內部因素

因素	內容
公司的定價目標	觀光產業價格制定必須考慮產品的目標市場與定位，一般來說，企業的定價目標愈明確，產品的價格就愈容易訂定。行銷目標：公司必須先決定產品的整體策略。特定目標：生存、當期利潤極大化、市場占有率領導地位及產品品質領導地位等。 產品價格依據目標： 1.營運的存續性：當產量過剩、市場景氣低迷、產業競爭激烈和消費者需求降低時，業者目標轉向維持企業存續與正常營運。 2.當期利潤或營收的最大化：追求營業利潤的目標是企業常用定價方式，業者會事先評估不同市場需求與潛力，模擬各種產業成本組合方案，再選擇有利於投資報酬的價格方案，產生最大經營效益。

（續）表7-2　影響觀光產品定價的內部因素

因素	內容
公司的定價目標	3.市場吸脂的最大化：企業傾向於高價格的定價模式來榨取市場。有效市場吸脂策略具備條件：(1)現今市場需求量足夠；(2)少量銷售單位成本不會太高於大量單位成本；(3)高定價比較不會吸引競爭者分享市場；(4)高價格比較容易顯現優良品質形象。 4.市場占有率或銷售成長的最大化：企業定價目標是為提高銷售量或是擴大市場占有率，達到控制市場和維持利潤目標。市場滲透定價：消費者容易因為產品售價便宜而前來購買，或稱低價法。 5.產品品質的領導地位：追求品質領導地位是企業設定目標。四季（Four Seasons）以高品質服務──「我們以完美衛生喚醒您每一天」來索取較高的費用。
產品的成本結構	產品設計、製作包裝、行銷等成本是訂定產品價格的基本參考資訊，產品價格必須涵蓋生產該項產品的全部成本，適當加上業者投資成本的預訂報酬率，使企業營運成本得以回收並賺取應得報酬，才能涵蓋企業營運時所付出的努力與承擔的風險。企業投入成本類型分為：(1)固定成本；(2)變動成本。目標成本法（target costing）：一開始先處理售價，然後設定和售價符合的成本。成本是產品價格的底線，產包括固定成本和變動成本兩部分。固定成本（fixed cost）是指不會因為銷售量多寡而改變、企業即使不提供服務也要繼續（至少在短期內）承受的那些成本，不會因為產出或銷售量而改變的成本。譬如建築物租金、設備折舊費、公用事業費、基本員工薪金、資本的成本等。變動成本（variable cost）則是指同企業所服務的顧客數量或生產的服務數量相關、隨著銷售量多寡而改變的各種成本，會因為產出或銷售量而改變的成本，如觀光產品或餐飲產品的原材料費、飯店內的客房用品、部分導遊時間和服務傳遞場所的清潔維修等成本。觀光產品具有高固定成本和低變動成本的特殊性。
行銷組合策略	定價策略必須與產品設計、市場配銷及推廣決策協調，以形成一個一致且有效的行銷計畫。企業將一些可控制的變數投入行銷活動，用以滿足行銷計畫所訂的目標對象。定價是行銷組合要素之一。為達到公司的行銷目標，價格必須與產品、通路、推廣等要素相互配合，以形成一致而有效的行銷組合。
組織因素的考量	管理當局必須決定在組織內應該由誰來訂定價格，各公司有所不同，取決於公司大小和形式。組織的個體環境或公司內部因素經常也是價格決策或擬定價格策略的影響因素之一，產品最後定價一定要符合組織的營業政策。一般而言，規模較小的企業大都由最高主管決定產品價格，規模較大的企業則由專職管理部門或產品部門的主管來研議產品售價，再送由最高層主管來做最後裁定。

二、外部因素

影響觀光產品定價的外部因素有市場需求、競爭狀況、其他環境因素等（**表7-3**）。

表7-3　影響觀光產品定價的外部因素

因素	内容
市場需求	成本決定了價格的底線，市場與需求訂定價格的上限，在不同市場類型下的定價。企業唯有不斷滿足市場需求。才能獲得利潤與永續經營。一個產品所定的每一個價格都可引導出不同水準的需求。價格和需求量之間的關係稱做需求曲線，指在一定時間内，各種不同價格下的產品在市場上的可能需求量。需求量和價格是呈現負相關，即價格愈低則需求量愈高，反之，價格提高則需求量就會減少。因此行銷人員須知當價格改變時需求線會有何反應。市場需求對定價的影響主要體現在兩個方面：需求隨著價格的變化而成反向變化；價格與需求是正向關係。吉布森公司驚訝地發現它的樂器在低的價格時，賣得不如原價的時候好（向上傾斜的需求曲線）。以需求曲線的觀點可說明旅行社為何在旺季期間調漲團費的價格。遊樂業、旅行社、旅館業、航空業等產業目前所採行的彈性定價策略如下： 1.觀光產品的需求彈性：需求彈性（elasticity of demand）對產品價格的影響也是衡量需求與價格關係的重要部分。需求取線：經濟學將「價格」和「需求量」二者間的關係稱為需求取線。需求的彈性價格：當價格改變時所引起的需求改變之敏感度。需求的價格彈性＝需求量變化的百分比÷價格變化的百分比。需求彈性不同，價格變動引起的銷售量的變動不同，總收益的變動也就不同。 2.價格敏感度分析：價格敏感度（price sensitivity）是指消費者在購買決策中對價格的重視程度。消費者對價格的敏感性決定了產品的價格彈性。觀光者對產品價格的反應會受眾多因素的影響，常見的有認知替代品效應、獨特價值效應、轉換成本效應、價格—品質效應、支出效應與最終利益效應。根據價格敏感度的高低，可將消費者劃分為四個市場：(1)價格型消費者尋求購買低價的產品，根據以往的經驗確定自己的品牌感知和購買價值取向；(2)價值型消費者注重價格和價值的雙向利益，願意花時間和精力進行同類產品衡量，只有在認為某產品具有高於其他替代品的附加價值之後才會做出購買決策；(3)關係型消費者對某一品牌已經建立了良好的忠誠度乃至強烈的偏好；(4)便利型消費者對品牌之間的價格和品質差異不大關注，在購買前不會考察替代品的價格和性能，僅從便利的角度出發購買那些行銷通路簡便的品牌。

（續）表7-3　影響觀光產品定價的外部因素

因素	內容
競爭狀況	經濟學家根據參與競爭企業的多少和產品的差異程度，將市場分為四種類型：(1)完全競爭市場（pure competition）；(2)完全壟斷市場（pure monopoly）；(3)壟斷競爭市場（monopolistic competition）；(4)寡頭壟斷市場（oligopolistic monopoly）。企業可能面臨的，一般市場競爭結構包括獨占市場、寡占市場、獨占性競爭市場及完全競爭市場四種市場：(1)獨占市場，企業對於價格具有完全控制的力量。獨占性競爭市場是由在某一價格範圍內，而非單一市場價格下，進行交易的買賣雙方所組成。完全獨占市場由一家銷售者所構成；(2)寡占市場，賣方只有幾家，彼此之間對於價格及行銷策略都有極高的敏感性。寡占性競爭市場是由少數的銷售者所構成，而這些銷售者對每一個競爭者的定價及行銷策略高度敏感；(3)獨占性競爭市場：其中有很多競爭者，賣方提供的產品在品質、特色、服務、品牌等都有明顯的優勢，所以市場中銷售價格並非單一價格；(4)完全競爭市場：沒有任何單一的購買者或銷售者可以影響現行的市場價格。
其他環境因素	例如經濟情勢，像是通貨膨脹、經濟不景氣與金融利率等等，此外尚有政府法令，也是業者定價時不容忽視的因素。

第三節　觀光產品的定價方法

　　觀光產品的定價方法主要有以下三種：

一、成本導向定價法（成本基礎定價法）

　　成本導向定價法（cost-based pricing）是以觀光產品的成本為基礎來制定產品價格的方法。成本導向定價法是以觀光業者的成本為考量的重點，作為產品價格制定基礎，又稱成本基礎定價法，亦稱加成法。亦即完全不考慮市場需求的可能影響因素，在成本支出以外，另外加上某一金額（某一範圍的利潤）或加上成本的部分百分比比率作為基礎價格。成本導向定價法又衍生出：(1)成本加成定價法（加成法）；(2)損益平衡定價法；(3)目標利潤定價法，如**表7-4**所示。

表7-4 成本導向定價法

定價法	內容
成本加成定價法（cost-plus pricing）	把所有為生產某種產品而發生的耗費均計入成本的範圍，計算單位產品的變動成本，合理分攤相應的固定成本，再按一定的目標利潤率來決定價格。成本加成定價是指在產品的成本上再加上某種標準的利潤，廣為採用：銷售者對成本遠較對需求瞭解、簡化定價程序、當所有的廠商都使用之，價格將趨近似，因而價格上的競爭會減到最低、許多人認為成本加成定價對購買者或銷售者都較公平。千分之一法（one-thousandth pricing）以整個飯店造價的千分之一作為飯店的房價。如某飯店總造價8,000萬元，有客房400間，故每間客房價格為200元（即8,000萬÷400×1/1000）。
損益平衡定價法（breakeven pricing）	此法又稱「成本－數量－利潤分析法」（CVP），業者已知道固定成本、變動成本與可能銷售量等情況，將產品價格訂定為能夠維持損益平衡的狀況。損益平衡點（Break-Even Point, BEP）是指一定價格水準下，企業的銷售收入剛好與同期發生的費用額相等，收支相抵、不盈不虧時的銷售量，或在一定銷售量前提下，使收支相抵的價格。
目標利潤定價法（target-return pricing）	此法同時結合損益平衡與成本加成兩種定價方法的基本觀念，將業者預定達成的目標利潤列入定價法之中。是根據企業的投資總額和預期總銷量，確定一個目標收益，作為定價的標準。Hubbart定價（Hubbart formula pricing）是以目標收益率為定價的出發點，在已確定計畫期各項成本費用及飯店利潤指標的前提下，透過計算客房部應承擔的營業收入指標，進而確定房價的一種客房定價法。一般而言，新建飯店往往採用此種方法作為定價參考。邊際貢獻（Contribution Margin, CM）定價法：邊際貢獻是指企業增加一個產品的銷售所獲得的收入減去增加的成本，是指這個增加的產品對企業的「固定成本和利潤」的貢獻。邊際貢獻定價法又稱變動成本定價法，是觀光企業根據單位產品的變動成本來制定產品的價格。它有兩種表現形式：單位邊際貢獻，邊際貢獻總額。單位產品邊際貢獻＝單位產品價格－單位產品變動成本（$CM = p - Vc$），總邊際貢獻＝總銷售收入－總變動成本（$TCM = S - VC$）。邊際貢獻率（Contribution Margin Rate, CMR）是指邊際貢獻總額占總銷售收入的百分比。當CM（TCM）＞0時，增加的產品的邊際貢獻不僅可補償固定成本，超過的部分即為企業的盈利。當CM（TCM）≤0時，邊際貢獻不能補償固定成本，企業虧損。

二、需求導向定價法

需求導向定價法（demand-based pricing）是以市場需求量作為基礎的一種訂價方式，指企業的定價不以成本為基礎，而是根據市場需求狀況和消費者對產品的感受價值為依據來定價的一種方法（需要視市場的需求情況來決定產品的最終價格），又稱顧客導向定價法，或市場導向定價法，或「認知價值定價法」。有三種方法：(1)認知價值定價法；(2)差異定價法；(3)逆向定價法，如**表7-5**所示。

表7-5 需求導向定價法

定價法	內容
認知價值定價法（perceived-value pricing）	認知價值定價法也稱理解價值定價法，是指企業按照消費者主觀上對該產品所理解的價值來定價，關注消費者對產品價值的感知。產品的形象、性能、品質、服務、品牌、包裝和價格等，都是影響消費者對產品的價值和價格認知的要素。認為購買者對價格的認知，而非銷售者的成本，才是定價的關鍵，因此使用行銷組合中非價格變數來建立消費者心目中對產品的認知價值。 知覺價值：消費者在購買決策的參考資訊，消費者往往會願意購買其個人知覺為高價值的產品或服務，也可能是知覺到較低價格或較高品質的產品。價值定價法認為價格的訂定應該讓消費者感覺到購買該產品是「物超所值」的，透過改造公司的作業，實質地變成低成本的生產者，且亦不會使品質下降，以吸引更多有價值意識的顧客。
差異定價法（differentiation pricing）	差別定價指業者採用兩種或兩種以上的價格來銷售相同的產品或服務，並不是為了反應成本的差異，而是基於顧客別、產品別與地點上的差異等形式，來決定產品價格的調整策略。差異定價法根據需求的差異確定產品價格，強調適應消費者需求的不同特性，而將成本補償放在次要的地位進行定價。主要形式有：(1)顧客差異價；(2)地點差異定價；(3)產品差異定價；(4)時間差異定價。 差異定價的核心是根據需求的不同採用變動的、靈活性的定價模式，目的在於滿足不同客人需求的同時，使顧客識別出各種環境下購買觀光產品的價值所在，從而願意以觀光企業提出的價格購買產品，最終實現企業收入最大化。可分為：(1)按購買主體定價；(2)按購買時間定價；(3)按購買通路定價。

（續）表7-5　需求導向定價法

定價法	內容
逆向定價法（reversed pricing）	逆向定價法是企業依據消費者能夠接受的最終銷售價格，逆向推算出中間商的批發價和生產企業的出廠價的定價方法。產品價格針對性強，反映市場需求情況，有利於加強與中間商的良好關係，保證中間商的正常利潤，使產品迅速向市場滲透，並可根據市場供求情況及時調整，定價比較靈活。但同時也面臨著造成產品的品質下降和客戶的不滿，並導致客源減少的危機。

三、競爭導向定價法

競爭導向定價法完全不以觀光業者的投入成本與市場需求量為考量重點，而以競爭者的價格為參考基礎而制定產品定價的一種方法，可分為：(1)追隨業者水準定價法；(2)投標定價法，如**表7-6**所示。

表7-6　競爭導向定價法

定價法	內容
追隨業界水準定價法	以市場中的競爭同業之售價作為產品定價的參考基礎，稱追隨定價法。
投標定價法	又稱「競標定價法」或「封籤定價法」，業者參與投標時，常使用競爭導向定價方法，定價基礎在於競爭者的可能反應，非以投標業者成本或市場需求為考量。

第四節　新觀光產品的定價策略

一、新產品上市的訂價法

新觀光產品定價策略可分為下列兩種：

(一)吸脂定價（skimming pricing）

吸脂定價是指公司以高價格的定價模式來榨取市場。新產品（尤其是有專利保護）在推出之時，訂定高價位，以便從市場中「榨取」相當的收入。在新產品上市時先訂定早期市場購買者所能接受的最高價格。企業針對大多數的潛在顧客而制定相對於產品／服務的價值而言較高價格的定價方法（Reid & Bojanic, 2010），這種比競爭者定價高的方法通常是公司有意制定的（Kurtz, 2008）。市場上同質產品尚未上市，因此訂最高等的價格，並且吸引有消費能力的顧客來購買，一旦新興的市場打開後，市場追隨者便起而仿效，原本的產品銷售量遭到同業分食後，旅行社就會改以降價方式來吸引對價格有敏感度的顧客。如電腦產品生命週期短，對於剛出現的新產品趁著其他競爭者尚未投入，加上顧客對於新產品的認識陌生，採用高價策略可迅速回收研發製造各項成本。利用高價的新產品吸引創新者和早期採用者使用。之後每次的降價都會吸引另外新一群的顧客，直到產品生命週期結束。市場吸脂定價：以高價格的定價來榨取市場，因此稱之。一開始便設定高價格，以後對市場一層一層地刮削收益，公司營收較少，但收益較多。特定使用狀況：產品的品質與形象必須能支持其較高的價格。生產較小產量的成本不能過高。競爭者無法輕易的進入此一市場，且以低價銷售其產品。

一個降價策略的實施必須考慮下列三項條件：(1)瞭解消費者的需求曲線；(2)預測競爭者的可能反應；(3)瞭解公司的成本曲線。適用條件：(1)市場上消費者的購買力很強、對價格不敏感且消費群數量足夠大時企業採取此方法，有厚利可圖；(2)產品具明顯的差異化優勢，可替代性產品少；(3)品牌在市場上影響力已具足夠大的品牌效應；(4)當有競爭對手加入時，企業有能力轉換定價方法，透過提高性價比來提高競爭力。

(二)滲透定價（penetration pricing）

滲透定價或稱低價法，一開始就以低價迅速且深入地滲透市場，設定較低的初期價格，以迅速、澈底的滲透市場。吸引大量的購買者和得

到大的市場占有率。它是與以「高價」為核心的吸脂定價法相反的定價方法。它是指公司在推出新產品時訂定比現有市場競爭者稍低的價格，以冀圖吸收搶奪現有競爭者的顧客獲得較高的市場占有率，並刺激市場需求取得市場之立基地位。相對於產品／服務的價值來講比較低的價格（Reid & Bojanic, 2010）。其成功一般需要滿足以下條件：市場需求呈現價格高度敏感、品牌偏好不明顯的特點，且需求數量足夠大；生產和分銷能力大，銷量的快速增加可以實現顯著的經濟效益；較低的導入價格能有效防護現存及潛在的競爭者，維持經驗效應。

特定使用狀況：市場必須是高度價格敏感，故低價格使市場大幅成長。生產及配銷成本必須隨銷售量的增加而逐步降低。低價必須有助於將競爭者排除在外。此法可以很快地吸引大量的購買者，並且贏得較高的市場占有率。低價進入市場以在短時間內獲得高度市場占有率。例如，亞洲捷星航空的定價策略。影響廉價航空的定價考慮因素，通路成本是其重要考量理由。因為目前對航空公司而言，最大的成本支出應是石油及人員，對廉價航空而言，提供的機上服務少，有的則需收費，就像火車一樣，大家都有位子坐，但買便當買飲料要另付，而一般航空內含。廉價航空的超低定價方式，台灣航空公司本島航線部分未來是否也有可能出現？因高鐵營運後，航空載客率已掉了四成，故現在航班減少，且四家聯營，目前也有人對高鐵票價提出執疑，認為太貴，若未來高鐵降價，四家國內航空，必然再減班或開發中程國際航線解決人員及機隊營運成本之問題。例如十年前瑞聯航空提出1元機票方案，吸引許多消費者，但從此以後無法調高票價，但支出仍於其他業者相同，最後因其資金均為貨款而不支倒閉。但目前針對東南亞及日本競相推出低價航空，台灣華航與長榮也推出香港廉價機票因應。

市場榨脂訂價法與市場滲透訂價法各有其不同的適應情境，包括需求彈性、產品標準替代程度、規模經濟利益、進入障礙、產品擴散速度。

二、產品最終價格的確定

在根據成本或邊際貢獻計算保本價格之後，觀光企業最後擬定的價格必須考慮以下因素：(1)消費者的心理；(2)企業內部有關人員、經銷商、供應商等對所定價格的意見，以及競爭對手對所定價格的反應；(3)最後價格須與企業定價政策相符合；(4)最後價格是否符合政府有關部門的政策和法令的規定。

三、新產品九種可能的價格／品質策略

觀光企業須先決定要將產品定位在何種品質與價格，Kotler指出，新產品有九種可能的價格／品質策略，如**表7-7**所示。價格與品質通常是市場競爭最直接的衝擊。

表7-7 新產品九種可能的價格／品質策略

		價格		
		高	中	低
產品品質	高	1.優勢策略	2.高價值策略	3.超價值策略
	中	4.超價策略	5.中價值策略	6.良好價值策略
	低	7.游離策略	8.欺瞞廉價策略	9.廉值策略

資料來源：Kotler (2000).

第五節　觀光產品定價原則技巧與價格調整策略

　　本節介紹與說明訂定觀光產品價格的原則及技巧、市場中經常運用的價格調整策略包括：(1)折扣與折讓；(2)差別定價；(3)心理定價；(4)推廣定價策略。最後介紹國際性定價的策略、產品配套定價，以及《公平交易法》與零售訂價。

一、觀光產品定價原則及技巧

(一)觀光產品價格原則

　　觀光產品價格原則包括：(1)必須反映觀光產品的價值，觀光旅遊價格的高低必須以觀光客的滿意程度為準則，還必須低於觀光產品的邊際效用；(2)必須考慮觀光旅遊價格的相對穩定性；(3)必須考慮旅遊價格的相對靈活性；(4)合理安排觀光產品各服務項目之間的比例關係。

(二)觀光產品訂價技巧

　　觀光產品訂價技巧可分為心理與產品線訂價技巧兩種：

1. 心理訂價技巧：就是以觀光客的心理因素作為考慮訂定觀光產品的依據。下面幾種方式即為心理訂價技巧之應用：(1)整數零數訂價技巧；(2)價格系列訂價技巧；(3)信譽訂價技巧；(4)促銷訂價技巧。
2. 產品線訂價技巧：產品線上各產品的需求和成本相互關聯及其競爭程度不同，因此要想訂出適當的價格是很困難的，但是為使整個產品線上的產品能獲取最大利益，就不能不重視所謂的產品線

上訂價。產品線上的產品大致可分為主產品、衛星產品、附屬產品、副產品，要如何訂價，則要看觀光企業決策的政策而定。

常用的觀光產品訂價技巧如**表7-8**所示。

表7-8　觀光產品的訂價技巧

定價技巧	內容
習慣性定價	零售業者為商品或服務以傳統價格作為定價之基礎，將價格訂在一般大眾所習慣的價格水準，並且嘗試使此價格維持一段時間不發生變動。這類商品的價格彈性通常較高，故零售商藉著建立習慣價格且使消費者認為價格合理，而減少彼此間的競爭。
變動性定價	零售業者必須時常改變售價，以便適應顧客的成本變動和需求變動。成本變動可能是季節性變動（如農產品的生產有淡旺季）或相關趨勢性變動（如研發的進步使電腦愈來愈便宜）；需求變動則是地點變動（如在交通不變處的零售價格較貴）或時間變動（如夏天對冰品、冷氣的需求較強勁）。
單一價格策略	在相同情況下，每位顧客可以相同的售價購買相同的商品。此策略和習慣性定價策略相似，所不同者在於前者的相同性發生於同一品牌或同一供銷體系內，而後者則不分品牌或供銷體系均有相同的售價。
彈性定價	就是允許消費者議價，使得精通議價的顧客能獲得更低的售價。
奇數定價法	零售業者訂的價格水準比完整數目稍微少一點，如99、49等，因為如此訂定價格可使顧客在心理上感到占了便宜。
犧牲打定價法	零售業者為了吸引人潮，刻意選擇少數幾種項目，以低價格（甚至低於成本）推出，零售業者的目標是希望能販賣一般售價的產品給更多顧客，所以犧牲打定價法和吸引顧客改買高價位的定價方式不同。
多數單位定價	當顧客購買一定數量時，零售業者就給予折扣的做法即為多數單位定價。使用多數單位定價的理由有二：(1)可以提高顧客對某一產品的購買數量；(2)多數單位定價可使零售業者清出很少賣出和將換季的商品。
梯狀定價（Price Lining）	或稱階層定價法、區段定價法，以具有明顯的品質層級的價格點來銷售商品，基本假設是認為各種產品在某些價格範圍內，需求價格彈性很小。
天天低價策略（Every Day Low Price, EDLP）	儘量壓低產品售價，並營造一致性低價印象，可能不是所有產品都是市場上最低價格，也有某些零售商會提出不是最低價可退錢的保證。

（續）表7-8　觀光產品的定價技巧

定價技巧	內容
組合定價	零售商常將數項產品包裝在一起出售，例如：文具組合或綜合火鍋料組合，而其組合的售價比單獨出售的價格總合為高，以便吸引顧客。甚至原本高價位的國外化妝品為因應水貨低價的競爭壓力，而推出特價優惠的組合化妝品，亦是一例。這種產品組合通常包括多樣產品，因此各種產品的利潤尚須依照整個產品組合價格之考慮而加以調整。由於各種產品間的需求與成本之關係各有不同，而面臨的競爭程度亦有所差異，使得這種定價決策相當不容易。
保證最低價	「一定最便宜，保證退還差價」，在業界以所謂的印花價、特價商品試圖創造產品最低價的印象時，因業者在商品的定價策略，常因發行的消費會訊的作業時間，而導致商機可能被其他業者攔截而失去產品最低價的優勢。
線上定價	線上定價方式的種類如下：(1)價格領導者：在某一特殊品項以最低價格進入市場，稱為價格領導者；(2)促銷定價（promotional pricing）：暫時將產品定價訂在價格以下，有時甚至低於成本，以增加短期銷售，公司利用促銷定價激起購買的興奮和急迫感。在網路上使用促銷定價有三個好處：透過e-mail信箱正確的鎖定目標顧客；網路購物的消費者滿意度通常都還不錯；線上的顧客忠誠度也高於實體商店。方法：犧牲打、特殊事件、現金回扣、提供低利融資、較長的保固、免費保養、折扣；(3)區隔定價：針對不同年齡或是不同地區的消費族群所做的定價策略；(4)協商（negotiation）：目前在網路世界中，不論是買方或賣方都可以透過拍賣、競價和集體購買的機制；(5)動態定價（dynamic pricing）：網路使用者可收到企業從資料庫中整理出來、即時更新的價格資訊。

二、價格調整策略

(一)調整價格

　　在決定價格之後，業者仍需注意隨時因應顧客需求、產品成本及競爭情況的變化，來調整其價格。零售業者可以使用下列調整性策略，包括降價、漲價及折扣。

(二)商品的降價

雖然商品的降價最容易刺激顧客的需求，但也有可能會使顧客產生不好的聯想，例如：是否將有新產品上市？產品是否有缺陷或銷售不佳？公司是否有財務上的困難？可能還有持續降價的空間？或是懷疑品質降低了。透過降價控制，零售業者可以評估降價次數、降價所占銷售比例和降價的原因，降價控制必須要改變最近幾期的購買計畫來反應降價。

促銷方式包含折扣、折價券、贈品、試用品、競賽、紅利累積等，讓消費者在短期之間大量購買產品。

主動價格改變包括主動降價、產能過剩與市占率下降。可採取主動漲價與成本漲價達成主宰市場的目的。

(三)對競爭者價格的評估與回應

對競爭者價格的評估與回應如圖7-3所示。若是競爭者未降價則維持目前價格繼續監視競爭者之價格。若是競爭者已經降價則考慮低價格對我們的市場占有率與利潤是否有負面影響？若是，則考慮是否能採取有效行動，包括降價、提高認知品質、改善品質與漲價、推出低價格「價鬥品牌」。例如易遊網產品策略：(1)個人化旅遊及團體旅遊並重：現代人出國不像從前出國天數長、去很多國家，而是要有主題、有目的式的出國深度觀光，並且學習各國語言和文化，尤其是年輕的學生及上班族。利用網際網路機制很容易依個人需求自組商品以滿足需求，「個人主題式隨選旅遊」將成市場主流；(2)同質性商品採「低價策略」，創造品牌經驗及競爭力：機票、訂房等與其他旅遊業者同質性的商品，一律採低價策略，讓顧客無需到處比價，就能找到最便宜的商品；(3)積極開發「差異化趨勢性商品」以滿足消費者多元化的需求，提升核心競爭力以創造利潤，如百萬環遊世界、地球之最旅行團、Tour 2.0、大旅行等主題式旅遊、計畫旅行票、國際遊俠、頂級火車旅遊、高鐵旅遊、地方主題旅遊（屏東黑鮪魚文化季、澎湖海上花火季、花卉博覽會、頂級飯店

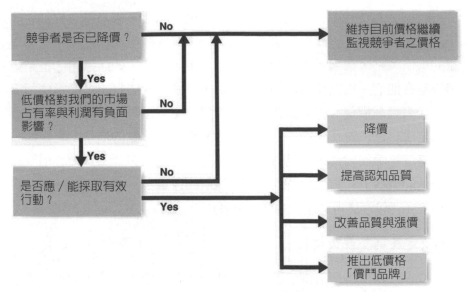

圖7-3　對競爭者價格的評估與回應

資料來源：張逸民譯（2007）。

看歌劇……）。

　　根據中央社記者林憬屏曼谷特稿（2009/03/21），美國爆發金融危機，全球經濟陷入衰退，不過，亞太區旅遊業未明顯衰退，亞太旅行協會（Pacific Asia Travel Association, PATA）執行長達菲爾（Greg Duffell）指出，亞太地區旅遊業2009年大約還會維持2%的成長。但低價競爭不見得為產業帶來起色，反而價格偏高、有質感的旅遊行程才更具吸引力，亞太地區業者已感受到價值取向是新趨勢。亞太區旅客越來越重視旅遊的價值性，旅客更重視旅遊品質甚於低廉的價格。旅客看重的是花費的每一分錢是否值得，無論住宿、餐廳、觀光等，也因此，旅遊業在旅遊的套裝規劃上更著重長期性，策略也會有所不同。價值型的旅客（value-traveler）是趨勢，他們看重消費的價值。廉價航空的成功就是一例，泰國飯店就常有香港、新加坡旅客週五搭廉價航空抵泰，當晚入住飯店、週日退房，這些人不見得會花一萬泰銖住宿，但他們會去逛街購物、拜四面佛或打高爾夫球，享受的就是所花費用的價值感。曼谷高山路（Kau

San Road）的背包客已不完全是長頭髮的嬉皮，很多都是受良好教育的
年輕人、大學生，一樣重視旅遊的價值感。泰國觀光局為提振旅遊業建
議的低價策略，泰國中小型飯店業者就發現，這種大飯店適用的推銷策
略不適合他們。為因應全球經濟不景氣，有會員飯店打出低價策略卻滯
銷，後來調高價錢、提高服務，反而銷售一空，這讓他們體會到，打價
格戰無法存活。對泰國的中、小型飯店來說，高一點的價格、更好的服
務、盛情溫暖的款待，才是核心經營之道。這些旅客「不買便宜但要買
有價值的東西」，有價值感的旅遊比廉價的還重要，這已經是逐漸形成
的趨勢（背包客棧自助旅行論壇，2009）。

(四)決定及調整最後價格

業者在選擇訂價目標，確定需求狀況，計算成本，分析需求、成本
及利潤的關係，以及分析競爭者價格之後，再根據訂價策略的指導，選
擇適當的訂價方法來算出產品適當的價格。

(五)常用的價格調整策略

觀光市場中經常運用的價格調整策略包括：(1)折扣與折讓；(2)差別
定價；(3)心理定價策略；(4)推廣定價策略。

◆折扣與折讓

觀光產業的價格體系不只設定單一價格，而是一套由多種類型的價
格組成的整體，以反映出顧客差異、時間差異以及市場環境改變。容量
過剩和競爭加劇是越來越多的飯店打折銷售的主要原因。觀光產業有明
顯季節性與離尖峰差異時段，會以購買數量折扣與折讓、淡季促銷方案
與行銷活動，刺激消費市場購買力，觀光產業常見的折扣形式有現金折
扣、數量折扣與季節折扣等，如**表7-9**所示。

◆差別定價

市場能區隔且需求彈性不同。支付較低價格的顧客無法轉售給價格
較高的市場區隔。在售價較高的區隔中，競爭者無法以較低價格出售其

表7-9 觀光產業折扣與折讓

折扣與折讓	內容
數量折扣	1.累積數量折扣：消費者在特定期間內所購買數量或支出的總金額累積到某個額度時，給予滿額後的優惠折扣或贈品。 2.非累積數量折扣：消費者在購買當時即享有優惠折扣，運用於遊樂業、套裝遊程、餐飲店等商品。
現金折扣	鼓勵買方迅速付款所給予的價格折扣。
季節折扣	針對淡季產品或服務的購買者所提供的價格優惠，基於容易消逝性的原因，季節性的折扣可以幫助業者充分運用與配置淡季資源，避免資源閒置或人力浪費，藉以維持穩定銷售數量。
折讓	是一種降低產品售價的價格調整方式，是最常見推廣折讓方式。
產品組合定價	觀光商品具有無法儲存與容易消逝的特性，在一定的利潤範圍內採用產品組合搭配低價方式進行促銷活動。設定產品線上不同的產品間的價差，是根據產品間的成本差異、顧客對不同產品特色的評價、與競爭者的價格。
副產品定價（by-product pricing）	為了使主要產品更有競爭力，對副產品的定價。餐飲業經常提供相關副產品增加營業收入，販賣副產品除了可以創造更多營收外，還可以使原有商品定價更有彈性。可分為： 1.產品副件定價（optional-product）：與主要產品搭配銷售之選擇性或附屬性產品的價格訂定，如冰箱可選擇要有製冰機與否。 2.專用產品定價（captive-product）：必須與主要產品搭配使用的專用產品，如刮鬍刀的刀片。

產品。市場區隔及管理成本不超過因差別定價而獲得的額外利潤。不至引起顧客的抱怨與敵意而喪失顧客。差別定價的特殊形式必須是合法的。價格差異是由於供應商成本的差異。市場情況改變，如製造或其他成本的增加或減少。

差別定價法必須具備基本相關條件：(1)必須有明顯區隔市場，每個區隔市場的消費者對於各種商品有不同程度需求量；(2)享受低價格優惠的顧客無法自行將優惠產品轉售給其他顧客；(3)市場區隔的管理成本不會超過因差別定價所增加的利率；(4)實施差別定價並不會引起其他顧客對差別定價的反感；(5)價格差異不能抵觸與違反《公平交易法》等政府法令，或侵犯到購買者的消費權益。

可分為下列三種定價方法：

1. 顧客區隔定價：業者依顧客群區隔或消費者特性上差異，針對相同產品或服務制定出不同價格標準。以兩種或多種的價格，銷售產品或服務，並非依據成本上的差異形式。
2. 時間定價：價格因季節、日期或營業時段不同，而訂定差異化的價格。
3. 地點定價：業者針對產品或服務所提供地點或位置上的差異，給予不同的彈性價格。

◆心理定價

所謂心理定價（psychological pricing）主要是考慮到消費者的心理認知或情緒反應，以訂定出消費者心理覺得適當的價格。心理訂價是用來激起顧客情緒上的反應，以鼓勵顧客購買。考量價格的心理層面，而非僅考慮經濟層面。消費者通常認為定價較高的產品有較高的品質，當消費者可以判斷品質時，就比較不會利用價格來作為判斷。

心理定價運用策略可分為：

1. 奇數定價：主要是利用顧客對數字的心理感受，以某些奇數作為售價的尾數的訂價模式，其目的是試圖營造一個比較的環境，而使購買者產生一種較為便宜的情境知覺，來影響消費者購買時的價格知覺，使消費者認為其定價是低於同業的一般價格，甚至讓消費者覺得物超所值。
2. 價格線定價：以產品內容的豐富性來制定不同的價格，包裝不同價格的產品線將可滿足各種遊客的需求。
3. 聲望定價：利用高價位來建立產品在消費者心目中的聲望地位或品質形象。

◆推廣定價策略

觀光業者通常會配合相關推廣活動而設計超出低價格的優惠，為達到全面推廣效果，有時候會低於成本。航空業者為維持市場占有率或拓展新市場潛力，與旅館業合作套裝旅程，進入市場以特價促銷專案來吸

引旅客。推廣折讓：折讓也是一種降低產品售價的價格調整方式，觀光業中最常見到的是推廣折讓。

三、國際性定價

根據經濟狀況、競爭狀況、法規、批發與零售系統發展的狀況、成本等因素，將產品行銷至國際的公司必須決定在不同國家應訂怎樣的價格。例如捷星航空廉價機票，因其為澳洲及新加坡合資，應類似環球機票模式，只是他是區域型的，對於經常往來澳洲或由新加坡轉運至世界各國的旅客是經濟又實惠。因新加坡地理位置好，位於東南亞，往歐美均處於中間位置，故可作為轉運站，都相對可以減少石油支出，空勤組員成本等。通路成本，因其為區域性航空，對台灣而言，國人需搭至新加坡轉運，有點浪費時間，國人旅遊習慣多為跟團及直航，不像國外很多背包客自由行，不在乎多轉運一個點，多看一個地方，通路成本也許不是這類航空公司在台灣發展的主要考量，若在新加坡可能就是，因為那是其大本營。

四、產品配套定價

產品配套定價就是將幾種產品組合起來，並訂出較低的總價出售。亦即指將數種產品結合成套，以較低的價格成套銷售。例如，旅行業者推出的國外自助旅行組合，即是將機票、住宿及機場往返接送等，以一個特惠的價格組合在一起。又如台南觀光護照銷售許多觀光景點的門票的優惠聯券。套票價格（package price）：很多觀光企業會以某種主要業務（如飯店的客房、航空公司的機票）為主的同時，加入其他的消費產品以形成「套票價格產品」，或稱套票產品。例如華航、長榮等航空公司的「機票＋飯店」服務、國內外飯店與Motel的「住宿＋早餐」、王品等餐廳的「菜品＋飲品套餐」等都是套票產品的表現。

五、《公平交易法》與零售訂價

《公平交易法》第14條，本法所稱聯合行為，指具競爭關係之同一產銷階段事業，以契約、協議或其他方式之合意，共同決定商品或服務之價格、數量、技術、產品、設備、交易對象、交易地區或其他相互約束事業活動之行為，而足以影響生產、商品交易或服務供需之市場功能者。

《公平交易法》對零售訂價有嚴格的規範以保護消費者，零售訂價策略如**表7-10**所示。

表7-10　零售訂價策略

訂價策略	內容
維持轉售價格	「維持轉售價格」制度係指上游事業對其下游交易對象，將其供應的商品轉售給第三人，或第三人再轉售時，上、下游廠商訂定契約，要求按上游廠商的規定價格出售商品。不過禁止維持轉售價格的規定也有例外，例如國內的出版品經常印有標準定價，由於此定價行為已成為普遍的商業習慣，經銷商只視其為參考價格（reference price），實際出售書籍常有不等之折扣或減價，故不算違法。
設定最低價格	商品成本有不同的定義，通常是取重置成本和取得成本較低者。由政府或產業公會選擇性地設定最低價格的目的是要避免小型零售商受到大型零售商掠奪式的定價攻擊。在掠奪定價中，大型零售商有時用低於成本的價格出售商品來破壞競爭，而導致小型零售商被淘汰出局。
宣告不實價格	引誘定價其形式包含不實標價、折扣促銷、不當廉售等。零售商大幅降價來促銷其流行商品，通常此一物品會低於一般售價40-50%，甚至更多，藉著對大眾的引誘，到此店的人潮大增，但是此店並無意出售此商品，會告知賣完了或企圖出售較貴的產品給失望的顧客。 折扣促銷：零售商常用折扣來促銷商品，而在廣告上常易出現「全面七折」、「二折起」和「全年折扣」等字眼。根據《公平交易法》第21條的規定，只要有所不實，以致引起顧客誤解的折扣方式，均屬違法。

〈鄉村旅遊商品定價策略 教你如何制定合理的市場
價格〉

資料來源：萬家旅舍民宿游，2018/01/10，https://kknews.cc/
zh-tw/agriculture/b6m2ex6.html

（請參閱揚智文化官網教學輔助區）

Chapter 8

觀光旅遊行銷通路策略

第一節　觀光行銷通路之定義及功能

一、觀光行銷通路定義

行銷通路（marketing channel）為參與買賣產品與服務過程的企業間關係的體系（Bowersox & Coopper, 1992），代理商與機構的組織或系統性網路，此網路提供連結製造商與使用者完成行銷目標所需要的所有活動（Berman, 1996）。

美國行銷協會（American Marketing Association, AMA）將行銷通路定義為：由一群公司內部的組織單位與其相互依賴的外部組織所組成，在這項組成中，需要展現彼此所有功能，以及連結製造商與最終顧客來達成行銷任務。行銷通路包括生產者內部的行銷部門和外界獨立的機構或個人，後者通稱為「中間機構」。商品或服務的買賣過程中必須透過一系列中間機構（intermediaries）的合作關係，將產品或服務傳送至使用者或消費者手中，有時亦稱為交易通路或配銷通路（distribution channel）。亦即，通路是用來連接消費者和產品的媒介，因此本文定義觀光行銷通路是指將觀光產品介紹給消費者，吸引旅客克服時間、距離和金錢等外在因素，前往產品生產地。在市場中由賣方配送觀光產品到消費者的過程及參與者包括旅遊中間商、代理商及服務商之總稱。

二、觀光行銷通路功能

高效率與高效能的通路商將使觀光行銷通路的功能發揮得淋漓盡致，創造企業利潤與顧客價值。綜合不同學者的觀點，本文歸納觀光行銷通路之功能如下：

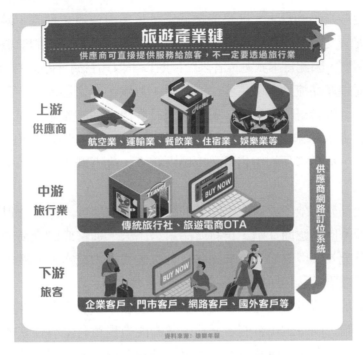

圖8-1　觀光旅遊行銷通路：旅遊產業鏈

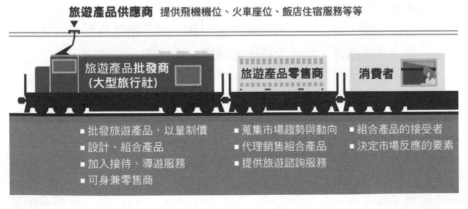

圖8-2　觀光行銷通路

資料來源：https://www.stockfeel.com.tw/從旅行社看產業價值鏈/

1. 促成交易的發生：通路商透過資訊蒐集與傳達、推廣、融資等，促成交易發生。例如台灣的旅行社更瞭解台灣民眾的消費心理和習慣，因此日本旅遊業者來台推廣以爭取和台灣通路商的合作。

2. 促進產品流通：善用產品的整合、分類，帶來選購的方便。如旅行社整合班機、飯店、餐廳等，設計出多種的旅遊行程，方便消費者依需求選購。經由各種強大的通路網絡與仲介商的強力促銷，提高產品的銷售量及市場占有率，省下廣告費用，擴展銷售量。

3. 提高分配效率與效能，降低通路交易次數與成本：根據目標市場所需向供應商採購，再將產品銷售出去。通路商的交易功能提高分配效率與效能，降低通路交易次數與配銷成本。如旅行社的代訂機票+飯店自由行。

4. 增加消費者多元選擇：提供多元的產品以吸引更多顧客上門諮詢訂購，同時對組合的多元和定價的能力也更有主導性。如港澳自由行消費者可與鐵達尼、銀河等各種套票搭配購買，甚至可以澳進港出一次玩兩個地方。

5. 調解供需：縮短買賣雙方的時間、空間與技術距離。如旅遊網站讓顧客可以直接上網訂購各種行程。

6. 組合功能：依不同市場需求將各類觀光產品加以分類，再使其形成消費性組合，提供消費者新選擇。如將觀光旅遊吃、住、行、購、娛、遊等各種需求之相關產品組合成一套商品，訂出特價，讓消費者一次購足。

7. 資金融通：行銷通路中各項工作的成本分攤，相對減少賣方配銷投資，而多餘資金可另作用途。

8. 分散風險與成本：行銷通路中各項工作所涉及風險經由通路分配減少賣方獨立承擔的危險。如消費者對產品的評價會透過通路反應給中間商，讓其處理顧客的各式需求以克服產品先天的限制，如此不但可為供應商正面形象加分，也可幫忙分擔其風險與成本。

9.創造利潤：經由通路中獲得交易便利，資訊提供價格訂定，信用融通，降低賣方成本及各種負擔，成為賣方利潤來源。

第二節　觀光行銷通路結構、組織與配銷體系

一、觀光行銷通路結構

觀光業的主要行銷通路依有無中間商之形式可區分為以下兩種：

(一)直接通路

供應商直接將其產品銷售給觀光消費者，即所謂「零階通路」。是指由觀光產品供應商將觀光產品直接銷售給觀光消費者。為最直接的銷售方式，生產者與最終消費者間沒有中間商，也就是生產者直接銷貨給最終消費者，例如旅客直接透過網路向飯店預訂住宿設施，或旅客直接向航空公司訂位購票皆是。零階通路從供應商→消費者（直接將產品銷售給消費者）。供應商直接將其產品銷售給觀光消費者。都是單線供應商與觀光消費者直接往來達成銷售。直營銷售通路、網路銷售通路、郵購通路都屬此類。

(二)間接通路

生產者委託一部分配銷工作給獨立的中間商，但仍與中間商密切配合以滿足消費者需求。是透過企業以外的法人或自然人從事批發、銷售、倉儲、售後服務等工作，依商品性質又可分密集式通路、選擇式通路、獨家式通路。觀光產品透過一個或一個以上的中間商，將觀光產品銷售給觀光消費者。依中間商之數目加以區分，可分為以下幾種（**圖8-3**）：

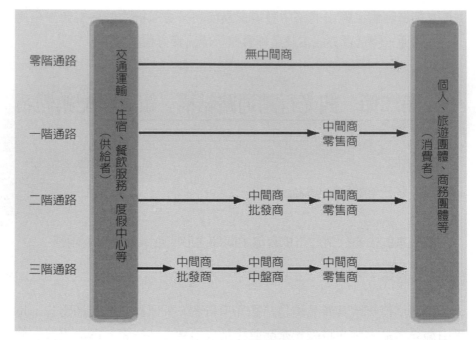

圖8-3　觀光行銷通路結構

資料來源：徐德麟（2007）。

1. 零階通路：從供應商→消費者（直接將產品銷售給消費者）。供應商直接將其產品銷售給觀光消費者。都是單線供應商與觀光消費者直接往來達成銷售。直營銷售通路、網路銷售通路、郵購通路都屬此類。

2. 一階通路：供應商→代理商→消費者。觀光產品供應商透過中間商，將觀光產品銷售給觀光消費者。供應商透過零售商將產品送達消費者端，通路中含有一個中間商，例如航空公司除了透過網路及櫃檯直接銷售機票，也會透過旅行社。

3. 二階通路：供應商→代理商→批發商→消費者。觀光產品透過多個供應商及多個中間商，將觀光產品銷售給觀光消費者。供應商與消費者間含有兩個中間商，例如信用卡公司推出飛機加上飯店的旅遊計畫，直接或透過電話、網路及本身所屬的通路零售點來

販售。因為根據我國現行法律規定，信用卡公司並不能銷售旅遊產品，所以其還是透過旅行社包裝產品，旅行社是中間商，信用卡公司則是零售商。

4.三階通路：供應商→代理商→批發商→零售商→消費者。觀光產品透過多個供應商及多個中間商與多個零售商，將觀光產品銷售給觀光消費者。乃指供應商及消費者間含有三個中間商，如批發商、中盤商及零售商。例如台灣旅客到歐洲旅遊，台灣的綜合旅行社可能會透過歐洲的旅遊經營者如Guliver公司協助包裝產品，再透過其他綜合或甲種旅行社銷售到消費者手中。這整個過程中，旅客是消費者，歐洲旅遊地各景點與飯店、餐飲、紀念品等是旅遊產品供應商，組團的綜合旅行社透過歐洲當地旅遊經營者包裝當地產品，再結合航空公司或過境旅館，最後透過其他綜合或甲種旅行社等零售商銷售產品，這些過程中經過較多中間商與通路。

二、觀光行銷通路組織

觀光產品可透過多元通路進行銷售活動，多元通路代表行銷通路組織也是多元化的，其大致可歸類為以下幾種：

(一)旅遊相關產品供應商

觀光產品獨自銷售或經營者，希望將產品配銷愈廣愈好。經營觀光相關產品者，如航空公司、鐵路、巴士公司、郵輪、租車公司、旅館、風景區等，其可以獨自掌控或透過中間商將其產品銷售到消費者手上。

(二)中間商

指銜接觀光產品供應商與觀光消費者，其大致可歸類為下列三個群體：

1. 旅行社（travel agency）：旅行社是一種零售觀光產品的觀光事業單位，一般零售商是將產品購自供應商後再售給消費者，但旅行社是將產品由供應商轉換至消費者，從供應商賺取佣金。

2. 旅遊經營者（tour operator）：提供包括旅行團零售商給觀光消費者。旅遊經營者通常專精於某一旅遊地區，他們向當地各旅遊相關供應商購買或組合各種不同觀光產品提供給中間商或消費者選擇與購買，由於此類產品能維持在某一數量上，所以價格較便宜。

3. 特殊通路供應者：這是指除了旅行社及旅遊經營者外的一些特殊通路供應業者，其將供應商的產品介紹給較特殊的觀光消費族群，例如獎勵旅遊規劃者，其專門組合各種特殊旅遊產品後再提供給某些公司作為員工績效獎勵，會議規劃師則協助安排住宿、交通及活動等給參加會議或商展的人。

三、觀光行銷通路配銷體系

旅行業在旅遊商品的銷售上，一直扮演的是一個通路中間商的角色。旅行社立處於幫助上游廠商在行銷上傳遞訊息做宣傳、做品牌，在商品組合包裝做商品套裝，在服務上提供旅客專業諮詢兼跑腿送件等。是一個幫助上游廠商提高營業額，幫助下游消費旅客提供優質服務等附加價值的重要中間商角色。

Poon（1993）提出旅行業價值鏈如**圖8-4**所示，可看出觀光旅行業的配銷體系主要包含了生產者（相關的業者包括交通運輸、旅館業者、餐飲業者與遊憩業者）、配銷商（包括旅程經營商、旅行社與新興代理商等）、促成者（旅遊業中輔助的機構，如政府、信用卡公司、保險業與電腦定位系統等）與消費者（旅客）。藉由三者的合作將旅遊商品提供給消費者。

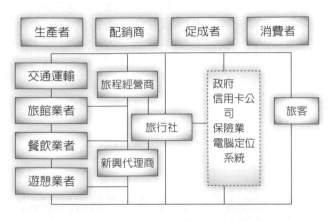

生產者：
直接提供旅遊商品服務的企業

配銷商：
包括旅程經營商、旅行社

促成長：
旅遊業中輔助的機構

藉由三者的合作將旅遊商品提供給消費者

圖8-4 旅行業價值鏈

資料來源：Poon (1993).

觀光旅行業的配銷體系可分為以下四種：

1.四段配銷系統：中介者有權影響配銷、旅館業給予中介者不同等級之佣金、旅館商品利潤形成極大損失。

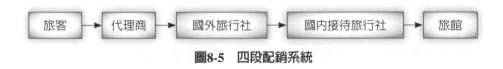

圖8-5 四段配銷系統

2.三段配銷系統：給予中介者佣金較前者少。

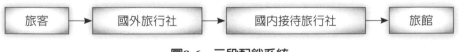

圖8-6 三段配銷系統

3.兩段配銷系統：給予中介者佣金較前者少。

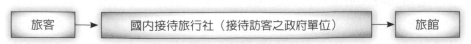

圖8-7 二段配銷系統

4.一段配銷系統：可能不涉及佣金，僅扮演消費決策者之角色。旅客直接向旅館訂房、Walk-In、無涉及佣金。透過電話、傳真、信函、連鎖訂房系統。

旅客	旅館

電話、傳真、信函、連鎖訂房系統

圖8-8　一段配銷系統

　　過去礙於資訊的流通與流通的速度，上游廠商無法把觸角延伸至市場的每個角落，旅客不容易取得旅遊的相關資訊。但是，近年來由於「資訊化」的產業變革，以及相關的後續影響，上游廠商的旅遊商品可以很容易直達消費旅客，旅客亦因資訊透明化，可以輕易取得一手資料等。在自由市場的自然機制下，這一切都使旅行業一向扮演的中間商角色，被市場重新檢驗與評估。環境的應變，是經營者事業成就的必經過程。例如旅行社利用市場的e化效應，更快速，更低成本，更高利益的，幫自己在業務交易上詮釋中間商的價值，把產業變革的危機變成自己事業經營的轉機；還有天星旅行社聯合業者成立合作社組織，行聯合採購機制，降低成本，降低風險，把市場的競爭者變成合作夥伴，化市場阻力為生存的助力，反藉團隊力量一起應付多變的市場。

第三節　觀光行銷通路策略規劃

一、通路策略之定義

　　通路策略就是企業在面臨產品、市場、顧客、中間機構和環境等因素下，對通路的需求及確立通路目標之後，所做的通路長度、通路密度及通路成功之條件與任務等決策方案，以達成通路目標。為了使製造商

與通路成員能更有效地配合,以達成銷售與配銷的目的,必須決定通路成員的條件與任務。通路策略乃企業將所有權送達經銷商或最終使用者過程中方法的選擇及應用。Hardy與Magrath(1988)認為通路策略乃製造商在市場涵蓋度、銷售成長及獲利能力等目標間作取捨,而對通路之多樣性、直接性、密度及創新性四個構面所做的決策選擇。Rosenbloom(1995)將通路策略定義為廠商期望對目標市場達成分配目標的明顯原則。蓋通路策略與其他的行銷決策有密切之關係,企業唯有透過整體行銷運作才能獲得最大的行銷綜效。郭崑謨(1990)將通路視為推銷產品之「戰略性途徑」,在策略層次上與推銷決策相互配合,具有引導推銷作業之特殊涵義。通路策略應是選擇性分配,並不需要太多的零售據點,通路策略以獨家性分配最佳,常能塑造尊貴的形象。而物流配送稱為實體配送,是指行銷通路中產品製造完成後透過批發和零售業者的努力將產品配送到最終消費者的過程。一個理想的物流系統應在低的物流支出和高的銷售機會中求得平衡。

二、通路策略之種類

通路策略是廠商重要的行銷工具,並把通路策略分成推和拉兩種。推是指產品透過廠商推廣給通路,通路再推廣給最終客戶;拉是指廠商透過廣告、人員銷售吸引顧客到通路來買,然後通路在發現客戶有需要時,再主動向廠商要求進貨。規劃適當的行銷通路以進入市場,是一個非常重要的決策,因為建立通路所需的費用與時間都是非常的大量。Kotler(2003)將通路策略依結構與功能分為:通路長度選擇、通路密度的選擇、成員任務選擇。因此公司在規劃行銷通路時,市場的行銷者也要完成三種通路的決策,那就是通路的長度、寬度與配銷通路的數目。

三、行銷通路策略規劃

由於通路運作是面對顧客的第一線，在愈來愈競爭的市場，迫使廠商不得不重視通路革命，紛紛採取各種措施以求新求變，包括業務系統收歸直營，向前、向後及水平通路整合，重視賣場行銷及無店鋪行銷的業務拓展，務使達到貨暢其流的目標。以下介紹幾種常用的行銷通路策略規劃：

(一)通路長度

又稱為通路階層數，是指產品在送達最終消費者前，在中間商轉手的次數。行銷通路愈短，則通路作業上的效率與控制能力愈佳。所以廠商大都盡量使用最短及最直接的行銷通路。可是實際的行銷通路決策上是必須考量到許多的變動因素。因為若是市場不夠大或是市場太過於分散，企業只有在這些市場採用較長的通路來配銷產品。這完全是大部分市場的批發與零售的作業都很零散造成的，大多數企業都不願意使用這樣長的行銷通路方式。

(二)通路深度（密度）

通路策略可分為：配銷密度高，消費者購買機率大。針對不同的產品特性，必須要有不同的配銷通路密度策略。指在特定地區內，要使用多少個中間商（批發商或零售商），又稱為「市場涵蓋面」。可採行的策略有三種，如**表8-1**所示。

(三)通路廣度

指產品經由生產者至消費者手中，所經過的通路類型，可以是直接銷售或其他形式的間接銷售，或同時使用之。行銷通路可以有以下幾種方式開拓：新開拓接觸→加盟利益說明→條件談判→簽約合作。行銷通路可以有以下三種型態展開；(1)直營店展開；(2)經銷體系拓展；(3)加盟體系擴張。

表8-1 通路密度策略

通路密度策略	內容
獨家式配銷（exclusive distribution）	指在市場上，每一地區只允許一家獨家銷售。獨家通路則是將產品配銷限制於少數幾家，這種方式能促進產品形象效果，使中間商能有彈性獲取更高的利潤而更積極推銷；對賣方來說也更容易掌握中間通路的價格推廣、信用及服務等附加價值。採用此法有下列條件限制：(1)適用於新的製造商或舊製造商製造新產品，為了開拓市場而給批發商優惠一家銷售；(2)有些零售商願負大量存貨，提供倉庫服務；(3)製造商需提供特殊設備來服務此種產品時。
選擇式配銷（selective distribution）	指在市場上，選擇在重要地點設立一家以上之銷售據點。選擇通路介於普通及獨家通路，即選擇一家以上但非網羅任意的中間商，而是經詳細挑選以銷售力最強、行銷成本花費最低者為選取對象。觀光相關產品的市場涵蓋度、中間商投資、附加價值的選擇均取決於業者本身的通路目標和資源能力，必須仔細考量通路的數量與分布，運用適當的多重通路不但能增加市場涵蓋面、降低通路成本，也能增加通路附加價值。顧客購買頻率、產品單價、品牌忠實性、顧客要求服務水準、競爭性產品差異性、市場銷售潛量均適中者，較可能採用選擇配銷方式。利用多重，但非全部的批發商和零售商銷售產品。成立較久且具有品牌聲譽或新成立的公司，均可採取此種方法。對於製造商具有較大的控制管理能力。線上的訂購銷售方式之便利性提高。
密集式配銷（intensive distribution）	是指透過市場上所有可能的銷售據點，將產品密集的鋪貨在各地的零售據點。是利用地點效用，強調觀光產品的涵蓋及便利性，盡力擴大通路的數量，使得到處都能見到該類產品。例如目前在便利商店都可以直接購買台灣各大遊樂園的入門票。藉著市場內所有能找到的批發商或是零售商來配銷產品的方式，可稱為密集性通路作業方式。採用此策略時應注意：(1)如果製造商在零售商階段採取密集的分配路線，則他在批發商階段亦必須採取此一策略；(2)採此一策略的廠商應隨時注意消費者習慣的變動；(3)此一策略往往會受部分零售商的阻礙與控制，聯合起來不銷售公司的產品。

四、通路發展要素

　　企業發展通路策略時必須評估每個通路所能達到的銷售數量和相對成本，同時也須考慮其對行銷產品和最終消費者的影響。然而影響通路發展的要素有很多，例如消費者、產品、企業組織本身、中間商及外在環境等，本節將各項要素說明如**表8-2**所示。

表8-2　影響通路發展要素

要素	內容
消費者特性的影響	購買量大，通路長度比較短。當購買者人數不多或地理分布集中，通路長度較長。一般消費品及工業品採購者都較喜歡直接和生產者交易，因此這些商品的通路都較短；相對地，觀光產品因消費者人數眾多、地理位置較分散、購買數量也較少，使觀光產業的通路較長。消費者購買行為的改變不但會影響通路水平和垂直構面，有時也會形成新的行銷通路，例如，當消費者喜歡一次購足，適當旅遊產品就必須一次準備好遊程所需的各項產品，如吃、住、行、購、娛、遊等。
產品特性的影響	複雜程度與單價。簡單的、標準化的產品，通路長度通常較長；豪華郵輪旅遊比主題樂園有較短的通路，套裝旅遊的標準性高，在便利超商也買得到。易過時的產品需要較短的通路以避免被市場淘汰及損壞損失，觀光市場中除了某些穩定的產品外，大多數的觀光產品都具有流行與時尚的元素，故常需要推陳出新，所以中等長度的通路系統也成為主要的趨勢。
企業組織本身特性的影響	考慮公司目標、資源及能力與策略。企業組織的規模、選定的目標市場大小及財力資源均會影響其行銷策略，進而影響通路的型態與數目。假如組織規模大，則接觸消費者的機會亦大，可減少中間通路，若目標市場大，則須廣設通路來服務消費者。
中間商特性的影響	中間商的素質與形象、中間商帶來的獲利性、中間商的取得。企業選擇中間商時必須考慮其發展目標、擁有資源與能力、意願與企業組織配合度等，由於中間商各有不同，處理促銷的能力、與顧客接觸的能力、產品儲運的能力及銷售信用的能力等也有所不同，皆須詳加考慮。
外在環境特性的影響	舉凡競爭面、經濟面、社會面、法律面、道德面、政治面均加以注意。競爭者之條件與狀況、經濟景氣情況及法律管制條件等外在環境因素影響，均需加以考量。

五、行銷通路系統的整合方式

行銷通路系統的整合方式可分為垂直行銷系統、水平行銷系統與多重通路配銷系統，分述如下：

(一)垂直行銷系統（Vertical Marketing System, VMS）

針對長期穩定的產銷關係而架構產銷緊密關係的組織化行為，稱為行銷通路的垂直整合。垂直整合指的是在通路管理中，某一通路成員吸

收其他成員所執行的功能，因而縮短了通路的距離和層級。進行整合的主要目的在於強化通路的主控權，使得整合之後的通路和設計更能符合整合者的需求。

通路成員是否應進行垂直整合的考慮因素很多，譬如，Anderson與Coughlan（1987）認為，當產品處於生命週期的早期、消費者需要的服務多、產品為該公司的主力產品時，該通路成員就應進行垂直整合。

指通路成員間致力於強化彼此間之合作關係，具有共識及共同目標，各製造商、批發商及零售商間，會進行協調及合作，一起追求全體利益極大。垂直式行銷系統帶來的好處包括：(1)專業分工；(2)風險分擔；(3)增加利潤；(4)激發創造力。

一般而言，VMS又可分為三種形式：

◆契約式垂直行銷系統（Contractual VMS）

是指依靠契約維持通路運作，在通路系統中，其中一個通路成員是在「契約」之規範下，進行協調及整合其他通路成員。獨立的製造商、中間商和零售商透過契約的方式，對於通路的每個成員具有較大的約束力。主要可分為：(1)批發商支持自願連鎖店；(2)零售商自組合作商店；(3)特許加盟式等三種（如許多連鎖飯店與餐飲體系的「特許加盟」，像是麗緻飯店與85度C等連鎖加盟模式）。

◆管理式垂直行銷系統（Administered VMS）

是指服從某廠商的領導，維持通路運作。在通路系統中，其中一個通路成員協調及整合其他通路成員，追求全體利益極大，不是在單一所有權式及契約之規範下進行，而是透過某一通路成員之「經濟力量」（品牌知名度高、產品炙手可熱、賣場規範大）或「領導能力」來進行。具有通路領袖，做較具組織性的協調、規劃與管理。以台塑企業為例，因其議價力大，故可協調上、中、下游的售價，形成管理式的垂直行銷系統。某些擁有強大銷貨能力的零售商也對供應商產生很大的影響力，如「易飛網與易遊網」因其強大的旅遊網絡，而在旅遊市場上擁有強大的影響力。

◆所有權式垂直行銷系統（Corporate VMS）

是指在通路系統中，其中一個通路成員是在單一「所有權」之控制下，進行協調及整合其他通路成員。由製造商向前整合，也可由批發商和零售商向後整合。以統一企業為例，除了原本的食品製造外，旗下的捷盟物流、統一超商等上、中、下游均統一企業所有。通路系統屬於同一個公司（如華航電腦訂位系統、中華航空、華航空廚）。

(二)水平行銷系統（Horizontal Marketing System）

指同一階層的兩家或兩家以上的通路成員（同業或跨行業的公司聯合），進行通路合作，使雙方獲得最大的利益。這些公司可能因為結合資本、生產力或行銷資源而密切合作，以完成獨家經營所不能達到的效果。水平式行銷系統決定於通路中同層級與成員的數目，數目愈多表示通路愈廣。即同行或跨業的合作所形成的合作體系（如燦星旅遊推出海外婚禮的方案，就是和當地的教堂、婚紗業者、飯店水平策略聯盟）。

(三)多重通路配銷系統（Multi-Channel Distribution System）

通常稱為混合行銷通路。這類多重通路行銷經常發生於單一公司建立兩個或兩個以上的行銷通路，以接觸一個或更多的顧客區隔時。在公司面對大規模與複雜的市場時，多重通路配銷系統可能帶來許多利益。對每一條新的通路，公司可擴張其銷售額與市場占有率，並可依其所專長的通路來滿足多樣化的顧客區隔的特定需求，而獲得有利的機會（圖8-9）。

多重通路指的是供應商同時使用一種以上相互競爭的通道結構使其產品或服務流通至同一群目標消費者。行銷通路可分為兩種方式，第一種通路為透過大盤經銷商轉售給兩種不同的零售據點；第二種為省略經銷商這層通路，直接出貨給零售商。多重通路的優點在於供應商可以滿足零售商的不同要求，以達到擴大鋪貨率的目的。

大部分的觀光餐旅供應商，會擁有多種通路來銷售，如圖8-10所示。躉售旅行社又稱為「批發旅行社」，向上游供應商購買大量的產品以賺取佣金，再憑藉對市場的掌握，設計各種旅遊套裝產品，賣給下游零售

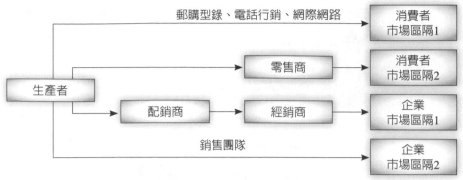

圖8-9　多重通路配銷系統

資料來源：方世榮譯（2004）。

商或消費大眾。並提供下游零售商專業諮詢以利銷售。旅遊產品代理商並不擁有產品所有權，只代表買賣雙方，促進交易並從中獲取佣金。財力不足、剛進入新市場等供應商，較會尋求代理商代為銷售。訂房中心專業仲介機構，提供旅行社或個人訂房服務，常以合約方式取得飯店優惠價格，再轉售給顧客，尤其對商務旅客或自助旅遊者，快速又方便。各訂房中心各有業務範圍和成員水準的標準。票務中心承銷航空公司機票，批售給同業的旅行社，並以賺取佣金獲利。電腦訂位系統包含班機時課表、可訂座位、票價和票價規章等資訊，且能訂位和開票的電腦化系統。會議展覽業幫公民營機構、團體等設計及規劃會議相關事宜，包括接待與會人事的服務機構。

聯盟組織，觀光餐飲產業的成員基於利益而組成的聯盟，彼此之間保有所有權和管理上的獨立，共享聯合行銷的優勢，會員需支付入會費和年費。零售旅行社又稱直客旅行社，是比例最高的中間商。業務有代售陸海空運輸事業的客票或訂房、代辦出入境及簽證手續、招攬或接待個人或團體觀光客、安排導遊或領隊、銷售套裝旅遊和提供諮詢。旅遊經紀人，獨立經營的專業仲介人，其業務是湊合買賣、協助議價，不握有存貨、不牽涉財物融資也不負擔風險，以賺取佣金獲利。目前台灣尚無開放。

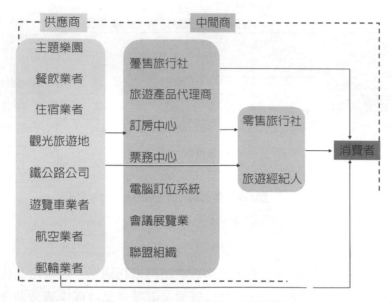

圖8-10　觀光和餐旅業之通路系統

六、虛擬通路

多媒體時代，各種虛擬通路蓬勃發展，**表8-3**歸納虛擬通路之類型。

表8-3　虛擬通路之類型

類型	說明
網路購物	消費者透過網頁或購物網站等影音文字媒體得知，再透過e-mail或線上訂貨，銷售者則透過郵遞，宅配、貨運或空運等送貨，銷者和消費者並不需面對面交易。
行動購物	消費者透過PDA、智慧型手機或無線網路等影音文字媒體得知，再透過e-mail或線上訂貨。
電視購物	消費者透過電視廣告、購物台等影音文字媒體得知，再透過電話或傳真等訂貨。
電話購物	消費者透過推銷電話等語音媒體得知，再透過電話或傳真等訂貨。
型錄購物（郵購）	消費者透過型錄等文字媒體得知，再透過郵局劃撥等訂貨。
直接向電台訂貨	消費者透過收音機廣播等聲音媒體得知，再透過電話或傳真等訂貨。

七、商業區域、零售商圈、店鋪

(一)商業區域（commercial district）

商業區域是由一群商店所形成的地理區域，商業區域的類型可分為以下幾種：

1. 都會型：指都市中許多人（包含都市居民與外來遊客）的主要購物、休閒、娛樂的地方，如台北市東區、西門町、台中中港路以及高雄市三多三路一帶等。
2. 社區型：以服務社區的居民為主，如台北市的民生社區、桃園的國泰社區等。
3. 辦公型：以服務區域內上班人員為主，通常白天生意比晚上好，如台北的松江路、台南市中正路等。
4. 轉運型：人潮主要因交通工具轉運而來，顧客逗留時間不長，如許多都會與城鎮的火車站附近區域。
5. 校園型：顧客多以學生或教職員為主，寒暑假生意較差，如台灣大學對面的公館、緊鄰成功大學的勝利路及大學路等。
6. 遊樂型：顧客多以遊客為主，人數隨季節與氣候變化，生意較不穩定，如墾丁、日月潭等風景區。
7. 夜市型：顧客多為附近居民，也有遠地慕名而來，晚上生意比白天好，如台北市士林夜市、饒河街夜市、基隆廟口夜市等。

(二)零售商圈（trading area）

1. 商圈的定義：商圈是日本人發明的名詞，即一家商店的顧客所分布的地理區域。有兩種定義：(1)主觀定義：指零售店向外輻射的力量；(2)客觀定義：商店聚集的向內吸引力量。
2. 商圈的構成要素：(1)零售店；(2)消費者；(3)適當的商品或服務。

3.零售商圈的類型：可分為主要商圈、次要商圈、邊緣商圈。

4.商圈管理的目的：集中有限資源，形成局部優勢，累積局部優勢，擴大市場占有。

5.商圈特性調查的要素為：(1)人口結構；(2)住民特色；(3)生活風土；(4)消費習性；(5)來店分析；(6)競店分析。

6.影響零售商圈的因素：(1)地形地理因素：河、湖、山、林等會影響顧客的來源範圍；(2)交通：交通越便利，越能吸引人們前往，商圈越大；(3)商店組合：商店組合多樣化或形成互補，消費者會因一次購足的方便性而前來，因此擴大店家的商圈；(4)競爭者競爭店的位置：競爭者眾多可能瓜分市場，縮小某些店的商圈。但同性質競爭者聚集會使得商品種類完整，方便顧客選購而形成吸引力，使得遠處的消費者也願意前來，因此擴大了每一家商店的商圈；(5)商品種類性質：越特殊的商品，商圈越大；(6)行銷策略：產品越有廣度與深度，價格越有吸引力；促銷越積極，商圈越大；(7)潛在消費者分布。

(三)店鋪

店鋪的型態與經營：銷售店鋪依照客戶的來源及銷售型態，可分為以下三種：

1.「社區型」：以提供客戶近距便利及親切的售後服務為訴求，它吸引的是理性及求方便的消費客群，此類型店鋪應採取相對深耕的商圈策略，深入社區、提高知名度及喜愛度是致勝關鍵。

2.「廣域型」：是一般坐落於交通要道、商店聚集區或位置凸顯的地方，以其優越的商店位置吸引各地遠近消費者，由於銷售範圍廣大，以銷售數量為主要追求目標。店面多明亮色彩、商品標示明顯、價格透明是此類店鋪的主要成功要件。

3.「專業型」：吸引專業型客戶，銷售量雖低，但單價高、重複購買率高、利潤高，這種店鋪的消費者多屬於意見領袖，散播力、

推介力及示範效果強烈,容易引起社會大眾的注意與效法。

第四節　觀光行銷通路管理

以下將分別說明通路成員管理、交易管理、通路成員激勵、通路衝突與合作管理,以及通路成員之選擇與評估。

一、通路成員管理

產品或服務應如何流通以節省成本,最大化經濟效益;通路成員之間如何溝通與合作,是通路管理的兩大重點。通路管理者會運用許多通路策略來管理配銷系統,然而每一個用來管理行銷通路的策略會指引不同通路成員的活動,甚至會影響通路成員間的利益關係。Webb與Lambe(2007)認為多重通路策略在行銷上已越來越重要,內部與外部的通路衝突可透過通路策略來解決,並可經由通路策略的調整達到最適的通路結構。通路策略著重的是企業用來讓顧客取得其商品與服務的通路管道,而供應商與顧客可藉此縮短時空距離。

Wilson與Butler(2007)指出,在已日漸成熟的電子商務市場中,消費者對產品價格及服務的需求是快速變化的,廠商不能再僅是依賴通路商給予的資訊,廠商必須有自己整合資訊和資源的能力,才能在競爭且多變的環境中成功。

生產廠商在決定通路結構後,必須確定通路成員所應負擔的各種運輸、儲存、廣告、溝通、促銷的行銷任務,並將之明文化,形成主要的「交易關係組合」(trade relations mix)。其中最基本的包括下列責任:(1)價格條件:指供應商是否對不同的中間商或不同的購買數量給予不同的價格條件或折扣;(2)銷售條件:指供應商是否給予中間商付款條件及產品保證等;(3)經銷範圍:指供應商為保障中間商開拓市場的努力,同

時瞭解中間商業績是否與當地銷售潛能相符,而決定是否將市場的一部分地區或消費者劃分給中間商;(4)相互責任:指供應商與中間商彼此間是否存在著應負的責任。賣方與通路雙方的責任與條件:例如PAK(聯合販售聯營中心),是由幾家旅行社共同組成的合作夥伴,依各自的作業能力及業務量,共同銷售同一旅遊產品,輪流擔任作業中心,合作出團,利用彼此的資源開發客源市場,增加通路,以提高本身對上游廠商的談判,以及擴大對消費者的行銷網路。

二、交易管理

當廠商已經決定與中間商進行交易磋商,交易磋商的過程可歸納為詢價、報價、還價、接受、簽訂契約五個環節。買賣雙方就交易所涉及的有關條件進行協商,達成一致意見,並簽訂契約之後,交易即告成立。交易條件通常包括:品質、數量、包裝、價格、裝運、付款、保險、檢驗等。對廠商而言,下一步則是契約的履行,即按契約的規定,出貨和收款,其中需要辦理許多相關的手續,如產品的運輸與製單結帳,整個交易方告完成。

三、通路成員激勵

供應商為了要掌控通路成員,使其全力推廣製造商的產品,達成製造商的銷售目標,必須要持續不斷地給予激勵。中間商的配銷與推廣活動的能力,將會影響到產品的銷售業績。因此,如何激發中間商的企圖心,使其積極地擴展市場是很重要的關鍵。供應商給予通路成員一些激勵或懲罰的措施,以促使通路成員合作,以達成公司配銷目標。可能的激勵措施:財務報酬的銷售數量折扣、促銷折讓、推廣獎金獎勵等誘因、銷售競賽與非財務報酬的合作廣告、支援通路成員贊助廣告與展覽免費商品、小贈品等。

四、通路衝突與合作管理

(一)通路衝突的定義與原因

由於通路成員間的功能具有相互依存的關係，當通路成員彼此的目標、價值或興趣不一致時，衝突的現象就可能發生（Brown & Day, 1981）。產生通路衝突的原因為目標的不一致、角色與權利義務的不清楚、中間商對製造商的依賴性、有效衝突管理的方式。有效衝突管理最重要的解決方式，就是採用較高層的目標。通路成員多少會對共同追求的基本目標，達成協議，不管此目標是生存、市場占有率、高品質或顧客滿意。

Stern、El-Ansary與Coughlan（1996）綜合以往的原因，將通路衝突歸納為三種：(1)目標不相容；(2)營運範圍的不同：服務的人群不同、涵蓋的地區範圍不同、執行的功能或任務不同、行銷應用的技術不同；(3)對現況認知的差異。

Kotler（1997）對於造成通路衝突的原因亦提出類似的看法，主要是因為目標不相容、權利與角色混淆不清、認知的差異及彼此依存度的強弱。Czinkota與 Ronkainen（1993）認為在通路功能執行的過程中，溝通提供了資訊的交換。溝通是通路設計中相當重要的考慮因素。供應商與中間商機構建立適當關係所遇到的問題，通常是彼此溝通上與認知上的差距問題，存在於買賣雙方的差距一般可分為以下五種：社會與環境差距、文化與國籍差距、技術差距、時間差距及地理差距。供應商要能有效掌控通路成員，與其維持良好的互動關係，雙方的溝通管道必須暢通，才能清楚彼此所扮演的角色與相互的預期，並有效的溝通訊息。若是供應商具有一個有效且流暢的通路系統，這些差距問題都可以解決。行銷的主管需要從來自通路成員的回饋資訊流程中發展出一套有效的溝通系統，才可以合理地評估通路的有效性。

(二)通路衝突的種類

在管理通路成員時，時時會碰到所謂的「通路衝突」，通路衝突（conflict）是指通路成員間的緊張關係，一般可分為垂直通路衝突、水平通路衝突及多重通路衝突。

1. 垂直通路衝突（vertical conflict）：是指在同一通路中，上下階層成員間的利益磨擦。
2. 水平通路衝突（horizontal conflict）：是指在同一通路中，同一階層成員間的利益磨擦。要控制這類型衝突，通路的領導者就要建立清晰與有約束力的政策，並且要採取快速行動。
3. 多重通路衝突（multi-channel conflict）：是指當生產者使用兩條以上通路時，在同一階層不同通路中成員的利益磨擦。

(三)通路衝突的解決方法

兩個以上通路階層的人員彼此交換，是有效的衝突管理方法。良好的溝通是化解衝突的最佳方式，經溝通與協商來消除認知上的差異，並減少目標與利益上的不同，來解決通路成員的衝突。在製造商和零售商利害衝突的情況之下，有兩種可能解決方式：一是製造商和零售商仍然維持其目前各為獨立企業的關係，但是製造商可以利用「誘因」（incentive）或「強制力」（coercion）來強化零售商的合作意願；二是製造商進行垂直整合，自行執行零售的功能，如開設直營店，如此一來自然可以全盤掌控零售方式。Stern與El-Ansary（1992）將這種決策考量稱為「內製或外購」（make versus buy）的通路決策。當製造商決定維持其和零售商之間的獨立性，然後以其他手段來維繫其合作關係時，這種做法就好像製造商向零售商「購買」其零售服務；相反地，如果製造商決定進行垂直整合，自行執行零售功能，那麼就好像製造商自己「製作」零售服務。上面所描述的製造商自行執行零售業務的垂直整合方式，稱為「正向整合」（forward-integration），這是因為在通道的流

程中，產品和服務是從製造商處經由中間商流向消費者，所以當製造商向前吸收中間商的功能時，我們稱之爲正向整合。另一種整合方式稱爲「逆向整合」（backward integration），指的是中間商倒過來吸收製造商的功能，自行生產產品或服務，最典型的逆向整合實例就是零售商的私有品牌。私有品牌通常以較製造商品牌低廉的價格來吸收消費者購買，而製造商品牌則常以大量的廣告來增強其品牌的品牌資產，或是強化其消費者服務來留住消費者，所以製造商品牌和私有品牌之間打的常是一場服務vs.價格戰。

(四)通路合作

通路合作是指通路成員間的協調、合作、互惠與夥伴關係，也就是通路成員間，彼此相互扶持，追求全體利益極大。通常分爲垂直與水平合作兩種：(1)垂直合作：指與上游供應商的合作，由於價格往往是通路間競爭的最大優勢，過去量販店價格優勢取得在於「減少經銷層次」，現階段則是「與廠商策略合作」；(2)水平合作：指的是異業結盟，例如國內便利商店業者，透過國際共同開發的手法，將國外熱賣商品的技術、材料等引進國內，由指定的廠商加工製造完成，在獨家通路限定販售。

五、通路成員之選擇與評估

(一)通路成員的選擇因素

1.決定中間商的型態：一個供應商最終目標是要選擇中間商以滿足最終購買者的需求，以消費者爲導向的選擇方式才能有效滿足最終購買者和中間商的要求。

2.決定中間商的數目：中間商太多會加大供應商與最終消費者的距離，造成供應商無法具體瞭解消費者的需求。

3.選擇特定的中間商：供應商總是找素質較高的中間商來增加生產

者的行銷能力。選擇中間商要素包括中間商經驗、財務穩定性、管理能力、在產業中的聲譽、目前產品組合、銷售人員多寡和提供給消費者的服務能力。

4. 決定如何激勵中間商：現在愈來愈重視運用短期促銷活動，以較優惠價格售貨給中間商獲利，供應商也常用「促銷獎金」激勵代理商。選擇通路成員是必須謹慎地評估其財務是否健全與穩定、信用評等、規模大小、業務作業能力、進入該產業時間的長短、行銷專業技能、良好的客戶服務關係、有提供業務普及的能力、整體良好之公司信譽與形象、產品線相互配合度、適當的設備與後勤支援、良好的配銷業績、良好的政商關係。

(二)通路成員的評估

產品供應商應不斷地評估中間商的績效，評估的標準包括銷售配額的達成、平均存貨水準、交貨時間、對損壞與遺失貨品的處理、在促銷與訓練計畫合作的程度等。績效對企業具有的意義為：(1)績效為組織對資源運用效率與效能的評估，藉績效評估產生必要的資訊，以增進企業對管理的瞭解；(2)績效具有前瞻性的影響力，以為改善過去管理的迷失，引導未來資源分配的方向（Szilagyi & Wallar, 1980）。雖然學者對通路成員提出許多績效評估的準則，但實務上多以衡量財務指標為主，其中又以銷售分析為最常用的評估方法，洪順慶（1999）認為銷售資料為目標市場對行銷組合最直接的反應，而且這些都是量化既存的資料，許多公司記錄銷售交易的資訊，利用此一紀錄，公司可以分析銷售量、獲利率或市場占有率。雖然這幾種方法都可以用來衡量銷售，但每一種方式都只提供了公司績效的部分資訊。Stern、EI-Ansary與Coughlan（1996）則主張通路績效應採多重構面的變數來衡量。因此以效率（efficiency）、效果（effectiveness）及公平（equity）等三構面來衡量通路績效。Rosenbloom（1999）則提出評估通路成員績效約五大準則：(1)銷售表現：銷售總額、銷售成長幅度、銷售配額達成率、市場占有率；(2)存貨維持（inventory maintenance）：平均存貨水準、存貨週轉率、

存貨占總銷貨的比率；(3)銷售能力：銷售人員的總數、專責該供應商產品的銷售人員數目；(4)對供應商的態度；(5)未來成長之潛力。Kotler與Armstrong（1999）認為供應商必須定期或不定期地評估中間商的績效，評估標準包括銷售配額、平均存貨水準、送貨時間、損壞與遺失貨品的處理、對廠商推廣和訓練方案的合作程度、對顧客的服務等。Hertenstein與Platt（2000）則採用兩種經營績效指標，包括：(1)財務績效指標：利潤與收入、生產成本、研發過程成本；(2)非財務績效指標：產品滿意度、樣式滿意度、易於使用的滿意度、專利數量、新產品開發數量、達成策略性特定目標、銷售時間、設計改良數量與產品完成數量等。銷售量對於評估通路成員的績效，是重要且被共同使用的標準；維持適當的存貨水準是通路成員、通路績效的另一指標，銷售能力必須評估通路成員的銷售人員人數、銷售人員的專業知識與能力，以及對產品的熱衷程度等重要因素。

當供應商確認出許多可行的通路後，並選出一個最能滿足公司長期目標的行銷通路。要決定一個最佳方案，每一個方案都應該以經濟性、控制性、適應性標準來評估（Kotler, 1997）。

第五節　觀光旅行業傳統與新興行銷通路

配銷通路已逐漸被視為行銷組合中重要的競爭優勢來源（Pearce & Taniguchi, 2008）。沒有任何旅行業可以忽略電子商務這項行銷通路，但是對於其他傳統通路也無法完全放棄。從旅行業者的觀點，行銷通路是非常多樣化的，而且具有高風險，同時各通路產生不同的效益。旅行業者採用不同的行銷通路，其最終目的是希望消費者不要錯過任何一個接收旅遊產品訊息的管道。但是，越來越多的行銷通路數量使旅行業者非常難控制企業的投資，而且也使旅行業者對於不同類型的行銷通路之效益感到困惑。一個成功的組織為了接近目標市場，即需要利用所有具潛力的通路（Buhalis, 2000a）。

在競爭激烈的市場環境中，許多企業採用多元的通路來傳遞產品及服務，這些多元通路被稱之爲混合型通路（hybrid channels），混合型通路是極爲重要的，尤其是網際網路革命的到來使得消費者可以於過程中參與互動（Ghosh, 1998; Park & Keh, 2003）。再加上綜合直接與間接的多元通路配銷系統就常常被觀光相關行業用來增加市場涵蓋率、回應不同市場區隔的偏好、降低成本以及利用科技的改變（Ujma, 2001; Pearce & Tan, 2006），因此多元通路成爲企業重要的經營策略。不同的行銷通路所產生的績效也不相同。對旅行業者而言，在有限的資源下，該如何選擇最適的行銷通路便很重要。假如旅行業者清楚瞭解旅行業中各種行銷通路的差異性，即可有效掌握多元行銷通路。

儘管旅行業在面對資訊科技的崛起，仍然無法完全放棄從過去就存在的報章雜誌媒體，因此無論是傳統或新興通路皆有其獨特的重要性，彼此之間亦是不容易被取而代之的。於是，旅行業身處在此種多元通路的環境下，不應只在專注於某一種行銷通路，應將傳統與新興行銷通路互相搭配達到互補效果，以滿足各不同目標市場之需求，以及提高消費者滿意度，進而強化企業的市場占有率。瞭解旅行社整體經營方式後，可進一步掌握「旅遊業通路」之不同，多元社會必須以多元方式行銷，特別是電視購物與B2C模式，實爲近來熱門之議題，應多加熟悉。

一、傳統觀光行銷通路——旅行業

旅行業的傳統行銷通路大致包含：直售、報章雜誌、廣播電台、零售旅行業與策略聯盟；傳統的旅行業行銷通路種類有很多，以過去旅行業經營模式來說，注重人際關係，在銷售與服務的過程中，以公司的業務員爲主要的行銷方式，也就是所謂的直售，藉由專業的業務人員與消費者直接接觸與溝通而開拓企業的市場。旅遊業的靈魂人物「領隊」及「導遊」亦爲通路重點。當旅遊市場越來越蓬勃發展，旅行社爲了將資訊更快速地傳遞給消費者，逐漸採用「廣播電台」或「報章雜誌」。「廣播電台」的行銷爲低涉入和情感涉入，但「報章雜誌」一般則爲高

涉入和理性涉入之通路（Chaudhuri & Buck, 1995）。除了報章雜誌與廣播電台外，Bitner與Booms（1982）也注意到零售旅行社在觀光配銷通路中扮演重要的角色，儘管科技的衝擊及線上訂購的出現，這項資訊仍然成立。因為Walle（1996）認為旅行社最主要的優勢為旅行社能持續提供個人化資訊及建議給遊客的能力。由此可知，零售旅行社提供資訊與建議之功能對旅行業而言無疑是相當重要的行銷通路。而旅行社在面對越來越激烈的競爭環境，為了有更好的競爭優勢、降低成本以及建立較高的進入障礙，旅行業逐漸採用策略聯盟（Huang, 2006），不管旅行社聯盟對象為同業或異業，無形中皆增加了旅行社另一種行銷通路，使旅行社具有更多與更快速接觸消費者與傳遞旅遊資訊的能力。

(一)旅行業定義與特性

旅行業是介於旅行大眾與旅行有關的行業（如航空業、運輸業、旅館業、餐飲業）的中間商，也是為旅客提供旅遊服務而收取報酬之一的服務業，在我國是須依照規定申請設立並且經主管機關核准有案的營利事業。旅行同業即由所謂旅行社組成，後者為英文Travel Agent的同等名詞或翻譯為「旅行代理」較能表達其業務內容。我國於民國16年在上海成立「中國旅行社」後，旅行社一詞延用至今。美國旅行業協會（American Society of Travel Agents, ASTA）定義旅行業為：係指個人或公司行號，接受一個或一個以上的法人（principal）授權從事旅遊銷售及相關服務。所謂法人即是旅行代理者所代表的個人或公司行號，例如：航空公司、輪船公司、鐵路業、旅館業等。Goeldner和Ritchie認為旅行社是一種仲介，銷售個別或團體旅遊給消費者，代辦客戶各項旅遊相關資料，並與旅遊供應商配合安排，再從中收取佣金獲利。

我國根據《發展觀光條例》第2條第十款將旅行業定義為：「經中央主管機關核准，為旅客設計安排旅程、食宿、領隊人員、導遊人員、代購代售交通客票、代辦出國簽證手續等有關服務而收取報酬之營利事業。」按其性質，區分為綜合、甲種、乙種旅行業。

學者林燈燦整理各家觀點，提出旅行業之特質有：

1. 易受季節變動影響，淡旺季差距最爲明顯。

2. 商品無法儲存，顧客品牌忠實性低，競爭壓力大。

3. 旅行商品是以「服務」爲其特性，具有不可觸摸、不可分割、品質相異、容易消失與需要不定性。

4. 提供專業知識與技能之服務，而品質的維持乃基於從業人員的素質與熱忱。

5. 商品是由數種行業組成，很難看出特色或附加價值，故難使顧客感到滿意。

6. 資金運轉度高，交易主要建立在「信用」上。

7. 推銷始能達成營利目標，且借助人際關係。

旅行業的特性亦可從其在觀光產業中的結構地位得知，分別說明如下：

1. 相關事業體缺乏彈性（rigidity of supply components）：觀光業上游相關事業體，如旅館、機場、火車和公路等設施建設，須經長期計畫且建造耗時，因此在旺季易產生一票（房）難求的情形，就算再投資興建也緩不濟急。

2. 需求不穩定性（instability of demand）：旅遊活動需求易受外來因素影響，除了自然季節和人文淡、旺季外，也易受經濟消長與特定事件（如暴動、疾病）影響。

3. 需求彈性（elasticity of demand）：觀光旅遊非民生必需品，且替代性選擇多，消費者可視需求及價格挑選適合自己的產品。

4. 需求季節性（seasonality of demand）：通常可分爲自然與人文季節，前者指氣候變化對旅遊產生之高低潮；後者爲地區風俗習慣造成之旅遊淡旺季，如雙十節、嘉年華會等。

5. 競爭性（competition）：競爭性在旅行服務業中尤爲激烈，包括上游供應事業體間的相互競爭（如各種交通工具、各旅遊地區、航空公司間）及旅行業本身之競爭（如爲求生存削價競爭、非法經營者等）。

6.專業化（professionalism）：旅行業專業化爲必然趨勢，其提供之服務所涉及的人員眾多，每項工作均需透過專業人員，諸如辦理旅客出國手續、安排行程、取得資料等過程繁瑣且不能出差錯。

7.總體性（inter-related）：旅行業是一整合性服務，旅遊地域環境各異，從業人員除了要有專業知識外，更需全團配合，藉眾人之力來完成，不管是出國旅遊、接待來華觀光客，甚至國民旅遊，皆包含各種不同行業之相互合作。

(二)旅行業分類

全球旅行業有許多分類方式，參照實務上旅行業經營業務分類如**表8-4**所示。

表8-4　旅行業經營業務分類

經營業務分類	內容
代辦觀光旅遊相關業務	(1)辦理出入國手續；(2)辦理簽證；(3)票務（個別的、團體的、躉售的、國際的、國內的）。
旅程承攬	(1)旅程安排與設計（個人、團體、特殊旅程）；(2)組織出國旅遊團（躉售、直售或販售其他公司的旅遊商品）；(3)接待外賓來華業務（包括旅遊、商務、會議、導覽、接送等）；(4)代訂國內外旅館及其與機場間的接送服務；(5)承攬國際性會議或展覽會之旅展遊程；(6)代理各國旅行社業務（local）或遊樂事業業務；(7)某些特定日期或特定航線經營包機業務。
交通代理服務	(1)代理航空公司或其他各類交通工具（快速火車或豪華郵輪）；(2)遊覽車業務或租車業務。
訂房中心（Hotel Reservation Center）	介於旅行社與飯店間的專業仲介營業單位，可提供全球或國外部分地區或國內各飯店及度假村等代訂房業務，方便國內各旅行社在經營商務旅客或個人旅遊業務時，可依消費旅客之需求直接經由訂房中心取得各飯店之報價及預訂房間之作業。雖然最近有些旅客或旅行社會在飯店網路或訂位系統上直接訂房，但房價大部分依然是以訂房中心所提供的報價較優。
簽證中心（Visa Center）	以代理旅行社申辦各地區、國家簽證或入境證手續之作業服務單位，尤其在台灣地區尚未設置代辦服務處提供該項服務而必須透過鄰近國家申辦簽證時，不但手續大費周章且成本也相對增加，代替業者統籌辦理簽證服務的「簽證中心」便因此應運而生，概括而言，簽證中心具備下列特色：(1)統籌代辦節省作業成本；(2)統籌代辦節省一般公司之人力配置；(3)專業服務減少申辦錯失；(4)可提供各簽證辦理準備資料說明。

（續）表8-4　旅行業經營業務分類

經營業務分類	內容
票務中心（Ticket Center, TC）	即旅行社代理航空公司機票銷售給同業，有些只代理一家航空公司，也有代理二、三十家航空公司者，相當於航空公司票務櫃檯的延伸。
異業結盟與開發	與移民公司合作，代為經營旅行業務或其他特殊簽證業務。成立專營旅行社軟體電腦公司或出售電腦軟體。經營航空貨運、報關、貿易及各項旅客與貨物之運送業務等。參與旅行業相關之訂房、餐旅、遊憩設施等的投資事業。經營銀行或發行旅行支票，如英國的Thomas Cook及美國的American Express。代理或銷售旅遊周邊用品。代辦遊學的旅遊部分，須注意的是按照規定旅行業不得從事旅遊以外的其他安排，應以遊學公司專責主導，旅行社則負責配合後半部遊程的進行。

(三)我國國內旅行業經營的業務分類

在實務上，依旅遊市場之需求、業者本身經營能力之專長及服務經驗和各類關係等差異，拓展出不同的經營型態。目前我國國內旅行業經營的業務可歸納為：出國旅遊業務（outbound business）、接待來華旅客業務（inbound business）、航空票務（ticketing）及國民旅遊（local excursion business）等四大類，詳細分述如**表8-5**所示。

表8-5　我國國內旅行業經營的業務分類

經營業務分類	內容
出國旅遊業務	1.躉售或批售旅行社（tour wholesaler）：為綜合旅行業的主要業務，以籌組海外團體套裝行程（ready madepackage tour）為主力產品，自訂「團體名稱」向同業招攬個別旅客而形成團體旅遊，故此類旅行業需有優異的行程設計及量販銷售力。 2.自產自銷之直客旅行社（tour operator direct sales）：為甲種旅行業經營之業務，以現成的行程或依據旅客需求安排「訂製式旅程」，以自身公司之名義直接招攬業務，並為旅客代辦出國手續，自行聯絡海外旅遊業，一貫作業獨力出團，此外亦銷售wholesaler之產品，直接對消費者服務為其主要特色，一般稱為直售。 3.代銷之零售旅行社（retail travel agent）：此類型旅行社除非整團承攬，否則多為代銷現成產品而不做組團工作，經營機動性高，商務旅客、國內機票、國際旅館之代售為主要業務。

（續）表8-5 我國國內旅行業經營的業務分類

經營業務分類	內容
出國旅遊業務	4.外國旅行社在台代理業務：國外旅遊之接待旅行社來華尋求商機並拓展業務，為能長期發展及有效投資，委託國內旅行業者為其在台代表人，以此來推廣工作。 5.代辦海外簽證業務中心（visa center）：處理各團相關簽證，無論是團體或個人均需相當的專業知識，頗費人力和時間，因此一些海外旅遊團量大的旅行社多會將簽證手續委託此種簽證中心處理，其他像涉及的簽證國家較多或零星件數難以統一處理時，旅行社也會委託其辦理。 6.海外旅館代訂中心（hotel reservation center）：為因應同業與旅客間業務，致力於向世界各地的特定旅館爭取優惠價格並訂定合約後，再銷售給國內之同業或旅客，消費者只需在付款後取得「旅館住宿憑證」（hotel voucher），再按時自行前往住宿即可，對商務旅客或個別旅行者更加便利。 7.接待來華旅客業務：接受國外旅行業委託，負責安排與接待來華旅客觀光旅遊為主要業務，一般還依接待國別分為歐美、日本、韓國及僑團等類別。我國導遊考試也分英、日、韓、法、西班牙、阿拉伯文等諸多語種。
航空票務	1.航空公司總代理：所謂總代理即是GeneralSales Agent（GSA），意謂航空公司授權各項作業及在台業務推廣的代理旅行社，也就是航空公司負責提供機位，GSA負責銷售之權責。此型態一般以離線（off-line）之航空公司，即指飛機航班未停留當地國者較為常見，或航空公司將本身工作人員設置於旅行社中以方便作業，並可節約經營成本和節制管理流程，另外亦有航空公司授權旅行社全程以航空公司型態經營 2.票務中心（ticket center）：業者向各航空公司以量化方式取得優惠價格，藉同業配合來進行銷售機票的業務，一般稱作票務中心，亦可稱為ticket consolidator。
國民旅遊	為國內旅客或團體安排旅遊、食宿、交通或導遊等業務，為乙種旅行業經營內容，除了與遊覽車公司配合外，另有與航空公司、高鐵、鐵路局合辦假日旅遊團體，在國內休閒度假觀念日益蓬勃下，目前也有不少綜合旅行業開始專設部門推廣銷售國民旅遊業務。

二、新興行銷通路

　　資訊科技的發展已深深影響各產業之產品與服務的行銷方式，特別是電子商務的到來迫使許多公司面臨新型態的競爭環境，就連旅行業也不例外（Pearce & Taniguchi, 2008）。從西元1999年開始，台灣的旅行業不只採用網際網路作為低成本的廣告行銷工具，更是銷售產品或服務的配銷通路。由於網際網路的盛行、旅遊資訊科技的發展、同業的競爭，改變旅行業者之傳統舊思維，也為許多產業帶來重大的轉變。另外，「網路社群行銷」及「部落格行銷」乃兩大最新旅遊通路趨勢，旅遊業者須對未來趨勢能及早掌握。

　　隨著網際網路的日益發達，傳統的觀光旅遊產業也逐漸走向電子化的時代，以目前台灣的觀光服務業來看，旅行業是最早引用網際網路為其銷售或宣傳通路之觀光服務業。而旅館則因與旅行業有著密切的聯繫，故在旅行業的帶領下也逐漸加入運用網際網路為其銷售及宣傳之通

圖8-11　觀光業網路社群行銷

路。隨著消費者的需求及求知觀念增加,除了原有之旅遊網站型態之旅行業已不敷旅館業者使用,旅館業者所思考的是如何將網際網路的通路達到最深最廣,週休二日實施後,台灣地區國民旅遊人數逐年增加,加上網路使用者日益增多。因此如何有效使用網際網路之通路成為台灣地區國際觀光休閒產業之重要課題。政府應協助以網路為主體的國際觀光旅遊業行銷資訊系統,區域網路之功能取得企業所需的環境資訊,以利業者決策,使企業不斷地創造競爭優勢。新興行銷通路包括電子商務、電視購物與網路社群行銷等。

〈旅行社行銷人應該懂的三招 用最少的成本 發揮
　最大影響力〉

資料來源:李昭弘,2017/04/23,ttn旅報
(請參閱揚智文化官網教學輔助區)

Chapter 9

觀光旅遊行銷溝通與促銷策略

本章學習目標

- 觀光餐旅之行銷溝通組合
- 觀光推廣策略
- 廣告銷售推廣
- 人員推廣
- 觀光商品的銷售促銷
- 觀光行銷的公共關係與公眾宣傳
- 直效行銷
- 觀光產品之整合行銷

第一節　觀光餐旅之行銷溝通組合

　　由於現今科技發展技術躍升，消費者掌握產品多樣化的資訊；過去強調企業之間、產品之間創造不同差異的方法，已經很難達到推廣的目的，所以行銷溝通的目的應該是向消費者傳遞有關產品如何運用的知識，消除客戶心中對產品的疑慮，讓有用的訊息傳遞出去，創造更大的產品價值。

一、行銷溝通組合

　　Best（2000）認為行銷溝通主要有三大目標：

1. 建立知名度（build awareness）：為機構組織及其服務或產品的重要訊息建立知名度。
2. 持續加強訊息（reinforce the message）：藉著行銷溝通使目標對象隨時間的過去仍能對企業的形象、特色及知名度保存一定的印象。
3. 刺激行動（stimulate action）：盡可能以最短時間刺激顧客付諸實際惠顧的行為。

觀光餐旅之行銷溝通組合

行銷溝通組合（marketing communication mix）是指為了有效地達成告知、說服及提醒目標聽眾之目的，所採行之一系列的溝通活動。Kotler（2000）認為行銷溝通組合包含五種主要的溝通模式，如圖9-1所示。

1.廣告（advertising）：是指以付費方式藉由各種傳播媒體將其觀念、產品或服務以非人身的表達方式從事促銷的活動。廣告是一種非直接接觸（非人員銷售）的溝通形式，主要是藉由媒體來溝通概念、商品或服務。例如：電視廣告、報紙廣告、雜誌廣告、收音機廣告、戶外看板廣告、產品包裝廣告及海報等。

2.銷售促進（sales promotion）：提供各種短期誘因，以鼓勵購買或銷售產品或服務。指企業提供短期額外誘因，以激勵顧客購買的一種活動，這是除了提供產品原有的屬性與利益外，在短期內刺激顧客購買的一種方式。

3.公共關係與公共報導（public relations and publicity）：設計不同的計畫，以促銷或保護公司的形象或獨特的產品。指企業與利害關係人（顧客、供應商、經銷商、股東、媒體及政府單位等）建立良好關係，並經由傳播媒體之宣傳，以推廣及維護公司形象。

4.人員銷售（personal selling）：是由銷售人員與一個或一個以上的潛在購買者面對面互動，目的在推薦產品、解答質疑及取得訂單。指銷售人員直接與顧客面對面的溝通，可以使用言語、動作或表情等方式直接與顧客溝通。

5.直效行銷（direct marketing）：使用郵件郵寄目錄、電話、傳真、電子郵件及網際網路，直接與特定顧客與潛在顧客溝通或請求獲得直接回應的一種方式。

Kotler與Keller（2009）進一步提出三種行銷溝通組合，加上上述五種成為八種主要的溝通工具，說明如下：

1.事件（events）和體驗（experiences）：用來創造與一般或特別品牌產生互動的活動和方案。例如旅展或是觀光工廠的體驗行程。

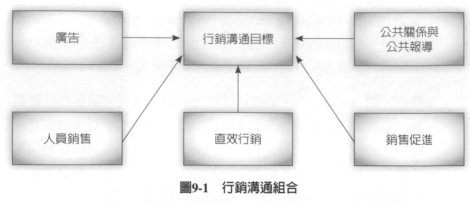

圖9-1　行銷溝通組合

資料來源：Kotler (2000).

2.互動行銷（interactive marketing）：用來吸引顧客或潛在顧客，以及直接或間接提高知名度、改進形象或促成產品和服務銷售之線上活動和方案。例如觀光餐旅業舉辦各種促銷活動與顧客互動以吸引顧客。

3.口碑行銷（word-of-mouth marketing）：由購買或使用產品／服務獲得好處或體驗的人所做的人對人的口頭、書面或電子溝通。例如旅遊網站透過旅遊達人在部落格撰寫網誌達到推廣其知名度與口碑宣傳之目的。

　　觀光企業可以採用上述各種推廣組合中的廣告、人員銷售、公共關係及促銷活動等行銷活動中的個別活動或組合不同活動，來與顧客進行溝通，但各種溝通要素間應協調且一致，以發揮溝通之最大效果。

二、傳統與網路行銷溝通

　　觀光行銷溝通從傳統的行銷溝通進展到網路新型態的溝通的方式，大大節省了溝通成本。以下將說明傳統與網路行銷溝通的差異，如**表9-1**所示。

表9-1 傳統行銷溝通與網路行銷溝通的差異

差異	內容
溝通方式的不同	傳統行銷主要透過信函、電話、面對面、電視、廣播、書刊等方式進行溝通，企業與顧客之間互動非常有限，資訊主要是從企業到消費者的單向流動；而網路行銷將網際網路作為主要溝通方式，通常是由顧客在網站上搜索資訊發起聯繫，故網路是一種拉式媒介，與傳統溝通相比，行銷者沒有那麼多控制權。另外，在網路虛擬的世界中，雙方不能及時得知對方的反應，故不能像傳統溝通一樣及時調整溝通策略。
溝通理念的不同	傳統行銷中的行銷人員在和消費者溝通時，較傾向於說服消費者接受自己的觀念和企業的產品。但在網路行銷中，企業在和消費者溝通時，主要是從消費者的個性和需求出發，尋找企業的產品、服務與消費者需求之間的差異和共同點，並在適當時候透過改變企業的行銷策略來滿足消費者的需求。
溝通時空限制的不同	傳統行銷中企業與消費者之間的溝通具有明顯的時空限制，但在網路行銷中，企業與消費者在任何時刻、任何地點都可以透過網際網路進行交流，且這種資訊交流是即時進行的。
一對一的溝通在網路行銷中得以普及	網際網路本身的特性使在傳統行銷中因高成本而較少採用的一對一個性化溝通方式得以普及。企業可以根據消費者的個性特點，透過電子郵件等方式，進行個性化溝通。網路行銷溝通可使供需雙方在互動溝通過程中，更趨向於資訊對稱，從而實現供方和需方一對一的深層次雙向溝通。這種一對一的個性化溝通效果比傳統的以消費者群體為單位進行的溝通要好得多。

　　網路是同時擁有通路與媒體性質的革命性的新通路媒介，但它並非推翻傳統行銷的概念，只是善加利用網路互動與多媒體的特性，並未脫離行銷的本質，主要特點在於將行銷的概念、行為、策略作網路化或數位化思考，可與傳統行銷產生相加相乘的效果。

第二節　觀光推廣策略

一、推廣的意義

　　推廣旨在引導訴求對象樂意接受傳播者的觀念、服務或事務，促

進好感，增進效益。推廣有廣義、狹義不同的解釋，狹義的推廣是指促銷，廣義的推廣是指包含促銷在內的所有銷售活動。推廣活動須透過人員或非人員的管道展開、推廣活動屬於非價格的競爭活動、推廣活動屬於傳播行為之一環、推廣具有溝通、誘導及說明等功能。美國行銷協會（AMA）定義推廣為「在行銷活動中，不同於人員推銷、廣告以及公開報導，而有助於刺激消費者購買及增進中間商效能，諸如產品陳列、產品展示與展覽、產品示範等不定期與非例行的推銷活動。」

二、推廣組合

觀光行銷活動中的推廣組合（promotion mix）包括廣告、人員銷售、公共關係、公共報導及促銷活動等，企業透過推廣組合將訊息或產品傳送銷售給各配銷通路、顧客及大眾。企業可以採用個別活動或組合不同活動，來與顧客進行溝通，但各種溝通要素間應協調且一致，以發揮溝通之最大效果，此種觀點即近年來頗受重視的整合行銷傳播，亦即為了有效傳達企業與服務資訊而使用的推廣工具總稱。

三、推廣工具

不同傳播者對不同受播者，所採用的推廣工具必然有所差異，亦即推廣組合方式受到傳播者與受播者的影響。而受播者的回饋，因傳播者或傳播內容的不同而不同。推廣工具可分為：(1)企業內部的相關物品：任何與消費者接觸的企業相關物品，如香港故事館餐廳內擺設早期沿革的相關資料、早期的香港故事圖片主題，遊客爭相拍照，這些都是推廣工具；(2)對外部消費者所設計的活動：透過推廣，企業試圖讓消費者知曉、瞭解、喜愛或購買產品，進而影響產品的知名度、形象、銷售量，乃至於企業的成長與生存。推廣活動中密集的資訊傳播帶來潛移默化效果，容易衝擊社會的價值觀、消費觀、生活習慣與日常用語等。

推廣工具主要考慮因素如**表9-2**所示。

表9-2 推廣工具主要考慮因素

企業規模	企業規模大小直接影響推廣工具的選擇。
市場性質	市場地理範圍大小、市場集中性及顧客類型等直接影響推廣工具的選擇。
推廣標的	消費者、使用者、零售商或批發商各具不同性質，接觸的推廣工具也有差異，推廣內容及重點，隨需要有不同考量。
產品性質	工業用品以人員銷售為主，消費用品以廣告為主要工具。
產品生命週期	一般將產品生命週期分為導入期、生長期、成熟期及衰退期，各階段推廣組合方式有所不同。
競爭策略	競爭同業推廣策略也是考量推廣工具的要因，使同樣以廣告為主力的競爭對手，可能有的比較偏向電視廣告，有的偏向報紙廣告。
品牌政策	在廠商品牌下，推廣主要對象是中間商或消費者，在批發商品牌下，推廣對象則鎖定零售商或消費者。推廣對象不同，採用推廣工具也不同。
價格政策	價位低之產品，不宜使用單位成本高的推廣。

四、推廣的種類

行銷推廣上，可以分為功利性及快樂性的利益來深入消費者的內心。功利性的消費是指有形或客觀的利益，可以幫助顧客效用極大化、有效率的購物，包括實質上的省錢、購物的方便及擁有高品質產品；而快樂性的利益則是指無形的或主觀上的利益，可以使顧客產生愉悅和滿足的回應。此外，行銷推廣上還可分為經驗性與情感性方面的利益，它包括顧客感受到娛樂的效果、探索的樂趣和價值表達的利益，提升內在本質上的刺激或趣味，並提升顧客自尊。推廣的種類可按目標、訴求與活動分類如**表9-3**所示。

表9-3　推廣的分類

種類	內容
按目標分類	1.行動目標：(1)直接行動目標：以直接訴求，激起訴求對象立即性的反應；(2)間接行動目標：訴求對象瞭解企業與產品，增進瞭解及好感，刺激長期需要。 2.訊息目標：(1)告知性目標：訴求對象認識訊息內容；(2)說服性目標：說服訴求對象認同訊息內容；(3)啓示性目標：誘導訴求對象朝某一特定方向思考、行動。 3.溝通目標：循著傳播過程達到認知的創造、知識的傳授及態度的轉變或善意的回應等目標。
按訴求分類	1.訴求重點：(1)購買力的訴求：以減價為訴求重點，屬於價格競爭，訴求方式易導致同業間相互削價惡性競爭；(2)欲求的訴求：創意及研究為訴求重點，屬於非價格競爭，訴求方式可開創獨特風格，使競爭者無法仿效。 2.訴求形態：(1)喚起訴求：刺激消費者欲訴求，喚起需求；(2)刺激購買訴求：欲求與購買行動相結合；(3)支援購買訴求：顧客體會到可以獲得多少方便及好處，確保持續購買；(4)交換訴求：促進產品與金錢交換，為推廣最終任務。 3.訴求手段：(1)根據產品的推廣：以產品為標的，使產品符合顧客需求為先決條件；(2)根據人員的推廣：使推銷員有豐富產品知識及顧客資料；(3)根據資訊的推廣：提供資訊，喚起需求，使產品與消費者需求結合；(4)根據服務的推廣：充實服務條件，提高服務品質，喚起需求，如強化陳列與包裝也可以促進推廣效果。
按活動內容分類	1.創造欲求活動：刺激消費者之欲求，如廣告、實演及型錄。 2.排除抵抗活動：排除消費者的抵抗心理，如消費者教育及銷售競賽。 3.調整活動：分為對內部部門間之調整，及對外部通路之調整。

第三節　廣告銷售推廣

一、廣告的定義、特質與範圍

　　廣告（advertising）泛指由公司付費，透過大眾傳播人員的媒介來傳遞公司訊息的活動。廣告亦是指任何由特定提供者給付酬勞代價，並以非人員的大眾媒體表達或推廣各種產品與服務。廣告特質包括廣告是付

費傳播、特定廣告主、說服與影響受眾、使用大眾媒體、非人際傳播方式。廣告是各種推廣活動中最廣受使用的一種，廣告包含的範圍：電視廣告、收音機廣告、雜誌、報紙、平面廣告、大型戶外看板、公車車廂的活動廣告等。觀光產業經常投入大量的廣告來從事宣傳推廣的活動，我們經常可以在電視、報紙上看到旅遊產品的廣告，速食業（如麥當勞、肯德基等）更是投入大筆的經費於廣告上面。近年來由於電腦網際網路的普及，亦使得觀光產業紛紛上網路作廣告。

二、廣告種類

廣告種類分為：

1. 機構廣告（institutional advertising）：目的——提升組織的形象與商譽；種類——傳達組織的理念和精神、提供組織資訊、表達組織對某個事件的看法、回應外界的批評。
2. 產品廣告（product advertising）：推廣的是廣告主的產品或服務，依廣告目的，可分為說服式廣告（persuasive advertising）、提醒式廣告（reminder advertising）、告知式廣告（informative advertising）。

三、廣告表現

廣告最主要的目的在於刺激潛在顧客，引發其購買商品之欲望，或嘗試選用的商品與服務。一份完整的觀光產品廣告表現方案，包括四部分：

1. 目標顧客群：可由人口統計資料、顧客心理或行為模式為依據，找出顧客的消費習性，以作為廣告訴求的對象。
2. 定位策略：主要在探討如何將旅遊產品與服務，在不同的競爭環境中，讓顧客能接納並選用你的產品。

3.文宣標語：成功的宣傳標語應以顧客利益為訴求重點，將商品與服務帶給顧客的利益充分表現出來，才能引發顧客的興趣。

4.廣告表現：應著重於目標顧客，依旅遊產品特性區分不同等級，搭配適當的表現方式，才能抓住顧客的心。表現重點在於單純、獨特、信賴及持久。

四、廣告決策程序5Ms

廣告決策程序包括5Ms，如**圖9-2**所示。

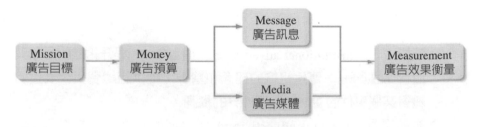

圖9-2　廣告決策程序5Ms

資料來源：謝文雀譯（2007）。

1.任務（Mission）：廣告目標設定－廣告目標－銷售目標。

2.金錢（Money）：廣告預算決策考量，PLC的階段，市場占有率與消費者、競爭、廣告頻率。

3.訊息（Message）：廣告訊息決策，訊息產生、訊息評估與選擇、訊息執行、社會責任的檢討。

4.媒體（Media）：廣告媒體決策，觸及、頻率、影響，主要媒體類型、特別媒體工具、媒體時機、媒體的地方分布。

5.衡量（Measurement）：廣告效果衡量，溝通效果與銷售效果。

五、廣告計畫的定義、類別與過程

企業的廣告計畫（advertising programs）是企業對於即將進行的廣告活動的規劃，它是從企業的行銷計畫中分離出來，並根據企業組織的生產與經營目標、行銷策略和促銷手段而制定的廣告目標體系。廣告計畫可以從時間性和內容的角度進行劃分，按照廣告計畫的時間性來劃分：(1)長期的廣告計畫：一般以三至五年為期；(2)年度的廣告計畫：在一年之內按季分月制定的系列廣告活動規劃，這種廣告又稱為中期的廣告計畫；(3)臨時的廣告計畫：這是在開展廣告活動中，不受中長期的廣告計畫限制，在短期內所開展的補充性、機動性的廣告計畫。這種廣告計畫帶有明顯的機動靈活性和隨機性，為中長期的廣告計畫完成過程中的補充和完善。臨時的廣告計畫又稱為短期的廣告計畫。

按照廣告的內容來劃分：(1)專項廣告計畫：這是在企業行銷過程中，在單項產品、具體勞務及形象上所制定的廣告計畫；(2)綜合廣告計畫：這是指在企業整體活動過程中，對於各項產品、各種勞務以及綜合形象上所進行的廣告計畫。廣告計畫過程包括相關資訊之蒐集與分析、廣告目標之設定、廣告預算之決定、促銷措施、廣告訊息決策、廣告媒體決策、廣告效果測定、廣告效果評估等，說明如**表9-4**所示。

表9-4　廣告計畫過程

過程	內容
相關資訊之蒐集與分析	產品或品牌的歷史分析、產品評估、消費者評估、競爭分析。
廣告目標	廣告目標是指企業廣告活動所要達到的目的。確定廣告目標是廣告計畫中至關重要的起步性環節，是為整個廣告活動定性的一個環節。廣告目標的類型分為：(1)提供訊息；(2)誘導購買；(3)提醒使用。
廣告預算	廣告目標與廣告預算直接相關。預算限制了廣告能做什麼，做到什麼程度。廣告預算保證廣告目標順利完成。廣告預算影響呈現什麼訊息、如何呈現和媒體決策。

（續）表9-4　廣告計畫過程

過程	內容
促銷措施	主要包括廣告與促銷配合能夠達到的共同效果分析；對目標市場的廣告與各種促銷措施的配合及日程安排；對競爭者的廣告與促銷措施的配合及日程安排。
廣告訊息決策	廣告訊息指要在多久時間之內讓哪些人或哪個市場，產生什麼反應？消費者所接觸到的廣告文案和圖案，又稱廣告創意策略。建立廣告訊息可透過代言人（spokesperson）或推薦人（endorser），其效果來自吸引（廣告推薦人外表之吸引力）與信賴度（推薦人之誠實、正直人格特質）及專業度（推薦人對推薦產品具有之專業知識）。訊息訴求又稱廣告主題，是指廣告主軸或焦點要有獨特賣點（Unique Selling Proposition, USP）。訊息訴求可分為三類：(1)理性訴求；(2)感性訴求；(3)道德訴求。
廣告媒體決策	即選擇廣告媒體，決定接觸程度（欲獲得的與顧客接觸頻率）、影響程度或效果（地區）。選擇主要的媒體型態（TV、DM、電話、雜誌）、選擇特定媒體工具（聯合、中國報……），決定媒體使用時機（When）（決定廣告在一年中之播出時間）等。廣告媒體策略分成策略與戰略兩階段：(1)策略階段：考慮訴求的對象與產品的特性，不同對象或產品，直接影響媒體選擇；(2)戰略階段：根據測試完成的廣告表現基本概念、廣告預算規模及廣告媒體策略，設定廣告表現方針、試作廣告試稿、測試廣告試作稿，廣告稿才算確定。
廣告效果測定	廣告效果的測定方法通常分為三種：(1)廣告前測定，如文案測試及廣告影片測試；(2)廣告中測定，如隔日回憶測試及銷售區域測試；(3)廣告後測定，如態度行為測試及市場占有率調查。廣告層級效果模式係由Lavidge及Steiner（1961）提出，其認為一個潛在的消費者在產生購買行為之前通常會經過認識、瞭解、喜愛、偏好、信服、至購買階段，此模型的最終目的是想瞭解消費者在購買過程中如何應用廣告的訊息。這些步驟又可區分為三個普遍的過程（Wells & Prensky, 1996）：(1)察覺及認識產品（認知學習）；(2)對產品產生態度（情感態度）；(3)作出購買決策（意欲行為）。
廣告效果評估	指運用科學的方法來鑑定所作廣告的效益。廣告心理效果評估也稱為廣告本身效果評估，是指並非直接以銷售情況的好壞評判廣告效果的依據，而是以廣告到達、知名度、偏好、購買意願等間接促進產品銷售的因素作為依據來判斷廣告效果的方法。廣告效果的評估主要透過文案測試（copy testing）來進行，以瞭解廣告對消費者的反應（包含注意、興趣、理解、態度、購買等）有何影響。廣告經濟效益評估，就是評估在投入一定廣告費及廣告刊播之後，所引起的銷售額和利潤的變化狀況。廣告效果評估的作用在於檢測在品牌建立的路上的每一階段中的廣告攻勢目標是否達到，以及分析阻礙達成的可能原因。有利於加強廣告主企業的廣告意識，提高廣告信心。為實現廣告效益提供可靠的保證。

六、網路廣告

(一)網路社群媒介的發展與特質

　　台灣第一個BBS站於1983年設立，開起了網路社群媒介之發端。WWW全球資訊網，具備整合性多媒體（文字、聲音、影像與多媒體）呈現之能力，透過超鏈結可向全球各公開網站取得資訊、發表文章或在線上進行娛樂遊戲。台灣電信局於1994年設立HENET，對推動台灣電子商務與網路廣告的發展深具意義。台灣網際網路1998年下半年開始發展。網路社群媒介的特質包括個人化、主動性、互動性，促成了媒體數位化革命。整合性超媒體是指融合了平面媒體、電子媒體、電腦多媒體，成爲未來的發展趨勢。全球資訊網的普及，代表了「網路整合性超媒體」時代來臨，成了新興媒體的主要形式，其包括：數位化、多媒體、資料庫型態的資訊蒐集、整理、儲存、檢索與散布。

(二)網路廣告的定義、優勢與特色

　　中華民國外銷企業協進會對網路廣告的定義爲：「在全球資訊網上，以網站爲媒體，使用文字、圖片、聲音、動畫或是影像等方式，來宣傳廣告所欲傳達的訊息。」亦即網路廣告，是指廣告商在網站上以連結（link）或標誌（logo）的方式，陳列其所要刊登的廣告，並且付費給該登廣告的網站，而這些網站必須要能吸引消費者注意。網路廣告的潛在優勢如下：(1)資訊的豐富；(2)更新與維護容易；(3)廣泛的品牌資訊；(4)全球蒐集的方便性；(5)全球性的暴露；(6)依消費者個別需要而規劃；(7)增強消費者與公司的關係；(8)促成消費者的角色扮演。

　　一般來說，網路廣告具有的特色如**表9-5**所示。

表9-5　網路廣告的特色

特色	內容
可做目標設定	網路媒體比起其他媒體更具有分眾的特性，因而網路上有各式各樣的網站，每個網站都能吸引不同特質的族群，網站也會握有會員基本資料，因此，廣告主可以依照這些資料來選擇廣告遞送的對象，這即是所謂的「目標遞送」。
可追蹤網友反應	廣告主能追蹤網友如何與其品牌互動，並瞭解其現有和潛在顧客的興趣和關心焦點，對達成行銷策略的擬定有很大的幫助，特別是在一對一行銷方面。
可彈性遞送	和其他媒體比較起來，網路廣告的遞送具有較大的彈性，因為網路廣告活動更可以隨時展開、更新、甚至取消。廣告主還可以每天追蹤廣告活動的狀況，一旦發現廣告反應不佳，馬上可以撤換廣告。
可與網友互動	透過網路機制的設計，網友可以直接和廣告主互動，例如，參加線上遊戲或有獎徵答—進行交易或者購買產品。網友將不再只是被動地接受廣告訊息，而是會主動地傳遞資料給廣告主，網友和廣告主不但有互動，而且還是即時性的互動。
網路無國界	網路廣告可以跨越國界，全球的網友都可以同時接收到廣告訊息。能迅速得知廣告效果：在網路上，廣告主可以藉由軟體來測量並記錄網友對廣告的反應，諸如點閱次數或購買數量等等，這是其他媒體做不到的。
廣告成本效益較佳	比起電視等其他媒體廣告，網路廣告成本相對低很多，甚至有些是零成本。例如，部落格與網路社群等廣告。

(三) 網路廣告的效益

　　根據中央社報導，隨著網路普及化，加上台灣人平均上網時間全世界名列前矛，更讓網路廣告的效益日益倍增。根據Boss33批貨創業通的網路行銷調查結果顯示（圖9-3），有15%的人認為入口網站登錄與廣告是為最有效的行銷方式，大部分的人無論上任何網站都是透過雅虎入口網站的搜尋，可見其影響力之大。其次則為前幾年開始引起熱潮的部落格行銷。相信大部分的上網族都有屬於自己的部落格，用心經營部落格而竄紅的人也是不勝枚舉，所以有14.8%的網友們認為部落格是有效的行銷方式。除此之外，像關鍵字廣告、網路電子報也都是網友們認為很有效的網路行銷方式。其實網路上的行銷方式很多，針對不同的服務或商品都應該選擇適當的行銷手法，若能正確地針對目標族群下手，當然也

圖9-3 Boss33批貨創業通的網路行銷調查

資料來源：衍龍資訊股份有限公司。

比較容易達成廣告效益。

(四)網路廣告效果評估優勢和特點

網路廣告由於具有技術上的優勢，在效果評估方面顯示出了傳統廣告所無法比擬的優勢和特點，具體表現爲：(1)及時性；(2)方便準確性；(3)廣泛性；(4)客觀性；(5)經濟性。

(五)網路廣告效果評估指標

目前網路廣告效果的評估指標有以下幾種，廣告主、網路廣告代理商和服務商可結合自身廣告效果評估的要求，運用這些指標進行效果綜合評估：(1)點擊率指標；(2)業績增長率指標；(3)回覆率指標；(4)轉化率指標。「轉化」被定義爲受網路廣告影響而形成的購買、註冊或者信息需求。有時，儘管顧客沒有點擊廣告，但仍會受到網路廣告的影響而在其後購買商品。

第四節　人員推廣

一、人員推廣

　　人員推廣亦即人員銷售（personal selling），是指為了完成銷售目的而與一個或一個以上的可能購買者面對面接觸的推廣方式。亦即指公司的銷售代表與潛在客戶之間的雙向溝通，以瞭解顧客需求、提供合適的產品來滿足顧客需求，進而說服他們購買的過程。因此，與廣告單向傳播訊息不同。人員推銷在消費者購買過程的某些階段，尤其在建立購買者的偏好、堅信與行動之際，是最有效的一種推廣工具，而且比起廣告來說，具有三項特質：(1)面對面的接觸：人員銷售是以「一對一」及「面對面」的小眾式溝通，銷售的人員就是訊息傳播的媒介；(2)與人結交：此種方式可以針對不同顧客提供不同的訊息，針對目標群體的特性，修正訊息傳達的方式與內容，是十分有效的溝通方式，不過時間與成本也是最高的；(3)引起反應：經由銷售人員與顧客的互動比較容易引起顧客的興趣與反應。

　　人員推廣是個別說服（individual persuasion），在服務業「人」是接觸消費者的第一線，也是最重要的一環。例如店頭的門市人員、業務員在人員推廣所強調的重點是著重在主辦人員、服務人員他們所提供的服務品質。服務的品質涉及人際間的交互作用，包括參與主辦人員、服務人員與顧客之間，以及顧客與其他顧客間的相互影響。而對於跨國的觀光產品行銷，人員銷售更是主要的推廣策略，許多國際性觀光企業，甚至由企業總裁擔任銷售代表。觀光銷售人員通常指旅行社業務、導遊及領隊與飯店風景區門市的銷售人員等。此外，從事個人或團體旅遊、觀光、遊覽之引導人員、負責安排旅遊活動、在展覽場所（旅展）或參觀場所（遊樂區與景點）之解說導覽及負責等也都是觀光銷售人員。例如

遊覽車導遊小姐、旅展show girl與風景區遊樂區的解說員等。

二、人員推廣的優點

　　人員推廣的優點如下：(1)發現潛在顧客：優秀推銷員所訪問的多屬潛在顧客，省略許多不必要努力，減少經費支出；(2)滿足顧客的需求：人員銷售可以滿足對顧客所作提示，對顧客質疑作圓滿答覆；(3)展示實物：展示實物是確信產品特徵或期待性最具效果的方法；(4)建立友好關係：把顧客當成朋友，當本身產品與競爭產品無太大差異時，友好關係是交易成交的基礎；(5)促進銷售：可以同時完成訂貨及交易手續；(6)具溝通效果：透過人員銷售把握市場動向及競爭狀況，提供其他推廣手段未克執行的溝通活動，維持企業販賣實力；(7)處理與銷售間接相關事項：人員銷售負有銷售責任，還負有諸如信用調查、申訴案件及市場調查、掌握市場訊息等工作；(8)富於彈性：與顧客直接接觸、作業較具彈性；(9)節省單位成本，增進促銷效果：人員銷售主要對象是購買者，與顧客直接接觸，成交率較高；(10)具多重功能：人員銷售除了推銷外，還肩負市調、服務、修理等工作。

三、人員銷售過程

　　人員銷售的過程可分為下面六個步驟（**圖9-4**）：

1.發掘潛在顧客（尋找顧客）：辨認可能買主，並預估其購買的可能性為銷售人員主要之工作。可以從顧客對該產品的需求程度與顧客的財務資源足夠性這兩方面進行分析。推薦介紹與人脈關係，又稱為緣故法。陌生拜訪，透過掃街或挨家挨戶尋找顧客的方式。商展與公開活動，業務員可以獲得對產品有興趣的潛在顧客名單。電話與信函，這種方式通常需要廣告、促銷、海報、網路宣傳等方面的配合，才能產生大量的名單。名錄，從產業公會、社會團體、學校

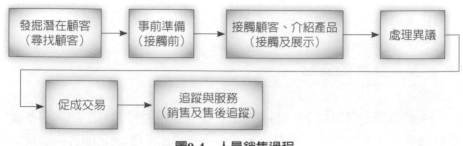

圖9-4　人員銷售過程

等團體的名錄中,也可以取得潛在顧客名單。

2.事前準備(接觸前):銷售人員必須針對前階段所辨認的潛在客戶需求,瞭解客戶所面對的問題,來設計下一階段的接觸與展示,使其能展現出該產品解決特定問題的能力。分析潛在顧客、分析本身及競爭者、擬定銷售目標與策略、安排銷售細節。

3.接觸顧客、介紹產品(接觸及展示):銷售人員必須準備多次會面接觸,且特別留意不同文化中的社會互動方式,因它將會影響交易之成敗。和潛在顧客見面、談話的最初幾分鐘所留下的第一印象,經常決定大半的銷售成敗。應注意儀表、談吐、開場白等,甚至應配合顧客的習慣向潛在顧客提出強調產品特性與利益的銷售提案,然後進行銷售簡報。旅展上,各旅行社的銷售人員都使出渾身解數為顧客講解旅遊產品。

4.處理異議:異議包括價格太貴、產品不符合需要、成交條件過於嚴苛、對提案公司不熟悉或沒信心、其他公司的提案更吸引人等。回應異議時,業務員應該表現出尊重、理解以及異中求同的態度。

5.促成交易:業務員必須盡全力嘗試爭取成交的機會,察言觀色,找出潛在顧客是否有對產品表示高度興趣的信號,業務員可以表達希望成交的信號,提出促成交易的優惠條件作為誘因。

6.追蹤與服務(銷售及售後追蹤):人員銷售要注重的是售前服務(免費諮詢與詳細解說等)與售後服務(產品售後之保固服務與

追蹤）。成交之後，亦要追蹤之前的承諾是否有準時且完整的實現，顧客實際使用產品之後，應該關心產品表現、定期的致電或拜訪顧客，和顧客維持長遠的、友好的關係，不但建立良好的形象與口碑，也對於日後的銷售工作有所助益。

四、人員銷售的工作類型與功能

根據中華民國外銷企業協進會（2010）指出，人員銷售的工作類型與功能如**表9-6**所示。

表9-6　人員銷售的工作類型與功能

工作類型	功能
訂單開發者（order getters）	即在傳統上認為之推銷員，說服現有顧客繼續購買或買得更多、與負責開發新客戶或新訂單之銷售人員。例如旅行社業務員於商展人潮多的地方，是大展身手、爭取訂單的地方。
訂單接受者（order taker）	處理現有顧客的重複購買，屬標準化的、例行性採購。此部分人員又可分成三類：(1)駕駛員銷售員（driver-sales person）：主要在於運送旅客，例如觀光旅遊巴士之駕駛人員，運送旅客是其主要任務，訂單取得並不重要；(2)內部訂單接受者（inside order taker）：銷售人員在內部工作即可取得訂單。例如旅行社內勤人員與飯店風景區門市的銷售人員及飯店櫃檯都屬此類；(3)外部訂單接受者（outside order taker）：主要在於公司外取得訂單，以及要到顧客處方能取得，例如飲料食材之銷售人員要到飯店餐廳拜訪才能取得訂單。
支援型銷售人員（supporting salesperson）	支援型銷售人員係在進行售後服務、提供資訊，以協助銷售人員取得訂單，並不承擔業務業績壓力。提供銷售支援包括：教育顧客、送貨補貨、協助銷售與管理、化解糾紛等有利維持商譽、鞏固顧客關係、刺激營業成長等。支援型銷售人員又可分為兩類：(1)巡迴銷售人員（missionary salesperson）：針對現在或未來的潛在顧客，提供資訊和服務，創造未來銷售機會和在配銷通路中提升組織商譽，如解釋產品、建立展示。例如觀光旅遊代言人與旅展的show girl；(2)售後服務人員（after sales serviceperson）：本身擁有專業背景，專為顧客所訂購的產品提出細部說明，同時也因應顧客特殊需求而調整產品。通常所銷售產品是屬於旅遊服務或餐飲服務等。例如餐旅客服人員、導遊及領隊等。

五、銷售人員的激勵與評估

激勵銷售人員的方法很多，金錢的報酬是最常見，但成功的激勵計畫通常必須結合各種激勵方法。評估結果為獎酬的基礎，同時也可讓公司瞭解銷售團隊或銷售計畫有沒有問題，銷售人員可以知道自己的努力是否有成效，亦具有激勵效果。銷售人員評估計畫除了銷售結果成效、費用及時間等資料，還要包括對團隊作出多少貢獻，自我檢視及回饋的能力；建立一些定期而更正式的績效評估計畫。

六、觀光銷售人員的任務

觀光銷售人員之任務為：(1)顧客之接待與需求服務（電話諮詢、觀光產品服務處理）；(2)顧客的行程服務；(3)負責介紹及銷售門市商品（原住民服飾、鞋品、飾品與雜貨），協助銷售人員陳列及促銷品換檔工作，維持店櫃周遭之清潔。其次，觀光銷售人員還包括觀光工廠導覽解說員及銷售人員、門市店員、專櫃人員、其他客戶服務人員，其任務為：(1)迎賓指引服務；(2)協助館內團體導覽與諮詢解說；(3)觀光工廠庶務管理與活動執行；(4)參與活動規劃；(5)銷售現場商品。推廣銷售導覽門市人員，於專櫃、賣場或門市裡提供商品介紹及銷售服務。飯店專櫃外語銷售人員，負責：(1)國際觀光飯店專櫃精品、商品銷售與行銷；(2)向國外觀光客介紹各項台灣名品，推銷台灣良好形象。

七、觀光銷售人員訓練與服務品質

觀光銷售人員訓練包括銷售人員的工作重點、服務品質與訓練等。一般業務人員訓練的內容通常包括：公司產品、市場情況、競爭者、銷售技巧等等，其中最重要的一環是銷售技巧。整個銷售的過程之中，需

要透過人來進行溝通，經由傾聽及觀察，才能瞭解客戶的情緒反應，並藉由聲調及肢體的運用，吸引對方的注意力，得到共鳴及感動，當客戶內心響起認同的掌聲，決定下訂單，即是成功的推銷。業務人員從事銷售時，最重要的就是和客戶建立關係。因為，商品是「產品」與「人」的結合，所以「推銷東西之前，應先推銷自己（業務員本身）」，是每一位推銷員，必須遵循的重要法則（王蘊潔譯，2000）。在人員發展與訓練上的投資可以提升服務品質，因而創造別人難以複製的競爭優勢。許多觀光產業中領先的公司均以訓練計畫而聞名，有些甚至建立了類似學院的訓練中心。例如，雄獅旅遊與亞都麗緻飯店的員工教育訓練。

　　服務品質是指服務結果能符合所設定的標準以及「傳送的服務」和「期望的服務」吻合程度；分析顧客需求並瞭解顧客想法，協助企業組織建立高品質服務流程，讓服務是無形化思考，轉變為有形化的流程，讓企業組織能有一套完整的服務流程供員工遵循。改變人員的服務態度，是每位企業主與各級主管最頭疼的事情，讓企業建立一套可被接受的行為模組服務流程。例如王品集團的工作站觀察檢查表（Station Observation Checklist, SOC）守則，1996年引進麥當勞的「工作站觀察檢查表」後，融入王品的企業文化與價值，並且把王品從顧客預約到用餐離去後的每一個步驟細節，都一一拆解轉化成標準化流程；更將王品旗下所有餐廳的產品製作與顧客服務流程等經營Know-How，落實為四十五本教育訓練與SOC手冊，對於王品集團塑立一致化的服務品質，功不可沒。SOC是王品得以成功擴張版圖的秘訣。從接電話、接訂位、帶位、送水杯、點餐、上餐、撤餐到結帳離開，共有十七個工作站，每個動作流程都有準則。

第五節 觀光商品的銷售促銷

一、促銷的定義、功能、目標與干擾

美國行銷協會將促銷（Sales Promotion, SP）定義為：「除了人員推銷、廣告及公益活動以外，可促使消費者購買與提升經銷效率的行銷活動，例如陳列、展售會與展覽會等非經常性的活動。」此廣泛的定義包括了多種活動，例如店內陳設、樣品展示、虛擬商展、折價券、競賽等。促銷指廠商為了擴大推銷員、批發商或零售商之銷售能力或欲求，並促使消費者購買其產品或服務，所運用的持續性創造、材料及手法。亦指在一定期間內，為刺激銷售，而針對消費者或中間商所進行的推廣工具。

促銷是業務行銷人員常用之行銷手段。例如：參團送贈品、住宿旅館附贈早餐或免費使用館內附屬設施、贈送優待券等。舉辦促銷活動前，應注意之事項：(1)確定活動的目的與欲達成的目標；(2)決定促銷活動執行者。

促銷功能是喚起消費者注意產品的存在，為產品帶來買氣，讓消費者認為這是廠商善意和回饋。促銷的目標包括：消費者促銷（藉由消費者以提升短期銷售或建立長期市場占有率）、交易促銷（促使零售商進更多新品及存貨）。促銷干擾是指其他產品的競爭策略與活動。過多廣告使得消費者不再記住廣告內容，過多折價券使得面值下降，消費者不再重視它，如餐廳、咖啡廳、旅館。競爭程度提升，比較式廣告愈來愈被常用，如可口可樂與百事可樂、旅館附屬設備。

二、促銷的種類

促銷可依對象、產品生命週期、促銷時間及促銷期間與促銷手段分類如下：

(一)依促銷對象分類

依促銷對象分類，促銷可以分為對消費者、經銷商與企業內部促銷三種，如**表9-7**所示。

表9-7　依促銷對象分類

促銷對象	內容
對消費者促銷	如在零售商的促銷、到府促銷等。包括可能購買者、使用者及一般消費者等。消費者促銷包括免費樣品、贈品、特價品、折價券、電子折價券、店面（購買點）展示、示範、免費試用、特價活動、現金還本、抽獎競賽、惠顧酬賓、抵用券。可能由製造商或零售商來執行，主要目的是刺激消費者儘快購買，或買得更多、更頻繁。
對經銷商促銷	指對通路促銷，可再分為對批發商促銷、對零售商促銷及對代理商促銷。經銷商援助：指廠商對強化經銷商體質所給予的各種支援活動，目的在於強化經銷商之競爭力，促使全力銷售其產品，穩定或增加產品的供應。如折讓、支援廣告、支援展示、免費贈品。經銷商促銷：包括免費樣品、贈品、購貨折讓、津貼獎金、銷售競賽、經銷商列名廣告（合作廣告）、商展、各項展覽會。製造商為了促使經銷商密切合作，所推出的獎勵活動。如銷售會議、POP用品、產品展示。
對企業內部促銷	又分為對相關部門促銷及對一般部門促銷。如研習會、手冊、資料夾、信函等。

(二)依產品生命週期分類

根據產品生命週期，各種促銷工具可針對消費者、中間商與服務人員做區分，如**表9-8**。

表9-8　各種促銷工具的使用

區分	針對消費者	
上市期	免費樣品、試用包、展示會	
成長期	折價券、大包裝優惠	
成熟前期	特價品、競賽、抽獎、POP	
成熟後期	犧牲打、降價、每日一物	
衰退期	贈品、促銷用品	
區分	針對中間商	針對服務人員
上市期	產品展示會、教育訓練	教育訓練
成長期	經銷商會議、教育訓練	教育訓練
成熟前期	廣告補助、隨貨贈送	業務競賽
成熟後期	推銷獎金、競賽活動	業務競賽
衰退期	贈品	贈品

資料來源：陳澤義、張宏生（2006）。

(三)依促銷時間及促銷期間分類

促銷的分類可依促銷時間與促銷期間分類：

1. 依促銷時間分類：(1)定期：指定期舉辦促銷活動；(2)不定期：指不定期舉辦促銷活動。
2. 依促銷期間分類：年度促銷、季節促銷、月間促銷、旬間促銷、週間促銷、特定日促銷、特定時間促銷、聯合促銷。

(四)依促銷手段分類

依促銷手段可分為下列幾類：

1. 以人員為手段：推銷員、指導員、店員、助手、幹部、顧問等。
2. 以商品為手段：樣品、展覽品、展示會、展示屋、其他。
3. 以道具為手段：目錄、廣告傳單、DM、海報、陳列、推銷信函。
4. 以利誘為手段：贈獎、印花、積點券、折價券、打折、回扣。
5. 以制度為手段：交誼廳、講習會、歌友會、親子會說明會。

三、促銷的目的與特質

促銷的目的在於提供更多的管道來接觸消費者，由於消費者的反應會隨著時間而降低，因此通常是不定期的舉行，且以短期內提升交易為目標。促銷活動是一種短期誘因，以促使某一特定商品得以快速或大量銷售。常見的做法包括折價券、折價、贈品、摸彩、試用品、銷售點的活動（POP）、競賽活動、展示會與印花對獎。

促銷具有以下特質，如**表9-9**所示。

表9-9 促銷特質

促銷特質	內容
活動短期	促銷主要在刺激消費者儘快購買，同時又要避免造成消費者預期心理，一般而言，不會進行過於頻繁或長期的促銷。基本上是一種短期、暫時性的活動，通常都有一定期限。
立即反應	促銷目的在刺激促銷對象的立即購買行為。促銷的主要動機是刺激消費者或中間商，希望他們能儘早表現出預期的反應，也就是消費者購買與中間商合作。是針對特定對象的活動。而依照促銷對象的不同，可分為消費者、零售商及經銷商三類。
更多的管道接觸消費者	無法歸屬於人員推銷、廣告以及公開報導的推廣活動都屬促銷範圍。
活動有彈性	相對於其他推廣工具，有較大的彈性，廠商可視需要與能力執行不同的促銷活動。
額外的附加價值	促銷常帶給消費者或中間商一些好處，增加產品或服務的附加價值。如消費者可積點抵現金或換贈品、為中間商帶來人潮與商機。

四、促進產業

促進產業乃是建立全國觀光組織和個別觀光旅遊業者之間的橋樑，這項工作有三項重要的背景：(1)政府對觀光旅遊地區的發展都有其政策，以達成經濟、社會、環境的目標；(2)在一個國家的觀光旅遊包含多

樣的產品服務、地區、業者，有些在成長，有些在衰退，各有其優先發展順序，以及政府政策目標；(3)觀光組織所擁有的預算難以支應所有行銷任務，因此必須選擇優先促進的對象。

有效的促進策略必須是：(1)建立促銷優先順序；(2)協調觀光旅遊相關產品服務；(3)與業者保持聯絡，並發揮影響力；(4)對於與政策目標有關的產品服務應該予以協助輔導；(5)為觀光旅遊小企業營造聯合行銷活動。

常見的觀光產業促進做法如下：(1)研究資訊流通；(2)設置海外觀光代表處；(3)籌辦研習會與展售會；(4)實地旅遊；(5)協助製作與散發觀光旅遊文宣；(6)資訊與預約作業系統；(7)支援輔導新產品服務；(8)企業聯盟；(9)旅客服務與保護；(10)經營諮詢。

第六節　觀光行銷的公共關係與公眾宣傳

一、公共關係的定義、目的、對象、特色、好處與建立

(一)公共關係的定義

公共關係譯成「公眾關係」或「人類關係」，國內簡稱「公關」或PR。公共關係是指一個組織建立和促進與公眾有利關係的藝術或科學，一個組織經由深思熟慮、有計畫和持續的努力、去建立、維持和促進與公眾相互良好關係，進而增加公眾對於組織的認識、瞭解與支持，以增進組織發展和提升組織效能。

(二)公共關係的目的

公關活動目的在於加強民眾對企業的良好印象，以提升其產品營業額，提高投資報酬率，加速公司的成長。公共關係亦須經常針對不利於

公司的事件或傳聞提出更正及說明。透過公共關係，企業可以樹立良好的形象並提高知名度，短期內雖無法藉此立即提高銷售，但從長遠的眼光來看，透過公共關係所提升的商譽，其實是公司無形的資產。

(三)公共關係的對象

公共關係的對象是大眾，大眾又分為內部、外部大眾，內部大眾指員工及股東，外部大眾是消費者、政府、議會、地域、供應商、中間商、金融界、傳播界等。

(四)公共關係的特色

公共關係的特色包括：

1. 信賴度：由新聞媒體主動訪問和專題報導，相較企業自己花錢做宣傳、廣告，消費者對之具有較高的可信度。
2. 解除防備：公共關係的焦點放在處理事情而不是產品或服務的，並且以此作為建立與公眾或員工的友好關係的方法，從而獲得公眾的瞭解及接受。
3. 戲劇化：巧妙地戲劇化事件，引人入勝，令消費者並不自覺被推銷，而倒像在看一則新聞報導。常見的公關有：辦藝文展覽、週年慶活動、慈善義賣。

(五)公共關係的好處

公共關係對企業的好處有：

1. 較低的成本：以較廉價的方式獲得展露的機會以建立市場知名度和偏好度。
2. 產品銷售：為企業建立良好形象，讓消費者產生好感且印象深刻，進而增加產品購買的機會。
3. 員工士氣：激發員工「以公司為榮」的心理，進而鼓舞員工的工作士氣。例如：王品台塑牛排以發放獎金作為鼓勵員工的方式，

不但提撥每家餐廳月營業額的15%當作紅利分給員工，更制定員工入股的方案，使得員工願意盡心盡力為顧客服務。

4.員工來源：公司的優良形象使得比較多人願意前來應徵。

5.公眾的信心與協助：成功的公關能夠提高公眾對公司的信心，使得公司在需要公眾團體協助時，比較順利。公共關係良好的企業，比較容易取得投資大眾的資金或是學術研究單位的技術支援。

(六)公共關係的建立

公共關係的建立可透過：

1.出版品：公司可以利用年度報告、週年刊物、定期通訊、宣傳冊子、官方網站等，介紹公司的沿革、現況與前景，詮釋公司的願景、理念，宣揚公司曾經舉辦的公益活動等。

2.企業識別標誌：企業的識別標誌能使公眾輕易地抓住公司的形象特徵，加深對公司的印象。產生整齊劃一，全面管理的一致感。例如肯德基、麥當勞、小人國、長榮航空。

3.主管與員工的對外活動：不論是以個人或公司的名義，公司主管或員工參與政黨、社會團體、工商組織、學術機構等的活動，或是受邀在外演講、參加座談會、接受傳播媒體的訪問等，都是建立公共關係的途徑之一，創造與企業或產品有關的新聞。例如嚴長壽接受媒體訪問、林龍受邀至大學演講安排（高階主管的公開演說）等。

4.舉辦或贊助活動：藉由舉辦和企業本身有密切關係的活動，企業可以邀請特定的關鍵對象參加，並與之建立關係。為了建立良好的回饋形象，企業也可以「取之於社會，用之於社會」，贊助協辦公益活動或出錢出力協助其他團體舉辦活動。目前成長快速的行銷活動為事件贊助，由於體育或藝術活動經常引起全球的注意力，因此，越來越多的跨國公司以贊助國際性活動作為公共關係

的經營。例如台北君悅大飯店、台灣啤酒、泰山企業股份有限公司等贊助2009年台北101國際登高賽（Taipei 101 Run Up）。

5.公共報導：透過大眾傳播媒體上的新聞報導，即不必付費的媒體免費對外進行溝通，如新聞稿、舉行記者會等。例如：花蓮每年暑假舉辦夏戀嘉年華提升花蓮知名度與良好印象。

二、網路行銷的公共關係

(一)建立原則

網際網路建立公共關係的五項原則包括：

1.建立「對話迴路」（dialogic loop）。
2.提供有效的資訊。
3.吸引訪客回流。
4.介面的直觀及簡易使用。
5.明確的指引。

(二)互動功能

常見的網路公共關係之互動功能包括：

1.娛樂：遊戲下載、免費電子賀卡、桌布。
2.建立社群：網路活動、聊天室、討論區。
3.消費者溝通管道：聯絡我們、顧客回應、線上支援。
4.提供資訊：新聞室、最新消息、新品推薦。
5.協助網站導航：site map、產品搜尋。

(三)關係之應用

網路公共關係之應用有預測公共關係的效果：

1. 透過網際網路的討論區或社群意見，可以得知相關公眾對企業或產品的印象與評價。
2. 符合科技與專業的新需求：利用科技的傳播基數可以使目標聽眾的範圍縮小並更精準，並可以追蹤目標聽眾對議題的態度與意見，並且網際網路與資訊科技也使即時傳播及資料庫分析變得可行。
3. 以科技獲取力量：網際網路與資訊科技可以控制知識的傳播與擴散，使傳播資訊更具時效性。

(四)主要內容

網路行銷中的公共關係主要可包括內容贊助、建立虛擬社群、網路活動與網路顧客服務。

1. 內容贊助：網頁內容若非廣告、業務推廣及交易性質，那就屬於內容贊助，占所有網頁內容的比例最高。大多是由公司所架構的免費網頁內容，達到通知、說服或娛樂大眾的目的，能在各公眾團體間，創造公司及其品牌的正面形象。例如，品牌贊助網站（brand websites/ sponsored websites）竟然是最被網友所「相信」（trusted）的廣告模式，有將近七成（64%）的受訪網友，感覺到這些品牌網站是他們最會被影響、信賴的。
2. 建立虛擬社群：虛擬社群定義是一群主要藉電腦網路彼此溝通的人們，彼此有某種程度的認識、分享某種程度的知識與資訊、相當程度如同對待友人般彼此關懷，所形成的團體。虛擬社群吸引人們的地方，是提供一個讓人們自由交往的生動環境，人們在社群裡持續互動，並從互動中創造出一種互相信賴和彼此瞭解的氣氛。而互動的基礎，主要是基於人類的興趣、人際關係、幻想和交易等四大需求。虛擬社群的經營模式有資訊的中心、加值的會員服務、吸引付費制的會員、交流的園地，多是以討論區的型態存在、交易的機制、聚集具有相同購買興趣與需求的消費者、整合的策略夥伴、產業內垂直或是水平整合、B2B市集的概念。虛擬

社群在網路行銷上為顧客和企業雙方都帶來利益：(1)顧客的力量——虛擬社群協助顧客在與企業互動中獲取最大利益，並消除資訊不對稱的問題；(2)企業的利益——虛擬社群降低搜尋成本、增加顧客的購買傾向、加強目標行銷能力、提高產品和服務的個別化能力、降低固定資產的投資、擴大接觸層面等。

3.網路活動與網路顧客服務：網路產品服務是企業網站的重要組成部分。有的企業建設網站的主要目的是提供網路服務，包括提供產品分類資訊和技術資料，方便客戶取得所需的產品、技術資料，提供產品相關知識和連結，方便客戶深入瞭解產品，從其他網站獲取幫助。常見問題解答（Frequently Asked Questions, FAQ），幫助客戶直接從網路尋找疑難問題的答案。網路虛擬社群（BBS和臉書等），為客戶提供發表意見和相互交流學習的園地。客戶郵件清單使客戶可以自由登記和瞭解網站最新動態，企業可以及時發布消息。網路顧客服務過程實質上是滿足顧客除了產品以外的其他產生需求的過程。用戶上網購物所產生的服務需求主要有四個方面的需求：(1)瞭解公司產品和服務的詳細訊息，從中尋找能滿足他們個性需求的特定訊息；(2)需要企業幫助解決產品使用過程中發生的問題；(3)與企業有關人員進行網路互動接觸；(4)瞭解或參與企業行銷全部過程。

三、公眾宣傳

公眾宣傳可分為公共報導與觀光宣傳，說明如下：

(一)公共報導

公共報導（publicity）係指行銷者在良好的媒體關係的前提下，提供企業的產品、服務、政策、理念與成果以及所造成的影響等具有新聞價值的訊息等，透過媒體以新聞報導或節目的形式播刊出來，以提高其知名度，增進理解進而塑造良好的企業形象。亦即透過大眾傳播媒體上的

新聞報導,免費的對外進行溝通。由於新聞媒體有一定的公信力,無論是正面或負面的報導,對企業形象都有不可忽視的影響,企業應該爭取正面公共報導,並愼重處理負面報導。

◆公共報導的型態

1. 主動式公共關係(proactive PR):主動發起,開創時勢的作爲。主動的:企業展開公共報導及促銷、人員銷售等推廣活動,由企業主動提供訊息,透過傳播媒體,將之傳達給消費者。
2. 反應式公共關係(reactive PR):因應環境變化,適時採取合宜作爲。被動的:企業主動邀請媒體採訪的公共報導。
3. 透過其他活動:媒體採訪企業支援活動的公共報導。

◆宣傳報導的種類與作用

1. 宣傳報導的種類有:(1)宣傳小冊子;(2)傳單;(3)摺頁;(4)招貼;(5)宣傳雜誌;(6)宣傳信函;(7)放映媒體宣傳;(8)實物宣傳;(9)其他印刷宣傳品。
2. 旅遊文宣有多重作用:(1)提高旅客認知;(2)提供促銷相關訊息;(3)展示旅遊商品;(4)提供聯絡;(5)交易保證;(6)教育旅客。

(二)觀光宣傳

根據中華民國交通部觀光局,國際觀光宣傳與推廣說明如下:

◆宣傳機制

國際觀光宣傳部分由觀光局(國際組)主政推動,另爲就近於重要客源地對當地觀光業者及民眾直接推廣,陸續在舊金山、東京、法蘭克福、紐約、新加坡、雪梨、洛杉磯、漢城、香港、大阪等地設置十處駐外辦事處。依國際觀光市場變化及來台旅客統計分析資料中擬定推廣策略,就主、次要目標市場特性,加強宣傳推廣。爲加強國際能見度及觀光吸引力,積極加入國際重要觀光組織(目前加入十一個國際觀光組

織）、結合觀光業者參與會議及展覽，並與中美洲六國簽署觀光合作協定，提高國家觀光知名度。製發各種語文版本之文宣品及宣傳影帶，運用網際網路來行銷觀光；另邀請國外重要媒體、旅遊業者來台採訪報導及熟悉旅遊。

◆推廣活動

1.國外部分：與國外旅行業者、航空公司等合辦專案推廣活動，如在美國紐約市舉辦「台灣美食展」、在日本東京舉辦「夏季推廣活動」、「台灣美食節」；在福岡、大阪、名古屋、東京舉辦「修學旅行推廣說明會」等，對國外消費者做直接促銷推廣活動。

2.國內部分：

(1)元宵燈會：自民國79年起每年元宵節舉辦燈會，以結合傳統花燈和現代科技，並以每年生肖為主題，製作主題燈。此項活動已成為台灣地區極具代表性之大型觀光活動，受國內外媒體及旅客之關注及極高之評價。

(2)中華美食展：為開拓觀光新資源，以吸引國際觀光客及讓國內外旅客認識中華美食之淵博，觀光局自民國79年起輔導民間團體籌辦台北中華美食展。民國80年起，每年以不同主題展現中華美食的精髓，2007年起並將名稱改為「台灣美食展」，以利推廣。

(3)台北國際旅展：為加強與世界主要觀光旅遊目的地國家之資訊交流，並提升台灣在國際觀光市場上之地位，觀光局自民國76年起，即輔導台灣觀光協會辦理「台北國際旅展」，吸引世界各地政府觀光推廣單位、航空業、旅行業、旅館業、郵輪等業者來台參展。

◆旅遊資訊提供

1.機場旅客服務中心：為加強服務國內外旅客，觀光局分別於桃園國際機場及高雄國際機場國際線成立旅客服務中心，除了設置服

務櫃檯服務來台旅客及接待各活動應邀來台貴賓已逾萬人次外，並設有中、英、日文觀光旅遊資料展示架、觀光據點推廣圖片燈箱及海報架，提供約有250種摺頁及書冊、130種針對自助旅行者製作之電腦資料、220種旅遊叢書、120種旅遊錄影帶、6,500筆旅遊剪報資料；民國89年完成網路系統架設，以解答旅客對台灣觀光旅遊相關資訊之查詢服務。

2.英日文觀光網站：配合網際網路的蓬勃發展，提供國內外旅客更新、更快速的旅遊資訊，觀光局除了架設中文網站提供國民旅遊資訊外，另針對主要目標市場（日本及英語系國家）提供英日文網站，隨時提供台灣最新觀光旅遊資訊。旅遊資訊的提供，將以建置觀光入口站來規劃，除了整合觀光旅遊資訊，建置中、英、日文觀光資料庫外，並將地圖電子化，藉電子地圖之易讀、易懂的特性，提供旅客快捷的旅遊資訊，並配合資訊科技之進步，將旅遊資訊轉換成各不同媒體可用之素材。入口站的建置將成為觀光客來台觀光的第一選擇，藉以提升台灣觀光競爭力，成為國際知名的觀光旅遊網站。

 第七節　直效行銷

　　直效行銷（direct marketing）指透過郵件、廣告信函傳單、DM、郵購型錄、網路、電子郵件傳達商品訊息給消費者之行銷模式。在過去，傳統的行銷方式，使用單向傳播且訊息一致的傳播模式；而現今的直效行銷，卻將顧客視為「個體」，依據分眾的需求，創造更直接、互動性更高的行銷價值。直效行銷是由郵購演進而來。直效行銷協會（Direct Marketing Association, DMA）定義：「直效行銷是一種互動的行銷系統，乃經由一種或多種的廣告媒體，對不管身處何處的消費者產生影響，藉以獲得可以加以衡量的反應或交易。」

　　直效行銷是指針對個別消費者，以非面對面的方式進行雙向溝通，

以期能獲得消費者立即回應與訂購的推廣方式。直效行銷是引導消費者作出即時回應（如達成交易）的市場銷售溝通模式，透過直效行銷，企業更可以跟消費者建立及維繫一個持久、一對一的關係。亦指與謹慎選定的目標個別消費者作直接溝通，期能獲得立即的回應——即使用郵件（直接信函）、電話行銷、傳真、電子郵件及其他非人身接觸的工具（如電視、廣播與網路等），直接與特定的消費者溝通。其特徵有四：非公共性、立即性、顧客化、互動性。

「直效行銷」包括直接回應，平面廣告（如附有優惠及回郵工具的廣告），直接回應電視或電台廣告（如附熱線電話號碼或網址），陳列展覽（派發宣傳品及進行促銷）以及其他更多的方法。而「直銷函件」便是其中一種最普遍和有效的工具，協助銷售者取得最佳的推廣效果。直效行銷是低成本高效益的分眾式互動溝通，傳統的行銷方式將顧客視為「大眾」，使用單向傳播且訊息一致的大眾傳播模式；而在直效行銷的領域裡，顧客卻被視為「個體」，依據分眾的需求，創造更直接、互動性更高的雙向行銷價值。直效行銷強調的是在對的時間，找到對的人，提供對的服務。

直效行銷種類可分為下列幾種：

一、電話行銷

電話行銷（telemarketing）是指經由專業且有銷售能力的人員，透過電話對潛在消費者進行說服以取得訂購的推廣方式。行銷人員使用打出去的電話行銷，直接對消費者與企業銷售產品；或利用打進來的0800號免費電話，從電視與廣播廣告、直接信函或型錄來接受訂單。

1. 電話行銷的優點：節省業務員親自拜訪的時間、體力和金錢成本，也能利用人員推銷的技巧和顧客保持密切聯繫，可結合顧客資料庫使用，行銷成效的評估並不困難。

2. 電話行銷人員的特性：除了有一般業務員應具備的專業、誠懇、

耐心和良好的溝通能力等。清楚悅耳且能投射出友善人格的音質相當重要。

3.電話行銷的技巧：電話行銷是聲音行銷，對於以「電話」進行銷售的電話行銷員而言，由於無法以「面對面」來建構第一印象，因此「聲音」就成為最重要的致勝要素了。而如何運用「聲音」帶給準客戶深刻的印象，尤其是好的印象，是電話行銷人員邁向「成交」的重要關鍵。Michael Argyle Communications公司曾經有一份研究報告顯示，在說話過程中「表達方式」的影響力（或效果）是我們「說話內容」的4.3倍。「表達方式」（How）就是一種「說話的技巧」，即是以「信、達、雅」為準繩，順利地將商品推銷出去。

4.善用聲音技巧是成功關鍵：聲音技巧至少應具備以下要素：(1)熱誠的態度；(2)說話語調應有「抑、揚、頓、挫」；(3)要有情感，要表現情緒，微笑；(4)恰當的說話速度。

電話行銷技巧即是說話的技巧，「說話技巧」就像是化妝師，如果技巧得宜，就算有部分瑕疵都能透過一層包裝讓人愉快地接受；如果技巧不好，再好的商品也無法被準客戶瞭解，更別說購買了。因此，如何運用「技巧」，巧妙地傳達出產品對準客戶的益處，是電話行銷中最重要的一項議題。

二、郵購和型錄行銷

郵件推廣通常指的是直銷郵件（Direct Mail, DM），亦稱郵購行銷（direct-mail marketing），是指業者將信件、小冊子、產品樣本等郵寄給消費者，然後要求消費者利用郵件或電話來訂購貨品。直銷郵件已經成為企業廣告宣傳的一種重要模式。若是郵寄型錄，則稱為型錄行銷（catalog marketing），這種推廣方式需要精確的名單，以便能切中目標消費者。台灣目前有不少旅遊產品與信用卡發卡銀行結合放入卡友型錄

購物中，供消費者選擇，且提供分期付款的服務。無論企業是透過產品目錄、宣傳冊還是雜誌，直銷郵件已成為企業聯繫當前客戶和潛在客戶的重要工具。隨著網際網路時代的到來，直銷郵件推廣也已有所改進，現在還包括電子郵件宣傳和更新。有效的郵件推廣須注意以下幾點：(1)事前聯繫；(2)事後追蹤；(3)推廣郵件外觀設計；(4)報酬與贈品。但由於人們討厭大量垃圾郵件，直效郵件正逐漸失去效用。

三、手機簡訊

簡訊是比直效行銷效力高出3倍的新行銷利器，傳達產品和活動訊息的新管道，企業和電信業者合作，建立和消費者單向或雙向互動的溝通。根據《商業周刊》824期報導，歐洲運用簡訊行銷逐漸成為主流，飲料業不僅有56%企業打算採用，其目標更從年輕人向上延伸，簡訊行銷大戰將越來越火熱。法國拉法葉百貨公司，發一則簡訊就讓法國女性荷包大失血。因為該公司從兩年前開始，就大幅針對十五至二十五歲拉法葉卡持有人進行簡訊行銷，希望能提高顧客的品牌忠誠度，結果成績斐然，該公司公布研究發現，簡訊所刺激的來客數，較傳統郵件行銷要高出15%，成本則減少了3倍之多！收到簡訊的卡友比沒有收到簡訊者，來店率要高出20%！拉法葉另一項驚人的發現，消費者年紀越輕，越容易受到簡訊行銷的鼓動。

四、電視與廣播行銷

(一)電視購物行銷

電視購物漸漸成為強大的新興配銷通路，在過去十幾年間，銷售與消費者數量有實質的成長（Chen & Tsai, 2008），這也顯示出電視購物已成為一種新興的行銷通路。在旅遊產品方面，電視購物透過多媒體的

整合能夠使旅遊產品有形化，因此降低消費者對旅遊產品所感受的無形性（Chen & Tsai, 2008）。雖然在台灣有線電視已完善的建立，但電視旅遊電視節目製作的前置作業，以及向電視購物台所購買的播放時段，對旅行業者而言是一相當大之成本（朱嬿平，2008），因此導致只有少量旅行業者願意採取這樣的行銷通路。可是對於已經先進入旅遊電視購物市場的旅行業者，無心或有意的製造進入門檻與障礙，提早占有旅遊電視平台資源，形成某種程度的寡占市場以塑造競爭優勢。近年旅遊電視購物的成長對傳統旅行業同時產生機會與威脅。旅遊電視購物通路也影響旅行業處理業務的方式，特別是旅行業在市場中配銷觀光產品的方式（Hanefors & Mossberg, 2002）。由此可知，電視購物通路正在旅行業中發酵，並將造成旅行業間激烈競爭。零售旅遊市場中越來越多的旅行業將決定他們該如何進入或與此種新興行銷通路競爭。最終，旅遊產業專家表示，電視購物革命就如同其他重要行業發展一樣，都會產生贏家與輸家（Barbara & Philippe, 1994）。

電視行銷有兩種主要的形式：(1)直接回應廣告：直效行銷人員透過空中電視傳播網，播放長約60秒或120秒的廣告，為產品作展示說明，並提供免費電話訂購號碼給顧客；(2)家庭購物頻道：它以節目方式或使用整個頻道來推銷產品與服務（方世榮，2002），如東森購物台、momo購物台和ViVa購物台。許多專家認為，這種愈來愈進步的雙向與交談式電視與網路連結科技的購物方式，將使影視購物成為直效行銷的主要形式之一。

(二)廣播行銷

廣播和其他傳統媒體一樣競爭激烈，加上廣告主要求，必須提供多樣化的服務，於是辦活動結合廣播廣告，使每一家廣播電台都像是公關公司。目前電台最常見的促銷活動包括：週年慶、聽友聚會、新節目、新主持人、特別來賓首次在電台發音、新片上市等等。有了以上電台的「促銷管道」，接下來就「方便」廣告主「悄悄的」置入於無形（林昆練，2005）。此外，數位廣播提供一種平民性、草根性、自主性的特

色，同時網路Blog串連與引用機制，也讓這個打破傳統廣播電台製作的模式擁有社群性、豐富性的優勢。世界主要的國際廣播電台，如英國的BBC已建立線上新聞網站，而美國的VOA和法國國際廣播電台RH則分別用二十三種和五種語言在網路上進行廣播，雅虎、微軟MSN也相繼成立了網路電台，為用戶提供音頻下載服務。美國公眾電台（WGBH）、迪士尼、ABC News、ESPN、加拿大廣播公司（CBC）等知名企業和主流媒體，更提供了播客節目（蔡佩璇，2008）。

五、資料庫直效行銷

網路應用及真實資料庫（real data）的建構，使行銷人員能運用「直效行銷」，提供顧客量身訂作的互動溝通模式。直效行銷的價值，來自於精準的資料庫及高變化度的彈性。結合網路及資料庫的直效行銷，不僅遵從顧客導向的分眾溝通策略，並可運用較低預算達成更高效能的行銷期望。高準確的資料庫，命中目標的直效行銷。資料不重複、正確度高；可運用性高：配合客戶需求，提供各種行銷組合；成本合理：相較於傳統的直效行銷，單位成本實惠又合理。資料庫直效行銷（database & direct marketing）從發跡以來，一直為行銷界所重視，且認為是最有效的行銷利器。資料庫行銷透過資料庫中客戶的基本資料、聯絡紀錄與及購買紀錄，我們可以輕易得知個別消費者的消費模式，透過愈來愈便利的聯絡工具，如e-mail電子報行銷、大量數位傳真、合併列印個別化信件標籤與SMS簡訊群呼，企業可以快速與客戶保持一個低成本又緊密方式。直效行銷軟體內容包括：互動式電子傳單（eDM marketing）、病毒式行銷（virus marketing）、電子郵件行銷（e-mail marketing）、許可／授權行銷（permit marketing）（楊舜仁，2005）。

下列為建立資料庫行銷的步驟：

1.規劃建立單一的客戶資料庫。

2.選擇適合自己預算與需求的軟體系統。

3.相容性與擴充性是重要需求。

4.小企業與個人的客戶資料庫管理DIY。

六、自助式科技行銷

自助服務科技（Self-Service Technologies, SSTs）指消費者自行透過與網路或機器的互動，取得所需的產品或服務，取代傳統以人員互動的交易或服務的進行，例如：航空公司線上訂位系統、自動櫃員機、線上購物系統等。例如：Alaska航空採用自助服務科技以反擊低價競爭對手Southwest航空進入太平洋海岸航線。Alaska航空是第一家引進自動check-in kiosks和在Internet上賣電子機票的航空公司。華航在台灣首推自助報到系統30秒內完成check in。多媒體互動自助式服務設備（kiosks）是一種可提供資訊與下訂單的機器，此機器設置在商店、航空站及其他的地點。觀光行銷者可使用kiosks作自助式科技行銷。

七、線上行銷

觀光行銷者可以四種方式進行線上行銷：(1)創立一個電子線上店面，如旅遊網站；(2)在線上網路設置廣告：如雅虎首頁旅遊廣告；(3)參與網際網路的論壇、部落格或Web社群，如旅遊論壇、旅遊部落格與臉書粉絲團；(4)利用線上電子郵件或網路傳播，如e-mail郵寄名單給曾經參加旅遊者；(5)利用Line通訊軟體發布廣告訊息以及建立Line群組與顧客互動保持關係。

第八節 觀光產品之整合行銷

一、整合行銷溝通的定義與特性

整合行銷溝通（Integrated Marketing Communications, IMC）或稱整合行銷傳播，乃強調整合直銷、廣告、促銷、公共關係及人員推廣等傳播媒體，長期針對消費者、顧客、潛在顧客及其他內外部相關目標大眾，發展、執行並評估可測量的說服性傳播計畫之策略方法，以達成企業目標。表9-10為不同學者對整合行銷溝通的定義。

表9-10　不同學者對整合行銷溝通的定義

學者與年代	定義
美國廣告代理協會（4As）（1989）	IMC是一種從事行銷傳播計畫的概念，確認一份完整透澈的傳播計畫有其附加價值存在。這個計畫應評估不同的傳播技能——例如廣告、直接行銷、促銷活動及公共關係——在策略思考中所扮演的角色，並透過天衣無縫的整合，提供清晰且一致的訊息，發揮最大的傳播效益。這個定義忽略了消費者（訊息接收者）在整個運動中所扮演的角色。
西北大學 Medill School (1991)	IMC是管理所有顧客或對象所能接觸到關於產品或服務的資訊來源，以達成銷售以及維護客戶忠誠的過程。
Duncan (1992)	IMC是組織策略運用所有的媒介與訊息，互相調和一致，以影響其產品價值被知覺的方式。這個定義中目標較行銷層面廣泛，不只是限於消費者，似乎是對企業與其訊息有興趣者皆算在內，另外其強調的是態度而不是行為方面的影響。Duncan稍後把他的定義作了修正。除了擴大關係到所有的利益關係人，新的定義也注重企業本身而非品牌：「IMC是策略性地控制或影響所有相關的訊息，鼓勵企業組織與消費者及利益關係人的雙向對話，藉以創造互惠的關係。」此定義重視傳播的長期效果而非短期的利益，可視為雙向對等的模式，強調企業永續經營的精神。

（續）表9-10　不同學者對整合行銷溝通的定義

學者與年代	定義
Schultz, Tannenbaum & Lauterborn (1993)	IMC主要是在討論消費者如何基於他們所看見、所聽見以及所感受到的來決定是否要購買一項產品或使用一項服務，而絕非只是因為產品或服務本身如何便作出購買決定。
Schultz et al. (1994)	IMC是將所有與產品或服務有關的訊息來源加以管理的過程，使顧客及潛在消費者接觸統合的資訊，並且產生購買的行為，並維持消費者忠誠度。在這個定義中強調在整合行銷傳播的過程及目的上，訊息與資訊接觸管理（contact management）、消費者的維持與潛在消費者的開發的重要性，雖未明示但隱含了品牌與消費者在消費活動上的關係，大體融入了行銷與傳播的內涵，並加以整合。整合行銷的基礎是以消費者為導向，因此4P的觀念應該被4C（消費者、滿足需求的成本、便利性與傳播）所取代。整合行銷傳播強調行銷與傳播皆不可偏廢，以前所謂的「行銷策略」在現今等於「傳播策略」。傳播注重的是溝通，發展策略的同時先以接觸管理為中心，在適當的時間，以適當的成本發送適當的訊息，經過適當的管道傳至適當的人手上。
Schultz (1997)	IMC是企業長期針對消費者、顧客、潛在顧客及其他內外部相關目標大眾，發展、執行並評估可測量的說服性傳播計畫之策略方法，以達成企業目標。
西北大學麥迪遜學院 Duncan & Moriarty (1999)	IMC是發展並執行各種不同形式的說服性傳播計畫過程，以吸引消費者及潛在消費者；而整合行銷傳播的目標，則是希望直接或間接地影響傳播對象的行為。對於消費者及潛在消費者透過產品與服務等方式所接觸到的各種品牌或是公司資源，整合行銷傳播都是其可以傳遞傳播訊息的潛在管道，並將進一步運用消費者或潛在消費者都可以接納的所有傳播形式。簡言之，整個整合行銷傳播的流程，始於消費者及潛在消費者，並據以反向操作，來決定或選擇說服性傳播計畫應朝何種形式或方法發展。

　　綜合上述各專家的定義，可以發現整合行銷溝通是以環繞消費者為中心，整合各種形式的管道，並以接觸管理、訊息管理、關係建立與顧客關係管理等工具傳送訊息與評估結果，以達到行銷的目的。根據上述，歸納整合行銷的特性如下：(1) 傳播工具的整合；(2)行銷策略與傳播策略的整合；(3)計畫的整合：必須評估各種傳播機能，例如一般廣告、直接回應、銷售促進和公共關係等策略角色；(4)執行的整合：必須將這些機能結合起來，以達清晰、一致、傳播效果最大化的目標。透過這些特性以達到綜效。整合行銷與創新（innovation）有密不可分的關係，整

合在本質上就是改變，尤其是變得與競爭者不同。

二、整合行銷溝通的步驟

整合行銷溝通主要是強調廣告、人員銷售、促銷、公共關係及直效行銷等各項行銷溝通工具必須相互協調整合，以降低成本，提高效率發揮最大的力量。其溝通的步驟如圖**9-5**所示，說明如下：

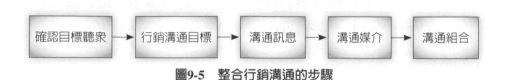

圖9-5 整合行銷溝通的步驟

(一)確認目標聽眾

針對潛在顧客。首先要確認目標聽眾對企業或企業產品的知曉程度，更要事先評估確認目標聽眾的特質為何。

(二)行銷溝通目標

1. AIDA模式：AIDA模式認為行銷人員與目標聽眾之溝通過程中，消費者在購買程序中皆會歷經：注意（attention）、興趣（interest）、渴望（desire）及行動（action）等四個步驟。
2. 效果層級模式：效果層級模式認為行銷人員與目標聽眾之溝通過程中，消費者在購買程序中皆會歷經：知曉、瞭解、喜歡、偏好、信服及購買等六個步驟。
3. 創新採用模式：創新採用模式是指消費者在購買創新產品程序中，皆會歷經：知曉、興趣、評估、試用及採用等五個步驟。

(三)溝通訊息

1.訊息內容：理性訴求、情感訴求、道德訴求。
2.訊息結構：是否要下結論、單面或雙面論點、呈現的順序。
3.訊息格式：平面廣告、電視、人員溝通、收音機。

(四)溝通媒介

1.人員溝通管道：主要是以銷售人員直接與目標聽眾接觸。
2.非人員溝通管道：主要是以媒介（media）、氣氛（atmosphere）及事件（event）來傳遞訊息。

(五)溝通組合

分為推式策略與拉式策略：

1.推式策略：強調以人力銷售的方式，直接面對最終消費者。
2.拉式策略：強調直接使用大眾媒體廣告的方式，與最終消費者進行行銷資訊溝通。

章末個案

〈民宿旅店觀光產業的整合行銷策略〉

資料來源：MERLINK梅林創藝行銷，2017/03/27，梅林觀點
VIEWS，https://merlinkdm.com/2017/03/27/hotel-marketing/
（請參閱揚智文化官網教學輔助區）

Chapter 10

觀光業網路社群行銷與電子商務

 本章學習目標

- 網路行銷之特性與對傳統行銷的影響
- 觀光旅遊產業之網路行銷
- 網路通路功能
- 旅遊網站分類方式與發展史
- 觀光旅遊產業之電子商務
- 觀光業之網路社群行銷
- 部落格行銷

 # 第一節　網路行銷之特性與對傳統行銷的影響

　　網路行銷的兩個特性：(1)網路行銷必須支援企業整體的行銷計畫，因此網路行銷應被視為另一種配銷通路的建立；(2)在網際網路上可呈現出特定的消費市場區隔。

　　謝慧珍對全球資訊網在商業行為上的應用，提出特性：(1)無地域限制；(2)無時差的問題；(3)資訊傳輸數度快；(4)多媒體形式；(5)互動式媒體；(6)由消費者主導；(7)資料訊息可以即時更新；(8)匿名傳播。

　　網路行銷對傳統行銷最大的影響：(1)網路行銷比傳統行銷更有效率；(2)網路行銷所使用的科技，使得行銷策略有更多的變化，能使企業用較低的成本來建立行銷通路，進行推廣、廣告、促銷，並與顧客進行互動式的服務。

 # 第二節　觀光旅遊產業之網路行銷

　　網際網路在觀光產業方面，能提供更廣、更深入以及更顧客化的服務給更多的顧客，所有服務附帶更多互動，成本更低並且本質上沒有改變資訊品質（Buhalis, 2001）。因此，網際網路已經發展為觀光產品與服務的行銷通路，而且格外地影響零售旅行業（Heung & Chu, 2000），再加上電子商務提供一個無形平台從事行銷和宣傳之用，造成配銷通路的另一銷售管道。以電子商務和傳統通路比較，電子商務為旅行社提供一個能以最小成本而將產品行銷到較遠的市場之機會（Garces, Gorgemans, Sanchez, & Perez, 2004）。不過，儘管網際網路如此發達，且能提供消費者直接上網預訂的服務，但其實對大多數有良好購買經驗的顧客而言，仍會選擇透過實體旅行社專業指導及友善的服務來購買旅遊產品（Law & Lau, 2004）；因為如此，台灣大多旅行社業者認為網際網路是資訊分

配分享的「行銷通路」，而不是專為電子商務的「配銷通路」（Bennett & Lai, 2005）。

　　根據資策會市場情報中心公布的數據顯示，2005年台灣電子商務市場總規模高達598億新台幣，其中旅遊商品占六成以上，顯見國人對於線上購買旅遊商品的高接受度。線上旅遊市場的蓬勃發展也可以從競爭越趨激烈的旅遊網站看出端倪，除了原有的易遊網、易飛網兩大先驅者，燦星旅遊網和雄獅旅遊網挾著實體通路優勢強勢進入市場，幾家知名業者一直占據入口網站右側的廣告通路。除了以上幾家知名旅遊網站，消費者可能也注意到近來旅遊網站如雨後春筍冒出，不論是實體旅行社、資訊科技公司投資成立，或是看準了線上旅遊龐大商機的各行各業，紛紛成立線上旅遊網站。然而，當消費者進入這些旅遊網站，琳瑯滿目的旅遊商品，其眼花撩亂的編排方式、相似的功能選單和網頁風格，令人難以區別品牌特色，更遑論產生品牌認同。雖然線上旅遊商品的最高指導原則就是低價策略，但是筆者認為，在眾多雷同的旅遊網站中，應該出現另一種經營思惟，一個風格獨具的品牌，比低價競爭更能在百家爭鳴的旅遊網站市場中立足（林佑徽、黃伸閔，2006）。

　　燦星旅遊網曾推出一個有趣的主題，一個熟女的愛情西遊記冒險，講的是一個女人與唐三藏、孫悟空、豬八戒和沙悟淨的愛情故事，和這師徒四人談戀愛不稀奇，稀奇的是如何包裝成四種不同調性的旅遊行程。這個有趣的行銷手法馬上就獲得筆者周遭女性朋友的認同與注意，對於包藏其中的商品也產生了立即訂購的欲望，可謂一次成功的行銷策略。由此可知，對於某些消費者而言，尤其是女性，觸動、刺激其心中對於旅遊的想像，將能產生購買欲望。或許，對於女性消費市場，只要能將旅遊網站當成時裝品牌經營，將更能喚起其消費欲望。讓我們換個角度思考，一個旅遊網站是否能經營副牌？如同Channel、Calvin Klein等時裝為了區隔市場，成立許多風格、定價策略各異的副牌吸引不同客層。以易遊網而言，其品牌發展已進入成熟期之際，若能成立副牌，搶攻另一小眾旅遊市場，何嘗不是另一種競爭策略，與其讓所有商品都擠在首頁中，倒不如成立副牌來經營某些特定商品或消費族群，若前述燦

星旅遊網所推出的愛情西遊記能持續發展出適合熟女、上班族的旅遊商品，甚至所謂「御宅族」、「樂活族」等新興族群，相信能在旅遊網站市場占據一個獨特的位置（林佑徽、黃伸閔，2006）。

2020如何操作網路行銷？5大網路行銷渠道全攻略！

一、網路行銷是什麼？

簡單來說，「網路行銷」的定義就是透過數位科技管道來行銷產品或服務，也被稱為「數位行銷」。「網路行銷」在1990-2000年間急遽發展，改變了企業使用科技的行銷手法，而隨著網路、智慧型手機的普及率越來越高，網路行銷已經成為企業行銷策略中不可或缺、最重要的一環。

二、網路行銷手法有哪些？

網路行銷的手法範圍很廣，包括搜尋引擎優化（SEO）、內容行銷（Content Marketing）、社群網路行銷（Social Media Marketing）、電子郵件行銷（E-mail Direct Marketing）、付費廣告行銷（Paid Marketing）、媒體與部落客行銷（Affiliate Marketing）等等。

(一)搜尋引擎優化（SEO）

「SEO搜尋引擎優化」是透過網站優化、關鍵字優化等方法，來提高網站在搜尋結果的排名。企業檢視自己的產品及服務後，決定網站的目標關鍵字，就可以開始進行關鍵字研究並置入關鍵字在網站內容中，同時優化網站結構。如此可以得到搜尋引擎的高分、在搜尋結果頁面擁有較好的排名，消費者在搜尋相關關鍵字時你的網站更容易接觸到他們。

(二)內容行銷

「內容行銷」透過創造對顧客有價值的內容，吸引消費者一而再、再而三地造訪你的網站，提高顧客忠誠度以及網站的名單轉換率。「內容行銷」不只是網路行銷手法，更是數位行銷的核心，它被運用在網路行銷的所有面向中，包括搜尋引擎優化（SEO）、社群網路行銷、電子郵件行銷等等。

(三)付費廣告行銷

廣告行銷包含社群平台如Facebook廣告、關鍵字廣告及Google聯播網廣告等。與傳統廣告（公車廣告、看板廣告等等）相比，除了廣告通路不同之外，數位廣告利用數據分析精準地找到關鍵受眾，可以追蹤每筆廣告的成效，有效得知受眾對於廣告的反應。更可以利用「再行銷」（retargeting）針對造訪過網站的潛在客群再持續投遞廣告，提高轉換率並降低廣告成本。

(四)社群行銷（Social Media Marketing）

社群媒體行銷與其說「社群行銷」是一種網路行銷手法，不如說「社群行銷」是企業與消費者建立連結的機會更恰當。社群網站已經成為現代人生活的一部分，幾乎所有的企業都在社群平台上建立自己的品牌以增加曝光度。與其他網路行銷手法不同的是，「社群行銷」的主要目的不在於銷售，消費者使用社群網路的目的在於休閒、與他人互動，因此過於刻意地銷售產品會引起消費者反感，企業應該利用「社群行銷」增加消費者互動、建立消費者好感、提高品牌忠誠度的機會。

(五)網紅行銷、KOL行銷

「網紅行銷」利用特定媒體，或是在社群中有影響力的人物（KOL），藉由他們的影響力來影響潛在顧客的購買欲望，例如：邀請

知名部落客在他的部落格上推薦產品，可以被視為「網紅行銷」的一部分。「網紅行銷」之所以在網路行銷中占有重要地位，是因為現在的消費者每天接觸大量的廣告，他們不再輕易對廣告文宣買單，反而青睞部落客，或是他人親身使用之後的經驗分享，對客戶來說是更為可靠的資訊。值得注意的是，並不是任何在網路上有名氣的KOL都適用「網紅行銷」，企業必須找出在該領域（如親子教育、飲料調製、烘焙教學等）適合合作的對象，挑選真正能影響目標市場的「影響人物Influencer」，再與之合作推廣產品。

三、如何開始網路行銷？

(一)定義產品與服務

　　無論是傳統行銷還是網路行銷，都應該要先定義自己的產品與服務。你可以先想想……

- 你的核心產品／服務
- 產品／服務的核心價值、附加價值
- 你想為消費者的生活帶來什麼改變
- 消費者會在什麼情況下使用你的產品
- 產品價格如何制訂
- 產品通路
- 競爭對手有哪些

(二)確定目標客群

　　誰會對你的產品產生興趣？鎖定目標客群最好的方法是建立User Persona。試想目標客群的年齡、消費能力、興趣、居住地區、性別等，為目標客群建立完整的個人檔案，越詳細完整越好，再以此persona當作目標客群的模型來規劃行銷方法。

(三)選擇網路行銷方式

　　假設你的目標客群是35-40歲的初中階主管，這個族群因為工作關係每天都會使用電子郵件信箱，那EDM電子郵件行銷就能有效接觸他們；但假如目標族群是15-18歲的學生，他們在生活中幾乎不會使用信箱，那EDM電子郵件行銷就沒辦法接觸他們，反倒是使用社群媒體行銷才能有效接觸。

　　不同的網路行銷手法能對不同的受眾產生影響力，企業必須基於目標客群的特性來選擇最能接觸他們的網路行銷方式。不要想著每一種網路行銷手法都使用，這樣反而會導致不必要的預算浪費，找到最能夠產生有效接觸潛在顧客的管道之後，集中經營管道並持續追蹤成效才是更為正確的。

(四)確認行銷目標

　　你做網路行銷的目的是什麼，增加品牌知名度？增加活動參加人數？提高客戶在網站的瀏覽時間？還是增加產品銷售量？找到最能接觸潛在客戶的管道之後，確認你的網路行銷目標，因為不同的行銷目標必須配合不同的行銷內容。如果想增加產品銷售量，可以在內容中提供詳細產品資訊及特色，並且搭配強烈「CTA」（Call to Action）刺激消費者購買；如果目標是增加品牌曝光度，以「說故事」的方式增加潛在客戶與企業的互動以及正面印象就是個不錯的方法。

(五)預算與比例分配

　　如果一開始不確定該分配多少預算在行銷上，不妨參考其他企業的基準。根據美國的調查，不同產業分配利潤在行銷預算上。

- 教育產業：18.5%
- 交通運輸：11.2%
- 諮商服務：9.4%

· 媒體、通訊：6.6%
· 民生消費品：11%

　　這些都只是參考基準，建議不要一開始就花費這麼多利潤比例在網路行銷上，先初步執行網路行銷的計畫與花費預算，觀察效益之後再逐步增加預算。

　　決定好整體預算之後便是比例分配，除了集中資源在最能接觸潛在客戶的管道上之外，也觀察這些管道過去的表現：哪個網路行銷手法花費不少但卻沒什麼成效？哪個網路行銷方式表現優異，可以增加預算？根據潛在客戶習性與過去的表現來決定預算比例分配。最後，記得留下一些餘額，以防有些管道有突發狀況需要增加預算。

(六)成效追蹤與調整

　　網路行銷跟傳統行銷最大的區別就是，每一筆花費的成效都可以精確追蹤，幫助你分析行銷策略是否有效。每一個網路行銷管道、每一個設定好的網路行銷目標，都建議要追蹤成效。當你發出Google聯播網廣告之後，這個廣告的點擊率有多少？每一個點擊花費多少？廣告點擊率太低，是因為廣告內容不夠吸引人，還是因為找錯目標客群？又或者在社群平台上發出新貼文之後，該篇貼文的互動率、分享數是多少？粉絲專頁整體增加了多少追蹤人數？

　　網路行銷的每一個動作都可以追蹤成效，而企業應該要做的就是不斷地追蹤成效，並調整策略方向，在市場中驗證自己的行銷操作。

資料來源：https://inboundmarketing.com.tw/digital-marketing-strategy/網路行銷是什麼.html

第三節　網路通路功能

一、網路通路的功能

根據吳建興（2006），網路通路可歸納為四大功能：

1. 資訊功能：(1)提供資訊：選擇並傳播行銷環境中有關潛在客戶與現有競爭者的行銷資訊；(2)促銷：發展及傳播說服性的訊息以吸引消費者。
2. 溝通功能：包含雙向互動及說明介紹服務，促成買賣雙方期望價格與條件的協議。
3. 交易功能：(1)訂貨：藉由通路成員向製造商訂購；(2)融資：取得並分配資料，使通路成員之存貨皆能達到所需的預定水準。風險承擔：承擔因執行通路活動而產生的風險；(3)付款：購買者將所買的產品或服務款項透過銀行或其他機構支付。
4. 配銷功能：(1)實體持有：所有關於產品的儲存與運送；(2)所有權移轉：所有權在行銷機構或個人間移轉。

二、網路通路的不便與限制

不過網路通路雖然提供許多功效，但還是有下列的不便與限制：

1. 被動點選：必須使用者連上網路找到目標網站後，才有後續的商業互動。業者光是在網路上設置一個網站是不行的，需要考慮如何凸顯自己與眾不同？如何化被動為主動聯繫？
2. 非規則性交易無法自動化銷售：要讓交易自動化必須有作業重複

的性質，也就是自動化銷售須割捨非規則性的服務，但多目的地的行程、旅客須親自簽名的證照服務等，都是自動化銷售較困難的項目。

3. 視覺瀏覽空間受局限：網路上的畫面只限制在螢幕的框架上瀏覽，最常碰到的困擾是地圖導覽及網頁下拉的問題，有限的視覺空間使首頁價值顯得寸土寸金，也考驗著視覺設計的功力與網站經營的能力。

4. 作業變更彈性小：一個完整的交易系統關聯到許多次系統，如訂單系統、產品管理系統、會員系統等，而每個系統又是由眾多程式所構成，程式與程式間牽一髮動全身，所以系統的規劃設計決定了電子商務的成敗。

5. 連線廠商的限制：以電腦訂位系統為例，每家系統所簽約的航空公司各有差異，如我國普遍使用的伽利略（Galileo）系統便無法全面訂大陸機位。

 第四節　旅遊網站分類方式與發展史

　　旅遊產業的構成要素，區分為直接供者、輔助服務行業及推展機構三類。Poon則以系統的觀點來解釋旅遊產業，其視旅遊產業為一個價值創造與生產的系統，尤如價值鏈，系統的參與者區分為生產者（producers）、經銷者（distributors）、輔助者（facilitators）及消費者（consumers），前三者共同合作、進行生產與傳送服務給消費者。例如易飛網與沿著菊島旅行網站一同邀遊客欣賞澎湖花火。

　　台灣旅遊網站類型亦可區分為許多類型，葉雅慧依「功能」將網站區分為電子商務導向型與內容供應型，吳建興進一步將網站就業務性質、功能導向與投資背景細分如圖10-1。彙整各方看法分別說明如下：

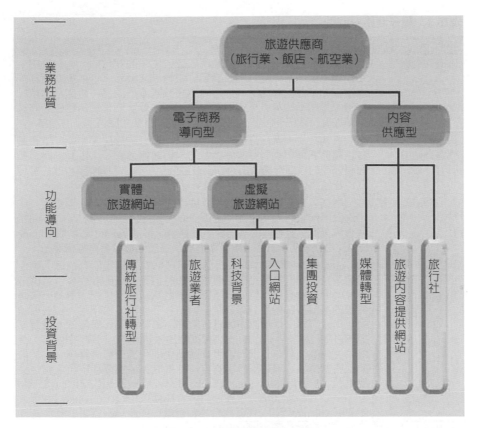

圖10-1　台灣旅遊網站分類

資料來源：吳建興（2006）。

一、旅遊網站分類方式

(一)電子商務導向型

　　電子商務導向型（E-commerce Oriented）網站可分為五種類型，如**表10-1**所示（吳建興，2006）。

表10-1　電子商務導向型

網站類型	服務項目
旅遊業者網站	旅行社、航空公司、飯店業者所成立的電子商務網站，如易飛網。易飛網為國內首先建立網路購票訂位機制之業者，提供旅客便利的購票與即時訂位服務，其後延伸開發國際旅遊產品、飯店及租車、保險、證照辦理等多樣旅遊業務。目前主要服務是利用電子商務高互動性及時效性的特徵，成功的水平與垂直整合旅遊上下游產業。
網路科技公司的旅遊網站	以網路科技為背景之企業與旅行社共同成立的網站，例如：生產影音軟體的訊連科技與行家旅行社的「百羅旅遊網」；智凰網路科技有限公司的「四方通行EasyTravel旅遊站台」；「網際旅行社」擁有旅行社執照可直接經營旅遊商品業務。
入口網站的旅遊頻道	入口網站以策略聯盟的形式與其他旅遊網合作，販售旅遊產品，例如雄獅與PChome。雄獅旅遊網於2000年正式上線，整合公司內部相關資源，提供全方位的旅遊資訊服務網，並與Yahoo!奇摩與PChome Online等異業合作。自遊自在旅遊網是先出版實體書再經營網站。
飯店業者共同成立的「旅遊王TravelKing」	TravelKing聯合訂房中心成立於西元1999年，擁有便利的線上聯合訂房系統，提供消費者價格優惠、即時且高品質的服務，以及國內各大飯店最新與最完整的飯店房間預訂系統服務，是台灣第一個提供國內高級飯店聯合訂房系統的網站，亦提供旅遊精品、自由行行程、機票訂購、代辦簽證保險等服務，其特色為：直接線上交易、即時付款：捨棄舊有以e-mail往返聯絡的訂房方式，採用信用卡即時付款，只要在網站上填入信用卡號碼後即可完成訂房程序，不需再與飯店做繁瑣之確認工作。安全付款機制：使用兩種安全之線上交易機制，一種為SSL（Secure Socket Layer），另一種為SET（Secure Electronic Transaction）。身歷其境介紹飯店環境：travelking利用最新的live picture技術，將飯店介紹轉變成有如置身飯店之虛擬實境。
集團合資成立的旅遊網	此種旅遊網站不以旅行社為本業，所賣的產品十分個人化，且投入龐大的資金建置，例如燦坤集團投資的「燦星旅遊網」。該公司成立於2003年2月，主要服務項目包括：國內外團體旅遊、國內外團體自由行、國內外航空公司自由行、國內外個人機票、國內外訂房服務、主題式專案旅遊、國內火車旅遊、國內主題樂園門票、國內租車、歐日國鐵票券、代辦出國證照等，此外，燦星旅遊網也結合政府發展地方節慶，開發出各種新型態旅遊模式取得獨家的商品代理權。

(二)內容供應型旅遊網站

　　內容供應型旅遊網站（Internet Content Provider, ICP）可分為三種類型，如表10-2所示（吳建興，2006）。

表10-2　內容供應型旅遊網站

網站類型	服務項目
媒體轉型的旅遊網站	傳統媒體看好網路旅遊市場商機，成立旅遊網站企圖分占市場，例如MOOK雜誌的「自遊自在旅遊網」。「自遊自在旅遊網」是MOOK為使旅遊情報互動化、即時性和有效率地與全球中文閱讀人口中的旅遊愛好者交流，在1999年7月所設立，網站內容包含許多資訊，例如：自遊部落、世界相簿、旅遊達人、旅遊計畫、旅遊準備、旅遊訂房、書籍雜誌、旅遊新聞、全球景點、線上探險、深度旅遊、旅遊影像等，另有會員專區與BBS留言專區供使用者進行交流。
以提供旅遊內容為出發的旅遊網站	它與前述媒體轉型的旅遊網站功能性相同，不同處在於設站的單位，例如一般觀光業者建置的網站或政府單位建置的觀光旅遊網。例如中華民國觀光局網站介紹台灣自然環境與人文歷史概況，並提供全台各地旅遊景點、食宿交通、地圖、民俗節慶等觀光資訊。
旅行社	旅行社所成立的電子商務網站，如雄獅、鳳凰、可樂旅遊等。

二、台灣旅遊網站發展史（旅遊研究所，2015）

　　根據台灣Google在2013年表示，有88%的台灣人會在旅遊前先上網查詢資料，而且台灣的旅遊相關搜尋以年增率50%的高速成長，平均每0.04秒就有人在Google搜尋旅遊相關訊息；另外在手機上的旅遊資訊搜尋量，年增率更高達160%。

　　以目前的趨勢來看，旅遊網站還是以三大類為主：旅遊媒體內容網站、旅遊社群網站及旅遊EC網站（**圖10-2**）。三大旅遊網站類型在台灣的演進介紹如下：

(一)旅遊媒體內容網站（Travel Content Media）

　　一開始台灣最早出現的旅遊網站類型是在入口網站內的旅遊頻道裡，以文字＋超連結排列一個黃頁的呈現模式，後來才加入了旅遊新聞及景點內容，1997年創立的「台灣旅遊聯盟」算是最早旅遊媒體內容網站的代表，是以台灣旅遊景點為主的資訊網站，不過在2008年時因經營不善而賣給「旅遊王TravelKing」。早期同樣以台灣旅遊資訊為主的還

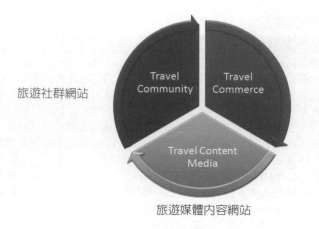

旅遊社群網站　　　　　　　　　　　　　　　　　旅遊EC網站

旅遊媒體內容網站

圖10-2　三大旅遊網站類型

有「大台灣旅遊網」及「美美美旅遊網」，其中2002年成立的「大台灣旅遊網」到目前都還有不錯的流量表現。另外原本爲紙本雜誌的*MOOK*及*TO'GO TRAVEL*也在2000年成立網站，把部分雜誌內容放在網路上呈現。

　　旅遊平台網站也是旅遊媒體內容網站的一種，2001年成立的「蕃薯藤旅遊網」（Yam Travel）是當時的代表。2005-2006年時各旅行社的網站越來越健全，串接刷卡金流越來越普遍，這時旅行社要的是能導回自己官網的流量，且不想再花大量時間繁複的上架產品，2005年3月加入「旅遊經 TravelRich」，11月推出只要上產品名稱＋超連結的快速上架系統，對旅行社以點擊（click）收費，這樣就能滿足當時中小旅行社的行銷需求。

　　近年來「Content is King」及「Content Marketing」越來越有影響力，單調的POI（Point of Interest）資訊已經不能滿足消費者的需求，所以創造易於被分享的有感內容才是王道，像2011年成立的「ETtoday旅遊雲」、2012年成立的「Yam輕旅行」及2013年成立的「欣旅遊」都有不錯的策展內容。「Travelzoo旅遊族」，是由一批專業的旅遊編輯，每週搜尋、比較及測試預訂各種旅遊產品，然後推薦到有訂電子報的消費

者，所以擁有大量的精準旅遊族群。

(二)旅遊社群網站（Travel Community）

1999年成立的「Anyway旅遊網」，早期很受歡迎，並且互動討論黏度很高，在2005年就擁有超過二十萬會員，也曾經站上台灣旅遊網站的第一名，不過Blog網站興起及Yahoo奇摩知識+的快速成長，在2008年中賣給獵首行銷。2004年異軍突起的「背包客棧」一開始用簡單的討論區模式上線，是少數沒有成立公司且不以營利為首要目的，靠的只是創辦人「小眼睛先生」及另外一位夥伴的堅持，以及廣大旅遊愛好者的版主共同維護，到目前為止仍是在台灣黏度最高的旅遊社群網站。

在2005年時，時報旅遊的總經理老夫子姐姐、查理王及工頭堅共同利用Blog行銷並推出了部落格旅行團，應該是運用社群媒體揪旅遊團的先驅。2005年底「旅遊經 TravelRich」除了產品快速上架系統外，也開發了專屬旅遊的部落格平台以及相簿，同時我也找查理王來一同推動部落格行銷，還有Yahoo在尚未推出新聞RSS訂閱的時候，「旅遊經 TravelRich」就推出了旅遊商品的RSS訂閱服務，所以可以說2005年是開啟了Travel 2.0的元年。

台灣的旅遊社群網站看起來比較成功的只有「背包客棧」，其他黏度較高的都落在像Mobile 01或是PTT旅遊版這類的討論區，原本雄獅旅遊的部落格平台也一度在2009年9月份的創市際ARO網路收視率調查，在旅遊類子網域網站排名第四名，僅次於易遊網、大台灣旅遊網及雄獅旅遊EC網站，後來也是因公司內部IT資源分配不均而可惜荒廢了。

(三)旅遊EC網站（Travel Commerce）

在台灣所謂的旅遊EC網站（旅遊電子商務）如果只是販售飯店住宿、門票、餐券或是泡湯等票券，是不需要有旅行社執照的，但根據《發展觀光條例》第55條規定，只要銷售有關旅遊專業知識的機票或是含交通包裝的旅遊產品，就必須要領有旅行社營業執照。2000年左右時的電腦訂位系統 CRS（Computer Reservations Systems）或是全球分銷

系統GDS（Global Distribution System），大部分都還僅在旅行社內部操作，並未串接到前檯給消費者使用。

　　什麼是CRS與GDS呢？在1960-1970年代，航空公司需要花費大量的時間用人工處理業務及保存訂位訊息，美國航空公司（AA）就和IBM共同創建了機位庫存控制系統ICS（Inventory Control System），供AA內部使用，這就是知名的航空系統Sabre，不過美國國內航空發展迅速，航空公司擴充人力也無法解決大量的需求，故當時美國航空公司與聯合航空公司首先開始在其主力旅行社裝設其各自之訂位電腦終端機設備，以供各旅行社自行操作訂位，ICS就轉變成給外部旅行社使用的電腦訂位系統CRS，在台灣旅行社常使用的CRS就是AMADEUS、GALILEO及ABACUS。隨著全球旅遊經濟起飛，CRS經過發展壯大、合併、重組，功能不斷增強，並加入提供更多的交通、住宿、餐飲、娛樂等旅行服務，而演變成為全球分銷系統GDS。**圖10-3**應該會比較清楚瞭解資訊串接的流程。

　　在台灣最早有比較完善的線上訂購機制應該是1997年成立的「玉山國際航空票務中心」，1999年與伽利略（Galileo）GDS合作，網友可直接在「玉山國際航空票務中心」的網頁上直接訂位，不再需要由航空公司或旅行社代訂，但付費開票仍是離線作業，只能採信用卡傳真或劃撥等方式。

旅遊分銷供應鏈

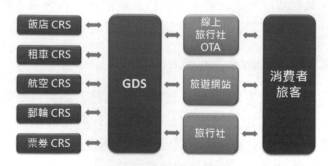

圖10-3　旅遊分銷供應鏈

資料來源：旅遊研究所（2015）。

1999-2000年易飛網及易遊網相繼成立，提供全方位的旅遊產品在網路上開賣，台灣的消費者開始慢慢接受上網瀏覽及購買旅遊商品，之後還有英業達集團及幾家旅行社合開的「鍊捷旅遊網」、訊連科技與行家旅行社合作的百羅網（2003年被Zuji足跡併購），再來就是從易遊網出走的一些主管在2003年1月由燦坤集團投資一起創辦成立了燦星旅遊網。

真正讓網路旅行社快速成長應該就是在2003年了，由於當年2月至6月SARS疫情在台灣大爆發，大家幾乎都不敢出國旅遊，只能在家上旅遊網站過乾癮，但6月疫情一過，各家航空公司推出旅遊優惠使得旅行社生意爆量，特別是網路旅行社，當時縱使還不太習慣線上即時刷卡，下需求單的還是如雪片般飛來，挺得過來再加上有意識看到這波網路浪潮並加碼投資網路科技的就屬雄獅旅行社。接下來就是Yahoo奇摩在首頁開闢旅遊廣告專區，成為各大網路旅行社爭取並廝殺的戰場，除了轉換訂單之外，導流量及打品牌是最大的效益，不過到了2008年9月，雄獅旅行社退出Yahoo奇摩首頁的旅遊專區，主要原因是發現品牌已經打響，網友如果找不到雄獅旅行社的廣告連結就會自主性搜尋進來。

還有一種是比價型的旅遊網站，台灣第一個旅遊產品比價網站是2001年成立的「TaiwanGo全球旅遊網」，一開始抓取各大旅行社的機票產品擺在網頁上呈現比價，以當時的技術算是非常創新的做法。2003年時還有一家「銀河系旅行社」，一樣用抓取把各家旅行社的行程資料並用iFrame的方式套到網站裡。2007年成立的「FunTime玩時間」全方位的旅遊產品比價平台，不僅可以比機票及飯店，還可搜尋比較各大旅行社的旅遊團，消費者比完後點入購買時就會導到該旅行社的產品網頁。**圖10-4**就是台灣旅遊網站發展記事表。

目前旅行社網站發展比較好的還是雄獅旅遊、可樂旅遊、易遊網、易飛網、東南旅遊及燦星旅遊，各家營收還是來自於機票及旅遊團，旅遊媒體內容網站的部分就屬「Yahoo奇摩旅遊」頻道、「ETtoday旅遊雲」及「Yam輕旅行」經營得最好，另外，雄獅集團欣傳媒之下的「欣旅遊」正朝著旅遊愛好者社群的方向經營。這兩三年來也有一些新創的旅遊網站，而且都有不錯的UI介面，例如Dear b&b、Tripresso旅遊咖、

日期	台灣旅遊網站發展記事表
1997	「玉山國際航空業務中心」成立
1997	「台灣旅遊聯盟」成立
1999/07	「易飛網」成立
1999/08	「旅遊經」成立
1999/08	「美美美旅遊網」成立
1999/09	「百羅網」成立
1999/11	「Anyway旅遊網」成立
2000	「Mook自遊自在旅遊網」成立
2000/01	「天地網」成立（雄獅旅遊網前身）
2000/02	「TO'GO TRAVEL旅遊網」成立
2000/03	「易遊網」成立
2000/07	「KingNet旅遊局」成立
2001	「EZHOTEL訂房網」成立
2001	「TaiwanGo全球旅遊網」成立
2001/04	「四方通行旅遊網」成立
2001/06	「蕃薯藤旅遊網Yam Travel」成立
2001/09	「鉢捷旅遊網」成立
2002/05	「大台灣旅遊網」成立
2003/01	「燦星旅遊網」成立
2003/10	Zuji足跡併購百羅網成為「足跡百羅網」
2004	「台灣旅遊聯盟」成立旅行社
2004	「雄獅旅遊網」更改網址為 www.liontravel.com
2004/01	「背包客棧」成立
2005	中國時報旅行社推出「部落客旅行團」
2005/03	「吉帝旅遊 Ggogo」成立
2005/11	「旅遊經」改版上線
2006	「休息一夏旅遊網」成立
2006/01	「鉢捷旅遊網」倒閉關站
2006/08	「玩全台灣旅遊網」成立
2007	「FunTime玩時間」成立
2007	「1111全球旅遊網」成立
2007	「中華電信HiNet旅遊網」成立
2007/12	「Travelzoo旅遊族」在台灣開站
2008/06	「Anyway旅遊網」由「獵首行銷」團隊接手
2008/09	「台灣旅遊聯盟」宣布暫停營業
2008/11	「台灣旅遊聯盟」由「旅遊王」團隊接手改為「旅遊資訊王Travel King」
2009	「Yahoo奇摩旅遊」改版上線
2009	「D57 Travel 帶我去旅行」上線
2010/07	「美美美旅遊網」改名為「美美網」
2011/10	「ETtoday 東森旅遊雲」上線
2011/10	「YourFIX 癮旅遊」成立
2011/10	「Round Taiwan Round」成立
2012/05	「旅行酒吧 Travel98」成立
2012/07	「旅知網」成立
2012/09	「Yam輕旅行」上線（原網址是Yam Travel）
2012/11	「Mook自遊自在旅遊網」改版成「Mook景點家」
2012/12	「旅遊滔客」成立
2012/12	「Dear b&b」成立
2013/01	「欣旅遊」成立
2013/05	「My Taiwan Tour 又見台灣」成立
2013/05	「Tripresso 旅遊咖」成立
2013/06	「Niceday玩體驗」上線
2013/07	「中華電信HiNet旅遊雲」上線
2013/07	「Trip Moment」成立
2014	「DingTaxi叮叮包車」成立
2014/04	「Taipei Walking Tour 台北城市導覽」成立
2014/09	「KKday.com」成立
2014/10	「Tripda」成立

圖10-4　台灣旅遊網站發展記事表

資料來源：旅遊研究所（2015）。

Niceday玩體驗及KKday，底下就簡單的介紹一下：

「Dear b&b」是由兩個喜愛旅遊的七年級女孩所成立的，特別從使用者角度出發的精緻旅宿指南，透過親身探訪與獨特的三心允諾（安心、貼心、歡心）評鑑機制，遴選全台優質民宿與旅店，主打22-35歲的未婚女性族群。

「Tripresso旅遊咖」是第三方的團體旅行電子商務平台，提供友善的使用者介面設計，透過巨量資料的分析與整理，提供客觀評價反映團體旅遊產品的差異，幫使用者快速有效地找到適合旅程。

「Niceday玩體驗」是以體驗活動為主的另類旅遊網站，可以體驗手作、學習料理、親子活動及戶外活動體驗，還可以進錄音室讓專業的錄音師幫你完成個人EP，由於體驗活動的交通都是消費者自理，所以不用旅行社執照也可以販售活動。

「KKday.com」目標是要成為全球Local Tour的最大旅遊平台網站，這對於自助旅行者可以很方便的挑選當地想要體驗的行程，而且有英文版是針對全球的旅客呈現的介面。

總體觀察台灣近二十年來旅遊網站的發展，還沒有一家真正的跨出國際，頂多只有幾家有跨足到大陸市場，反觀大陸的旅遊網站因經濟快速成長，加上市場非常的龐大，近幾年來發展迅速，台灣的旅遊網站業者要怎麼應對呢？或許專精主題分眾及結合手機行動運用可以試試。

這一兩年還有蠻多推廣台灣在地觀光的旅遊網站，如「My Taiwan Tour又見台灣」、「Trip Moment時刻旅行」、「Taipei Walking Tour台北城市導覽」、「Round Taiwan Round玩島玩」，還有共乘的「Tripda」及包車服務的「DingTaxi叮叮包車」，另外「稻田裡的餐桌計畫——幸福果食」在地農村體驗及「世界公民島」也是很具有特色。

第五節 觀光旅遊產業之電子商務

一、電子商務對旅遊業者之影響

電子商務影響旅遊業者的範圍可從促銷到新產品和新經營模式，所造成的影響包括：提供更低價的旅遊、提供更人性化的服務、利用多媒體幫助顧客瞭解產品、無紙化環境可以節省成本、增加在家獲得資訊的便利性和提供顧客導向的策略。國內學者翁立文提出電子商務對旅行業者的衝擊包括：

1. 由於競爭者可能來自其他領域（如燦坤實業的燦星旅遊網），使得旅遊業的產業分界將逐漸模糊。
2. 網際網路運用在旅行業上是必然的趨勢。
3. 網路的豐富資訊可擴大旅遊業務的範圍，減少行銷費用。
4. 可提升交易與資訊提供的效率。
5. 可進行一對一行銷達到客製化的服務。
6. 使旅遊產業逐漸成為消費者導向的模式。
7. 資訊與服務提供更多元化及迅速的效果。
8. 旅遊仲介的角色逐漸改變。
9. 旅遊業作業流程大幅改變。

網際網路的普及使消費者搜尋成本降低，旅遊資訊及旅遊產品的取得變得多樣化，消費者亦可直接向航空公司與旅館訂票、訂房，因此傳統旅行社不再具有資訊不對稱的優勢，此即網際網路「去中間化」的效益，造成旅行社「去中間化」的危機。然而中間商因較供應商接近顧客且瞭解市場需求，因此能促進市場上的交易效率、調節供需不確定性、

降低品質不確定、提供專業知識、整合整體旅遊消費服務，使旅遊消費者能順利進行，因此仍有存在的必要性。新型網路中間商提供一次購足的服務，讓消費者可在站內買到所有想要的產品，提供新的加值服務可被稱為「再中間化」，即透過電子化的中間商提供新的加值服務流程。

二、旅遊電子商務的影響（MBA智庫百科，2020）

1.改變旅遊業傳統經營模式。

2.改變旅遊消費結構和方式。

3.改變旅遊市場格局。

三、旅遊電子商務概念的界定（MBA智庫百科，2020）

一般認為，互聯網的產生促成了旅遊電子商務的產生，事實上，在二十世紀六、七〇年代航空公司和旅遊飯店集團基於增值網路和電子數據交換技術構建的電腦預訂系統可視為旅遊電子商務的雛形。旅遊電子商務的概念始於二十世紀九〇年代，最初是瑞佛‧卡蘭克塔（Ravi Kalakota）提出的，由約翰‧海格爾（John Hagel）進一步發展。

在國際上沿用較廣的是世界旅遊組織對旅遊電子商務的定義，它在其出版物*E-Business for Tourism*中指出：「旅遊電子商務就是透過先進的資訊技術手段改進旅遊機構內部和對外的連通性（connectivity），即改進旅遊企業之間、旅遊企業與供應商之間、旅遊企業與旅遊者之間的交流與交易，改進企業內部流程，增進知識共用。」

唐超將旅遊電子商務定義為「在全球範圍內透過各種現代資訊技術尤其是資訊化網路所進行並完成的各種旅遊相關的商務活動、交易活動、金融活動和綜合服務活動」。劉四青對旅遊電子商務的定義是「買賣雙方透過網路訂單的方式進行網路和電子的服務產品交易，是一種沒有物流配送的預約型電子商務」。劉笑誦給出的定義則是：「旅遊電子

商務則是指同旅遊業相關的各行業，以網路爲主體，以旅遊資訊庫爲基礎，利用最先進的電子手段，開展旅遊產品資訊服務、產品交易等旅遊商務活動的一種新型的旅遊運營方式。」

旅遊電子商務是指透過先進的網路資訊技術手段實現旅遊商務活動各環節的電子化，包括透過網路發布、交流旅遊基本資訊和商務資訊，以電子手段進行旅遊宣傳行銷、開展旅遊售前售後服務；透過網路查詢、預訂旅遊產品並進行支付；也包括旅遊企業內部流程的電子化及管理資訊系統的應用等。

四、旅遊電子商務的內涵（MBA智庫百科，2020）

首先，從技術基礎角度來看，旅遊電子商務是採用數字化電子方式進行旅遊資訊數據交換和開展旅遊商務活動。如果將「現代資訊技術」看成一個集合，「旅遊商務活動」看成另一個集合，「旅遊電子商務」無疑是這兩個集合的交集，是現代資訊技術與旅遊商務過程的結合，是旅遊商務流程的資訊化和電子化。旅遊電子商務開始於網際網路誕生之前的EDI時代，並隨著網際網路的普及而飛速發展，進年來，移動網路、多媒體終端、語音電子商務等新技術的發展，不斷地豐富和擴展著旅遊電子商務形式和應用領域。

其次，從應用層次來看，旅遊電子商務可分爲三個層次：

一是面向市場，以市場活動爲中心，包括促成旅遊交易實現的各種商業行爲（網上發布旅遊資訊、網上公關促銷、旅遊市場調研）和實現旅遊交易的電子貿易活動（網上旅遊企業洽談、售前諮詢、網上旅遊交易、網上支付、售後服務等）。

二是利用網路重組和整合旅遊企業內部的經營管理活動，實現旅遊企業內部電子商務，包括旅遊企業建設內聯網，利用飯店客戶管理系統、旅行社業務管理系統、客戶關係管理系統和財務管理系統等，實現旅遊企業內部管理資訊化。

三是旅遊經濟活動能基於Internet開展還需要具有環境的支援，包括旅遊電子商務的通行規範，旅遊行業管理機構對旅遊電子商務活動的引導、協調和管理，旅遊電子商務的支付與安全環境等。

第三，旅遊電子商務與旅遊電子政務各有側重又相互關聯，並構成旅遊業資訊化的主要內涵。旅遊電子商務旨在利用現代資訊技術手段宣傳促銷旅遊目的地、旅遊企業和旅遊產品，加強旅遊市場主體間的資訊交流與溝通，整合旅遊資訊資源，提高市場運行效率，提高旅遊服務水準。旅遊電子政務旨在建立旅遊管理業務網路，建立一個旅遊系統內部資訊上傳下達的管道和功能完善的業務管理平台，實現各項旅遊管理業務處理的自動化。旅遊電子政務的主要功能包括：旅遊行業統計，即旅遊統計數據的蒐集、上報、彙總、發布、查詢、分析；旅遊行業管理，如出國遊即時監控、旅遊企業年檢管理、旅遊質量監督管理、安全管理；旅遊資訊管理，如行業動態監測、假日旅遊預報預警等。

五、旅遊電子商務的類型（MBA智庫百科，2020）

按照旅遊電子商務的交易類型，以及按照實現旅遊電子商務使用的終端類型兩種標準的分類。

(一)旅遊電子商務按交易形式的類型劃分

◆B2B交易形式

在旅遊電子商務中，B2B交易形式主要包括以下幾種情況：旅遊企業之間的產品代理，如旅行社代訂機票與飯店客房，旅遊代理商代售旅遊批發商組織的旅遊線路產品。組團社之間相互拼團，以實現規模運作的成本降低。旅遊地接社批量訂購當地旅遊飯店客房、景區門票。客源地組團社與目的地地接社之間的委託、支付關係等等。旅遊業是一個由眾多子行業構成，需要各子行業協調配合的綜合性產業，食、宿、行、遊、購、娛各類旅遊企業之間，存在複雜的代理、交易、合作關係。

旅遊企業間的電子商務又分爲兩種形式,一是非特定企業間的電子商務,它是在開放的網路中對每筆交易尋找最佳的合作夥伴,二是特定企業之間的電子商務,它是在過去一直有交易關係或者今後一定要繼續進行交易的旅遊企業之間,爲了共同經濟利益,共同進行設計、開發或全面進行市場和存量管理的資訊網路,企業與交易夥伴間建立資訊數據共用、資訊交換和單證傳輸。如航空公司的電腦預訂系統(CRS)就是一個旅遊業內的機票分銷系統,它連接航空公司與機票代理商(如航空售票處、旅行社、旅遊飯店等)。

◆B2E交易模式

此處,B2E(Business to Enterprise)中的E,指旅遊企業與之有頻繁業務聯繫,或爲之提供商務旅行管理服務的非旅遊類企業、機構、機關。

旅遊B2E電子商務較先進的解決方案是企業商務旅行管理系統(Travel Management System, TMS)。透過TMS與旅行社建立長期業務關係的企業客戶能享受到旅行社提供的便利服務和眾多優惠,節省差旅成本。

◆B2C交易模式

B2C旅遊電子商務交易模式,也就是電子旅遊零售。交易時,旅遊散客先透過網路獲取旅遊目的地資訊,然後在網上自主設計旅遊活動日程表,預訂旅遊飯店客房、車船機票等,或報名參加旅行團。對旅遊業這樣一個旅客高度地域分散的行業來說,旅遊B2C電子商務方便旅遊者遠程搜尋、預訂旅遊產品,克服距離帶來的訊息不對稱。透過旅遊電子商務網站訂房、訂票,是當今世界應用最爲廣泛的電子商務形式之一。另外,旅遊B2C電子商務還包括旅遊企業對旅遊者拍賣旅遊產品,由旅遊電子商務網站提供仲介服務等。

◆C2B交易模式

C2B交易模式是由旅遊者提出需求,然後由企業透過競爭滿足旅遊

者的需求，或者是由旅遊者透過網路接成群體與旅遊企業討價還價。

　　旅遊C2B電子商務主要透過電子中間商（專業旅遊網站、門戶網站旅遊頻道）進行。這類電子中間商提供一個虛擬開放的網上仲介市場，提供一個資訊交互的平台。上網的旅遊者可以直接發布需求資訊，旅遊企業查詢後雙方透過交流自願達成交易。

　　旅遊C2B電子商務主要有兩種形式，第一種形式是反向拍賣，是競價拍賣的反向過程，第二種形式是網上成團，即旅遊者提出他設計的旅遊線路，並在網上發布，吸引其他相同興趣的旅遊者。

　　旅遊C2B電子商務利用了資訊技術帶來的資訊溝通面廣和成本低廉的特點，特別是網上成團的運作模式，使傳統條件下難以兼得的個性旅遊需求滿足與規模化組團降低成本有了很好的結合點。

(二)旅遊電子商務按資訊終端的類型劃分

　　按資訊終端形式劃分的旅遊電子商務包括：網站電子商務（W-Commerce）、語音電子商務（V-Commerce）、移動電子商務（Mobile-Commerce）和多媒體電子商務（Multimedia-Commerce）。

◆網站電子商務

　　用戶透過與網路相連的個人電腦訪問網站實現電子商務，是目前最通用的一種形式。

　　按照不同的側重點可以分類如下：

　　由旅遊產品（服務）的直接供應商所建。由旅遊仲介服務提供商（又叫做線上預訂服務代理商）所建。大致又可分為兩類，一類由傳統的旅行社所建，另一類是綜合性旅遊網站。

　　地方性旅遊網站，它們以本地風光或本地旅遊商務為主要內容。政府背景類網站，它依託於GDS（Global Distribution System）。旅遊資訊網站，它們為消費者提供大量豐富的、專業性旅遊資訊，有時也提供少量的旅遊預訂仲介服務。

　　從服務功能看，旅遊網站的服務功能可以概括為以下三類：

1. 旅遊資訊的彙集、傳播、檢索和導航。這些資訊內容一般都涉及景點、飯店、交通旅遊線路等方面的介紹；旅遊常識、旅遊注意事項、旅遊新聞、貨幣兌換、旅遊目的地天氣、環境、人文等資訊以及旅遊觀感等。

2. 旅遊產品（服務）的線上銷售。網站提供旅遊及其相關的產品（服務）的各種優惠、折扣，航空、飯店、遊船、汽車租賃服務的檢索和預訂等。

3. 個性化訂製服務。從網上訂車票、預訂飯店、查閱電子地圖，到完全依靠網站的指導在陌生的環境中觀光、購物。這種以自訂行程、自助價格為主要特徵的網路旅遊在不久的將來會成為國人旅遊的主導方式。那麼能否提供個性化訂製服務已成為旅遊網站，特別是線上預訂服務網站必備的功能。

◆語音電子商務

所謂的語音電子商務，是指人們可以利用聲音識別和語音合成軟體，透過任何固定或行動電話來獲取資訊和進行交易。這種方式速度快，而且還能使電話用戶享受Internet的低廉費用服務。對於旅遊企業或服務網站而言，語音電子商務將使電話中心實現自動化，降低成本，改善客戶服務。

語音商務的一種模式是由企業建立單一的應用程式和資料庫，用以作為現有的互動式語音應答系統的延伸，這種應用程式和資料庫可以透過網站傳送至瀏覽器，轉送到採用無線應用協議（WAP）的小螢幕裝置，也可以利用聲音識別及合成技術，由語音來轉送。語音商務的另一種模式是利用Voice XML進行網上衝浪。Voice XML是一種新的把網頁轉變成語音的技術協議，該協議目前正由美國電話電報、IBM、朗訊和摩托羅拉等公司進行構思。專家斷言：「雖然語音技術尚未完全準備好，但它將是下一次革命的內容。」

◆移動電子商務

所謂的移動電子商務，是指利用移動通信網和Internet的有機結合來進行的一種電子商務活動。移動電子商務是透過手機、PDA（個人數字助理）這些可以裝在口袋裡的終端來完成商務活動的，其功能將集金融交易、安全服務、購物、招投標、拍賣、娛樂和資訊等多種服務功能於一體。

旅遊者是流動的，移動電子商務在旅遊業中將會有廣泛的應用。諾基亞公司已開發出一種基於「位置」的服務：「事先將個人的數據輸入行動電話或是移動個人助理，那麼我位於某一個點上的時候，它會告訴我，附近哪裡有電影院，將放映什麼電影可能是我感興趣的，哪裡有我喜歡的書，哪裡有我喜歡吃的菜，我會知道去機場會不會晚點，如果已經晚了，那麼下一班是幾點。」

◆多媒體電子商務

多媒體電子商務一般由網路中心、呼叫處理中心、營運中心和多媒體終端組成，它將遍布全城的多媒體終端透過高速數據通道與網路資訊中心和呼叫處理中心相接，透過具備聲音、圖像、文字功能的電子觸控螢幕電腦、票據印表機、POS機、電話機以及網路通信模塊等，向範圍廣泛的用戶群提供動態、24小時不間斷的多種商業和公眾資訊，可以透過POS機實現基於現有金融網路的電子交易，可以提供交易後票據列印工作，還可以接自動售貨機、大型廣告顯示屏等。

為旅遊服務的多媒體電子商務，一般在火車站、飛機場、飯店大廳、大型商場（購物中心）重要的景區景點、旅遊諮詢中心等場所配置多媒體觸控螢幕電腦系統，根據不同場合諮詢對象的需求來組織和訂製應用系統。它以多媒體的資訊方式，透過採用圖像與聲音等簡單而人性化的介面，生動地向旅遊者提供範圍廣泛的旅遊公共資訊和商業資訊，包括城市旅遊景區介紹、旅遊設施和服務查詢、電子地圖、交通查詢、天氣預報等。有些多媒體電子商務終端還具有出售機票、車票、門票的

功能，旅遊者可透過信用卡、儲值卡、IC卡、借記卡等進行支付，得到列印輸出的票據。

六、旅遊電子商務特點（MBA智庫百科，2020）

1. 聚合性：旅遊產品是一個紛繁複雜，多個部分組成的結構實體。旅遊電子商務像一張大網，把眾多的旅遊供應商、旅遊仲介、旅遊者聯繫在一起。
2. 有形性：旅遊產品具有無形性的特點，旅遊者在購買這一產品之前，無法親自瞭解，只能從別人的經歷或介紹中尋求瞭解。隨著資訊技術的發展，網路旅遊提供了大量的旅遊資訊和虛擬旅遊產品，網路多媒體給旅遊產品提供了「身臨其境」的展示機會。
3. 服務性：旅遊業是典型的服務性行業，旅遊電子商務也以服務為本。旅遊網站希望具有較高的訪問量，能夠產生大量的交易，必須能提供線上交易的平台，提供不同特色、多角度、多側面、多種類、高質量的服務來吸引各種不同類型的消費者。

七、旅遊電商產業概況&目的地旅遊創新模式

（旅遊電商，https://aslashie.com/online-travel-industry-and-model/）

(一)旅遊電商產業市場夠大嗎？

從新聞或是網路上的旅遊業競爭力報告，看到台灣觀光業收入占GDP的1.8%，相較於泰國9%、香港8%，台灣觀光產業似乎不太給力。但是從電子商務的角度來看，旅遊業的市場也許比你想像的要來得大。根據TeSA台灣電子商務創業聯誼會報導，2017年台灣主要旅遊電商營業額約為1,170億台幣，在所有分類電商中僅次於綜合型電商，是前五大綜合型電商台灣營業額加總5,939億台幣的五分之一（綜合型電商前五大依

序為露天拍賣、統一超、蝦皮、富邦媒、網路家庭）（註：蝦皮僅用台灣的營業額參與排序）。

對照交通部觀光局數據，2017年台灣人出境旅遊人次超過1,565萬，而且仍在成長中，近六年來每年都有超過6.5%的成長率；相較於國外旅客入境台灣人數的428萬人次，且2016、2017年皆高達10%負成長，不難想見以出境旅遊為主的旅遊電商將有較佳的成長動能。

若是從全球旅遊市場大方向來看，各數值也是逐年增長。The World Tourism Organization（UNTWO）指出，2017年全球國際旅客消費金額為美金1,322 billions（約台幣39兆），出境旅遊人次成長率為7%，近七年來最高，並於2018年持續成長4-5%，入境亞太地區的旅客數量會有5-6%的成長。

表10-3 旅遊電商產業概況

2017年度營業額調查							
綜合型、流行、服飾、食品、生活、3C消費、旅遊、出版、寵物、無形商品							
類別	股	公司名	2016營業額（單位：億）	2017營業額（單位：億）	增減幅度	資料來源	備註
旅遊		可樂旅遊	---	420	---	自行推估	
旅遊	2731	雄獅旅遊	218	267	+22.4%	公開資訊	
旅遊		東南旅遊	---	300	---	自行推估	
旅遊		易遊網	99.44	100	+0.56%	自行推估	
旅遊	5706	鳳凰旅遊	28.19	27.21	-3.47%	公開資訊	
旅遊	2719	燦星旅遊	29.96	24.37	-18.66%	公開資訊	
旅遊	2734	易飛網	16.30	12.32	-24.42%	公開資訊	
旅遊		旅知網	0.65	1.34	+106.15%		
註：同類廠商「KKday」及至調查截止前未回覆。							

資料來源：TeSA台灣電子商務創業聯誼會。

(二)旅遊電商的模式與企業

除了在此篇提過的旅遊電商巨頭們，針對台灣旅遊電商的模式與企業，蔡宗保先生的詮釋最完整也最清楚，**圖10-5**引用自他在旅遊研究所的

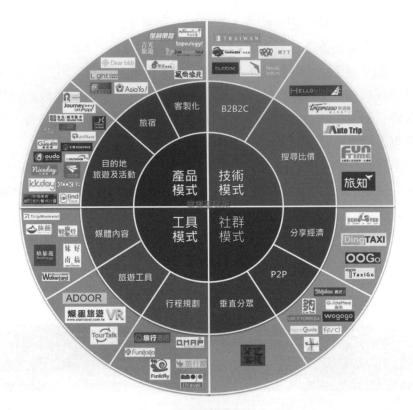

圖10-5　旅遊電商的模式與企業

資料來源：旅遊研究所。

內容：台灣旅遊新創模式。這次為了寫文把這張圖找出來，一看才發現「目的地旅遊與活動」真的是個很夯的題目，有最多的新創在這個領域奮鬥。我剛好對這個領域比較熟悉，之後也會陸續有更多的文章分享目的地旅遊電商的營運、商品開發與行銷實務，但我也很推薦大家先參考這篇，看懂台灣目的地旅遊與活動網站發展，就可以瞭解目的地旅遊的起源、現在這麼熱門的原因，以及它的商業模式。

(三)目的地旅遊產業有哪些利益相關者（stakeholders）？

　　從傳統供應鏈的上游開始說明，地面資源供應商（local supplier）是

實際提供服務的當地旅行社,也有可能是車行(交通接送)、景區(樂園、博物館)、餐廳、活動店家或是電信公司。因為地面資源供應商不見得有能力或是精力服務個別旅客,因此會由具有語言能力又有當地資源的地接社(local travel agent)來服務外國旅客,協助搞定當地的食宿交通。組團社(domestic travel agent)更像是國內的批發商,將地接社提供的行程資源零售賣給中小型旅行社,通常也會負起規劃行程的角色,而中小型旅行社則負責銷售與售前售後客服。

　　新型態供應鏈其實很簡單,就是去中間化,將各stakeholders賺走的錢放進自己口袋或是回饋給消費者和地面資源供應商。目的地旅遊平台不但需負責統籌地面資源、簽約、規劃行程、銷售、客服、下單等,中間所有的溝通與品質控管皆由平台負責,旅客在當地遇到問題時也會由平台來處理(**圖10-6**)。因此平台必須具備:

1.良好的當地政商關係,才能獲得足夠甚至稀缺的地面資源與資訊
　 (傳統地接社工作)。
2.同時瞭解當地旅遊方式與消費者偏好,才能規劃出可行且吸引人
　 的行程(傳統組團社工作)。
3.能夠介紹行程活動、帶起話題、接觸潛在消費者的行銷力,適時
　 串聯異業共同推廣。

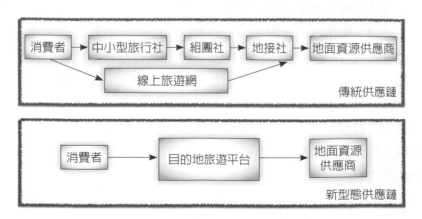

圖10-6　目的地旅遊產業新型態供應鏈

4.提供順暢的金流、物流、資訊流、庫存管理、客服等銷售體驗（傳統中小型旅行社工作）。

(四)平台有沒有可能一條龍，也成為地面資源供應商？

平台的共同痛點：非服務直接提供者，Airbnb不擁有平台上的房產、Uber司機不是Uber的員工、Yahoo購物平台的商品不是Yahoo製造的。因為這樣的特性，平台都非常仰賴評價系統，用客戶的評分來控制服務品質、自然淘汰品質或性價比較差的供應商。但旅遊電商與其他平台不同，販售的是與情感高度連結的體驗型商品，若消費者遇到不愉快的體驗，無法像綜合型零售平台一樣退貨換新品；對旅客來說，特定旅遊目的地可能這一輩子只會去一次，體驗無法從來，傷害一旦造成幾乎沒有挽回的可能性。

旅遊電商跟其他平台還有一個很大的差異點，在蝦皮、momo購物很容易就看到相同的商品，消費者常貨比三家，在蝦皮中比較不同供應商提供的相同商品；或是在不同購物網之間比較相同商品的價格。但是旅遊電商賣的是無形的服務，就算是一模一樣的行程，由不同的供應商提供服務，也很有可能會有完全不同的體驗，對消費者來說，很難從商品文案中區分優劣。

因此旅遊平台多半會篩選合作供應商，也因為這個篩選過程，讓旅遊電商背負了較多品質控管的責任，也讓旅遊電商更有理由下海直接統籌地面資源、提供自組行程（own branded tour）。目前有提供自組行程的旅遊電商包含KKday與Get Your Guide，這些行程就像是超市或便利商店裡的private-label products（自有品牌），同時和平台裡的相似商品競爭，但擁有較多的行銷資源（親生的得到比較多愛）。平台有沒有可能也成為地面資源供應商？答案是肯定的！不論平台想扮演供應鏈之中的哪一個角色，都必須做得比既有stakeholder好，泯除消費者原有的痛點才有可能成功。

八、旅遊B2B電子商務平台將促使B2C交易更完善（張嘉伶，2001）

除了傳統旅行社、網路原生旅行社、入口網站、ICP等旅遊相關經營業者，值得注意的是，所謂的旅遊B2B電子商務平台近來也因應旅遊生態而生。

(一)線上旅遊逐漸發展出B2B2C模式

像銀河網際、科威資訊、華網等都是屬於這一類經營。主要是強調介於旅行社以及消費者間的電子商務平台商角色，訴求是可以不改變既有旅遊產業生態，輔助傳統旅行社經營電子商務。這些以電子商務為主的系統平台商認為大多數的傳統旅行社在本業經營已經相當辛苦了，根本沒有餘力可以作額外的投資，尤其是需要大筆人力、資金投入的電子商務，因此專業分工合作的需求於是產生。這種需求來自於旅遊通路的複雜、旅遊商品的多元化，從台灣既有的旅遊商品通路來觀察，光是旅行社就可以依照營業的狀況，分為大、中、小盤。消費者可以從航空公司、旅行社購買自由行或者是團體票不同的商品，航空公司也可以依據票價的不同銷售給消費者以及旅行社。從旅遊商品的組合中含有行程設計、機票、租車、訂房等不同的服務項目。

這類B2B的平台服務商，針對旅行業者基於成本考量無法自行開發電子商務平台的需求，目前也提出電子商務交易市集的服務，也就是提供旅行社以及消費者一個能互相溝通的電子商務交易管道。為了降低傳統旅行通路層層的利益剝削，旅遊商品交易市集的部分也逐漸成形，日前才成立的「華網旅遊服務有限公司」就是由中華網（china.com）子公司香港網（hongkong.com）與台灣東南旅行社宣布合資成立，主要看好旅遊業e化的需求日漸升高，將提供大中華旅遊業B2B交易平台及技術支援服務，作為旅遊產業間商品交換中心，成為租車、訂房、票務等服務的仲介商。

(二)旅遊平台形成交易市集

　　另一種旅遊商品交易市集則是介於傳統旅行社以及消費者之間，例如銀河互動網路與網際旅行社共同轉投資成立銀河網際，所推出「iWant-FLY台灣機票買賣中心」服務網，包含大都會、天海、喜美、鳳凰、雄獅五大旅行社的線上機票銷售都是透過該平台，提供傳統旅行社另一個管道經營電子商務。

　　台灣旅遊產業將因B2B成熟跟全球旅遊供應鏈接軌，從前文的討論可以發現，網路旅遊網站的重點商品雖然仍以票務、訂房等DIY的旅遊商品為主，但是仍免不了與傳統旅行社有所競爭，因此各家航空公司的機票代理商、新興網路旅遊社與傳統旅行社的競合關係將更微妙。另一方面，為了達成消費者以更低廉的價格透過網路購買旅遊DIY商品，網路旅行社突破既有通路限制，讓將消費者購票的過程更為透明，使得本身競爭力提升。數位旅遊商品銷售不受地區、時間的限制，其服務是有機會走國際化的路線，因此台灣的網路旅遊業者不管其成立的背景因素為何，有不少都在密切注意如何與國外網路旅遊業者或者入口網站合作，以增加跨國服務的商機，像是Anyway與大陸網易合作的案例。

　　最後，值得注意的是，旅遊產業B2B的成熟將有助於B2C的完整性，達成B2B2C，讓消費者達成一次購足的旅遊商品服務。這樣的效應從國外的例子已可以明顯的發現，像是以亞洲旅遊入口網站自居的Tea（Travel Exchange Asia），就是由全球旅票務系統商Travelocity向亞洲各大航空公司招集，共同出資成立的，預計以B2B串連完整後，提供B2C消費者一次購足的旅遊商品服務，包含租車、訂房、購票等。因此台灣的旅遊業如何發展B2B，來與全球旅遊供應鏈串連成一體是一個值得思考的方向。

表10-4 旅遊產業業者經營電子商務一覽表

切入點	旅行社		航空公司	電子商務平台		旅遊媒體	
代表廠商	由實轉虛：雄獅、可樂、鳳凰	由虛轉實：易飛網、易遊網	華航、長榮	EZ fly、momo	東森	入口網站：PC home、雅虎奇摩、易遊網	CP：To Go旅遊網、Arryway
線上業務模式	賣團體以及DIY行程		票務銷售	以電子商務技術串連旅遊產業供應鏈經營B2C	提供旅遊商品交易市集	以網路廣告形式匯集旅行社商品資訊	報導各種主題旅遊內容
獲利方式	賺取旅遊商品差價		售票	系統建置費、票務量販	系統建置費	網路廣告、流量、成交抽成	
客戶群	一般消費者		旅行社／一般消費者	旅行社／一般消費者	旅行社	旅遊產業業者	

第六節　觀光業之網路社群行銷

一、社群行銷之定義

社群行銷（Social Media Marketing）是透過一個能夠群聚網友的網路服務來經營。這個網路服務早期可能是BBS、論壇，一直到近期的部落格、Line或者Facebook。由於這些網路服務具有互動性，因此，能夠讓網友在一個平台上，彼此溝通與交流。不過，這些網路服務也有演進的過程，從早期類似大禮堂式群聚的方式（如BBS、論壇），漸漸地趨近於個人化專屬空間（如部落格、Line以及Facebook）。也由於越趨個人化，網友彼此的繫結型態也因此改變，從早期大家都是某個站的會員開始，一直到現在彼此可以擁有各自的交友空間，你可以是對方的朋友，甚至粉絲。

二、社群行銷與品牌忠誠

　　透過Facebook的網路社群功能，把口碑行銷能夠作更有效的擴張。透過網路社群行銷，內涵則更為重要。社群媒體行銷是一個新的概念，是一種使用網際網路中社群媒體相關應用，打造品牌認同、增加曝光度、達到品牌溝通的行銷目標。「品牌形象」不是由製造商或供應商（傳達者）來決定，品牌形象就是存在消費者心目中的東西，包括他們對品牌所有訊息接收的總和，從經驗、口碑、廣告、包裝、服務等得到的訊息，這些訊息會因選擇性認知、過去的信念、社會的標準和遺忘而有所改變，這些東西可能非常雜亂無章，完全不是我們希望的模樣，但這就是它存在的狀態，也是行銷人員必須去試圖拆解的文字密碼。

　　企業必須發展對客戶的深刻瞭解，真正要做到和目標客群感同身受，光靠市場調查是不夠的，必須「變身成客戶」，去瞭解他們的問題，從他們的角度看事情，以他們的方式使用產品，許多人相信，社群媒體的讀者信賴訊息發布者所帶來的消息，幫助其選擇品牌、產品。在社群媒體之中，使用者特殊的興趣有其深度與關係的廣度，幫助行銷者創造線上的社群，維持品牌忠誠度與塑造品牌形象。社群行銷的成功，與社群媒體所創造出來的社會網路（social network）有所關聯。依著社會網路的觀點，社會網路架構起社群媒體行銷的基礎，網路中每一個不同的人對於網路中資訊傳遞都有不同的影響地位，有人掌握了訊息的來源，有人卻是多數人的守門人。

三、社群行銷發展之五大步驟

　　社群網站具備三大特性：廣度、深度、速度，是其他媒體所無法超越的，就是建立品牌人脈的最佳選擇。在Web 2.0的帶領下，運用網路社群經營「品牌人脈」已具體成型，社群行銷不但是一種新傳播行為，更

創造網路議題引導整合行銷新趨勢。社群行銷只要掌握五大步驟,再結合360度整合行銷操作,社群行銷其實很輕鬆上手。五大步驟如下:

1. 選對社群網站是第一步:社群網站必須具有「廣度」、「速度」、「深度」三個特性,讓訊息可以很快速有深度而廣泛的擴散,引發社群的迴響與互動,甚至作為新聞指標趨勢,成為民眾討論的話題。
2. 鎖定特定族群,瞄準溝通:社群網站中聚集了許多不同的族群,讓企業主瞄準無障礙。
3. 抓住社群特性:瞭解網友「愛表現」、「重人氣」、「好分享」、「玩創作」、「愛溝通」、「互動性」的六大習性,搭起溝通橋樑。
4. 運用議題操作:創造有趣的議題或是搭配名人代言,很容易引發群體發酵,例如KUSO的影片特別容易引起注意。
5. 善用社群行銷工具:善用網站五大工具「癮用王」、「調查局」、「活動機制」、「部落格」、「主題特輯」,讓企業主輕鬆多元操作。

第七節　部落格行銷

一、部落格行銷之定義（http://www.worldnet.tw/blog.php）

部落格行銷是經由部落格將產品最新資訊透過吸睛的文字或照片放送,引發消費者討論話題,並且透過與網友互動討論、提供客觀意見,引爆人氣,有人氣就有買氣。長久經營累積下來的口碑,讓更多潛在消費者更容易接受產品。透過部落格,展現產品的特色,並且更近一步與

顧客互動。現在消費者在選擇購買商品前，會上網搜尋產品相關的使用心得，而部落客在部落格上分享的使用感想或心得，是公開、也是主觀的，消費者由此取得對產品更多的認識與瞭解，而不再拘泥於官網上對產品的表面介紹。部落格經驗分享不僅是旅遊愛好者搜尋旅遊資訊的重要工具，同時也是精打細算的消費者分享購物經驗的重要平台。

二、部落格行銷的三大關鍵（https://wendellyu.com/p/42）

部落格行銷的三大關鍵，分別是病毒式散布、口碑行銷和群體智慧：

(一)部落格的病毒式散布（viral marketing）

所謂的「病毒式行銷」指的是企業活動訴求在網路上的大量傳播，就像病毒一樣以倍增的速度擴散出去，網路興起的最大因素就是在於「分享」，所以只要活動訴求能引起興趣和共鳴，網路低成本、易複製、多媒體呈現的性質是最佳的傳播環境，每日大量的e-mail、blog、文章、照片、影片被轉寄，若是企業的活動切中部落圈的要害，無好的壞的，分享出去的速度絕對比想像中還快。

(二)部落格的口碑行銷（word of mouth marketing）

真正足以影響消費者購買動機的是「口碑行銷」，亦即網友們（部落客）的使用心得分享，其他網友的相關文章才能真正算是網路行銷的「最後一哩」。如果以網站定位來比較產品使用感想可信度，官方網站<社群網站<個人部落格。因此在整段行銷流程中，企業最安全的做法是盡量創造使用者內容來確保最後的收尾，從上游的曝光（電視廣告、網路廣告）、到中游的搜尋結果（相關字搜尋）、一直到下游的內容信任度，才是行銷一條龍的安全策略。就成本來看，創造曝光遠比創造口碑來得昂貴，而創造口碑（內容）不但成本較低，而且影響力深遠，一篇好的文章除了被轉載外，也將永久留存於網路中供下一位顧客搜尋，

持續為企業帶來業績。網路上的「口碑文」越多越好，當然寫的部落客越有人氣越好，不管是一筆相關文章或人氣部落客的專文，都能一次又一次的增強消費者的購買慾望和信心，到了最後當搜尋結果都是企業的「產品相關文」時，口碑行銷就能讓企業持續得分，而且永不失效。

(三)部落格的群體智慧（crowd-sourcing）

企業拋出強烈誘因（高額獎金、熱門商品、特殊經驗）和需要解決的議題供網友參與，人們說「網路臥虎藏龍」，尤其是意見領袖的部落客們各個充滿創意和自我風格，非常鍾於分享、貢獻及幫助社會，於是供需之間取得了交會點，企業省成本卻得到更多元的創意或作品，部落客（網友）則在分享中獲得利益和成就感，而企業樂用群體智慧除了真正解決問題外，其實埋藏的是部落格行銷的奧秘。結合病毒式行銷的活動訴求，再配合口碑相關文於網路上流傳，不但同時得到光、搜尋筆數、相關文章，增加企業形象和網友間的好感，也說不定真正為問題帶來了最好的解答，面面俱到一舉全得，所以群體智慧才會越來越受到重視，而且必將成為更多企業直接透過網路接觸消費者的最佳方式。

章末個案

〈觀光服務產業夯 湧入大批旅客錢潮多〉

資料來源：https://www.shop123.com.tw/special_column.
php?special_column_clssify_sn=44&special_column_
sn=309
（請參閱揚智文化官網教學輔助區）

Chapter 11

目的地行銷

🗼 本章學習目標

- 目的地行銷概念、定義、範圍與組成要素
- 觀光吸引力
- 旅遊目的地意象
- 旅遊目的地排名及品牌與國家品牌

第一節　目的地行銷概念、定義、範圍與組成要素

近年來觀光產業的快速發展，使相關業者面臨激烈的競爭，旅遊目的地行銷的概念應運而生。隨著產業結構的轉型，地方都市無不透過觀光行銷來吸引投資者或遊客之進入，以增加自身競爭力，因應全球化下的競爭。

一、目的地行銷之概念

目的地（destinations）概念可以地理區域定義做說明。國家群組、國家與國家之區域（如亞洲東南亞地區）、都市（如上海、台北）、鄉間區域（如日本北海道富良野薰衣草）、度假景點（南投清境農場）或是由觀光行銷人員所創造的廣泛的體驗區域（苗栗通霄飛牛牧場）。目的地通常被觀光客視作觀光服務與產品的外部要素，爲其消費發生之地點。目的地是觀光客所拜訪並停留之地點。觀光產品、經驗與向消費者宣傳之其他有形項目的混合體。就消費者觀點而言，目的地可分類爲：傳統的度假村、由環境形塑之目的地、商業觀光中心、旅途中繼站、短期度假目的地與一日遊目的地等。

觀光目的地是指旅遊者所前往的實際或知覺的界限；但有些國家則因政治的不穩定或其基礎旅遊設施不足的理由，不被視爲是旅遊目的地。單一目的地景點，已較不受青睞，故須改變成爲「綜合休閒」，藉以提供觀光客不同類別的景點與休閒機會。例如，香港迪士尼世界和國內的九族文化村已發展成爲多層面休閒活動的目的地。爲能吸引觀光客，目的地景點須從飲食、購物、娛樂或運動等方面，設計系列產品線式的產品或服務。例如，澳洲的雪梨開了好多家頂級的餐廳，觀光客可就地享用不同州或地方特色的佳餚。又如美國全民運動SPA，在台灣光

是按摩市場年產值即將近新台幣100億元；在亞洲，博奕產業在澳門發展超過四十年，這些都提振了當地觀光發展。自南韓、澳門後，新加坡於2005年發出兩張賭場執照，更衝擊了整個亞洲地區。

　　觀光目的地宜朝公辦民營型態經營，土地資源為左右觀光產業場地設施與基礎程設興起的關鍵，故其取得甚為重要。須強調全年無休的觀光服務，因為科技的發達，透過相關投資可進行溫度的控制和創造人造環境，故原本只能在夏天營運的觀光目的地，也可全年無休提供服務。

二、目的地行銷之定義

　　任何目的地行銷策略之中心特徵皆在形成一個目的地產品。目的地行銷（destination marketing），即是行銷一個地點，可能是國家、城市或一個特定的景點。例如台灣固定舉辦台灣燈會的大型活動，找到台灣意象作為代表行銷自己。行銷的方式也視此目的地之特色及各種條件而不同。目的地行銷往往與一個地方最重要的意象（image）有很大的關係。例如，想到巴黎時會想到鐵塔，想到雪梨時就想到歌劇院與鐵橋，想到台北就想到101。目的地的意象（destination image）往往是目的地行銷的重要利器。行銷的方式很多，有些城市努力推動大型國際會議，像觀光局要推動台灣的 M.I.C.E（meeting、incentive、conference、exhibition等四項），就是想用會議展覽等方式來行銷台灣。平田眞幸於1993年提出「旅行目的地行銷」的觀念，他提議將整個觀光活動集中在某一目的地

圖11-1　目的地行銷

作深度旅遊，沿襲旅行業者較常用的用語，或稱「觀光地行銷」或「地域行銷」。其主要的定義為：「以旅行目的地作為商品，除了滿足消費者需求外，同時也達成目的地區域的事業目標（如提高旅客數或增加經濟效果）。」

三、目的地行銷事件或活動的規劃與行銷

目的地行銷所側重者為事件或活動（events）的規劃與行銷，故事件的有效規劃，實為推動觀光的關鍵。為吸引外地前來的旅遊者，須以某地方作為目的地，並有效規劃將辦理的事件，例如：台中清水高美濕地可規劃西海岸自行車比賽或生態觀光攝影比賽，如此，將可吸引對這些事件有興趣的旅遊者前來。觀光局將配合六大新興產業，提出觀光拔尖領航方案，開發新觀光特色，希望以醫療美容、娛樂事業以及深度文化之旅，吸引更多遊客，創造五千億觀光產值。觀光局指出，目前台灣觀光問題主要出在旅遊資源整合不足、觀光景點特色不明顯、國際化及友善度不足等。故觀光局提出美麗、特色、友善、品質及行銷台灣等五大方案，預計打造台灣為亞洲重要旅遊目的地。美麗台灣方案將重新整備環島十三條重點旅遊線，以創新意象包裝舊景點，包括北部海岸、日月潭、阿里山及花東旅遊線等，著手改善周邊景觀、闢建濱海綠地及自行車道等。而特色台灣方案著重彰顯台灣特色，以開發旅遊新景點為主，如醫療保健、運動旅遊、追星之旅、生態旅遊、農業觀光和文化學習之旅。目前觀光局也請到偶像團體飛輪海代言，以在台舉辦國際歌友會的方式，吸引觀光人潮。飲食是民生所需，即使在旅途中亦然。地區美食不但是觀光吸引力的重要項目，也是目的地行銷差異化的關鍵之一。而台南為一文化古都，除了古蹟之外，小吃產業在歷史背景的影響下亦蓬勃地發展著，並逐漸成為在地人引以為傲的地方表徵，因此對地方政府及民間業者而言，若能妥善加以規劃運用，不但有助於旅遊目的地整體意象之提升與強化，亦可以成為主要的旅遊動機。

　　此外，以出國的目的地而言，日本僅次於香港、澳門二地，且造訪人數逐年穩定成長。其中赴北海道觀光者自1997年起急速成長，1999年超越十二萬人後，占訪日人數的比重明顯增加，因此北海道對台灣旅客而言不啻為一新興觀光目的地。台灣客赴北海道的旺季集中在冬季春節時期，日本觀光協會台灣事務所策劃的「目的地行銷」方案中，以冬季「札幌雪祭」為主軸之外，另闢「冬季以外的北海道」為主題，初期把觀光據點設定在道東地區。相繼推出具備帝王蟹、鮭魚等特產吸引力的秋季「阿寒湖的楓葉、溫泉」，以及夏季「富良野、美瑛的薰衣草」等觀光景點。至於北海道地區的形象整體定位在「歐風區塊」（Europe Zone），以喚起台灣旅客對北海道自然風景的憧憬。1995年6月起採用「日本的小北歐」標題大幅在台灣的《聯合報》旅行特集版刊登介紹文章，後期以「最近的加拿大」為主題強調北海道是距離台灣最近的雪國之地。

四、目的地行銷之範圍（Wahab et al., 1976）

　　透過國家觀光組織或觀光企業之管理過程，以定義其選定之實質與潛在觀光客，並與其選定對象作溝通，以確定可在地方、區域、國家與國際階段影響其欲望、需求、動機、喜好，使其接納該觀光產品並滿足其優選（optimal）觀光客之需求與目標。

1.實際操作階段，目的地行銷更擔任重要角色，其在確保目的地生命週期不會進入飽和（saturation）或衰退（decline）階段，並於各發展階段中，與目標市場溝通（Buhalis, 2000b）。
2.開發階段：提升觀光客之熟悉度。
3.成長階段：告知消費者、於成熟與飽和階段說服觀光客。
4.衰退階段：維持既有旅客量與引進新的旅客市場。

五、目的地行銷之組成要素

Echtner與Ritchie（1991）提出觀光客目的地之組成6A要素，包括：(1)可供選擇之套裝行程（available packages），如團體旅遊、機加酒自由行等；(2)可接近性（accessibility），或稱通路，如交通網路及基礎設施；(3)景點（attractions），除了天然景點的吸引點外，人造吸引點有文化（文化古蹟景點、文化創業產業）、節慶（台灣各地節慶活動地點）、美食（士林與逢甲夜市）、購物（香港購物節）等；(4)康樂設施（amenities），如住宿設施、餐飲業、娛樂設施、零售業等；(5)活動（activities），如文化節慶活動、購物節、美食節等；(6)相關附屬服務（ancillary services），如機場接送、地方組織免費諮詢。如**圖11-2**所示。

DMO：目地的行銷組織

圖11-2　觀光客目的地之組成要素

資料來源：Echtner & Ritchie (1991).

六、目的地行銷組織

目的地行銷組織（Destination Marketing Organizations, DMOs）主要任務之一在於行銷範疇上，提升觀光目的地的市場能見度，如觀光局、各地旅遊局等國家觀光組織（National Tourist Organization, NTO）與民間旅遊促進組織等。國家觀光組織是推廣各國國際旅客到訪的官方機構，專司目的地之行銷宣傳，其官方網站對觀光客行銷目的地並提供資訊。國家觀光組織負責全國、區域整體行銷的機構，其任務有二：(1)協助觀光旅遊地區產業的形成；(2)促進觀光旅客前往該旅遊地區。其目標有二：(1)促銷產業，建立形象；(2)促進產業交流與發展。

不同於一般「觀光行銷」由民間企業主導行銷活動，相對地，「旅行目的地行銷」的行銷主體在國家層級上應是政府觀光組織，在地方層級上應是縣市政府的觀光課。至於觀光組織在參與範圍劃分上，以行銷對象所在區域而有所變動，並不侷限在行政區域；不以縣市、國家為限，如有必要甚至可擴及國際區域，如亞洲太平洋區域。包括各駐外代表處及經貿、新聞、文化等單位人員亦投入觀光組織之行列，結合外交部及僑委會共同合作行銷台灣。畢竟駐外辦事處不能把觀光行銷的重責大任全都推給觀光局國際組人員，每個駐外地點都是一個代表台灣觀光的入口處，所謂把「世界帶入台灣」不應只是口號（劉玫芬，2002）。Akehurst等人（1993）提出了未來中央政府主導觀光政策的角色將有所調整，特別是很多各地縣市政府以「拚觀光」為重點施政訴求，將中央政府視為「財主」單位過度依賴的想法將轉變為「自籌財源」（self-financing）的方式。而中央政府所扮演的角色將是整合和協調其所附屬次級政府分工完成某件巨大的觀光工程。DMOs也包含管理功能，例如計畫協調、經濟發展、擔任領導社群之利益關係人（stakeholders）之角色、民營觀光利益、公有事業（包括地方與國家政府）、觀光客與壓力團體之其他主體。例如會展服務承包商與目的地管理公司等。為發展國

際會議產業，外國皆成立目的地行銷組織以專責產業發展及協助會議籌辦人。台灣政府近年來始重視國際會議產業並成立DMO。

　　大多數之DMO只能影響觀光客而無法控制觀光客之旅遊目的地，然而仍有許多其他因素都將影響需求。DMO只是目的地行銷之一部分。目的地行銷組織所扮演之角色，例如DMAI——D（Destination，目的地），M（Marketing，行銷），A（Association，協會），I（International，國際的），提供最大和最可靠的資源，它在北美以及歐洲都設有辦公室。在超過三十個國家裡國際目的地行銷協會已經有超過兩千八百位專家、六百五十個組織，並致力於提升效率。提供成員包括：(1)全球最大的目的地行銷組織；(2)創建超過九十年；(3)來自超過三十個國家六百五十個目的地行銷組織的兩千八百多位專家；(4)線上產品商店；(5)線上資源中心；(6)專業的證書以及指定（PDM, CDME）；(7)會議資訊網路（MINT）會議和會議資訊庫。專家群包括：(1)企業上的夥伴；(2)學生以及教育家；(3)最尖端的教育家資源；(4)建立關係網路的機會；(5)可用於全世界的行銷利益。

 # 第二節　觀光吸引力

一、觀光吸引力之定義

　　觀光吸引力的概念來自三個方向，分別為旅客選擇觀光地之決定模式、旅客想從事觀光地所獲得的收益及旅客前往觀光地可得到的利益重視程度，若旅客與觀光地所重視內容相關，則吸引力愈強烈（Mayo & Jarvis, 1981）。Gunn（1988）強調吸引力是觀光者對物質環境的體驗。且說觀光吸引力就是能夠誘惑人去觀光地區或在觀光時提供人們去做一些活動。Hu與Ritchie（1993）指出，旅遊目的地的吸引力是在遊客對待特殊假期的需要，對個別的目的地所能提供的滿意程度所提出的感覺、

看法和意見的認知。觀光遊憩資源對遊客所造成的吸引力，主要是遊客因其本身的背景屬性、心理動機或期望效果，而對觀光遊憩資源產生不同的偏好或需求，亦即觀光遊憩資源本身的各項條件若在經過遊客評估之後能滿足其需求或期望，便會受到吸引進而產生前往遊玩的興趣。

曹勝雄等人（1993）提出觀光資源的吸引力包括景點設施與自然景觀，能對遊客發揮拉曳效果。高玉娟（1995）定義吸引力是目的地內有特色的東西，使遊客對其發生興趣，而有前訪接近的無形力量。所謂觀光的吸引力亦可稱為觀光的資源，凡是可能吸引外地旅客來此旅遊的一切事物（莊卉婕，2004）。劉修祥（1998）認為觀光旅遊的誘因可分為：(1)生理的；(2)文化的；(3)人際的；(4)地位與威望等誘因。謝金燕（2003）指出，遊客對目的地的吸引力，常因「旅遊動機」及「認知價值」兩個構面的衡量結果產生不同的吸引強度。范姜群澔（2003）指出，旅遊目的地內有獨特的觀光遊憩資源，使遊客產生想前往觀光與從事遊憩行為的力量。

綜上所述，本文對觀光吸引力作以下之定義：「觀光吸引力」為一個觀光遊憩地區所散發出來的「魅力」，由種種有形、無形的遊憩要素或地區特質所構成，具有引發遊客之旅遊動機並滿足遊客需求之力量。亦即凡是可能吸引外地旅各來此旅遊的一切事物，可促使遊客下決定動身前往觀光目的地的力量，即為觀光吸引力。這股力量來自於遊客本身遊憩動機與目的地，可以提供遊客所欲追求之認知價值。吸引力之意義是來自於自然事物及人類創造之事物所產生的一種力量，具有誘惑，讓人前往與接近之魅力，包含有形與無形及生理與心理層面。

二、觀光吸引力之影響因素

關於觀光吸引力之影響因素，Harris等人（1984）提出地點特性因素包括：環境、設施、活動、服務。Kotler（1996）提出地理變數（氣候、設施、人口密度及分布等）、人口變數（性別、年齡、收入、職業、教育等）、人格變數（社交性、保守性、領導性等）。Douglass（1996）提出

人口（人口規模、居住地區、年齡、教育）、金錢（可支配所得、富裕程度）、時間（職業之機動性）、通訊（大眾傳播媒介、個人方便性）、供給（可供性、可及性）。Smith（1996）提出推力因素、引力因素。上述中，學者觀點雖然各異，除了Harris等人（1984）以及Douglass（1996）從供給面和中間因素探討之外，大多數的學者對於遊客個人之內在因素與社會因素著墨較多，顯示觀光吸引力之產生與否，遊客本身之需求占極為重要之因素。此外，整體環境因素之社會經濟因素亦為重要的外在變數，影響整個國家或地區之觀光旅遊需求；包括經濟發展、產業結構、都市化程度、所得水準、大眾傳播、人口數量及結構等（李銘輝，1990）。

三、觀光吸引力之類型

Inskeep（1991）將觀光吸引力概分為三個類型：(1)自然的吸引力（由自然的環境所組成），指的是自然環境特色；(2)文化的吸引力（由人為的活動所組成），指的是人文活動；(3)特殊型態吸引力（人為力量所創造出），指的是人工打造的產物。Swarbrooke（2000）將吸引力分為四個主要類型：(1)具有特色的自然環境；(2)具有目的的建築物或人為造景，爾後成為吸引遊客休閒觀光之地，例如教堂；(3)人造的建築方式或人為造景等設施，用來吸引觀光客，其所搭建的設備皆為遊客喜好所考量，例如主題樂園；(4)特殊的節慶與活動等。綜上所述，詳如**表11-1**。

表11-1　吸引力的類型表

吸引力種類	自然景觀	人造景觀（不以吸引觀光客為目的）	人造景觀（以吸引觀光客為目的）	特殊節慶活動
觀光型態	·海邊 ·岩洞 ·河流、湖泊 ·野生動物 ·野生植物	·教堂 ·廟宇 ·歷史建築物 ·考古區 ·古老山岳 ·水庫 ·蒸氣火車	·主題樂園 ·博物館 ·展覽中心 ·民俗藝品中心 ·賭場 ·烤肉區 ·育樂公園	·運動性活動 ·藝術節慶活動 ·傳統廟會 ·民俗慶典

資料來源：Swarbrooke, J. (2000).

四、觀光吸引點的行銷

Gunn（1988）曾提出所謂「三分法」來規劃觀光景點。所謂三分法即指任何一個旅遊景點大體可分為三個部分：中心吸引力及進入這個主要吸引力的入口空間，和衍生範圍區如交通廊帶及服務中心等相關衍生設施區。所謂入口空間未必僅侷限在所謂的「入口處」，事實上，包含尚未到達目的地主要幹道之半小時內的車程，都可以算是一個entering space。而這種入口空間的規劃設計必須讓遊客有所「期待」。例如，以「三地門國家風景區」為例，它的主要特色，即中心吸引力乃是原住民的石板屋與琉璃珠。因此，在遊客尚未進入中心吸引力之前的車程，在規劃上盡可能要以「原住民」為主題來呈現意象，讓遊客認知到他即將到達以石板屋為主題標的觀光地區。試想，若是沿途映入眼廉的景緻均是插滿「民宿廣告旗幟」或鐵皮屋的攤販，那要如何讓遊客對中心吸引力有期待呢？因此「城鄉街景改善」及「道路景觀改善」應該加強整頓。

旅遊目的地能吸引越多的遊客，代表具有競爭優勢。旅遊業的發展特性與趨勢為：旅遊業是一種易變、敏感、極度競爭的產業，旅遊目的地競爭優勢來源多樣化（自然環境資源、人文環境、科技、相關服務等），透過旅遊發展相關產業帶動地區經濟發展，發展整體相關產業（如農林漁牧、製造業、交通運輸、流通銷售、金融服務等）。

(一)經營開發旅遊目的地之關鍵

成功的旅遊目的地在經營開發的關鍵點為（Weaver & Oppermann, 2000）：

1. 吸引力可獲性：當地特有，他人難以仿冒；與地區生活型態和風俗民情相符；提供高品質的參與經驗，如特殊景點、自然景觀、宜人氣候等。
2. 文化聯結性：塑造互補性的休閒遊憩，讓遊客有興趣接觸參與表

現，引導遊客深入瞭解地區文化，如對外開放程度、遊客平等對
待程度。

3. 服務可得性：餐飲及住宿的款待服務，便利、完善、親切的服務
提供，如旅行社、交通運輸、旅館、餐飲店等。

4. 可負擔性：旅遊目的地與遊客間聯結，旅遊相關資訊傳播、瞭解
遊客屬性、可行的交通運輸工具、各項休閒遊憩資源接觸，如交
通運輸花費、生活費用水準、匯率波動等。

5. 和平及穩定性：當地居民與社區為一友善的居民、完備的公共設
備、良好的治安環境，如人身及財產安全。

6. 良好市場形象（名聲、生活品質）：地區充分整合相關團體（政
府、企業、人民團體、社區居民等）、氣氛（環境、設施、建
築、服務等）塑造、適當規模等，如吸引容納一定數量人潮、容
易溝通整合。

(二)經營旅遊目的地之要件

一處經營成功的旅遊目的地之要件為：

1. 必須具有一個真實的計畫，由具集合能力的領導者支持，受目的
地相關合夥者的影響。

2. 需要人力資源、自然資源、生活品質、文化襲產等的策略和政策，
在引導機構的監督下，研擬策略和政策且為相關合夥者正式接納。

3. 系統內外的量度實施，藉由不同服務的公私提供者來完成。

4. 為調查各種目標團體的滿意度，由相關合夥者和引導機構藉一套
指標定期量度，從永續發展的觀點整合進社區和資源維護中。

5. 確保品質管理鏈的修正機制為一個整體，管理鏈的每個要求皆被
納入；這些由機構指導的計畫之改正和增添，需確保結果能被需
要者分析和借鏡。

依交通部觀光局網站彙整的「台灣旗艦觀光資源」，分為：八大景
點（特色主題）、四大特色、五大活動（節慶賽會）等（**表11-2**）。

表11-2 台灣旗艦觀光資源

旗艦觀光資源	細項
八大景點	北部（冬山河、台北101大樓、故宮文物）、中部（日月潭）、南部（阿里山、玉山、愛河風情、墾丁）、東部（太魯閣峽谷）
特色主題	北部（基隆港、金九黃金城、故宮、101大樓、大溪老街、內灣客家風情、新竹科學園區）、 中部（三義木雕博物館、梨山風景區、自然科學博物館、八卦山大佛風景區、日月潭、西螺大橋）、南部（阿里山、玉山、蘭潭、七股風光、赤崁樓、佛光山、愛河風情、墾丁）、東部（太魯閣峽谷、知本溫泉區）、離島（吉貝嶼、太武山、八八坑道、北海坑道）
四大特色	美食小吃、熱情好客的民情、夜市、24小時的旅遊環境（夜店、KTV、夜市等）
五大活動	台灣慶元宵燈會系列、客家主題活動系列、宗教主題活動系列、特色產業活動系列、原住民主題活動系列
節慶賽會	春季（台北101跨年煙火秀、元宵燈會、台北花燈節、台灣國際蘭展、媽祖國際觀光文化節、高雄內門江陣、國際自行車環台邀請賽）；夏季（端午龍舟賽、客家桐花季、屏東黑鮪魚文化觀光季、秀姑巒溪泛舟）；秋季（台灣美食節─美食高峰會、台東南島文化節、花蓮原住民聯合豐年節、國際陶瓷藝術節、三義木雕節、中元祭、海洋音樂季、府城藝術節、日月潭嘉年華）；冬季（溫泉美食嘉年華、南島族群婚禮、鯤鯓王平安鹽祭、台北國際旅展、石門風箏節、太魯閣馬拉松賽、高雄左營萬年祭）

資料來源：莊翰華（2009）。

　　莊翰華（2009）歸納國外、大陸與台灣遊客等三個旅遊決策得知，台灣旅遊目的地的旅遊吸引力關鍵因素為「美食、風光景色」兩項，國外遊客偏於前者，國內（含大陸）遊客偏於後者；「地方文化」項相對邊緣化；硬體重於軟體、自然重於人文、歷史性重於未來性。台灣旗艦觀光資源大多並未展現於國外／國內（含大陸）造訪者對旅遊目的地的旅遊認知中，尤其五大活動（節慶賽會）更見匱乏。台灣旅遊目的地的景點多呈點狀零星分布，其間欠缺有效的聯繫；旅遊活動缺乏多樣性，沒有與山野海洋旅遊相應的關聯產業發展，相關基礎服務設施需再加強；旅遊目的地主題意象長期模糊不清，缺乏獨特（具規模）旅遊景點，難以產生國際性號召力，吸引國際旅遊造訪者遠從千里而來（莊翰華，2009）。旅遊目的地的深度提升，在地文化與旅遊景點能否密切結

合，引起造訪者對文化、歷史、美學、時間等的尊重與敬意，是成功
與否的重要關鍵。潛在旅遊造訪者選擇感興趣或符合其需要的旅遊目
的地，一個能創造和傳遞令其喜愛的形象，比較受到文化、類似的生
活形態、無語言障礙、低旅遊成本、情感因素等影響（Tasci & Gartner,
2007）。惟隨著造訪旅遊目的地的不同，潛在旅遊造訪者所重視的個別
屬性也會有所不同（Jang & Cai, 2002）；不同國家的潛在旅遊造訪者，
重視的旅遊目的地之屬性也會不同（O' Leary & Deegan, 2005）。

五、目的地旅遊型態

根據觀光吸引力之類型與交通部觀光局網站彙整的「台灣旗艦觀光
資源」，以下介紹幾個常見的目的地旅遊型態：

(一)美食觀光

飲食是民生所需，即使在旅途中亦然。地區美食不但是觀光吸引力
的重要項目，也是目的地行銷差異化的關鍵之一。例如台灣各地的觀光
夜市美食成為吸引國外觀光客的重要旅遊地點，而台南為一文化古都，
除了古蹟之外，小吃產業在歷史背景的影響下亦蓬勃地發展著，並逐漸
成為在地人引以為傲的地方表徵，因此對地方政府及民間業者而言，若
能妥善加以規劃運用，不但有助於旅遊目的地整體意象之提升與強化，
亦可以成為主要的旅遊動機。

(二)體育賽事

由戰爭衍生而來的體育競技活動是人類最古老的活動之一，它的豐
富古早可以追溯到古希臘奧林匹克運動會，甚至更遠。體育賽事是活動
產業的重要組成部分，並且其重要性還在不斷提升。大型體育賽事吸引
遊客和媒體關心的能力特別強大，成為大多數政府的活動及旅遊目的地
行銷策略的優先考慮與首選。體育活動的商業開發在西方國家已經非常
成熟，NBA一年的營業收入達四十多億美金。風迷全球且為美國帶入了

龐大的觀光商機。

(三)會議獎勵旅遊活動

MICE（Meeting會議、Incentive激勵旅遊、Conference大型會議或研討會、Exhibition 展覽）是一種目的地行銷（destination marketing）的方法，因爲這些活動可以爲一個城市或地點帶進大量參與活動的旅客，對當地觀光旅遊業，包括旅館、餐廳等各種服務觀光產業非常有助益。會議的首要目的是訊息分享，它的形式非常多元化，包括：集會、論壇、研討會、研修班、經驗交流會等等。在中國最具影響力的論壇當屬博鰲亞洲論壇。它的召開一夜之間將海南島東部的一個小漁村博鰲鎮變成了世界的焦點，聞名世界的旅遊勝地。會獎產業另一個有價值的方面是獎勵旅行。這是一種「利用獨特的旅遊經歷鐵定參加者的能力與貢獻，並激勵他們爲支援組織的目標而進一步提升表現水準的全球性管理工具」。同時，展覽業也是會獎產業不斷成長的重要部分。比如中國東盟博覽會就是很成功的會展活動代表，它不僅刺激和提升了中國及東盟各國的貿易往來，也爲南寧城市的品牌傳播做出了巨大貢獻。上海世博及台灣的花博不只帶動當地觀光旅遊業也創造了上百億的觀光收入。

(四)生態旅遊

生態旅遊倡議的是一種負責任的旅遊模式，與一般消費性的大眾旅遊模式有很大的不同，生態旅遊學會於1991年爲生態旅遊所做的註解如下：「生態旅遊是一種具有環境責任感的旅遊方式，保育自然環境與延續當地住民福祉爲發展生態旅遊的最終目標。生態旅遊之主要目的在於避免遊憩行爲壓力對於珍貴之自然生態資源所帶來之負面衝擊，除了可提高遊憩體驗之深度外，亦可在領略大自然之美與各物種存續之重要價值同時，進而興起保護之體認與意識；而生態旅遊的不同，在於強調深度的體驗獨特之自然生態與文化。」

環保意識的增長和我們的生態寶藏變得更加不明朗，一個新的旅遊品牌「生態旅遊」正變得越來越流行。生態旅遊項目，採取的形式，無

論是教育旅客、節約資金或經濟發展。需要怎樣的形式，生態旅遊方案和舉措都是為了最大限度地減少對環境的負面影響，定期旅遊和工作的總體目標，可保護環境和保護過度的人為干預。生態旅遊的倡議和方案現在可以在全球各個角落找到，為旅遊經營者加入推動解決全球暖化問題，並為後代保護環境。

第三節　旅遊目的地意象

一、選定旅遊目的地

Seddighi與Theocharous（2002）指出，目的地行銷人員需要對「消費者如何選定目的地」有所瞭解。觀光各目的地之首要選擇無非國內或國際目的地，選擇多半依消費者之購買能力為基礎。消費者對於目的地選項之態度與預期產生了不同之偏好，此係「多階段的過程」。人口統計資料、性別、所得與教育程度都將影響假期選擇。影響消費者對於目的地選擇之最大因素在於目的地意象，其為旅遊與觀光中的關鍵動機。形象與對旅遊經驗之預期與消費者預期心理緊密結合。目的地行銷之最終目標即在：「維持、變更或發展形象以影響消費者之預期」（Middleton & Clarke, 2001）。

二、旅遊目的地意象

地方觀光的發展因不同的景緻與風貌，讓遊客對各旅遊目的地產生不同的意象，這就是旅遊目的地意象。觀光旅遊地區意象的定義是，旅客（包括曾經造訪和將可能造訪的旅客）對某一觀光旅遊地區，從個人親身體驗、他人口碑或大眾傳播媒體中獲得的一般性或直覺的概念或

印象。而一個地方對旅客產生的吸引力主要來自旅客從這個地方環境因素中的感受認知，以及對這個地方賦予的意義。目的地意象是對於某一地區或目的地之看法、觀點和印象的總體表現（Kotler, Haider, & Rein, 1993）。透過外在資訊的灌輸，無形中在腦海裡慢慢累積成某旅遊目的地的意象，而觀光經營者可藉由目的地意象來吸引遊客前往該目的地。旅遊目的地意象為一心理過程結果，是很多屬性項目的認知加總，包含對目的地無形（如對度假費用的價值）與有形（如廉價的住宿）的認知（Bignon, Hammitt, & Norman, 1998），也是遊客對於一個觀光目的地停留在其腦海中的印象。此一印象將會隨著個人經驗的累積、得到的資訊不斷地重新組織，再加上個人情感的因素，而逐漸形成個人對此目的地的旅遊意象。

　　一般而言，觀光意象在遊客對目的地之選擇行為過程中扮演了重要的角色，具有良好觀光意象的旅遊目的地通常具有較高的吸引力，且正向的觀光意象對都市透過觀光收益來促進都市發展及經濟成長亦有顯著效果。觀光意象包含了遊客的認知與情感面，遊客將據其偏好選擇喜歡的目的地作為旅遊地點。觀光意象是遊客對於一旅遊目的地所持的知覺、看法與印象的重組，其傳達遊客腦海中對旅遊目的地遊憩屬性的偏好。許多學者均指出旅遊目的地意象是目的地成功行銷的重要因素，具有強烈而正面意象的旅遊地，通常是遊客選擇旅遊的目的地的重要因素。旅遊目的地意象會影響個人的主觀知覺和引起個人的行為和旅遊目的地的選擇。旅遊目的地意象具有溝通、宣傳與行銷功能，可協助遊客考慮、選擇與決定他們所想要的旅遊目的地（Birgit, 2001）。

　　旅遊目的地是否能吸引旅客，遊客是否願意前往此處進行旅遊，主要取決於該旅遊目的地在旅客心中的目的地意象（Bigne et al., 2001; Fakeye & Crompton, 1991），而當遊客對某一旅遊的目的地有較正面的意象時，會促使其至該目的地旅遊，並有較高的重遊意願（Milman & Pizam, 1995）。邱博賢（2003）指出，個人在決定旅遊消費行為前，旅遊目的地給予外界整體意象的好壞，是遊客在選擇旅遊活動過程的決策依據之一。若遊客對於目的地的意象及當地實質的型態有很高的識別

性，則易使遊客留下深刻印象，而對目的地意象的好壞則影響遊客選擇旅遊目的地的決策過程，也會影響遊客選擇前往或再次造訪該目的地的機會。Bigne、Sanchez與Sanchez（2001）驗證旅遊目的地意象會對遊客滿意度、重遊意願及推薦意願產生正向影響提出結論，旅遊意象會影響遊客未來的重遊意願與推薦行為。

各個觀光景點應經常舉辦一些行銷活動以塑造遊客之意象，如東勢林場的油桐花祭、東港黑鮪魚祭等，主要目的就是要加深或改變人們對當地的印象，建立良好的目的地印象，才能使遊客願意到此目的地進行觀光的活動。

建立意象的參考：(1)觀光旅遊地區內所有的資源都可以作為創造差異、與眾不同的點子；(2)觀光旅遊地區內提供的餐飲和住宿款待服務，也會產生顯著的影響；(3)促銷活動、公共報導，甚至廣告，也都可以創造一個觀光旅遊地區的特色。

要成功地運用品牌名稱建立目的地意象（地區形象）的要點是：(1)基於地區實際的特性；(2)容易為目標觀光旅客理解；(3)至少要將業界的領導者納入；(4)與區域地區的促銷計畫結合；(5)持續努力促銷多年，已突破溝通障礙；(6)在各式促銷或旅客服務的接觸面有系統的呈現曝光。

所以，旅遊目的地意象在觀光系統整體吸引力上扮演著重要的角色（Van den Berg, Van den Borg & Van der Meer, 1995），會影響遊客的決策過程（Echtner & Ritchie, 1991），經常是遊客選擇遊憩區的關鍵依據（Echtner & Ritchie, 1993; Baloglu & Mangaloglu, 2001），而若能研究遊客的目的地意象，將能瞭解其旅遊態度與未來行為，可據此發展適當的行銷策略（張淑青，2009）。因此，遊客對旅遊目的地的意象是地方發展觀光時，在選擇興建軟硬體設施的參考指標，對於政府單位及相關業者都是重要依據。

三、旅遊目的地意象的構成要素與衡量構面

　　Reilly（1990）指出，旅遊者對於當地旅遊的認知與目的地選擇行為會受到目的地意象的影響，因此旅遊目的地意象的重要性對觀光行銷者而言是很重要的，因此在瞭解意象定義後，接續探討旅遊地意象之構成要素，Echtner與Ritchie（1991）指出，旅遊地意象包含以屬性為基礎（attribute-based）與整體性（holistic）兩個要素，並且此兩個要素應各包含較實體的機能性（functional）特徵以及心理性（psychological）特徵，且旅遊地意象的範圍可以由一般性（common）的機能性與心理特徵到具有獨特性（unique）的特徵，以**圖11-3**展現前述概念。

　　Moutinho（1987）定義旅遊地意象有三個主要成分，分別為知曉（awareness）、態度（attitude）與期望（expectation）。知曉即是旅客對於目的地所瞭解的程度和訊息；態度係指旅客對目的地所產生的感覺與信念；期望則為旅客希望在旅遊產品中從中獲取的利益。Milman與Pizam（1995）認為旅遊地意象是構成旅遊經驗的個別要素與屬性意象混合體，因此對於擁有好意象之目的地，也會常常成為人們的旅遊目的地（魏鼎耀，2005）。構成遊客旅遊目的地意象的三個要素（Milman & Pizam, 1995）：(1)旅遊產品，指旅遊景點之品質，如景點品質與種類、

圖11-3　旅遊目的地意象之構成要素

資料來源：Echtner & Ritchie (1991).

價格、獨特性、使用者種類、成本等；(2)目的地當地人之行為與態度，直接與觀光客接觸的員工之行為與態度；(3)目的地的環境，如天氣、景色、目的地景觀設計、住宿品質與類型、餐廳、其他設施與身體安全性。

　　此外，林若慧、陳澤義與劉瓊如（2003）在研究中，將海岸型風景區遊客的旅遊意象歸納成「自然風情」、「知性感性」、「鄉土人文」及「遊憩活動」四個構面。沈進成、廖若岑與周君妍（2005）在整合行銷傳播、旅遊意象、知名度、滿意度對忠誠度關係之研究中，將旅遊意象分為「產品」、「環境」、「活動」及「服務」四個構面。陳美芬與邱瑞源（2009）在遊客休閒體驗與旅遊意象之研究中，將旅遊意象分為「品質意象」、「服務意象」及「設施意象」三個構面。故，目的地意象之衡量大多與其旅遊目的地之環境功能屬性、環境特性和環境機能有關。其研究之構面依旅遊目的地當地的景觀、民情風俗、交通可及性、環境設施、服務品質等而有所不同。黃金柱（2006）指出，遊客之所以選擇到甲地旅遊而未到乙地，是因為受目的地知覺影響的結果，目的地留給遊客的意象是吸引其前來旅遊的重要關鍵，提出目的地形象量表，包含環境的塑造、自然的環境、價值、觀光機會、危險、新奇性、氣候、方便性及家庭環境九個構面。

　　綜合上述，旅遊目的地意象是指遊客對旅遊地區的整體印象，是對一個地方的心理知覺或印象。而對目的地整體的意象是經由很多的屬性認知加總而來，這些屬性包含無形和有形的認知。總之，目的地意象為遊客心目中對旅遊地所留下的印象，是經歷遊客評估之後的一種呈現，可視為遊客個人的主觀認知（Gunn, 1988），因此旅遊意象的組成構面可以用來解釋遊客對真實情況的知覺或感受（Bigne et al., 2001），會影響遊客的主觀看法、後續行為及目的地之選定（Castro, Armario, & Ruiz, 2007）。

四、目的地意象形成之模式

　　關於旅遊地意象的形成，Reynolds（1965）認為人類心理建構的發展是從環境整體的資訊中，選擇一些印象作為基礎。Gunn（1972）強調

觀光客即使從未到過某地，卻也會擁有固有的形象（organic image），例如新聞報導、報章雜誌、電視影音等非觀光目的之宣傳，仍會在觀光客心中形成對該地的記憶與印象，只是這些印象往往不具完整性。Baloglu與McCleary（1999）提供了一個分析觀光目的地意象（Tourist Destination Image, TDI）之架構，目的地意象形成之過程如**圖11-4**所示。過程包含兩個關鍵要素：(1)刺激因素（外部刺激、生理因素、個人經驗）；(2)個人因素（消費者之社會與心理因素），與三個TDI決定因素：(1)觀光動機；(2)社會人口因素；(3)資訊來源。

　　遊客目的地意象的形成是一個多階段的過程，其可分為七大階段（Gunn, 1988）：(1)累積旅遊體驗的心理意象；(2)藉由更進一步的資

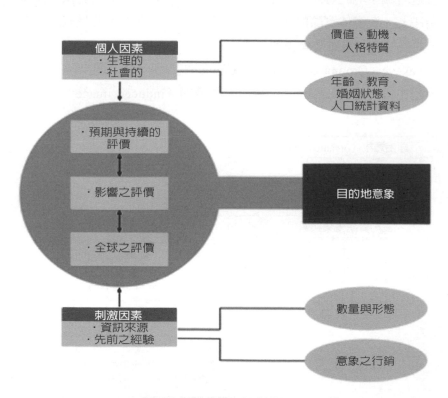

圖11-4　目的地意象形成之過程

資料來源：Baloglu & McCleary (1999).

訊以修正心理意象；(3)決定去旅遊；(4)到旅遊目的地；(5)參與旅遊目的地；(6)回家；(7)依據旅遊實際經驗，修改旅遊目的地意象。遊客這七個階段的消費行為都涉及不斷地建構與修正意象：其中階段一、二屬於原始意象（organic image）：在階段一中，意象的形成主要是以非觀光、商業性質的資訊為主，如一般媒體類型（新聞報導、報章雜誌等）及口碑介紹；而在階段二則以觀光、商業性質為主的資訊所形成，如旅遊手冊。而隨著觀光、商業資訊的增長，其原始意象（階段一）也許會有所改變，若修正的意象發生在階段四則稱之為誘發意象（induced image）。前三個階段對於旅客消費行為非常重要，因為當旅客心中的意象形成後，便難以改變。Gunn強調即使個人從未到過某地旅遊，或從未搜尋過有關某地的資訊，但腦海中還是存有某些對該地的記憶與意象。在階段七，遊客依實際的遊憩體驗而修正過去的意象，使得旅遊目的地意象更為寫實、複雜及有差別（**圖11-5**）。

　　Fakeye與Crompton（1991）根據Gunn的理論，強調觀光客的旅遊地意象是由固有的（organic image）、誘發的（induced image）與複雜的

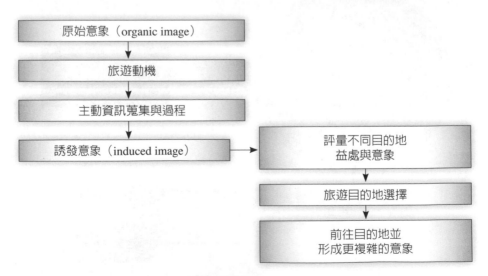

圖11-5　旅遊目的地意象形成過程之模式

資料來源：Fakeye & Crompton (1991).

意象（complex image）三要素所形成，固有的意象是指長時間累積非觀光的特定資訊，如新聞報導、報章雜誌、電視影音等非觀光目的而作的宣傳；誘發的意象乃是指深受觀光組織直接且有意識的促進觀光發展，當固有意象超過觀光地所掌控時，誘發的意象就會直接由觀光地的行銷加以發展，如電視廣告、旅行社的旅遊資訊、旅遊文章；複雜的意象則是真正的拜訪和體驗過後所產生的結果，因為是直接體驗觀光地，所以意象就會顯得更加複雜也有所差異（Chon, 1991; Fakeye & Crompton, 1991）。

綜合Baloglu與McCleary（1999）、龐麗琴（2004）與鄭仲（2006）的觀點，簡化成**圖11-6**。

此外，旅遊地意象之所以會影響旅客選擇目的地，乃是因為旅客在選擇目的地的過程中，會依照旅客自己內心對於目的地所瞭解的相關訊息，做出最後的旅遊決定，並且往往旅遊地意象之形塑來源是來自「自主資訊」，也就是一般大眾流行的電影、新聞、電視劇、書籍等，這些都是影響旅遊者的資訊來源，而這些大眾文化的傳播較能被時下的消費者所接受，且不會產生對傳統廣告的訊息偏差與抗拒（Kim & Richardson, 2003）。今日科技發展迅速，電視影音傳播範圍無疆界限制，大眾流行文化可以說是最強大的傳播與形象之塑造的最佳工具（Kim & Richardson, 2003; Brown & Singhal, 1993; Schofield, 1996; Butler, 1990; Berry, 1970）。

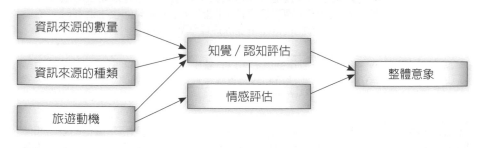

圖11-6　目的地意象模式

資料來源：Baloglu & McCleary（1999）、龐麗琴（2004）與鄭仲（2006）。

第四節　旅遊目的地排名及品牌與國家品牌

一、旅遊目的地排名

　　2019年「旅行者之選」亞洲十大最佳旅遊目的地如**表11-3**，獲獎旅遊目的地是根據全球旅行者在過去十二個月內對於各旅遊目的地的飯店、餐廳和體驗的評分和評論計算得出。此計算方法也考慮了該目的地對旅行者提供最佳的整體體驗的評分質量和數量（TripAdvisor, 2019）。

表11-3　2019年「旅行者之選」亞洲十大最佳旅遊目的地

獲獎名次	獲獎原因
1.印尼・峇里島	峇里島又被稱為「諸神之島」，以其古老的印度教寺廟，豐富的峇里文化和熱情的款待吸引著遊客。峇里島擁有超過四百萬人口，同時擁有從青翠的梯田、雄偉的火山坡、景緻的海灘等最好的自然風光。
2.泰國・布吉島	布吉島位於泰國西邊，遊客可以前往布吉島享受陽光與海灘。這裡有四個屢獲殊榮的海灘：奈涵、卡隆、卡塔和自由海灘。島上也非常適合尋求刺激的探險活動，例如在巨大的石灰岩懸崖上攀岩，以及在陡峭急流中漂流。
3.柬埔寨・暹粒	來自世界各地的遊客紛紛湧向暹粒，參觀迷人的古老寺廟和地標性的吳哥窟和巴戎寺遺址。在過去二十年中，暹粒發展迅速，現在是一個充滿活力的小鎮，擁有迷人的咖啡館，繁榮的夜生活和時尚的酒店，包括榮獲TripAdvisor亞洲最佳酒店榜首的維羅斯酒店（Viroth's Hotel）。
4.越南・河內	河內擁有一千多年的歷史，以其藝術和殖民建築而聞名，整個城市都遍布了眾多文物建築和藝術畫廊。其核心是老城區，也是一個熱鬧的市場，擁有古色古香的商店和食品攤位，讓遊客可以一睹河內的日常生活。
5.日本・東京	從充滿未來感的摩天大樓和高科技創新到擁有數百年歷史的寺廟和傳統花園，東京是一個科技與古老傳統相融合的城市。從米其林星級餐廳到橫街窄巷的小店，東京有成千上萬的餐廳美食，如果你沒有到過東京享受各式各樣的美食，你的全球美食之旅可以由此開始。

（續）表11-3　2019年「旅行者之選」亞洲十大最佳旅遊目的地

獲獎名次	獲獎原因
6.尼泊爾・加滿德都	古老的印度教和佛教場所遍布整個城市，加德滿都是尋求精神滿足的旅行目的地。令人嘆為觀止的紐瓦麗式（Newari）建築位於熱鬧的城鎮廣場，加上環繞四周的喜馬拉雅山脈，令加德滿都更加與眾不同。
7.印度・齋浦爾	齋浦爾是拉賈斯坦邦最大的城市，始建於十八世紀，歷史悠久，從雄偉的城市建築中可以看到壯麗的堡壘和宮殿，以及英雄故事。齋浦爾又名「粉紅之城」，由其歷史建築的主要顏色而來。
8.中國・香港	香港是全球聞名的美食天堂，無論是廣東菜、四川菜、日本或法國美食，這裡提供最好的地道和國際美食。香港亦以其標誌性的海港天際線而聞名，但超過70%的地區由山脈和自然風景組成，喜愛大自然的遊客可到龍脊行山或南蓮園參觀。
9.南韓・首爾	首爾擁有約一千萬人口。無論是城市探險家、美食家還是文化愛好者，首爾都能為各種類型的旅客提供各種服務──從高聳的摩天大樓、現代化的地鐵、繁榮的咖啡館、充滿活力的K-POP文化到傳統的佛教寺廟、雄偉的宮殿和豐富多彩的街頭市場等。
10.印度・果阿	果阿位於印度西海岸，以其屢獲殊榮的海灘如阿貢達海灘和Varca海灘而聞名。憑藉其殖民歷史，果阿是印度唯一一個旅行者可以看到獨特的印度和葡萄牙文化和建築融合的地方。

資料來源：www.TripAdvisor.com.tw/TravelersChoice-Destinations

2019年「旅行者之選」全球十大最佳旅遊目的地（TripAdvisor, 2019）：

1.英國・倫敦。

2.法國・巴黎。

3.義大利・羅馬。

4.希臘・克里特島

5.印尼・峇里島。

6.泰國・布吉島。

7.西班牙・巴塞隆納。

8.土耳其・伊斯坦堡。

9.摩納哥・馬拉喀什。

10.阿聯猶・杜拜。

　　據世界旅遊組織預測，到2020年，中國入境過夜遊客將達到1.37億人次，中國將成為世界第一大入境旅遊目的地國。

　　此外，聯合國教科文組織公布的世界遺產十大旅遊目的地如下：

1. 大堡礁的海洋生物仙境。

2. 坦尚尼亞的塞倫蓋提國家公園的塞倫蓋提平原大牛羚遷移。

3. 吳哥窟遺址的千年古蹟。

4. 埃及的吉薩大金字塔。

5. 印度的建築寶石：泰姬瑪哈陵。

6. 中國四川的大熊貓棲息地。

7. 布溫迪森林牢不可破的大猩猩跟蹤。

8. 約旦佩特拉的失落之城發現石。

9. 越南的惠安老城（十五世紀和十九世紀的絲綢和香料貿易中心）。

10. 柬埔寨的洞里薩湖。

二、旅遊目的地品牌

　　隨著我國旅遊業的蓬勃發展，旅遊目的地爭奪遊客的競爭日趨激烈，而旅遊目的地的競爭也由單項旅遊產品的競爭進入旅遊目的地的綜合競爭。在此情況下，研究旅遊目的地品牌問題就成為一種強烈的客觀要求。隨著旅遊市場的發展，品牌化已成為當前旅遊目的地市場競爭的必然趨勢。

　　品牌的好處之一是讓消費者得以分辨生產來源國地點。品牌的好處之二是有助於建立產品或服務形象並提升可見度。使用目的地品牌將有助於建立不同目標市場。一個公司標誌、符號或商標將有助於目的地與競爭對手作出區隔。有助於消費者與銷售觀光經驗之媒體間加強目的地意象，並增加其聲望。以下將介紹旅遊目的地品牌的定義和特徵、旅遊目的地品牌化的過程與模式、旅遊目的地品牌資產的評估指標與模型、

旅遊目的地品牌管理。

(一)旅遊目的地品牌的定義和特徵

De Chernatony與Dall' Olmo Riley（1999）指出，旅遊目的地品牌是指以旅遊目的地旅遊資源的特徵、旅遊產品和服務品質和旅遊企業信譽為核心內容，以一個名稱、術語（簡短文字）、標記、符號、圖案或是它們的組合運用，以便識別某個或某些目的地的產品或服務，並使之與其他旅遊目的地的產品或服務區別開來，它濃縮了旅遊目的地文化的重要資訊，易於被旅遊者感知或識別並產生聯想，它能給旅遊者帶來安全感和附加價值，並能滿足旅遊者某種情感或精神需要或某種利益。

一個完整的旅遊目的地品牌應包含六層涵義：(1)屬性，一個旅遊目的地品牌可給旅遊者帶來特定的屬性；(2)利益，旅遊者購買旅遊產品，並不僅僅針對屬性，而是追求某個或某組利益；(3)價值，旅遊目的地品牌還應體現目的地旅遊企業的某些價值觀；(4)文化，旅遊目的地品牌也可象徵一種文化；(5)個性，旅遊目的地品牌應具有一定的個性；(6)旅遊者，旅遊目的地品牌有時體現了購買這一旅遊目的地產品和服務的旅遊者屬於哪一種類型。

作為一種地理空間品牌，旅遊目的地品牌不同於一般品牌。旅遊目的地品牌的特徵可以歸納為：(1)排他性弱；(2)出發點不同。一般品牌行銷的出發點主要有兩個：競爭與顧客；而旅遊目的地品牌行銷對旅遊環境高度依賴；(3)主體的不同。通常的品牌註冊主體與營運主體均是企業，旅遊目的地品牌作為一種行銷戰略主要由國家、城市等行政區域主體負責實施；(4)構成的複雜性不同。通常的品牌是單一的產品／服務品牌或企業品牌，而旅遊目的地品牌不都是單一的，它是一個系統品牌。旅遊產品尤其旅遊線路產品是綜合產品，因此旅遊線路品牌實際上是由不同旅遊企業的單一旅遊品牌所構成的整體旅遊品牌。它的基礎是涵蓋不同旅遊要素的旅遊品牌群；(5)延伸性不同。由於旅遊資源的不可移動性，旅遊目的地品牌或者無法延伸或者只可做有限的延伸；(6)不可轉讓。旅遊目的地品牌作為一種區域空間品牌不能夠脫離其所在地理空間

轉移到其他地理區域；(7)品牌價值難以估量。作爲區域空間品牌的旅遊目的地品牌所關聯的因素更爲廣泛，因此旅遊目的地品牌價值難以衡量。

(二)旅遊目的地品牌化的過程與模式

旅遊目的地品牌化過程可分爲下列五個步驟（Gnoth, 1998）：

1. 旅遊目的地品牌評估：旅遊目的地品牌評估主要指應嚴格地評估目前旅遊目的地的品牌定位，進行客觀的「形勢分析」，分析物件包括市場、遊客、利益相關者、受影響者、競爭對手，以及由人口統計、心理統計資料支援的相關經濟與產業條件。

2. 旅遊目的地品牌承諾：旅遊目的地的品牌承諾是指一個旅遊目的地品牌價值的主題——對遊客承擔的義務。從本質上講，品牌承諾可以定義爲現有和潛在遊客希望從參觀旅遊目的地的整個體驗中獲取的功能或情感利益。

3. 旅遊目的地品牌設計：品牌的設計必須綜合考慮各種各樣的資訊（視覺資訊、書面檔等），只有這樣才能充分表達品牌承諾。它包括旅遊目的地的品牌名稱、品牌描述方法（圖形描述），副標題、大標題、品牌故事等等。像廣告代理商或圖形設計公司等專家或許能傳達一些實際的資訊。品牌設計的目的地是區分反映旅遊目的地品牌本質的資訊的類別與品質的好壞。

4. 培植旅遊目的地品牌文化：品牌文化在提供旅遊目的地品牌形象和實現旅遊目的地品牌可持續發展等方面起著核心作用，培植品牌文化是旅遊目的地組織實現品牌承諾的指導方針。旅遊目的地組織的雇員、成員、協會和合作夥伴在品牌文化培植過程中都毫不例外地受到影響，他們必須被訓練和接受品牌的整體信仰、行爲和方法特徵，從而提高意識水準去增強個人和組織實現品牌承諾的能力。

5. 旅遊目的地品牌優勢：在前四個步驟的規劃與控制下，旅遊目的

地必須意識到最後的目標是建立其他旅遊目的地無法比擬的競爭優勢。反過來，旅遊目的地又可以利用這種優勢來進行相應的品牌化活動。

目的地品牌化（branding tourism destination）是地方行銷（region marketing）最基本的策略，也是地方行銷的關鍵問題。Cai（2002）提出了目的地品牌化的3A-3M模式（**圖11-8**）。這個模式可以用作地方品牌化的指導框架。3A指組織管理、行銷溝通與行銷計畫，3M指特徵要素、情感要素與態度要素。

隨著文化旅遊的不斷發展，節慶與節慶旅遊得到了前所未有的發展（Getz, 1998）。節慶對於旅遊目的地的創建有重要作用。Prentice和Andersen（2003）以愛丁堡為例，對節慶消費者的消費意圖和參加的活動進行了細分，提出了節慶消費者在旅遊目的地的連帶消費模式，這一模式包括低限連帶消費和擴展連帶消費兩個變數。根據抽樣調查數據進

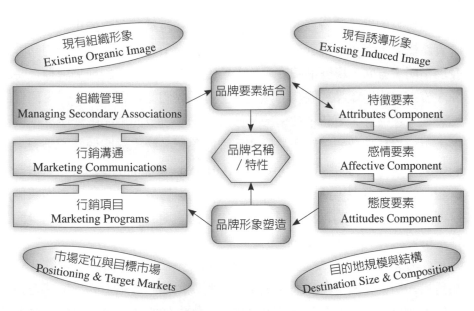

圖11-8　3A-3M模式

資料來源：Cai, Liping A. (2002).

行聚類分析的結果，Prentice和Andersen得出七個節日消費的細分人群：
國際文化的嚴肅消費者、英國流行戲劇的社會派人士、蘇格蘭表演藝術
的觀賞者、體驗蘇格蘭的旅遊者、美術館的常客、偶爾光臨節日的人、
碰巧趕上節日的光顧者。總結起來看，節慶在地方品牌化過程中具有四
個方面的作用（Getz, 1997）：

1.節慶作為促進旅遊業和地方發展的動力，強化旅遊和地方意識。
2.節慶作為旅遊形象和地方形象的塑造者，提升城市和地方聲譽。
3.節慶作為旅遊吸引物，構成旅遊產品體系的有機組成部分。
4.節慶作為提升旅遊吸引物和旅遊目的地地位的催化劑，拉動地方
　基礎設施建設。

與地方品牌化的3A-3M模式對應，城市節慶的前兩個作用是城市形
象3A要素的基礎，後兩個作用則是城市形象3M要素的核心。

(三)旅遊目的地品牌資產的評估指標與模型

旅遊目的地品牌資產的概念提升了品牌在行銷策略中的重要性。品
牌資產概念不僅可以讓管理者瞭解過去的行銷業績，而且為未來的品牌
發展指明了方向。影響品牌資產的主要因素有：旅遊目的地品牌存在時
間、旅遊目的地產品或服務的類型、品質、媒體支持和廣告宣傳、個性
和意象、連續性、更新、效率。基於遊客的旅遊目的地品牌資產評估模
型，主要從品牌認知、感知品質、品牌形象和品牌忠誠四個層面來評價
一個旅遊目的地的品牌資產（Aaker, 1991; Yoo & Donthu, 2001），根據
實證研究結果發現，品牌形象對品牌資產的影響最大。品牌資產的四個
層面間存在著顯著的正相關關係。在旅遊目的地品牌管理中，每個層面
都是重要的，不能忽視每一個方面。

Gartner（1993）認為意象組成成分有三：認知、情感、意欲。認
知是指一個人對旅遊目的地的認識或他們覺得他們所知道的；情感是指
一個人對自己所知的有何感受；意欲是指對所知的資訊會如何去反應。
對產品而言，意象可根據真實的或可測量的資訊來形成，然而，體驗性

的產品，如旅遊，卻非如此。Cai（2002）認為之前的研究無法分辨意象和品牌的不同，他強調意象雖然是品牌的核心成分，但不等於品牌。除了意象之外，品牌還包含了很重要的辨識度。意象沒有辨識度（區別度），品牌才有。Cai（2002）認為意象會影響認知，當評估其所感受的和所知的之後，意象和品質會影響情感，忠誠度則會影響意欲。假如品牌權益足夠造成行為和態度上的忠誠，即是四個構面都被意欲所影響。Goodall（1993）、Woodside與Lysonski（1989）指出，旅遊目的地認知是第一也是必須的步驟，但卻不足以使人想去試用或重複購買。Fesenmaier、Vogt與Stewart（1993）指出，認知不必然總會使人想購買，因為認知最多只會讓人對產品有所好奇。Milman與Pizam（1995）認為，想成功經營一個旅遊地，首先必須讓旅客知道有此地方，其次，要有正面的意象，對旅遊地的實際意象通常來自於過去的經驗。

　　遊客以產品、服務和體驗的總和來評估一個旅遊目的地，這當中，品質是影響遊客行為的要素，Keane（1997）試圖要把品質與價格做連結，價格是品質的重要內在線索之一，品質是意象概念中的一個要素。重遊及有重遊意願，是地方忠誠度的指標（Fakeye & Crompton, 1991; Gitelson & Crompton, 1984）。Ostrowski、O'Brien與Gordon（1993）認為，行為忠誠度指的是先前的體驗影響今日或明日的旅遊決定，Gitelson與Crompton（1984）爭論道：很多旅遊地太仰賴重遊旅客。Bigne等人（2001）認為，態度上的忠誠度指的是一個人對旅遊地的態度，此會影響他們旅遊的意願及是否會推薦他人，任何對一個旅遊地有正向態度的人，即使他們可能不會重遊，但回想時仍會提供好的口碑，基於推薦的重要性（Gartner, 1993; Gitelson & Crompton, 1983），所以忠誠度是很重要的。

(四)旅遊目的地品牌管理

　　旅遊目的地品牌管理的過程如下（楊桂華譯，1999）：

　　1.分析旅遊目的地品牌的個性：全面分析研究的結果使品牌定位清

晰化。旅遊目的地品牌清晰地浮現了出來：目標明確、個性鮮明、戰略清晰與集中。不論目標受眾或溝通方式如何，品牌的力量源於核心個性和核心目標保持眞實的能力（capacity to remain true）。因此，在旅遊目的地品牌開發和基礎研究中，特別要重視清晰界定目的地核心個性，並使所有的市場行銷策略都眞實地反映這一個性。

2. 旅遊目的地品牌價値的傳遞：目的地品牌建設的目標就是要以一種同時包含目的地的象徵價値和可體驗價値的統一方式，抓住目的地的精髓——品牌個性。明確了旅遊目的地品牌的個性特徵，就清楚了旅遊目的地需要向旅遊者傳遞的核心價値是什麼。也就是說，旅遊目的地品牌建立的另一個重要環節是如何讓旅遊者與旅遊目的地接觸時，獲得對旅遊目的地形象的良好感知。旅遊者獲得旅遊目的地資訊的途徑非常廣泛，可以是口頭資訊、電視媒體、紙質媒介、公共關係、網路、實地遊覽等等方式。旅遊目的地需要在這些接觸的途徑上很好的控制或者影響旅遊者的感知，向旅遊者傳遞旅遊目的地的資訊，讓旅遊者產生共鳴，並保持旅遊者旅遊體驗與品牌價値承諾的一致性。

3. 旅遊目的地品牌評價：品牌價値的評價不僅可以讓管理者瞭解過去的行銷業績，而且爲未來的品牌發展指明了方向，品牌價値評價爲行銷者提供了一座連接過去與未來的戰略性橋樑。

4. 旅遊目的地品牌的維護：創建強大品牌戰略的最後一步就是確定該活動是否成功地達到了目標，並進一步維護和保持這一成果。旅遊目的地品牌的維護主要是指旅遊目的地品牌的再定位、旅遊目的地品牌的延伸和品牌的危機管理。

三、國家品牌

　　近年來各國無論在流行音樂、戲劇，乃至醫療觀光、文創產業等方面，不斷地追求發展，甚至結合產、官、學的力量，不斷地在拓展其國家的「軟實力」。有鑑於此，各國在國際舞台上，必須努力的展現能見度。世界各國紛紛打造獨特的國家形象，使自己成為極具吸引力的品牌資產，世界上很多國家靠軟實力打造國家品牌來崛起。國家形象對於觀光客、投資者、公司、移民、外交官、投機者、專業人士以及外國客戶等在作他們的決定前評估時，是個重要的外在因素；國家，正如產品和公司需要藉助促銷來提升其獨特性，使得世界意識到其進步發展、文化和其他的國家特質；國家品牌的打造主要是藉由軟實力和巧實力的應用來達成，但必須有效展示其他的獨特性，如人民的特質、傳統與現代的獨特結合等；各國需要連貫而協調的組織，透過政府及民間的運作來創造一個獨特的國家品牌。

　　國家一如企業，想要獲得企業、觀光客青睞，也必須倚賴專業的品牌行銷策略，找出國家定位及特色，才能吸引外資及外國旅客。因應這股趨勢，學者、專家紛紛提出國家品牌概念，解決各國實際所需。國家品牌的塑造，意欲使國內外人士對於國家的某些特質和特點，產生聯想與特定的印象，好的國家品牌可以建立國家優質的形象，消除或改變以往既存的負面印象。一般投資者與消費者，也都以國家形象作為經濟與採購之決策。因此，塑造國家品牌就成為提升國家形象的重要關鍵。由此可見，此刻，繼個人、企業、產品，品牌概念已經延伸至最高層次的國家品牌了，儼然成為新顯學，未來十年內會更受注目。

　　隨著大量的「MIT」輸出海外，台灣擁有了巨大的貿易順差。但在文化出口方面，台灣卻面臨著文化赤字。如前所述，軟實力是一種基於國家文化資源之上的實力形式，其最終效力依賴於對目標受眾的感召力及其響應程度。

如何透過軟實力提升國家的品牌？范英（2007）提出四個重點如下：

1. 國家品牌的創建是一項複雜工程，不僅僅是政府或某個組織的責任，而是牽涉到每個公民。過去，台灣的對外宣傳一直由政府包辦，但在全球經濟一體化和網際網路急速發展的背景下，只由政府一方操辦顯然遠遠不夠，非政府民間組織、工商企業、學校社團以及公民個人都應該參與其中。

2. 要推動台灣出現更多成功的全球商業品牌。好的商業品牌可以扮演大使角色，成為一個國家軟實力的顯現。美國的好萊塢、迪士尼、可口可樂、麥當勞等都是其國家形象的縮影。近二、三十年來，日本和韓國的國家品牌有了巨大的提升，這在很大程度上得益於索尼、豐田和三星這樣的全球品牌的影響。台灣企業走向世界，現在大量體現為輸出產品，但這只構成了第一步。必須由輸出產品轉向輸出意義，即創造有生命的品牌，與國外的消費者在價值、信念和靈魂層面相遇。

3. 懂得國家品牌塑造的長期性。台灣應該把思路從「對外宣傳」的傳統模式轉到「對外公關」的現代國家形象塑造框架下。很多時候，需要用創造性的思維來做，需要主動出擊，而且因為歷史現實的原因，更要做好打持久戰的準備。這就需要有特別瞭解西方媒體運作、政府公關和政治傳播的人才。政府公關不是低頭認輸，不是趨炎附勢，而是對於國家戰略資源——「軟實力」的一種積累和有效運用。從根本上說，軟實力是一種需要不斷滋養的資產。

4. 國家品牌若想得到有效訴求，就需要找出本民族文化資源寶庫中究竟哪些可與受眾產生共鳴。這不像找到一個有感染力的標語那樣簡單，而是要求對一個國家軟實力的來源進行研究。這些來源包括文化、地域、語言、歷史、食品、時尚、名人、全球品牌等。文化是國家和國民的「魅力」所在，而且會延伸為國家品牌

力。所以文化是國力的重要組成部分。提高文化形象是當務之
急。台灣目前遭遇的困境就是軍事和經濟成長嚴重受限。過去的
經濟奇蹟，再加上台灣的中國文化特別是傳統文化，都使台灣對
世界各國家產生巨大的吸引力。因此，我們應該從軟實力與次文
化發展起。例如台灣的美食小吃、設計與創新發明能力與原住民
文化創意產業等。

國家品牌專家安霍爾特認為良好的國家品牌形象能夠加強國家與世
界的交流，吸引外國投資者和旅遊者，從而加速經濟發展。1996年，英
國品牌專家賽門·安霍爾特（Simon Anholt）被公認為是推廣「國家品
牌」的先驅。他是全世界第一個提出國家品牌（National Brand）概念的
學者，並開始協助世界各國擬定品牌策略。安霍爾特說，成功塑造出自
己的「國家品牌」能夠吸引外國投資者和旅遊者，從而加速經濟發展。
安霍爾特在1996年提出國家品牌六邊型（Nation Brands Hexagon, NBH）
（圖11-9）概念，分為「出口服務、產品」「政府及政策」「文化」「人
民素質」「旅遊吸引」「投資及移民」等六項。

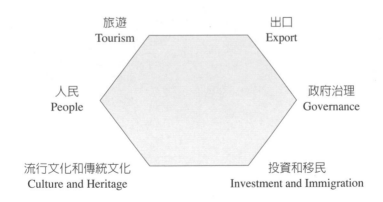

圖11-9　國家品牌六邊型（NBH）

資料來源：Anholt, S. & Hildreth, J. (2004).

　　安霍爾特分析提出「如何為國家建立品牌？」、「懂得品牌策略的國家，要瞭解國家人才、專長和資產所在，然後善用這些優勢，再向世界展示」。他指出，國家品牌是個相當重要的觀念。一個鮮明且正面的國家品牌，讓一個國家在爭取投資人、觀光客、消費者、捐助者、移民、其他國家政府的友誼及媒體支持方面，具有絕對的優勢。就這樣，國家品牌的概念逐漸在世界散播。

〈世界各國國家品牌推動個案〉

資料來源：遠見，2009。

（請參閱揚智文化官網教學輔助區）

Chapter 12

城市觀光行銷

本章學習目標

- 城市觀光的起源與定義
- 城市行銷的產品
- 城市行銷的目標族群
- 城市觀光的行銷策略與規劃
- 城市品牌
- 電影電視劇偶像劇與城市行銷

第一節　城市觀光的起源與定義

一、城市行銷的起源

　　城市行銷的理念可溯自十九世紀末至二十世紀初期間，由商會、商業及工業聯盟利用廣告方式所形成的促銷活動開始（邱麗珠，1998），當時促銷經常被認為是廣告的同義詞。Gold與Ward（1994）提到英國殖民地擴展時，其為了吸引移民冒險至殖民地，以及吸引觀光客前往海濱勝地，城市早已存在行銷，而城市行銷的產生，在於城市間產生競爭，為了爭奪產業、財富、居民與遊客等等。Ashworth與Voogd（1994）認為那些政府當局為了社會而非經濟上的理由在市場上提供與從事的活動，其實並沒有太多行銷理念，真正有意識的行銷方法應用是最近的事。直到1970至1980年代，隨著運用更精緻的、以競爭分析以及市場定位等較為學理的方式為基礎的策略出現，早期漫無計畫的簡單促銷逐漸進入專攻式的行銷，政府當局開始加入行銷地方的事業中（邱麗珠，1998）。促銷的概念逐漸被公部門管理機構普遍接受是一種有效的活動（Burgess，1982）。而後隨著長期的經濟蕭條，地方當局為因應經濟局勢及生產區位的改變，開始採取舊工業城市經濟再生的市場導向行銷，以努力吸引向內的投資，因此「城市行銷」一詞逐漸出現在文獻中。

　　汪明生（1998）將地方行銷的發展背景歸納出三點：(1)地方發展陷入困境。可能是因公共設施、公共服務的品質與量下降，導致人口外移；也可能因為地方財政惡化，因稅收不足無力支應公共建設，因而影響居住品質；(2)傳統都市計畫之不足。傳統的都市計畫強調實質環境的供給，忽略了在硬體空間配置之外的價值需求；(3)地方自主性的提高。在中央政府無力全面觀照地方發展之際，地方逐漸出現自主的聲浪與要求。由於各項文獻中與地區行銷相關的詞彙相當多，但諸如「都市行

圖12-1　東京城市行銷

資料來源：https://meethub.bnext.com.tw/科技、觀光加運動，用馬拉松賽事來建構城市行銷

銷」（urban marketing）、「城市行銷」（city marketing）、「地方行銷」（place marketing）等名詞的意義不盡相同，為避免影響閱讀者混淆，根據Kotler等人（1993）及邱麗珠（1998）在運用行銷理念於地方時的涵意將城市行銷定義為，「在一特定範圍內，從事吸引外資、強化地區或都市建設、促進產業發達，建立市民新價值觀等的相關活動」。就此而言，無論是使用都市行銷、城市行銷、地方行銷等名詞，在觀念及意義上並沒有太大的差異，本書以「城市行銷」乙詞統一稱之。

二、城市行銷的定義

　　近年來行銷的概念不再侷限於私人部門使用，更擴及公共及非營利部門。將行銷的概念運用於公部門，正符合全球企業精神政府再造的風潮，如果公部門（市政府）行銷的產品是以城市為主體，則稱為「城市

行銷」。Ashworth（1989）認為城市觀光（urban tourism）的發展有雙重忽略的現象：「重視觀光學的人忽略了城市中的觀光活動；同樣的，偏重城市研究的人卻忽略了城市的觀光功能性。」在他1992年的研究中，他認為城市觀光尚未成立一項專業研究課題。最好的例子：威尼斯。就觀光研究角度而言，「今天不去，明天會後悔」，因其持續下陷中。就城市研究角度而言，「如何使威尼斯不消失」成為重要課題。城市觀光的特性：暫時性、季節性與週期短。

發展城市觀光的注意事項（尹駿譯，2007）：

1.須找出城市定位，例如：台南——歷史古城，佛羅倫斯——文藝之都。

2.塑造觀光意象，例如：香港——購物，澳門——賭場。

3.確認該城市為獨立景點或多城旅遊景點之一，前者指的是觀光客會在該地住宿，例如九份；後者則為觀光地眾多旅遊景點中的一個，例如八里。

4.其餘諸如交通、基礎建設、餐旅等，皆為發展觀光需注意的，不單指城市觀光而言，在此不贅述。

表12-1舉出不同學者對城市行銷下的定義：

表12-1　城市行銷的定義

作者	定義
Berg, Klaassen & Meer (1990)	描述城市行銷是企圖使城市功能的供給能針對來自於居民、企業、觀光客與其他訪客的需要達到協調一致的一套活動。
Ronan (1992)	城市行銷的目標在於提升城市的競爭地位、吸引內向的投資、改善形象及人民的福利等連續、相異但相關的目的上，而非像私人一樣以營利為單一的目的。
Kolter (1993)	將城市的發展遠景和相關產品透過行銷的方式予以展現，促使目標市場的消費者能夠前往消費，並扭轉現在或潛在消費者的觀念，將地區以往模糊不清或負面的形象轉變成新而正面的形象，進而達到城市永續發展和成長管理的目的。因此，行銷的目標在建構出城市的新形象，用以取代現在或將來的消費者所持有的模糊或負面的形象，城市行銷的工作在於改變「產品」，使其符合市場的需要。

（續）表12-1　城市行銷的定義

作者	定義
Holcomb （1993）	由城市意象的觀點提出看法，他認為地區行銷的基本目標是建構出一個地方的新意象，以取代現在或將來的居民、投資者、旅客先前所持有的模糊或負面印象。故地區行銷者應該要改變地方，使之符合市場的需求。
Ashworth & Voogd (1993)	認為城市行銷是地方像產品一樣賣給許多不同的消費者，更準確的說，是相同的實質空間以及空間中相同的設施或屬性，在同時因不同目標賣給不同的消費者。
邱麗珠 （1998）	城市行銷即是「為城市所作的行銷」。它為當前的城市發展提供了一項新經濟的觀點，那就是每一個地方必須將自己視為一個產品及服務的銷售者、是產品與地方價值的積極行銷者，目的自然是吸引產業。其產品可能是設施與活動，可以是一個直接有幫助的實體。消費者則是與城市實質環境有互動關係者均屬之，包括了城市中的觀光客、投資人、新舊居住者、企業廠商等。
Gotham (2002)	城市行銷的目的是強調城市正面的元素。城市行銷是一種製造業，創造與流通主題、圖像和文化符號，並使潛在消費者透過有效的廣告而易於辨識。

資料來源：李宗隆（2004）。

　　彙整以上學者們的定義不難看出，地方行銷是結合政府、民間、企業與民眾共同參與推動，以顧客為導向，符合目標市場之需求，創造自己的品牌並提升當地的競爭能力，並且藉出不斷地評估本身之優勢、劣勢、機會與威脅來改變行銷策略，讓地方能永續經營。

第二節　城市行銷的產品

一、城市行銷的產品等級

　　城市要行銷的主體就是所謂的「城市行銷產品」。這些產品可能是辦公空間、港口設施、工業園區或一座購物中心，也可能是一座博物館、

一場藝術節慶或一場運動競賽。然而，城市產品缺乏彈性與產品壽命的特徵。Berg等人（1999）認為城市實際提供了一條「產品線」，而這條產品線並不容易從所處的環境中完全脫離出來，此外還高度的相互依賴。他們將城市行銷的產品分為以下三種等級，如**圖12-2**所示。

1. 個別的城市商品或服務：第一種等級指的是一個場所、服務、景點等的行銷，例如一座博物館、一座體育場或一座購物中心等等，這種產品等級相對而言較容易界定。
2. 商品群或服務群：第二種等級是一種群聚概念，涉及到相關商品或服務在空間上的一種聚集，在使用者的觀念中具有功能上的關聯，例如城市觀光、港口設施、科技園區、文化、運動等等，這種產品等級的群聚概念會因使用者的認知而有所差異。
3. 城市或城市群：第三種等級則是城市或城市群本身被視為城市產品的廣義名詞，視城市或城市群本身為一個整體。涉及到城市品

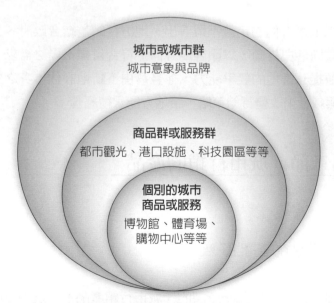

圖12-2　城市行銷的產品等級圖

資料來源：Berg et al. (1999).

牌（city brand）與形象的建立，它本身並不是一個容易被清楚定義的產品。

Kotler（1993）則主張城市行銷的產品包括由公共設施、地方機能、政策及民眾等特性所組合成的生活品質、意象及吸引力。

經由以上學者對於城市行銷產品的界定可發現，城市所欲行銷之產品可涵蓋公部門與私部門的產品，行銷的產品可包括實質與抽象層面。實質的城市產品偏重外部形式，城市經常透過基礎設施與空間規劃設計等實質環境的改變以塑造城市吸引人的景象；而抽象的城市產品著重內在本質，涉及城市意象與品牌的建立，故城市必須致力於創造、傳達與經營顧客的聯想與感受。值得注意的是，城市產品的行銷方案在亞洲開發中國家顯示出一種地產開發導向的明顯特徵（葉雪芬，2008）。

二、城市觀光行銷的商品要素

傅子順（2007）指出，城市觀光行銷須具備以下三個商品要素：

1. 娛樂性：(1)多元及充足的購物地點；(2)浪漫的夜生活；(3)大的藝術表演場地；(4)特定的節慶及大型活動。
2. 文化性：(1)歷史與傳說；(2)有趣的建築與地標；(3)知名的博物館或美術館。
3. 食宿的精緻：觀光客到城市觀光，對吃住的期待程度及消費額度都會提高，若城市可以適度地推出美食，與提出相當水準的食宿條件，將對行銷有所加分。例如，台灣將美食行銷作為城市觀光的重點，台北士林觀光夜市、台中逢甲夜市的美食及台南小吃等。

第三節　城市行銷的目標族群

　　城市行銷的對象就相當於一般商業行銷的顧客，而如何成功的行銷一個城市則需要確立城市行銷的對象即城市行銷的目標族群。對城市行銷而言，如何辨別或確認出潛在或現有的居民、企業、投資者或遊客相當重要，也就是說，城市行銷是以消費者導向為基礎的。如同Kavaratzis與Ashworth（2005）所描述，消費者導向是指居民如何能不經意地遇到他們現在所居住的城市，以及他們對這個城市的感覺如何，他們評估城市實質的、象徵的或其他的元素以形成對這個城市的評價如何。消費者導向即城市致力於滿足城市顧客的需求；同時，顧客導向的行銷策略促使城市產品的提供能針對各種不同目標顧客的需要作開發，找出他們的輪廓如人口統計背景、來源國家等，方能據以制定出能夠吸引他們的行銷策略。不同的目標族群就會對城市產生不一樣的需求，對居民而言，城市是一個居住、工作和休閒的地方，也是一個廣泛設施（如教育與醫療）的供應者，對企業而言，城市是一個座落點、做生意和僱用員工的地方；對觀光客和其他訪客而言，城市提供一個結合文化、教育和休閒娛樂的地方（Berg & Braum, 1999）。

　　城市行銷的目標族群可因城市對內或對外行銷而有特定的內部目標族群與外部目標族群。同時，城市必須根據城市行銷的策略性目標與行銷方案而鎖定不同的目標對象，從中做出選擇，因為一個城市的資源與優勢條件都是不同的。這些目標對象可能是單純的個人、企業、團體、產業部門，或是整個城市、地區，甚至整個國家、區域與全球（**圖12-3**）。

　　基於全球流動空間的概念，潛在的居民、企業、投資者或遊客在全球不受拘束地流動，城市為了吸引這些目標族群帶來資本累積與再發展，組織能力與行銷策略方法是很重要的（葉雪芬，2008）。莊翰華（1998）指出，城市行銷的基礎乃將城市視為一種產品，為改善和其他都市間的競爭能力以及達到不同目標組群的要求，盡可能地去將其包裝

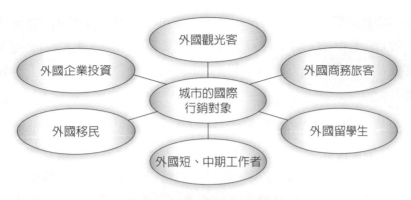

圖12-3　城市的國際行銷對象

資料來源：徐揚（2006）。

和推銷。城市行銷是被視爲涵蓋空間和內容面的行銷策略，以使城市對市民、遊客、訪客及企業界更具吸引力，以及提供各利益團體交換看法的機會（**圖12-4**）。

　　都市產品的一個重要的特點是都市行銷開始是爲了顧客——城市的目標團體，對於居民，城市是一個居住、工作、休息和提供廣泛設施（像是教育、健康檢查）的地方；對於公司，城市是一個作生意和招募員工的地方；對於遊客和其他的訪問者，城市提供文化、教育及娛樂結合，這些是城市的顧客需要和要求的，都市功能的提供不應停在市政的邊界，每一個功能都有他們自己的功能都市地區（Van den Berg等，1999，轉引自陳韋�妗，2003）。Kotler等人（2002）認爲要行銷某地須對

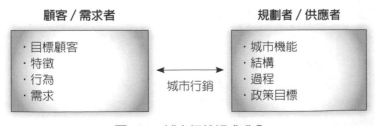

圖12-4　城市行銷組成成分

資料來源：莊翰華（1998）。

目標市場有深刻而全面的理解，針對特定目標市場的需要來配置地方資源，而非任意促銷。城市行銷包含四個主要目標市場，包括：(1)遊客；(2)居住及工作者；(3)商業與工業；(4)出口市場（鍾宜春，2006），如**表12-2**所示。

1.針對遊客：包括商業遊客（出席商務會議、考察商業基地或進行貿易買賣者）及非商業遊客（觀光客、旅行者）。常見地方行銷者在不清楚市場需求時，就頻繁地將資源投入製作宣傳小冊或地方廣告上，地區必須先瞭解有哪些訪客或是想吸引什麼樣的訪客，以及他們的需求，以決定須興建哪些設施，並據此發展策略，形塑特色來滿足訪客需求。

2.居住及工作者：包括吸引專家學者、勞工、投資者、企業家、老年人等不同族群，到該地居住或工作，地區必須依據這些不同生命週期及工作需求，發展不同的誘因，以吸引他們前來。

3.商業與工業：即企業與產業，面對全球化市場，企業評估、尋找投資地點的方式也越趨專業，地區為了有效維持與強化經濟基礎的做法有四種，其一是保留現有具潛力的產業；其二為擬出服務計畫幫助現有企業成長與擴張；其三是鼓勵企業家創業；其四則是積極吸引外地公司或工廠至本地發展，配合改善、興建、組合各式軟體和硬體環境，吸引企業、產業和經濟投資。

表12-2　地區行銷的目標市場

目標市場	遊客	居住及工作者	商業與工業	出口市場
內容	·商業遊客（會議、考察、買賣） ·非商業遊客（觀光、旅行）	·專業人士 ·技術人員 ·有活力的居民 ·投資客 ·企業家 ·非技術人員 ·養老居民	·重工業 ·無汙染工業（高技術、服務性） ·其他投資企業	·國內其他競爭市場 ·國際市場

資料來源：Kotler et al. (2002).

4.出口市場：協助企業和產業生產更多包括其他國內市場與國際市場在內，願意購買的產品與勞務，方法有下列六種：(1)提供地區產業補助金、保險或財稅優惠，以降低企業風險；(2)支持訓練計畫並提供技術協助，使企業熟悉出口流程；(3)透過公關公司對目標出口市場形象行銷；(4)為地區產品在海外舉辦貿易展；(5)協助地區產業在國外設立分公司；(6)協助地區產業與國外貿易機構簽約或下單等。

第四節　城市觀光的行銷策略與規劃

一、城市行銷的策略

由於每個地方皆有屬於自己的資源、歷史、政治、文化等因素，故不可能有一套四海皆準的地方性發展策略能適合所有地區。策略性行銷意味著規劃設計某個區域來滿足關鍵顧客的需求，當地區的共同利益者能從在地獲得滿足且地方能迎合訪客，新企業與投資者的期待時，地方行銷才能大功告成（Kotler, Haider & Rein, 1993）。在城市行銷中塑造出一個完整且一致的城市形象，並透過有效的方式傳達給消費者，成為城市行銷中重要的行銷策略之一。Kotler（1993）指出，各地方都需傳達自己優越的或獨特的理念或形象，制定優惠與利益相結合的策略，以滿足各層級的消費者之期望，唯有各地方因地制宜發展出屬於自己的策略規劃程序，方能產生最大的綜效。

地區行銷乃是一透過計畫群體的推動、行銷因素的組合與目標市場的認同所構成的層次性活動，如圖12-5所示。由圖12-5可以歸納出，在某地區創造一個附加價值進程以支援投資，所需要的行銷步驟、內容要素及目標市場可分為以下幾點（Kotler, 1993）：

1.城市行銷之計畫群體：

(1)必須提供基本服務和基礎建設，令市民、商業界和遊客滿意。

(2)有新的吸引點以維持現有商業和公共支持，並吸引新的投資、商業和人們。

(3)透過生動的形象和傳播方案，廣泛介紹該地的特點和利益。

(4)必須獲得市民和政府的支援，對外開放，熱情的吸引新公司、投資和遊客。

2.城市行銷因素：

(1)吸引力行銷：吸引力行銷係指提供能夠吸引現在與潛在顧客的產品與服務。吸引力行銷可從文化、娛樂、節慶、建築與景觀等方面進行，亦即設計與規劃以下的特色和活動來滿足居民與外來者的需求。

(2)地方基礎建設：街道、高速公路、鐵路、機場及電信網路等，良好的基礎建設是吸引投資的關鍵因素。

(3)人員行銷：人員行銷係指以更有效率、可接近的方式，傳送地區的產品與服務給顧客。以客為尊、富而好禮的當地居民，能夠有效塑造地區的吸引力。

(4)地方意象：每個地區都需要一個獨特的形象，增強自身的吸引力。

3.城市行銷目標市場：

(1)遊客：包括商業遊客及非商業遊客。

(2)居民和工作者：包括專業技術人員、投資者、企業家等。

(3)商業和工業：包括創業性企業。

(4)出口市場：國內市場、國際市場。

迄今，已有很多都市採行這些方法，且深具成效，例如西班牙巴塞隆納貿易區、德國魯爾區與科隆市等地區的重建和再開發、加拿大多倫多港區的重建、澳洲雪梨2000年的「奧運行銷」及千禧年慶典、日本豐田汽車出口專業技術、新加坡的藝術之都形象等（鍾宜春，2006）。

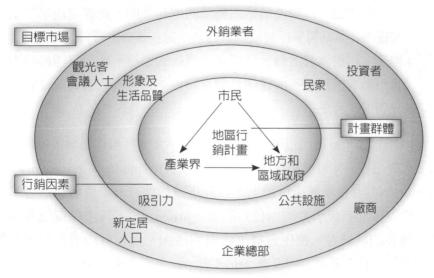

圖12-5　地區行銷層次圖

資料來源：Kotler (1993: 19).

　　但一個成功的城市行銷，形象及生活品質、吸引力、公共設施與民眾等四項行銷因素是關鍵的環節，而其反應的即是行銷組合的4P概念（Kotler, 2002）：

1.產品：城市行銷的產品包括「有形」和「無形」兩部分，前者為產品的「實體特性」，例如觀光設施等；後者則表現為「產品形象」，例如觀光機能、觀光形象等。城市行銷規劃者在研擬城市之產品策略時必須考量產品之屬性、品牌、包裝、區隔等面向。

2.價格：價格策略為城市行銷重要關鍵策略之一，通常需考量各項成本與合理利潤所訂定，也需隨著市場、季節的變化做調整。人們從事觀光休閒的目的是獲得精神與生活品質的提升，因此價值感遠比價格來得重要，因此城市應著重於創造具有價值意義的觀光特色和品質。

3.通路：通路是指組織為使產品傳送至目標顧客的各種管道。會影響通路的變數有許多，例如交通便捷度、產品運送程序等，就城

市行銷來說，行銷產品是由公部門或私部門，或者交由第三部門來提供，是採獨家行銷或合夥行銷？這些都會影響行銷之成效。

4.推廣：推廣本質上為一種與顧客溝通的過程，首要目標為致力於吸引顧客的注意，而往往具創意特色的推廣方式越易抓住顧客眼光與促進消費。

　　Kotler（2002）所指出的四種城市行銷活動，可看作是城市行銷規劃的最基礎之核心，也就是將行銷中最原始之4P（product、price、place、promotion）套用至城市行銷上：設計正確的地方形象與服務組合，為地方樹立強而有吸引力的地位和形象（product）。為產品或服務的現在或潛在的購買者、使用者提供吸引的誘因。為現有和潛在的商品與消費者提供具有吸引力的優惠（price）。以更有效率、可接近的方式，來傳送地方的產品或服務。以有效、可行的方法配送地方產品和服務（place）。促銷地方的價值與形象，使潛在的使用者能充分瞭解地方獨特利基與潛力。確保潛在使用者瞭解該地特色，推廣地方吸引點和利益（promotion）。

　　歸納上述，城市行銷四大策略包括：形象行銷、吸引力行銷、基礎建設行銷和人員行銷。

(一)形象行銷

　　有效的行銷需要縝密的市場分析，確定產品促銷與新穎的城市標誌，將行銷傳給目標群體。城市所要進行的形象行銷，希望建立起該城市長期的正面形象，改變原有負面形象並重塑新形象，或是將原本不清晰或不被重視的形象加強深至正面形象。地方需要強而有意義的形象以吸引潛在的地方買主。形象行銷可以透過設計口號，例如：「新加坡──亞洲經濟四小龍之一」、「紐西蘭──盛情以待」、「香港──香港繽紛冬日節」，或其他各種方式進行宣傳。

　　每個地方都需要以強而有意義的形象來吸引潛在的地方買主（顧客），因此形象行銷的目標之一就是設計一個口號來吸引顧客，例如：

台北的後花園——陽明山國家公園等。形象行銷需要調查居民、遊客、內外企業對地方的看法，但是許多地方對這一類市場分析毫無經驗（陳有德，2004）。可運用的形象包括：過分誘人形象、正確形象、弱勢形象、矛盾形象及負面形象等五種。然而，無論樹立或改善形象皆不是件容易的事情，因為形象行銷不是快速的捷徑，扭轉負面形象更是困難。

(二)吸引力行銷

吸引力行銷是指提供能夠吸引現在與潛在顧客的產品與服務。吸引力行銷常針對城市特有的地理資源或是人文活動，設計出強化當地特色的內容與主題來吸引民眾、外來者前往觀光、消費、投資行為，進而帶動地方發展。因此吸引力行銷可從文化、娛樂、節慶、建築與景觀等方面進行，亦即設計與規劃以下的特色和活動來滿足居民與外來者的需求（汪銘生等，1994）：(1)自然環境特殊性（自然景觀）；(2)歷史古蹟和著名的人物；(3)節慶活動或市集與購物商場；(4)歷史建築遺跡、特殊建築物、紀念碑和雕塑品等知名地標；(5)觀光遊憩地點；(6)球類運動與運動場；(7)特殊事件和風俗習慣；(8)文化資源（文化景觀、博物館等），人文資源及當地為旅遊者提供的友善環境。

以下將吸引力行銷分成活動行銷、國際識別及友善環境的設置三個部分：

◆活動行銷

活動行銷大致可以分為兩種，一種是大型事件活動行銷，另一種是相對小型的節慶活動行銷。前者通常比較具有國際性，例如：奧林匹克運動會、世界博覽會、世界盃足球賽等等；後者通常伴隨著比較多的地方特色及民俗活動，有時是當地的節慶活動，例如：聖彼得堡白夜之星藝術節、香港購物節等等。

相對小型的節慶活動也可能轉型成為國際性的大型活動，成功擴大後也為城市增加更多的吸引力。葛茲提出：「每個城市都可以發現節慶活動行銷的蹤跡，它不僅有強烈的吸引力，同時也可以形塑城市的形

象。不論是大型的奧林匹克運動會，或是世界級的博覽會，甚至是社區節慶活動的行銷方式，都可以快速提升該舉辦城市的整體形象。」

城市爭取主辦國際性的賽事、會展、節慶等大型或特殊活動事件已成為吸引大量城市消費與促進城市正面形象的重要行銷手段，藉由國際化、商品化、就業機會與媒體注意力的增加，強化了城市形象與識別，也有助於社會與經濟環境的振興。因此，愈來愈多城市積極利用舉辦活動以作為城市行銷手段，大部分城市的目的並非僅是促銷城市（如增加媒體曝光），而是利用活動事件扮演城市復興的潛在催化劑，提升城市基礎設施的供給，以及與城市再發展作緊密結合。此外，舉辦大型活動事件被視為可增加城市中各種公私行動者的合作與增進市民的榮耀感。

◆國際識別

面對全球化的發展趨勢，城市企圖發展一個後工業身分以適應全球經濟的需要。城市必須更朝向國際化的發展，以強化城市的國際競爭力。城市的國際識別有別於強調地方獨一無二的地方識別，它有助於提升外部市場的消費能快速指認與感受到城市產品。施鴻志（2000）認為建立城市的國際識別，可達到：(1)發展國際關係，開拓國際能見度；(2)鞏固城市經濟命脈，吸引國際企業的目光；(3)讓區域角色定位更明確，有利於區域競爭與合作；(4)凝聚地區的共識並吸引資源的投入等目的。這種建立城市國際識別的行銷策略，在改善城市建築與規劃方面尤具特徵，例如：畢爾包的古根漢美術館、北京的國家大劇院、鳥巢、水立方、香港的迪士尼樂園、吉隆坡的雙塔、巴黎的龐畢度中心。這些城市充分利用國際建築師與規劃師的識別，以彰顯城市的國際能見度，有助於城市快速得到國際認同。

◆友善環境的設置

友善環境是指建立能使外來消費者、觀光者有最大便利性的環境，包括容易取得各種城市資訊以及特別設置的旅遊系統。例如：設置各種語言的E化地圖、城市觀光巴士系統、免費旅遊資訊服務專線等等。友善

環境的設置能夠提高外來消費者、觀光者前往該城市的意願。

(三)基礎建設行銷

基礎建設行銷指促銷地區的價值與形象,使潛在的顧客能充分瞭解地區的特質。優美的地方環境與良好的生活品質,往往較能吸引消費者進駐,而完善的公共設施是塑造出地方特色的推手(陳俊良,2009)。事實上在所有的地方行銷中,基礎建設具有很大的作用,因為投資基礎建設不但可減緩失業問題,還能獲得企業及投資團體的青睞(陳俊元,2008)。一個都市的發展不只是形象和吸引點而已,基礎建設才是根本之需,在所有的都市行銷中,基礎建設具有很大的作用(李宗隆,2004)。基礎建設行銷的目的在於透過對基本設施的改善,提供符合市場使用對於良好生活、生產環境的需求設施,通常以公共建設為主,例如:居住的品質、環境品質(如整齊美觀的街道)、交通的便利(如高速公路、高速鐵路、機場)、先進的科技產業與通訊(如新竹科學工業園區被譽為亞洲最成功的科學園區,也是大陸觀光客來台灣必定參訪的地點;全台火車站與捷運站皆可無線上網)。因為這些因素再配合上其他的行銷手法,往往能正面吸引更多的消費者前來,帶動該城市觀光業的發展。

(四)人員行銷

城市行銷的策略重點是「人」,亦有人稱為「民眾行銷」。人員行銷有四種主要的形式:城市居民、地方首長、著名人物或偶像、知名企業家,而根據Kotler(2002)指出,人員行銷有下列形式:(1)著名人物(運動員、球隊等);(2)熱誠的地方領袖;(3)有能力的人才;(4)具有創業能力的人;(5)遷至該地的人。以上五種類型的人員皆有影響當地所散發出來的無形吸引力。另外,當地居民的親切、助人、友善、熱情,亦是該地可以吸引觀光客的因素。

值得釐清的是,偶像不一定要是人,也可是人為設計的卡通圖案等等。至於城市居民的部分包括兩塊,一個是市民共識,另一個是一城

市的居民對外國觀光客的友善程度。如果城市居民對該城市產生認同感並達成共識，便能增進行銷的效率，也就是結合了政府和民眾的力量一起行銷。此外，城市居民對於外國觀光客的友善程度也可納入行銷的範圍內，因為一個城市內的居民對觀光客的友善程度可以成為前來該城市的吸引力之一，根據交通部觀光局的調查，台灣最具有吸引力的地方是「人情味」（李宗隆，2004）。吳尊寧（2007）：「城市行銷講究打造形象品牌，在全球化的都市競爭中尋求定位，把城市視為產品、將市民、投資人、外部遊客視為顧客，將城市形象打造與維護視為城市品牌管理的傳播。」從檢視產品本身所具備的吸引力與形象之定位方式，到發掘所能提供給消費者的價值與意義為何，並配合有效的行銷傳播管道，讓消費者得以瞭解與認識城市真正的吸引力核心。因此，都市規劃者的工作越來越趨向「外部引導」的行銷控制，而不是一種「內部決定」的行動（莊翰華，1998）。當利益關係人如市民、工作者與公司對其所處之社區感到滿意，觀光客、新公司與新投資者皆找到他們所期望的時候，便是地方行銷之成功。

綜合上述：(1)城市行銷是將商業行銷觀念與方法轉化至城市發展中；(2)城市行銷之目標以非營利為目的，與社會福利、社會責任有密切的關係，必須兼顧到社會大眾的福利，故所包含的面向較商業產品更為多元與複雜；(3)在城市行銷中，城市形象的打造與維護，是城市品牌管理的傳播方式之一，須整合組織內外的溝通協調，向城市利益關係人傳遞一致性的訊息。此外，除了實體的建設外，執政者更應提供居民一個明確且認同的遠景，藉以提升居民的正確態度與認同。因為，城市行銷之最終目的，便是使居住在其中的居民能夠對自己的生活品質感到滿意，對城市形象的傳達更是具有加分之效果。

二、城市行銷的規劃

城市行銷的規劃核心是企劃，所以一個優秀的城市行銷規劃者在

行銷策略執行前，必須預作企劃以使行銷活動能得到最大的效果，而任
何企劃都必須從環境分析開始，以確認潛在的機會與威脅（莊翰華，
1998）。如**圖12-6**所示，有實線與虛線，實線代表是有直接相關的並且是
行銷體系中爲主要擬定部分，而虛線代表是間接的關係，先由主要的部
分擬定完成之後，再透過這些主要部分進行設計策略。城市行銷的基礎
乃將城市視爲一「產品」，以顧客及競爭者的理念作爲城市之定位，根
據該定位研擬出各種策略（如前4P產品、價格、通路和推廣，及後4P包
裝、力量、公共關係及理念），使其更有效率的滿足目標市場。

　　在城市行銷規則中，四大組合策略（4P策略）必須相互配合，綜合
以上策略所述，最快且最容易行銷城市意象與吸引力的方式，是透過事
件活動的舉辦。因爲藉由舉辦活動，可使外界累積印象，得到認同與信
賴，並且能讓城市居民對該城市產生認同感及達成共識，再透過各種媒
體傳播管道，將城市的美好形象傳遞出去，以帶動城市的觀光。以國際
性的會展、賽事等大型活動舉辦作爲吸引大量城市消費與促進正面形象
的行銷手段，但大體上都環繞在透過行銷策略的規劃，加上公部門與私
部門的通力合作，才能強化地方的形象與識別。

　　地方須設計一個功能系統以因應外部環境的不確定與新的發展與
機會，整合地方目標與資源，快速籌備計畫與行動（Kotler, 1993）。
此系統應注重五項工作，而策略性規劃過程利用這五個步驟來解決問題

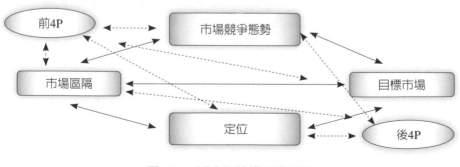

圖12-6　城市行銷鑽石體系圖

資料來源：莊翰華（1998）。

（Kotler, Haider & Rein, 1993）。Kotler等學者（1993, 2002）將城市的策略行銷計畫流程分為五個階段，如圖**12-7**所示，分別為：

1. 地方診斷：弄清楚社群現狀及原因，必須比較、認真檢查各種軟硬體環境以便確定吸引因素、辨明主要競爭者，並且掌握趨勢及發展，區分優劣勢、指出機會與挑戰、找出問題以為後續的願景和目標立下判斷的基礎。

2. 建立願景與目標：透過分析之後，計畫者形成了整體形式的綜合圖像，設想幾套城市社群內的企業和住戶希望社區成為什麼樣子的不同劇本，發展出連貫性的願景。

3. 策略構想：選擇能夠實現目標的策略，設想著透過什麼樣的總體策略有助於實現目標，面對每個潛在的策略都必須審慎地考量己身的優勢以及實現策略所需要的資源。

4. 擬定行動計畫：確定執行策略所需要採取的特定行動，決定負責的人選、實施的方式、耗費的資源、完成的時程等，詳列清單。

5. 執行與控制：澈底執行計畫，並且定期集合計畫小組回顧進展狀況，以期一步步完成長期策略發展。

三、關鍵成功要素

此外，Rainisto（2003）亦認為成功的地方行銷必然有些共通的成功因素，於是展開大規模的研究試圖將其總結，並且用這些因素來評估、

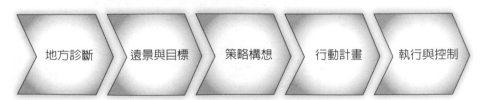

圖12-7　地區行銷步驟

資料來源：Kotler et al. (1993, 2002).

分析不同的城市事件。他認為有九大重要因素影響了地方行銷的成功
與否，可以區分為外部的大環境因素和內部的自我行動因素，說明如下
（**圖12-8**）：

1.規劃團隊：指對於地方行銷實踐的規劃與執行的整個過程負責的
 團隊，團隊可以由外部的顧問或者當地企業代表與政府共同組成
 （Kotler et al., 2002），而不侷限於公部門。如何整合對地方發展
 和行銷有益的人，讓他們能夠源源不絕地產生好點子並且有良好
 的執行成果，都考驗著地方的組織能力（organizing capability）
 （Berg, Meer & Pol, 2003）。

2.願景和策略分析：願景指的是一種深度的直覺，還有對地方長期
 發展定位的洞察。策略是為了某特定目標而產生的一連串決策，
 而策略分析是策略性資訊之元素的詳細驗證。策略性規劃的真
 正價值不只是在於計畫的好壞與否，而是整個流程的適當與否
 （Bryson & Bromiley, 1993）。當地方組織開始地方行銷的策略
 規劃，就必須以資源和目標對象為基礎，建立一套系統化的方式
 來蒐集市場資訊、計畫行銷的相關行動、推動行銷的流程和控制

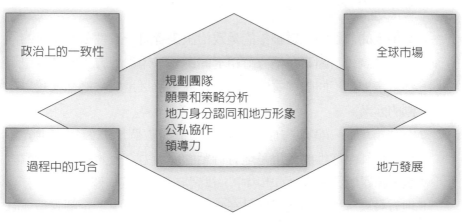

圖12-8　地方行銷的成功因素

資料來源：Rainisto (2003).

（Kotler et al., 1993）。

3.地方身分認同和形象：這兩者形成了地方品牌化這個面向的主體。當一個地方創造了清晰的身分認同概念，便形成形象塑造的基礎。身分認同是使某地不同於其他地方之特徵的總和，是一個地方希望別人怎麼認識它。而地方形象則是他人對於該地方之信念、概念、印象的總和，代表了許多與地方連結的聯想及資訊，也是行銷傳播活動的最終結果。

4.公私協作：指公部門和私部門的協力合作。由於組織能力是地方行銷的各個不同的層級都會遭遇的瓶頸，與地方上的企業和政治領導者的合作更是地方行銷重要的致勝關鍵，私部門的行銷知識對於決策很有助益，而公部門能夠提供的設施和教育也是互蒙其利的空間（Berg et al., 2003）雙方的合作可以提供一個低成本的學習機會，也具備了創造新方案的可能。

5.領導力：在地方行銷中，領導力意味著擁有地方管理的通盤能力，能夠發展複雜的流程、形成有效的策略以及獲得組織的力量。它是好的傾聽者、塑型者、召集人、促進者的組合並且帶來有遠見、大膽、有自信的決策。這也是地方行銷上最大的挑戰（Kotler et al., 2002），若沒有好的領導能力，許多行銷計畫是不會成功的。

6.政治上的一致性：這裡指的是政治決策者對一般性公共事務的同意，強調政治因素在地方行銷上的影響，因為地方上的種種決策都會牽涉到不同團體之間的利益交換，所以是風險高卻又難以控制的因素。

7.全球市場：一個地方面對的是與其他無數個地方競爭的世界舞台，這種全球性的競爭是地方行銷的驅動力之一，而地方面臨的重要課題便是在偌大的市場中，找到自己獨特的策略定位。

8.地方發展：地方的發展則是在國家之下的層級中，企圖管理並且形塑地方的改變與發展，並且在過程中能夠協助自己挖掘獨特的市場可能，若一個地方能夠產生獨有的吸引力，那麼便有機會在

更大的世界市場中發聲。

9.過程中的巧合：在行銷的過程中，外部會產生非預期的意外，可能會是正向的也有可能會造成損害，故如何因應也是一個關乎成敗的重要因素，因為這常常會影響到投資者的決定，也是建立信任和關係的基礎。

 ## 第五節　城市品牌

　　城市品牌（city brand）是將產品品牌運用到地方上，由城市中之經濟、商業、文化等社會價值所發展出來的綜合性品牌（郭國慶、錢明輝、呂江輝，2007），是城市的整體風格與特徵，更是將城市歷史傳統、城市標誌、經濟產業、文化累積與生態環境等要素凝聚而成的城市靈魂，並且塑造成一種可以被消費者所感知的表徵（付子順，2007）。在全球化下的城市競爭中，不論城市願意與否，都已將城市帶入一個全球性且開放的商業平台中，若城市不想在這個全球化的洪流中被淘汰，則必須像經營品牌般的經營城市。因為一個成功的城市往往具有一定的城市品牌優勢，能擁有讓人們認同的城市品牌，進而具備更高的競爭優勢與生存能力（樊紅云、岳景艷、鄭繼興，2006）。如同城市行銷將城市看作是產品，運用行銷理論概念來打造品牌一樣，城市並不會突然獲得一個新的身分、一個口號或一個難忘的標誌，所以重點在於其中之價值與意義。城市品牌是消費者心中，對產品、地區、地方或是城市的一種直接且快速的聯想（Kavaratzis & Ashworth, 2005），並藉由聯想所反射出對城市的一種感知，透過品牌化的過程，以提供消費者對產品的知覺品質與聯想之組合，並且與消費者的自我形象產生連結（Murphy et al., 2007）。故城市品牌化的力量，是讓人們瞭解和知道某一區域並將某種形象和聯想與這個城市的存在自然聯想在一起（樊紅云等，2006），更能引起人們的意識、觀念和思維方式產生改變，促進城市發展、塑造城市形象、提高城市信譽和聲望（黃琴、孫湘明，2007）。

　　好的城市品牌是城市的無形資產，城市品牌策略是針對城市品牌的管理（樊紅云等，2006）。從社會的角度來看，城市品牌是指品牌對城市、社會所產生的效果，將城市建立品牌可以樹立良好的城市形象，增加民眾自信心與自豪感；從經濟的角度來說，品牌更反應出一個城市之綜合實力狀況的高低（葉焦芬，2005），藉由城市品牌的塑造不只能提高城市地位，更能增加城市價值，並換取更多的消費、投資、觀光等經濟效益與城市整體發展的進步。故付子順（2007）指出，城市品牌之意義包括：(1)增強城市知名度與美譽度，有利於城市行銷；(2)有利於城市對外交流、城市建設並與國際接軌；(3)有利於吸引外地優秀人才與資金技術的引進；(4)有利於城市旅遊業的快速發展。因此，能形成城市最大的無形資產，並為城市帶來商機與發展潛力，更能將城市與世界接軌，吸引更多外國觀光客、投資者之注意與青睞。而城市品牌塑造成功的首要條件，則是科學合理的城市品牌定位（付雯雯，2009）。

　　城市品牌定位是對城市既有形象與未來發展之描繪，並且是一個系統化的過程，然而城市本身因涉及多方不同的元素，因此透過準確的城市定位，能擴大城市影響力、吸引人們注意，形成城市的無形資產，為城市在多元的競爭中贏得更多機會，而城市定位更是以差異性、可行性、發展彈性、協調性與可持續性為原則（黃琴、孫湘明，2007）。也就是說，須兼顧城市所具有之傳統優勢與地方特色，並起加入新的創造過程，塑造鮮明的城市形象與人格，並且以城市本身所具有之條件作為立足點，將城市過去、現在及未來可能之發展作為重點，隨時配合社會發展與變化，適時的發展或改變城市行銷定位，使城市之發展具備充分的彈性空間，更重要的是要能持續且長期的經營，才能真正的建立出良好的城市品牌。

　　Kavaratzis（2009）提出一適用於城市品牌行銷的整合性架構，此架構認為在一個整合的取向上，管理城市品牌有八個主要的構成要素，分別如下所示：

1. 願景與策略：從城市的未來選擇願景，並且發展清楚的策略以實踐之內部文化，透過城市管理與行銷本身散播品牌的氛圍。
2. 本地社群：以當地需求為優先；使當地居民、創業者、商家參與發展及傳播品牌的過程中。
3. 綜效：得到所有相關的利益關係人的同意與支持，並且提供平衡參與的機會。
4. 基礎建設：滿足基本需求，而且企圖滿足品牌本身創造出來的期待。
5. 城市地景和通路：既成環境能呈現自己，也能強化或損害城市的品牌。
6. 機會：表示地方有潛力能提供特定機會給個人（都會生活型態、良好的服務等）和公司（財務、勞力）。
7. 傳播：所有設定好的訊息傳遞都經過良好的設計。

第六節　電影電視偶像劇與城市行銷

　　藉由電影電視來行銷城市是當今正夯趨勢，不少當紅電影與戲劇成功帶動拍攝縣市產業的提升，如《痞子英雄》行銷高雄城市，帶動高雄的觀光熱潮、《艋舺》行銷台北市，帶動台北萬華地區觀光發展、《陣頭》行銷台中市、《那些年，我們一起追的女孩》行銷彰化等。

　　近年韓國影視產業透過《冬季戀歌》、《大長今》等電視劇行銷韓國濟州島的景色，成功帶動韓國觀光業的蓬勃發展。因影視產業將當地具有的特殊性融入觀光，配合轉型發展產生附加價值以招來觀光人潮。其最大的功能就是經濟效益，不僅可帶動相關產業的發展，同時亦促進當地基礎的改善，且對傳統產業具有引介及宣傳的效用（丁姝嫣，2001）。而台灣早期的電影如《悲情城市》成功地行銷「九份」這個純樸的小鎮。之後，由政府相關單位制定獎勵輔導影視產業以行銷城市或地方之政策，將台灣城市與地方導入電視劇／電影片中，帶動台灣其他

《冬季戀歌》、《大長今》與九份

地方之發展並帶來可觀的效益（陳昱璋，2010）。例如，2009年4月，由公共電視與普拉嘉國際意象影藝股份有限公司共同監製的電視影集《痞子英雄》獲得高雄市政府的輔助與獎勵。以高雄為主要拍攝場景的《痞子英雄》，劇中許多著名的高雄景色，媲美電影的高水準攝影畫面讓國人讚歎不已。透過《痞子英雄》的傳播，在許多新聞版面之標題，紛紛出現「痞子英雄」、「高雄」、「城市行銷」等關鍵字不同的排列組合。不僅順利加深高雄市的城市印象，更帶動高雄市的觀光熱潮。2001年12月，高雄市政府新聞處創立「高雄電影節」，並由高雄市電影圖書館主辦。「高雄電影節」是一個年輕的影展，也是一項屬於高雄在地的電影節，同時希望以樹立南台灣特有的視野與觀點出發，結合專業藝文、學術團體，播映國內外優質電影，提供民眾接觸電影文化的機會（陳昱璋，2010）。

一、《痞子英雄》

2009年4月，由公共電視台與普拉嘉國際意象影藝股份有限公司共同監製的電視劇《痞子英雄》，劇組花費一年多的時間，耗資近8,500萬的經費，並獲得高雄市政府的大力支持。以高雄為主要拍攝場景的《痞子英雄》，劇中許多著名的高雄景色，媲美電影的高水準攝影畫面讓國人讚嘆不已。在高雄市提供一系列獎勵政策與拍攝資源外，高雄的美麗景色也讓全劇超過80%的場景定於高雄拍攝。在拍攝期間，高雄市政府動

員八個局處，總共召開十一次跨局處會議，對外部單位發出四十六張公文，近千名公務人員更無條件挺身奧援。

痞子英雄

《痞子英雄》不但創下公共電視台開台以來最高收視率，完結篇更適逢一年一度的金曲頒獎典禮，在收視率上不僅略贏金曲獎頒獎典禮的3.83%收視率，更拿下平均4%的成績。

不僅如此，《痞子英雄》隨後更獲得第四十四屆金鐘獎「節目行銷獎」、「美術設計獎」、「戲劇節目男主角獎」、「戲劇節目導播（演）獎」、「戲劇節目獎」五項大獎的肯定。從播出後國內即掀起一股「痞子英雄」之熱潮。此乃近期電視劇／電影片行銷城市最顯著的案例之一。劇中重要場景之一的高雄捷運，也搭著這波熱潮，在暑假期間推出「痞子英雄專屬套裝半日遊」。讓影迷能更方便的親身體驗劇中場景，並且還推出所謂的「痞子英雄專車」，將特定班次、車廂以劇中人物及場景布置。此外，高雄市公共腳踏車系統也跟著規劃兩條「痞子英雄之旅」路線，並舉辦「痞子英雄之旅：學痞子‧當英雄‧騎單車逛高雄‧看世運！」的腳踏車相關活動。

另外，高雄觀光局也順勢推出「痞子英雄拍攝場景大公開」的猜謎活動，只要猜對活動期間每天提出的三個拍攝場景問題，就可獲得贈品，並在高雄旅遊網網站，特別增設「追逐痞子英雄」的專區，此專區連結高雄真實景點以及《痞子英雄》劇中出現之場景，並附上劇情橋段以及高雄景點之簡介，加深閱聽眾對於影視產品與高雄城市意象的連結。高雄市觀光局更表示，2009年高雄市成功舉辦世界運動會，對提升高雄知名度有相當助益。此外，因應《痞子英雄》在香港、新加坡電視的播出，該局與交通部觀光局香港辦事處及航空公司合作，未來將推出促銷方案，因此世界運動會結束後，該局行銷重點包括世運主場館及《痞子英雄》的拍攝景點，希望藉由促銷專案增加前來高雄的旅客人數。以上敘述無不指出高雄市政府透過《痞子英雄》的播出，搭配劇中

場景，再順勢包裝觀光行程，不僅行銷了城市，更帶動高雄的觀光熱潮，證明高雄市此利用電視劇／電影片行銷城市之策略是一次成功的結合（陳昱璋，2010）。

二、《不能沒有你》

《不能沒有你》

《不能沒有你》是獲得「高雄城市映像影片拍攝案」補助之電影片，由戴立忍執導，改編自真實事件。高雄市政府於「2008年高雄電影節」首次公開放映並獲得迴響，不少觀眾為之動容。《不能沒有你》全片80%的場景均在高雄拍攝，透過此片，將高雄旗津及高雄港風情盡收於影片中。《不能沒有你》一片獲得高雄市政府補助及拍片協助，在金馬獎拿下「最佳影片」、「最佳導演」、「最佳原著劇本」、「年度台灣電影」及「觀眾票選最佳影片」等五項大獎，成為2009年金馬獎的最大贏家。

在此之前，就屢獲國內外肯定，共拿下台北電影節百萬首獎、日本SKIP CITY影展、南非德班影展最佳影片、印度果阿影展最佳導演、最佳影片金孔雀大獎。2009年12月19日，該片再獲得第五十三屆亞太影展最佳導演、最佳攝影獎，並將代表台灣競逐奧斯卡最佳外語片。

由以上電視劇與電影片之案例可得知，高雄市展現其城市行銷之企圖心，並積極與影視產業做結合。2009年，從金鐘獎到金馬獎，《痞子英雄》到《不能沒有你》，著實肯定高雄市耕耘已久的城市行銷政策方針（陳昱璋，2010）。

三、高雄市使用影視產品行銷城市之架構

　　透過上述一部部與高雄市密切結合的電影與電視劇傳播，除了增加既有前往高雄的觀光潮外，高雄市大力支持影視產業與周詳的獎勵政策，讓申請前往高雄拍攝的劇組大幅增加，也讓高雄市成功行銷「最友善的拍片城市」的形象。爲了吸引導演前來高雄拍片，高雄市政府提供友善的拍片環境，以發展高雄市的影視產業環境。高雄市政府成立許多單位支援電視劇／電影片的拍攝，提供相當豐富的軟硬體資源，並希望藉由上述相關獎勵政策誘因，再加上許多單位實際的支援以及資源的提供，皆是近幾年來成功吸引國內許多劇組紛紛前往高雄拍攝之誘因。而在高雄市拍攝的電影與電視劇，除了上述提供住宿、拍攝以及取景的輔導金，支援拍攝的資源單位、高雄諸多拍攝場景之外，還有官方、民衆鼎力的支持，皆可應證城市行銷策略中的四個誘因（陳昱璋，2010）：

1. 形象行銷：高雄市透過上述政策、資源的輔助與資源，強大的打造「最適合拍片的城市」之形象。

2. 吸引力行銷：高雄市內不乏名勝古蹟，如英國理事館、旗津砲台等；另外也有相當多具有特色之建築，如國內第二高樓——85東帝士大樓、亞洲最大購物中心——夢時代、2009年世界運動會主場館、高雄巨蛋，還有高雄拍片資源中心場景資料庫中的許多景點，皆是吸引外地劇組前來高雄拍攝之吸引力。

3. 基礎建設行銷：高雄市內擁有小港國際機場、台灣高鐵站、高雄捷運、台灣鐵路、高雄公路以及國內各大客運等交通建設，完善的交通建設提供外地劇組前來拍攝之便利性。

4. 人員行銷：高雄市政府官員、高雄民衆們皆以客爲尊、富而好禮的態度對待前來之外客，讓外地訪客充分感受到高雄人的熱情而更吸引外地訪客願意前來高雄。

四、《艋舺》

2010年2月，耗資約八千萬元製作的台灣本土電影《艋舺》上映。電影《艋舺》創造了四個第一：首先，它創下台灣國片史上首日賣座最高票房，單日一千八百萬元；其次，它僅花六天，全台票房破億，破億速度為台灣國片史上之冠，華語片第三，僅次《功夫》、《色戒》；再者，它創下台灣國片播放廳數最多紀錄，超過一百六十廳同步上映；此外，它是二十年來，首部擠進春節賀歲檔期的台灣國片（李盈穎，2010）。

《艋舺》

2010年2月13日《艋舺》票房破二億三千萬元，上映十八天，逼近《海角七號》上映逾百天的五億三千萬元的一半票房（李盈穎，2010）。此外，電影《艋舺》更衝出台灣，接連在澳洲、香港放映，更在2010年6月14前進上海台北電影週放映，而這也是《艋舺》首度破冰登陸，意義非凡。而在電影《艋舺》上映後，也引發了各地對於電影場景的好奇與討論。電影《艋舺》透過台北電影委員會的拍攝協助，將台北市文化局總共花費三億四千萬元台幣整復的剝皮寮歷史街區借給「艋舺」劇組，進行長達近半年的拍攝工作，劇組也煞費苦心的花費七百多萬重現1980年代艋舺的氛圍，考究到連櫥窗內放置的藥品包裝都符合當年的品牌，牆面磁磚也特地去找當時的舊磁磚重貼，整條街上，有旅社、茶室、藥房、南北雜貨、相館等等，夜裡燈光亮起，彷彿重回風華正盛的艋舺大街。台北市政府更趁勢推出「好康艋舺一日遊」的活動，同時也聯同中華航空及香港影片、旅行業者共同推廣「復刻旅遊艋舺風」，把艋舺的獨特及台北的美食介紹給香港的每一位遊客（《艋舺》官方部落格，2010）。

　　台北市政府觀光傳播局脫局長宗華表示，香港遊客對於台北市觀光產業來說扮演著非常重要的角色，香港遊客求新求變、愛嚐鮮的精神，更激發旅遊業者的創意與創新精神。艋舺受歡迎的傳統刨冰、胡椒餅、到腳底按摩，都是逛台北巷弄最有趣、最不可錯過的特色。透過電影《艋舺》行銷台北，台北市政府也特別準備了大台北旅遊指南，結合台北市最具眷村風味的餐廳共同推廣「復刻眷村菜」，凡是於推薦餐廳中用餐，都會得到由台北市政府提供的熱情百元招待優惠，藉此再為行銷台北市加碼（《艋舺》官方部落格，2010）。

五、《一頁台北》

　　電影《一頁台北》獲得新聞局策略性補助金一千二百萬元，柏林影展擒下「最佳亞洲電影獎」亦獲得新聞局頒發獎金一百五十萬元，期盼《一頁台北》能再接再勵。《一頁台北》於2010年4月1日晚間在微風國賓B1廣場舉行首映。繼電影《艋舺》之後，國片《一頁台北》也開出紅盤，票房衝破新台幣二千萬（江昭倫，2010）。《一頁台北》在台灣上映前便先積極參與國外影展，在勇奪柏林影展最佳亞洲電影獎、舊金山亞美影展觀眾票選最佳影片、法國杜維爾影展評審

《一頁台北》

團大獎，繞了一個地球後回到台灣，果然一上映就引發熱烈迴響。在電影的行銷手法上，《一頁台北》與愛評網合作《一頁台北》戀愛地圖，將電影中十個景點放上地圖，此舉在兩週內創下四萬六千瀏覽人次，創下主題地圖歷史最高紀錄。此外，只要進入Google地圖，就會發現左側標題：「一頁台北・戀愛城市」最心動的白色戀人地圖，點入各場景，還可看到劇照。這十個場景包括男女主角姚淳耀與郭采潔浪漫相識的誠品書店，兩人巧遇的師大夜市，兩人一起從捷運站逃到大安森林公園再

穿過榮星花園，然後又走在忠孝東路的天橋上。

藉由這十個電影場景再加上附近十七間景觀餐廳，三十二個讓戀情升溫的浪漫景點，讓網友可以依循電影拍攝景點找到好吃的氣氛餐廳及約會景點。透過這樣的行銷方式，觀眾在認識電影之餘，也能看到台北的特色、台北之美。

六、台北市利用電影行銷城市之架構分析

以上兩部與台北意象緊密結合的電影，除了帶動遊客前往台北市遊覽的風潮之外，台北電影委員會的種種獎勵辦法也提高了更多的製片團隊到台北拍片的意願。而這些特點與文獻探討中城市行銷的四點行銷因素一一做驗證，可發現其特點是可以應證的：

1. 吸引力行銷：以電影《一頁台北》為例，從電影中看到了大台北活潑多元的一面；而在電影《艋舺》中，則是看到了傳統的剝皮寮的生活樣貌。
2. 基礎建設：台北的交通便捷，捷運、高鐵、台鐵及路線眾多的公車，搭起便捷的運輸網。
3. 人員行銷：台北市身為台灣的首都，多元的語言傳統及文化歷史背景讓台北人更能夠接納各種不同的文化。
4. 地方意象：台北的面貌多元，在進步繁榮的同時，卻也不失傳統的民俗風貌。

七、《陣頭》

創造三億元票房的電影《陣頭》成功行銷台中，電影《陣頭》導演馮凱盛讚「台中的美不在表面，而在台中人的和善、熱情」，讓身為台北人的他深感來台中拍戲非常愉快，他尤其喜歡海線的老街；他也強調，創作要放入人文精神，重點在人性與人心；正因為他投入許多感

情在台中這座城市，才能拍出感動觀衆的《陣頭》。《陣頭》讓台中在去年「很夯」，而九天民俗技藝團也將在8月1日受邀參加紐約林肯中心的文化藝術節，足見影視產業行銷大台中的力量；影片吸引人的不只是場景，還有背後的故事（蕭伯聰，2012）。

《陣頭》

包括《陣頭》、《少年Pi的奇幻漂流》、《球來就打》、《寶島大爆走》、《我的完美男人》等電影、電視片，都選擇在台中拍攝，其中，《陣頭》更是造成轟動。看到《陣頭》的成功，市府也與有榮焉。隨著觀衆對劇中影像的記憶，預期將會有愈來愈多的取景場地成爲觀光客必遊的熱點。今年度市府新聞局已編列三千萬元的預算，並組成影視協拍小組提供必要的幫助，歡迎電視、電影、紀錄片等拍攝團隊提出申請。

爲吸引影視業者拍片，市府訂有補助辦法，希望業者能多到台中市取景，藉機行銷台中市。市府爲了行銷大台中，正積極推動設置「中台灣電影推廣園區」，同時訂定「台中市政府補助影視業者拍片取景辦法」，以鼓勵業者到台中取景，並依拍攝規模的不同，只要通過審查，單一案最高可獲新台幣一千萬元的補助，希望業者能多到台中取景，讓台中成爲最重要的影視拍攝基地（郝雪卿，2012）。

八、《那些年，我們一起追的女孩》

繼電影《艋舺》、《痞子英雄》等電影戲劇與地方觀光合作成功促進觀光文化後，暢銷人氣作家九把刀首部自編自導電影《那些年，我們一起追的女孩》，也在老家彰化開拍，彰化縣政府全力配合電影拍攝（台灣新浪網，2010）。縣政府認爲有助彰化縣城市意象。

原作者「九把刀」是彰化縣子弟柯景騰，縣政府在拍攝期間積極協

助交通疏導等行政措施，希望對彰化縣城市意象有正面推廣。

　　彰化縣政府為促進縣內文化觀光產業發展，達到城市行銷效果，全力支持、鼓勵影視業者蒞縣取景拍攝影片，特訂定「彰化縣補助影視業者拍攝影片辦法」，由縣府新聞處執行，並成立彰化縣政府影視委員會以審議申請案件。

　　「彰化縣補助影視業者拍攝影片辦法」在新聞處便民服務網頁公告，電影補助金額每案最多可達新台幣三百萬元，其他如連續劇類及電視動畫類每集以新台幣八十萬元為上限（鄧富珍，2010）。

《那些年，我們一起追的女孩》

〈創意城市行銷正盛行，讓你不得不嘖嘖稱奇！〉

資料來源：周湘昀，2016/12/21，http://www.i-magic99.com/web/News_i/3/31
（請參閱揚智文化官網教學輔助區）

Chapter 13

會展行銷

第一節　會展產業起源、定義與特性

　　會展產業起源於1814年到1816年的維也納會議，會展產業（簡稱MICE）指的就是「會議展覽服務產業」，包括一般會議（Meetings）、獎勵旅遊（Incentive Tours）、大型國際會議（Conventions/ Congresses）與展覽活動（Exhibitions/ Events），本質上是觸媒的角色，以舉辦會議與展覽的活動形式，為第一產業和第二產業服務之第三產業（WTO, 2001）；黃振家（2007）定義會展產業為：「以服務為基礎，以資源的整合為手段，以帶動衛星產業為目的，以會議展覽為主體，所形成的產業型態。」惟從社會動態現象所呈現產業的發展演化事實觀之，會展產業以觸媒的本質扮演資源整合的服務角色，此一核心基礎不變，然而它的社會價值與使命，卻因其功能的彰顯與參與者態度之互動，而從功能面擴散至整個社會之價值系統，顯現作為該體系核心點之會展產業業已成為一種機制、一種促進社會整體繁榮進步的總樞紐。基於動態的概念，全球實務現況演化殊快；例如當今會展實況，已不僅是「展中有會」、「會中有展」，而且亦已出現「有展有會有演」，以及併合場外社區或公益活動呈現，因此，會展產業已由為第一產業和第二產業之服務進至第三產業。涂建國（2011）指出，會議展覽產業具有三高三大之

圖13-1　新加坡會展行銷

資料來源：http://www.yoursingapore.com/mice/en.html

特性：高成長潛力、高附加價值、高創新效益，三大即產值大、創造就業機會大與產業關聯大，以及人力相對優勢、技術相對優勢、資產運用效率優勢等。

第二節　會展產業經濟效益與成長

一、會展產業的效益

　　會展產業的效益亦由直接參與之周邊協力廠商連結至整體產業價值鏈，再擴大至城市與國家發展層次。根據王嬿智指出，繼金融與貿易業之後，會展產業被各國視為前景大好之產業，並與旅遊觀光業及房地產業，合稱為「二十一世紀三大無煙囪產業」。會展產業的興盛與否，可以作為一個國家經濟發展的指標。舉辦會議及展覽活動不僅提供業者交流與交易平台，更可間接帶動如旅館、航空公司、餐飲、公關廣告、交通、旅遊業等相關產業的發展，有助經濟成長，因此許多先進國家都將會展產業，列為重要新興發展的服務業。各國及各主要城市無不競相推廣會展產業，希冀帶動觀光及經濟之快速成長。會展產業是結合貿易、交通、金融、旅遊等多項相關產業之「火車頭型服務業」，不僅可促進對外貿易，更可帶動旅館、餐飲、運輸、零售、印刷、娛樂、廣告、設計裝潢，以及其他周邊相關產業成長（工作大贏家，2006）。

　　根據國際展覽聯盟（Union of International Fairs）的研究，會議展覽產業對舉辦會展城市所帶來的周邊經濟效益，各國多以會展直接收益之8-10倍計算，被認為具有相當可觀的商業價值，然而會展所產生的無形經濟效益，更是遠遠超過實質經濟效益表現。世界貿易組織（WTO）早在2001年便指出國際會展產業利潤，如參展費用、場地租金、門票收入、會議報名費等直接收益，約在20%到25%，為相當高報酬的經濟收

圖13-2　亞洲國際博覽館

益。依照Arnold（2002）的研究指出，會展產業可創造1比9以上之經濟乘數效果。此意味　會展產業帶動其他相關產業發展之效能，遠大於產業內獲取的經濟效益。

二、會展活動變化與會展場地成長（《台灣會展》季刊，2019）

美國運通公司（American Express）在其出版的*2019 Global Meetings and Events Forecast*報告中揭示若干會展活動之變化，在2019年的全球會展活動總場次方面，各類型會展活動將呈現微幅上升。其中在會議方面，國際會議規模有縮小之趨勢，小型會議之數量逐漸增加；在活動種類的變化上，會展業者及飯店業者普遍預估如產品發表會、獎勵旅遊及其他特殊活動場次數的成長，將高於國際會議、展覽、高層會議及諮詢會議等活動；而每位與會者的平均預算支出將會提高，尤其是高層會議及諮詢會議等類型的預算支出，意味著此類會議主辦單位更重視對於會展活動過程的各種體驗與環節的投入。

依據上揭報告，在會展場地方面，2019年全球整體會展場地空間預估將較2018年成長2.2%，而全球新增會展設施（含專業場館及飯店）的總數量將較2018年增加159座，以地區來說，歐洲將新增至655座、美洲將新增至563座、亞洲地區則以新增至764座，居各地區之冠；此外，全球二線城市會展設施較2018年亦有成長，北美洲增加3.3%、歐洲增加3.2%、亞洲增加1.2%，顯示全球的二線城市將更有能力承擔規模更大的

會議；另外，在全球飯店業者及會議籌辦者近年致力於突破舊形象以及增加活動吸引力的趨勢下，對於特色場地的需求也逐漸增加，業者預估該需求將較2018年上升2.7%，以至於飯店業者與特色場地合作、會議籌辦者於精品飯店舉辦小型會展活動等做法，將蔚為風潮。

第三節　我國會展產業發展概況

一、國際會議協會（ICCA）排名及我國排名
（經濟部國際貿易局，2019）

1.ICCA係以「與會者達五十人，至少於三國輪辦，定期舉行之協會型國際會議」為場次計算標準，且場次倘低於五場，則僅列計場次，不列入排名，因此ICCA用於計算排名之依據，並未涵蓋其他類型之國際會議，僅能呈現會議產業部分面向，不能代表會展產業發展全貌。

2.由於協會型國際會議舉辦地點多於各國間輪辦，因而導致各國（城市）會議場次約每隔兩年至四年，即出現週期性消長。

3.2017年我國ICCA排名情況：位居亞洲第七大會議國——台灣2017年獲ICCA認列之協會型會議場次為141場，排名及場次與2016年相同，為亞洲第七大會議國，顯見我國會展產業發展備受國際肯定。

4.協會型國際會議領域擴展。我國舉辦之協會型國際會議領域多集中在醫學、科技及科學等領域，近年來我國其他產業及教育類型會議場次國家（地區）排名亦有提升，顯見我國舉辦其他專業領域之協會型國際會議能量亦逐漸成長。

台灣舉辦之國際會議／企業會議暨獎勵旅遊代表活動
◆ 2018 年智慧城市論壇暨展覽 (16,000 人)
◆ 2018 年亞太心臟學大會 (3,500 人)
◆ 2017 年國際獅子會第 56 屆遠東暨東南亞年會 (20,000 人)
◆ 2017 WCIT 世界資訊科技大會 (2,600 人)
◆ 2016 年第 11 屆國際糖尿病聯盟西太平洋區糖尿病會議暨第 8 屆亞洲糖尿病研究協會會議 (4,000 人)
◆ 2016 全球自行車城市大會 (1,000 人)
◆ 2016 年國際青年商會亞洲太平洋地區會員代表大會 (8,000 人)

台灣近 3 年會展產業現況	2018	2017	2016
會展產業產值 (億元)	462	440	426
在台舉辦國際會議場次	277	248	217
在台舉辦企業會議暨獎勵旅遊場次	127	120	126
在台舉辦之展覽數	279	270	268
來台參加會展之外籍人士人數	286,474	265,000	243,000
外籍人士來台參加會展活動經濟效益（單位：新台幣億元）	255.1	246	226
ICCA 認列協會型國際會議場次／亞洲國家排名	173 場 /5th	141 場 /7th	141 場 /7th

圖13-3　台灣會展產業發展概況

二、台灣MICE會展排名再躍進，場次、產值逐年成長

（傅秀儒，2019）

　　2019亞洲會展產業論壇（AMF）以「玩樂革命──讓遊戲精神貫徹你的活動」為主題，揭露國際最新會展產業趨勢、創新活動規劃與城市行銷心法。

　　近年來台灣積極向國際推展MICE會展優勢，繼2017年成功舉辦世界資訊科技大會（WCIT）、2018年智慧城市論壇暨展覽後，2020年國際會

圖13-4　2019亞洲會展產業論壇（AMF）

資料來源：外貿協會。

議協會、世界貿易中心協會年會也將在高雄及台北登場，還有2021年迎來規模最大的國際扶輪社世界年會，透過大型會展活動的連結，讓國際與會者「MEET TAIWAN」，帶動經濟及觀光成長。台灣在資訊科技、醫學、工業等領域的研究水準揚名國際，加上與國際相關學會、協會密切交流，造就台灣專業成熟的

圖13-5　台北南港展覽館2館
資料來源：外貿協會。

會展市場。且MICE對經濟及外匯收入影響頗大，外貿協會統計去年外籍人士來台參加會展帶來的經濟效益就達到新台幣255.1億元，交通部觀光局2018來台旅客消費及動向調查也指出，國際會議或展覽旅客的在台消費力最高，平均每人每日達257.21美元，遠高過觀光目的旅客的200.32美元。台北南港展覽館2館2019年3月營運，具備國家級雙層展場、多功能活動空間，也成為後續會展活動的新選擇。

(一)台灣排名超越新加坡、印度，全球協會型國際會議亞洲第五

國際會議協會（ICCA）最新統計顯示，台灣2018年排名從全球第二十六名到至二十名，全球協會型國際會議場次資料也發現，2018年台灣以歷年最高的173場、躍升亞洲第五，首度超過新加坡、印度；台北市更舉辦100場國際會議，亞洲國際會議城市進步到第六名，在在展現台灣舉辦國際會議的能量。

(二)台灣專業會展場地逐年增加

台灣成為國際會展嶄新目的地，例如2017世界資訊科技大會WCIT在台北登場，也展現台灣的專業接待能量。由經濟部國際貿易局主導的「推動台灣會展產業發展計畫」，以促成國際會議在台舉辦、針對目標市場辦理商機媒合活動等目標，以「MEET TAIWAN」品牌專門介紹台

灣會展產業的相關資源。

　　日前圓滿落幕的2019亞洲會展產業論壇（AMF），是國內會展界最具指標的活動。今年邀請全球二十四位會展專家，並以「玩樂革命——讓遊戲精神貫徹你的活動」為主題，揭露國際最新會展產業趨勢、創新活動規劃與城市行銷心法，經濟部國際貿易局副局長李冠志也表示，今年3月台北南港展覽館2館正式營運，台灣專業會展設施更充足、持續培養專業人才的同時，2019 AMF期待激盪與會者的創意規劃，為會展產業發展注入新活力。

　　外貿協會秘書長葉明水引述UFI、ICCA數據，提到亞太地區是國際會展成長最顯著的地區，根據MEET TAIWAN統計2018年台灣共舉辦683場MICE會展及企業會獎相關活動，產值粗估達15億美元。他也提到台灣是出口導向的經濟體，透過會展媒合外國買家、促進展銷非常重要，隨著台灣舉辦國際大型會議增加，以及數位科技、回歸客戶需求導向等因素，創新也成為會展產業的必要關鍵。

(三)會展產業＝城市發展

　　除了經濟部主導的「MEET TAIWAN」，台北市政府今年以「會展產業」、「健康產業」與「都更產業」作為重點發展產業，首度敦聘於醫學、科技科學學術領域、國際社團及會展產業等各專業領域共十五位

圖13-6　　2017世界資訊科技大會WCIT

資料來源：外貿協會。

翹楚擔任「台北市會議大使」，台北市政府觀光傳播局為全力推動會展產業發展，3月特別成立「台北市會展辦公室」，進行國內外會展推廣。

高雄市政府透過會展推動辦公室，成功爭取ICCA 2020在高雄舉辦、台灣國際扣件展規模達全球第三大的亮眼成績之後，高市府經濟發展局也於9月中發布會展新品牌「Kaohsiung, we connect」，展現對內整合跨領域的資源及執行力，對外鏈結國際行銷策略，使高雄成為國際會展首選城市。

會展產業發展以南北雙核心之外，目前台中水滴國際會展中心及桃園會展中心正在規劃中，台灣會展能量也擴散到不同城市，例如基隆、新竹、南投、嘉義、屏東、宜蘭、花蓮及澎湖都舉辦過符合ICCA標準的國際會議。經濟部國際貿易局也將與外貿協會攜手，結合各縣市政府，厚植台灣會展產業實力、帶動城市轉型，爭取更多國際會議活動來台舉辦。

「2021年國際扶輪社世界年會」也將在台北市舉辦。國際扶輪社每年輪流於全球不同城市舉辦年會，涵蓋全球168個國家。此次台北市是擊敗德國漢堡、美國休士頓及中國大陸香港／澳門等勝出，將是台北市極為重大的國際會展活動，總與會人數預計將高達36,000名，其中海外人士預計業將超過上萬人，是經濟部國際貿易局及外貿協會自2013年推動「台灣會展領航計畫」起，人數最多、規模最大的大型國際會議。

三、MICE產業帶頭衝 全世界看見台北（財訊新聞中心，2019）

根據統計資料顯示，會展活動本身不但每年創造了265億的直接產值，每一年有超過26萬人次以上的外國人來到台北市，間接創造574億元的相關產業總產值，效益相當驚人。因為台灣本身具有充沛的產業活動，包括電子、電腦、自行車等產業發展，像是台北固定舉行的台北國際電腦展（Computex）、台北國際汽車零配件展及台北國際自行車展等，都是每年台灣的重頭戲，更重要的是台北具有「創新能力」的軟實力，世界經濟論壇（WEF）於2018年將台灣的創新能評為全球第四，這

對於特別需要獨造獨特性、多變化的MICE來說是非常重要的。

四、台北國際會議場次破百 排名上升至全球第20名
（楊文琪，2019）

根據「國際會議協會」（ICCA）5月剛出爐的最新統計，2018年於台北辦理的國際會議高達100場，創歷年新高，亞洲國際會議城市排名由第七提升至第六，全球排名則由第二十六名進步至二十名。看好台北市會展商機，北市觀光傳播局加碼對會展業者提高補（贊）助金額、放寬專案贊助規定，並新成立「台北市會展辦公室」，全力協助國際會議競標及會議舉辦前相關協助等事項。

根據ICCA統計，2018年我國國際會議場次達173場，較2017年141場增加32場，成長22.7%；其中台北2018年全年會議達100場，占我國57.8%，較2017年76場成長31.58%。台北市會展產業發展與台灣會展產業整體表現息息相關，台北的會展場地設施，包含軟硬體整合及新建展館，例如南港展覽館二館、台北流行音樂中心等，都將提升台北MICE產業未來發展的能量。

觀傳局局長劉奕霆表示，MICE產業對台北市來說是未來的重點發展產業，根據ICCA統計，2018年台北市在亞洲排名第六，較2017年上升一名。未來將持續提供相關資源，與公會、學會及協會合作，目標是讓台北成為亞洲首選的會展城市，並盡可能的提升會展旅客數量，藉由MICE國際行銷，擴大會展周邊經濟效益並帶動觀光旅遊人口。

台北市會展產業亮眼表現除了良好政策支持外，國內會展業者長期耕耘更重要。2019年4月12日北市觀傳局召集重要會展業者、MICE飯店、企業獎勵旅遊旅行社、觀光協會及大學院校等辦理「補贊助說明會暨業者交流會」，直接與國內會展業者面對面，傾聽業者聲音，近日更加碼補（贊）助金額，於爭取國際會議階段每案補（贊）助金額由30萬元增至50萬元，提高67%，另降低申請門檻，原針對2,000人以上會展案

所提供專案贊助調降為1,000人即可提出申請。對會議辦理階段的補助則維持最高補助金額100萬元；亦提供101觀景台及觀光巴士等票券補助，期政府攜手業者為台北市創造更多會展商機。

2018年全球國際會議場次較2017年衰退約2.5%，其中亞洲會議市場逆勢成長，國際會議場次較2018年成長3.34%，全球經濟動能移至亞洲，亞洲會展市場發展持續看好，北市府於今年3月29日已成立「台北市會展辦公室」，規劃執行會展國內外推廣，擔任北市單一諮詢及協助窗口，以專業服務成為國內會展業者後盾，並擔任國外業者來台北辦理會展活動的最佳夥伴。

因此，舉辦城市或國家為促進其他產業發展機會，發揮綜效以創造總體效益，無不努力爭取舉辦會展機會，積極投入基礎建設以滿足會展需求；期能帶動及促進各產業均衡發展，以達成提升國民生活品質、促進文化與經濟交流之目的。例如香港這樣的彈丸之地，光是一年的會展活動就可以為其居民提供近萬個就業機會。而會展產業早已成為打開全球知名度的最佳捷徑，也為創造經濟效益的法寶。由此觀之，展覽產業之價值與意義，已從各產業發展平台之本質，進一步擴大成為城市與國家總體發展的高能關鍵火車頭。因此是促成對外貿易與對內有機發展雙效一體的「領袖活動」，故被譽為是「城市的麵包」、「城市的名片」、「城市經濟的助推器」以及二十一世紀的產業金礦及最具潛力的無煙囪新興產業。現今的會展產業已非純屬單一產業或視為一個普通產業而已，它已被賦與作為一個城市、甚至一個國家總體進步發展最重要的觸媒或啟動器。

擴大城市行銷效益之新思維：城市行銷之溝通對象除了觀光及會展活動主辦單位之外，尚包括外貿業者、投資者、製造業、國際企業總部及新住民，因此效益指標亦不限於觀光及會展可達成之經濟規模，從提升城市品牌形象、促進工商業投資、增加居民之光榮感、協助城市親善外交等，也屬於城市行銷效益的評估面向。每個城市所處的發展階段不同，因此在擬定城市行銷策略之前，應先瞭解城市本身所擁有之條件、應達成之目標及評估標準，並與各民間團體保持良好的溝通管道，凝聚

內部共識、連結外部資源，以及在政府部門運作上能做到跨部會之整合，朝向一致。

第四節　會展產業城市行銷

一、會展產業結合城市行銷

　　由於展覽期間將湧入世界各國人士，很多城市也因此聲名大噪，最有名的例子便是每年在德國舉辦的CeBIT德國漢諾威電腦展，該城市人口僅僅52萬餘，卻能在展覽期間成功吸引全球人潮達70萬人次參展及參觀，使漢諾威市在國際上享有極高的知名度。CeBIT為現今全球ICT產業規模最大的資通訊展頂級盛會。2012年針對四個領域的買主需求建立高度專業的展出平台：pro專業商務買主、gov公務部門、life科技玩家、lab研發人士，並結合「專業論壇」、「社群」、「國際媒體」、「企業活動」及「網路行銷」等，充分掌握數位世界脈動的中心。此外，德國可說是歐洲展覽發源地，許多展覽館由政府出資建設，結合政府與民間力量，透過展覽的乘數效果，正是城市行銷必勝的祕訣。由於歐洲會展產業的悠久歷史，累積相當經驗。國際展覽聯盟（Union des Foires Intern

圖13-7　CeBIT德國漢諾威電腦展

ationales, UFI）統計，全球每年平均舉辦超過30,000個展覽，且最大的市場在歐洲（葉曉蒨，2010）。

　　根據ICCA與UIA在2010年舉辦國際會議展覽排名調查顯示，國家排序的第一名皆為美國。然而，不容忽視的是隨著中國大陸、印度等新興市場興起，亞太地區在全球經貿之地位也逐漸攀升，會展貿易與產業及經濟發展密不可分，成為全球注目之潛力無窮之區域。亞洲已經是全球發展會展的重心。從北京、廣州到上海都積極推動會展產業。根據國際展覽業協會（UFI）統計數據中便可得知，大陸舉辦之展覽數量為亞洲地區之冠。大陸市場之展館面積約占亞洲的6%，其中又以廣州及上海為主要舉辦展覽城市，而每場展覽平均收入以香港收益為最高；在展館數方面，領先亞洲各國，其次為日本和印度（經濟部商業司、中華會展協會、活動平台雜誌）。

　　在亞洲地區，如新加坡便成功將展覽結合城市行銷，其創造出一個適合旅遊的環境，吸引旅遊、商務觀光人士重複前來，為該國帶來豐沛的觀光收入。近年澳門會展數目、規模、層次不斷提升，市場化的趨勢愈來愈明顯。據統計局資料顯示，2009年至2018年，會展活動數目由1,195項增至1,427項，增19.4%；與會人次由57.1萬增至212萬，增幅近3倍。2015年至2017年，會展活動增加值總額由14.4億（澳門元，下同）升至35億元，占所有行業增加值比重由0.4%升至0.9%（力報，2019）。

　　不論是有形收益，抑或是無形非經濟效益，會展產業如同巨大飛鷹一般，翱翔在全球藍空中，從小城市到大國家皆希望搭上這潛力無窮的機會，當它振翅飛起時，也代表著更多產業產值、更多的就業機會及提高城市形象與知名度。會議展覽產業，在我國屬新興產業的萌芽階段，然而，在歐美各國卻已存在了至少一百多年，近一、二十年來更極具發展潛力。台灣為一海島型國家，出口貿易與台灣經濟有著命脈相連的關係。然而對外貿易首重行銷能力，參與展覽亦為貿易廠商長久以來所採用的首要方式。因此會展業的推動對我國而言，不僅可提供廠商展示產品，吸引廠商及國外買主來台，更可帶動相關產業發展，進而促進整體經濟發展，提升國際知名度（經濟部商業司、中華會展協會、活動平台

雜誌）。

二、會議展覽產業之參與者與組成

　　會展產業參與者可從實際運作面來看，基本上是一個以會議或展覽為目的之核心組織，它會帶動周邊協力廠商並整合資源，以形成產品或資訊作面對面交換的服務活動；其領域包括會展前、會展中與會展後之服務（莊雪麗，2005；黃振家，2007）。

　　依據ICCA（2007）的歸納，會展產業參與者包括：(1)旅行社業；(2)航空運輸業；(3)會議展覽顧問服務業；(4)觀光局或會議局之政府角色；(6)會議展覽中心之設備與技術角色；(7)旅館飯店業；(8)周邊協力廠商等，由此可知參與者可謂相當廣泛、多元。**圖13-8**為會議展覽產業之組成，會展服務包括會展顧問、會場布置、保全、會展解說、同步口譯、翻譯、速記、印刷、出版、美工設計、廣告、事務機器、文具、裝潢、電器、配線工程、模型製作、公關行銷、燈光音響、攝影、DM、演藝、模特兒、紀念品、特產、藝品、花卉、免稅商店。會場、展場、住宿、飲食包括會議場地、展覽場地、活動場地、文化場地、劇場、學校、旅館、餐飲。會展服務包括旅行社、航空、鐵公路運輸、遊覽車、計程車、租車、報關、倉儲、快遞。

　　工作大贏家（2006）指出，會展舉辦的成功與否，不僅要有周邊軟硬體、相關產業的配合，重要的是該展覽是否具有商機？能否爭取與觀光結合，為國內產業帶來效益，皆是在發展會展產業時應特別注意的。會展產業所包含的業種相當廣泛，硬體設施部分有：會議或活動場地、電腦網路、投影視訊、會場設計及裝潢、舞台布置、音響工程、燈光特效、同步翻譯等視聽設備；軟體部分則有：會展籌辦、公關行銷、活動企劃、廣告媒體、平面設計及印刷、觀光旅遊、餐飲及住宿、保險、交通運輸等，其中又以觀光產業最重要，兩大產業相結合所產生的加乘效益，不容小覷。商業司表示，推動會議展覽產業的周邊效益非常大，包

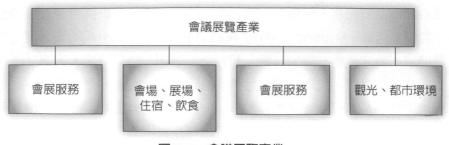

圖13-8　會議展覽產業

資料來源：Tabei (1997).

括買機票、航空及住旅館等，一個觀光客來台估計每天消費5,000元，但來台參加會展產業的商務人士消費卻是觀光客的4倍，預估每天消費額可達2萬元。

涂建國（2011）指出，台灣由經濟部自2005年起積極推動「會議展覽產業」，全方位給予各類型國際會議及國際展覽實質的支持與協助，於2009年起由國貿局執行「台灣會展躍升計畫」，擴大服務範圍，成效卓著。從舉辦國際會展活動看城市行銷策略景點、城市形象與生活品質、城市居民，因此規劃城市行銷應以市民為核心思考，由當地及區域政府、工商業團體及公民團體，共同形成一個具有社會共識之規劃策略，台北花博雖為政府主導型的會展活動，可貴的是，仍激起了社會各個階層及市民的高度認同，也讓政府與民間共同累積了合作的基礎，這個學習經驗將有助於日後更有效地規劃城市行銷活動。

第五節　展覽行銷

展覽發源於德國市集，迄今已有一百多年歷史，亦是台灣企業將商品資訊傳達給現有或潛在消費者的良好溝通機會，隨著企業國際化潮流的發展，企業借助於展覽以促銷其商品與服務，有愈來愈多的趨勢（吳興蘭，2002），吳興蘭（2002）將展覽定義為一特定期間內，廠商為推

廣最新商品或服務,聚集於一特定場地陳列其商品,以供消費者觀看的一種交易活動。Maitland(1997)將展覽依參觀對象區分為消費者展、專業商展、特定活動三類,展覽,簡言之,是在一特定時間,廠商(包含製造商、貿易商、代理商等)為推廣最新產品或服務,聚集於一特定之場地陳列商品,以供買主觀看的一種交易活動。展覽是由展覽主辦單位規劃具有特色之展覽,以吸引參展者參與及買主來參觀,進而達到多邊雙贏的行銷組合。在有計畫之籌辦下,參展者與買主可於最短且快速的時間在現場瀏覽商品,聚會討論,滿意即可下訂單購買。

展覽組成的三大要件為主辦單位、參展者以及參觀者(**圖13-9**),當然包括展覽的商品(有形物品或無形之服務)、展覽的時間、展覽的場地等,都是影響展覽績效的因素(胡文華,2003)。

以下之研究範圍,界定於含有交易目的之國際性展覽,稱之為商展、商業展覽、貿易展覽,或以展覽泛稱(胡文華,2003)。

一、展覽的構成要件(胡文華,2003)

(一)主辦單位(show organizer或show management)

係指展覽的發起單位,負責展覽企劃、徵展、到展覽期間的展場管

圖13-9 展覽之三大要件

資料來源:胡文華(2003)。

理等，展覽的成功與否，展覽主辦單位的行銷相當重要，成功的展覽也在於主辦單位能掌握業界買主參觀者的需求。同時，主辦單位要負責安排展覽所需的各項展場設備，發動廣告文宣，徵集廠商前來參展，再邀請買方前來參觀採購，是展覽活動的推動者。展覽的主辦單位可能是展覽公司、產業公會、商會或當地政府所屬機構等，種類繁多。

(二)參觀展覽者（buyers）

來參觀展覽者不全然是會採購的買主，可以按參觀者到訪展場的目的分為四類：

1. 尚無採購需求的買主：只是來學習，增長見聞，瞭解市場及產業，以作為研發、品質管控或改進參考，這類買主是屬於學習者，雖不採購，但對採購過程會有影響力的人，仍可稱為重要訪客，必須小心接待。
2. 不一定會下訂單的買主：可能遇到困難，擬在展場中找尋能解決問題的替代商，或向原供應商提出其他開發或改善計畫者。
3. 應酬式的買主：這類多為老客戶，目前並無採購意願，只是到展覽會上來探望熟識的參展廠商或朋友，參展者也清楚要在展覽會上發掘新客戶是越來越難，但如果能維繫且保留這類的老客戶，也是很重要的。
4. 真正來洽談訂單的買主：或許是單獨前來，或許是組團採購的團隊買主。這個團隊可能來自工廠的生產部門、研發部門、財務部門及經理主管組成，目的為在展場中直接與參展廠商討論，並即刻彙總各意見，做成決定以爭取時效。

(三)參展廠商（exhibitors）

大部分之展覽參展廠商均為展品之賣方，可能是製造商、貿易商或提供服務之業者，展出的商品同質性相當高，對買主而言是方便採購，然而對各參展廠商會有面對面的激烈競爭，參展廠商求勝心切，必須將

最好的商品面表現出來。

隨著國際貿易之興起，國際性展覽逐漸增多，規模日益擴大，展覽次數逐漸頻繁，也漸漸增加對展覽周邊服務的需求，例如：展場裝潢、展品運輸、運輸報關、參展顧問服務、參展文宣廣告、旅行行程安排等，對這類業者也產生無限商機，展覽的成功，這些展覽周邊服務業者，展覽的幕後工作者，也是展覽會不可缺少的要角之一。

二、展覽是行銷組合的一部分（胡文華，2003）

展覽是行銷組合（marketing mix）的一部分，而不是行銷部門的一項獨立業務，展場就是行銷策略演出的舞台，因此，參展活動必須與展覽單位的其他行銷活動密切配合，行銷組合中的展覽訴求、展覽意義、展覽的宣傳推廣、展覽後續衍生的需求策略，都可經展覽的舉辦而表達出來。

展覽本身是一種沉默的銷售行為，但在展場內，商品陳列、買主需求、展示理念資訊無形中散播出來，為未來之交易建立了基礎，所以展覽活動中，進行的工作項目裡最重要的就是「溝通」（communication），也就是資訊的交換，參展者先扮演資訊提供者的角色，在展場內將自己的商品及公司形象傳達給參觀的買主，而參觀者則扮演資訊的接收者。當參觀者開始向參展者表示意見共同討論時，則雙方的角色互換，且進行交換資訊，藉著展覽活動，也可能是藉由文宣形象設計、人員的接觸、商品的試用，達到買賣雙方溝通的目的。

展覽也是一種「客戶自動上門來」的行銷活動，在國際貿易蓬勃的時代，貿易廠商往往以參加各種國際性的展覽，接觸買主，提供客戶主動洽詢的服務。若要藉展覽來獲得商機，則展前行銷工作必須確實做好，要想維護商品價格、接獲大量訂單、展場接待人員的訓練、展中行銷工作、展後的售貨服務等，就要嚴格要求。另外，攤位的布置、展品的裝運展示等，也都是影響參展績效的重要因素。主辦單位已將買主邀

請到展場門口，而參展廠商要設法吸引買主到自己的攤位上參觀。

三、我國的展覽服務業環境分析（胡文華，2003）

展覽是業者資訊交流的重要媒介，也是廠商行銷商品的最佳利器，展覽活動的多元性及整合服務特性，會帶動周邊產業及國家整體經濟的發展，尤其是舉辦大型的國際性展覽，衍生相關產業商機是相當可觀的，更重要的是可以提升主辦單位的國際形象。

台灣是世界科技大國，每年舉辦的電腦、電子等國際展覽，吸引國內外大批參觀人潮，配合舉辦的半導體、通訊等國際研討會，包括英特爾，微軟等國際企業負責人也來台與會主講，顯示台灣雄厚的經濟實力，已成為推動展覽服務產業的後盾。

未來展覽的發展趨勢，將朝以下的方向進行（胡文華，2003）：

1.專業化。
2.密集化。
3.國際化。
4.網路化。

第六節　會展行銷

一、品牌行銷

掌握這四個步驟，會展行銷一把罩（徐欽盛，2018）：

台灣的「會議展覽產業」（Meetings, Incentives, Conventions, Exhibitions，簡稱MICE產業）蓬勃發展，產值年年增長已經從2013年的341億元成長至2017年的440億元規模。以下將從會展行銷策略所涵蓋兩

個面向:「活動行銷」、「事件行銷」來做進一步的探討。

1. 造勢活動要先開跑:透過活動營造整體會議展覽的氣氛,包括感動參與人士、提高參與者的滿意度等等,都是會展行銷策略非常重要的一環,諸如:展前造勢、開幕典禮、記者會、專業論壇、研討會、產品發表會、產品競賽評選、頒獎典禮等都是箇中的策略。

2. 邀請重要嘉賓站台:會展活動如果能夠邀請到重量級嘉賓更是一大賣點。

3. 議題不斷延燒發展:2017年,提出有關漫畫與動畫的六大政策方向,像是「建立單一漫畫資訊入口平台」,讓國內外廠商與動漫創作者建立有效的合作關係;擴大扶植ACG(Anime、Comics、Games,動畫、漫畫、遊戲)產業,透過「新媒體跨平台內容產製計畫」,推動角色經濟,未來還將設立「國家漫畫博物館」,進行漫畫史料的蒐集等等。

4. 魚幫水,水幫魚:會展行銷最有魅力的地方,它不但能夠讓主辦單位獲得預期效益,更能打開廠商的能見度與銷售量,進而達到相贏互利的結果。即便廠商不見得可以在活動期間獲得立竿見影的效益,但透過參與會展來提升自我知名度以及形象,有了認識更多客戶的機會,相信當這些種子都撒了出去之後,有一天這些種子還是會結出果子來的。

二、會展行銷的技巧與手段

(B2Bers,https://www.b2bers.com/big5/guide/expo/017.html)

會展公司在經營會展項目的時候,行銷是個普遍關注的問題。展會行銷只是透過展會的形式向顧客及同行業展示自己的最新產品及成果,一方面可以增加公司的業績,另一方面是提高公司的品牌影響力,根據目前中國會展業的狀況以及筆者的親身經歷,如果組展企業對某個展覽

會的銷售額不滿意，一般會首先想到以下會展行銷主要措施：

1. 加大廣告宣傳力度，使更多的參展商對展覽會產生興趣，以擴大潛在市場的規模。
2. 透過嚴格控制成本和開展規模經營，降低展覽會的報價，以增加有效市場購買者的數量。
3. 對展覽會進行適當調整，以降低對潛在購買者的資格要求。
4. 制訂更有競爭力的行銷組合方案，力圖在目標會展市場中占更大的份額。

無疑地，以上幾條措施是符合常規的一般行銷手段，能在一段時期內起到作用，但從會展業發展的長期戰略來看，似乎有些不妥：

1. 廣告並不是多多益善的，成本是需要考慮的。
2. 展覽會價格不宜輕易改動。
3. 降低參展商資格的方法在任何時候都斷不可取。
4. 制訂更有競爭力的行銷組合方案是最好的方式，而且每個企業各有優勢，利用優勢橫向或縱向聯合，降低成本，改善服務，提高市場份額，應是解決會展行銷的最有效的方式。相關專家認為，可採用以下方式：

 (1) 會員制：由於會展業的特殊性導致展會結束後，會展公司和參展商很容易就此失去聯繫，而會員制恰好提供了一個會展企業與參展商繼續保持聯繫的機會，為下一次展會建立客戶基礎。會員制行銷的重點是返還利益的問題。一般來說，業務往來次數越多，價格越低。但是，想要吸引更多的會員，僅靠和別的公司相差不大的折扣是遠遠不夠的，需要不斷地在應對策略上推陳出新。如果企業規模相對較大，便可以利用自身的優勢進行立體行銷，會員的返還利益可以不僅限於展覽，還包括會議、宣傳、市場調研、技術交流，甚至是媒體監控等。會展業會員制也與其他行業會員制一樣，存在一定的風險，如品牌管

理、成本負擔、推廣週期等。

(2)用「會前會」和「會後會」促進展會行銷：通常的「會前會」指會前籌備會，即主辦方將參展商集合起來，統一安排工作進程並當場解答參展商的各種問題。這裡「會前會」是指專門針對即將籌備或已經開始籌備的展覽而策劃的技術研討會。這種研討會技術性強，主題與展會密切相關，爲展會服務。「會後會」是指各種展會的後繼服務。目前在國內，這項服務似乎仍被忽略。但是，對那些舉辦定期展會的主辦方，會後服務更顯得重要。「會後會」不一定眞的要開會，要視情況而定。會後主辦方可以透過多種方式追蹤參展商對展會各項服務的滿意程度，並根據參展商的回饋進行改進。因此，對會展行銷而言，低成本和服務創新是重點，靈活應變的組合策略是關鍵。

三、參展行銷策略

（https://www.tainanshopping.com.tw/public/dls/96.pdf）

(一)爲什麼要參展？

展覽爲企業整合行銷溝通工具之一，參展亦是企業整合行銷溝通的極至表現。

(二)展覽在行銷的重要性

1.參展是僅次於人員直接拜訪的業務拓展方式。

2.70%買主可找到新供應商或獲得報價資料。

3.50%買主會與參展者繼續業務聯絡。

4.25%買主會在展後下單。

(三)參展目標

◆非銷售目標

1. 品牌建立：增進企業以及品牌形象、拓展新的市場及企業版圖、增加投資者對品牌的印象、介紹公司新的產品或新提供的服務。
2. 消費者關係：強化與現有消費者關係、教育消費者、測試消費者對產品的觀感、顧客關係管理。
3. 媒體關係：增加公司在媒體上的曝光率、強化與主要媒體的關係。
4. 市場研究：測試新產品、蒐集競爭者的情報。

◆銷售目標

現場銷售、開發新的訂單、取得參觀者的聯絡資料、開發潛在客戶、員工訓練、招募新員工、支持現有通路加強通路關係。

(四)參觀者對展商印象深刻之原因

展出產品有興趣33%、現場操作演練講解27%、著名之公司11%、攤位設計與色彩10%、攤位人員表現9%、其他。

(五)產品的策略

依設定目標客群（上班族、學生、媽媽、家庭主婦、全家＋小朋友）→購買意向及購買能力→提出產品（根據參展目標決定參展品→準備參展產品及服務）。

(六)攤位的策略

1. 移動式主動出擊、促銷、加強展前行銷（主動通知顧客參展優惠）、攤位裝潢（→攤位不佳的策略）。
2. 攤位設計要素：符合參展目的、焦點集中具吸引力、展出主題意

象、公司CIS及展品、符合陳列接待作業等實務需求、流暢的動線、環保。

3.燈光運用：光線與參觀者視線同方向，參觀者備感舒服。

4.顏色&圖之運用：

(1)營造氣氛、增加價值感、傳遞訊息、吸引注目及參觀。

(2)科技產品冷色系，食品暖色系。

(3)局部使用少許明亮色可凸顯此一區域。

(4)展品背景淡色系（對比反差之運用），高處明亮色。

(5)用圖少量大張、訴求搶眼。

(6)展覽文宣品的設計要領：圖文並茂。

(七)參展人員服裝

服裝有吸引注目與提升公司與品牌形象及作業舒適之目的，服裝統一不可零亂，符合公司品牌。

(八)展品陳列策略

1.合適地陳列商品可以達到展示商品、刺激銷售、方便購買、節約空間、美化購物環境等重要作用，甚至可提高銷售率20%以上。

2.好吃、好看、好想買——提供訊息及具有說服力（陳列讓產品會說話）。

3.不買可惜——刺激銷售。

4.確認陳列主角、主題、意象。

5.品項不貪多、不雜亂、不擁擠、不影響動線。

6.以創意創造話題。

7.結合體驗更佳。

8.單品陳列：數大就是美與吸引、利用輔助陳列物。

9.多品項陳列：分門別類、展架展櫃區隔、標示、整齊、主客鮮明、以輔助物或數量凸顯主角。

(九)參展人員策略

參展績效創造來自人員：五秒鐘可留下正面印象，但消除負面印象三十分鐘，因此，人員挑選及訓練是必須的。

1. 工作人員訓練：所有人員，包含公司參展員工、臨時人員、工讀生、Show Girl。
2. 攤位接待的黃金五秒鐘：展場接待人員只有五秒鐘可以吸引經過攤位的參觀者接受進一步的產品或銷售資訊。
3. 攤位接待方法主動積極：攤位上、走道上、移動式。
4. 移動式接待方法：主動出擊、親和力、吸引力、裝扮、道具（舉牌、模型、贈品、DM、么喝）。

(十)行銷策略

1. 黃金五秒吸引力因素：贈品、折扣、活動、舞台、文宣品、話術。
2. 產品型錄：95%的訪客會拿DM、65%拿DM的人會丟掉。
3. B2C最有效銷售法：贈送、折扣、搭贈。
4. 攤位活動：遊戲、產品示範操作、體驗行銷、試吃試用。

(十一)結語

1. 展覽成功因素除了主辦單位因素外，參展廠商的努力占50%。
2. 參展不能只是覽期間的努力，展覽前的規劃及實際與客戶或潛在客戶的互動占展覽成功的一半因素。
3. 不要偷懶，好好選擇展品、準備好最暢銷的商品、最吸引人的商品、適當陳列及示範、注意攤位設計及商品擺設、做好員工訓練。
 (1) 參觀者對展商印象深刻之原因：展出產品有興趣33%、現場操作演練講解推銷活動27%。
 (2) 參展績效創造來自人員，掌握黃金五秒吸引力。

4.再接再厲記取經驗，找出最佳方法。

四、以小搏大創商機，國際展覽行銷關鍵（廖經維，2012）

展會主要是在特定時間內提供一個交易平台，促成商貿合作的機會。拓展海外業務成功的關鍵方法之一，就是參加的「國際性專業展會」（B2B）。此類展會通常舉辦在各國的一級城市，擁有強大的內需市場或地處國際貿易的樞紐，能吸引世界各地的同業參加。隨著「國際性專業展會」的發展，不僅參展廠商來自世界各地，買家與參觀者也具高度國際化，是中小型企業拓展海外業務最好的方式。

目前具有相當歷史的知名「國際性專業展會」之展期通常為三天，在短時間內能夠吸引至少200家參展廠商與20個大國以上的參與。以「2011年亞洲機能性食品原料展」（FI ASIA 2011）為例，共有231家（總計24國）廠商參加，包括中國、美國、英國、義大利、日本、韓國、新加坡等，參觀買家亦達上萬人次。展會期間不僅是展商與參觀買家間的洽商機會，更可促成展商間的異業同盟。參加「國際性專業展會」不僅能在當地找尋商機，更可增進企業在國際上的知名度。

但國外消費相對於國內消費水平，相對高出許多。使用此種行銷方式需要耗費較多的經費，必須運用專案管理概念，針對每個環節進行謹慎規劃，才能以最少的花費達到最高的效益。參加「國際性專業展會」要表現出專業性，所以「精緻的攤位裝潢」與「完善的人員配置」不能省，要做好整體規劃，掌握企業未來欲在國際上發展的方向，善用外語人才協助洽商，才能吸引其他國家的廠商或參觀買家的關注，進而發展合作機會，創造企業發展的新藍圖。

(一)做好整體規劃以展現企業形象

攤位整體意象就是企業的門面，不能馬虎行事，必須兼顧各項環節，才能讓參展有好的開始。參觀買家會依據所看到的攤位整體設計

感，判斷這間公司是否具有合作的價值，其他參展廠商亦會比較展場內各攤位與自身的差異，評定企業的優劣。展會中各攤位如同百花爭艷，不只比產品與服務，更藉由裝潢設計暗地較勁。而有效的運用最少的預算達到最好的成效，則必須仰賴好的整體規劃，讓每一分錢都花在刀口上。

◆企業形象決定一切

「攤位整體裝潢設計感」與「現場服務人員的形象」就非常重要，打造企業形象的展前規劃之關鍵有四點：

1. 裝潢色調與企業形象結合：運用「企業標誌」（logo）的色調與樣式為依據，進行攤位相關設計。
2. 善用視覺溝通的簡約原則：產品照片應占整張海報的三分之二以上，文字不必太多，以便於整體版面乾淨，利於遠處參觀者的注視。若有需要對該產品進行介紹，則以DM文宣取代，因為這樣才能吸引有興趣者前來詢問，製造洽談的機會。
3. 產品類別勝過公司名稱：攤位內若有小展台，在展台上方的標示物以產品類別為主。專業參觀買家或廠商首先會關切在他要的產品上，其次才是公司品牌。
4. 攤位決定參展成敗：參觀者會從攤位位置、大小、類型與面向來判斷這間公司是否具有相當規模，或者是否有事先做好規劃，而影響後續洽談的意願。

◆精打細算以小搏大

參與「國際性專業展會」的花費最主要集中在攤位租金與裝潢費。以下就攤位訂購相關事宜簡單介紹，讓讀者能對攤位租金的項目與花費有初步的瞭解：

1. 攤位價格：攤位形式主要分為「邊間」、「三面開」、「兩面開」、「邊角」與「島型」等五種。通常展會公司提供兩種選擇：

(1)標準攤位（standard booth）：由展會公司提供簡易裝潢，面積多為9平方公尺或12平方公尺，價格亦由13萬元至27萬不等，依據舉辦展會公司隸屬國家別，計價幣值有歐元、美金、日幣、港幣與人民幣。

(2)淨地（space only）：提供參展公司自行裝潢的空地，單位面積會稍微便宜一點，但總價仍然非常高，一般規定至少需訂購12平方公尺以上。建議可以跟幾間公司合作共同參展，唯一要注意的是這塊地只能有一種裝潢形象，千萬不要變成組合式的。

2.攤位位置：在訂購攤位時常可發現攤位圖上每一塊格子都不一樣大小，都是依據前一年度的攤位分配圖，如果前一年度租用的公司今年度續租，則在攤位框格中央會寫上公司名稱。如果沒有寫上任何名字，表示展會公司希望這塊地是一起租出（淨地）。其他剩下攤位會依據9平方公尺的正方形為切割單位，供標準攤位使用，通常分布在展場的外圍。需特別注意的是，別迷信中央走道，因為公司租用攤位淨地規模不大的情況下，選擇中央走道反而招攬不到客人。

3.展會資訊蒐集：對於初次規劃海外展會事務的公司或人員而言，最難的是資訊來源。建議先詢問同業或探查同業通常參加哪些展會，從這些展會資訊開始蒐集與分析。亦可跟官方單位合作，國內許多政府單位致力於協助台灣企業走向國際，不僅提供許多國際上貿易資訊，更時常帶領廠商出國參展，運用這些政府單位的豐厚經驗，可減少初次參展的摸索時間。

4.攤位訂購：確立要參加的展會之後，可至該展會網站上訂購，或者透過展會公司在台灣的窗口訂購。許多大型展會公司都會在台灣設立分公司或辦事處，透過台灣代理的好處是因為他們都需要業績，所以比較可以要求一些優惠，甚至是價格折扣。亦可如同前述方式，透過觀展直接現場訂購，直接選擇希望的位置。

◆運用廣宣吸睛

　　要在展會眾多廠商中脫穎而出，最好的方式運用廣宣方式讓參觀者聚焦，亦可吸引當地其他業者前來參觀。常用的方式有當地報紙刊登與大會手冊彩頁兩種：

1. 報紙刊登：運用「報紙刊登」來增加受關注的程度，至少需要三次，分別是展前一週、展會前一天與展會當天。
2. 大會手冊彩頁：「國際性專業展會」皆會在入場時，提供參觀者一本記載所有參展廠商資訊的刊物，類似雜誌形式。可選擇在大會手冊中刊登彩色廣告，最低限度是單面。

(二)掌握標靶目標以拓展當地市場

　　參加國外展會來行銷自身產品前，必須要謹慎思考參展的目的與目標族群為何？並對此發展對應的策略，若貿然參展可能導致比不參展更糟糕的結果──企業形象大損。

◆掌握參展目的，對症下藥

　　每間公司都有其條件與實務限制，公司規模的大小、當地品牌知名度、當地有無代理商、產品特性與區隔等，都會影響參展的成效。中小企業出國參展不外乎希望找到當地代理商或找到策略聯盟的夥伴，創造更多的收益。在缺乏品牌知名度的情況下，別奢望參觀買家或廠商會在展會期間大量採購貴公司產品，並且短暫的收益不代表參展是成功的，甚至可能導致反效果。例如為了能在最後一天將產品大量銷售完而大減價，會導致消費者對於該品牌之印象變差──將之視同為便宜的商品。

　　如果說當地已經有代理商，則直接請當地代理商代為參加，台灣這邊派一位前往參與即可，不必從台灣大老遠花大錢跑去參展。如果未曾到過當地，即使展會期間提高了品牌曝光度，最終還是沒有用的。

◆確認標靶展會，聚焦出擊

許多展會公司靠著舉辦「國際性專業展會」賺取大量收入，常廣發邀請函請各家公司參加，但許多展會並不一定具有相當規模與知名度。好的展會能夠匯集各國專業買家來洽商，提升參展廠商的商貿媒合成效。一個展會的好壞都需要親臨現場檢視才會知道，也才能知道該展會是否適合自家公司產品。所以需要多方探查欲參加展會的資訊，確認該展會具備參加的價值，再進行相關的規劃。

◆找尋焦點廠商，提前邀請

不僅可以在展會中等待買家光臨，亦可直接針對欲合作對象進行邀請。建議在展會前先以電子信件與國際電話與對方聯繫，並於展會舉辦前幾天前往拜訪，邀請該廠商於展會期間前來參觀與洽談，結合前述的企業形象打造，即可最大限度的提升合作機會。在展會結束後幾天內再拜訪有機會發展合作的廠商，爭取直接簽署合作意願書，或者是直接進行後續合作方式的細談。

(三)建立溝通連結以促成未來商機

良好的溝通是參展成敗很重要的關鍵之一，如何有效的將自身產品所有優點傳達給參觀買家與其他廠商，以及如何正確接收到他們的需求都是展會期間需要特別注意的。

1.善用具翻譯能力員工與當地翻譯人員。
2.攤位內設洽談區增進商貿細談機會。
3.以DM提供詳細資訊增加未來商機。

五、展覽行銷的效益及參展之外的行銷模式（高明，2016）

參展效益如何衡量？

首先，我們還是得知道公司工業型產品是什麼！是原料（raw materials）、零件（components）、半成品（semi-finished products）或是成品（end products）。是標準品或是客製化產品呢？現在的銷售型態為何呢？自行銷售或是透過通路夥伴呢？我曾經有一位客戶，他的產品可以是零件，可以是半成品，還有也可以是成品。那請問他的潛力客戶群應該是誰呢？要參加哪一類展覽效益最大呢？那才是頭痛的問題。所以追根究底，先瞭解並定義清楚公司的銷售型態，甚至需要「out of the box thinking」，從參展開始到客戶下單，對B2B的銷售型態可不是立即發酵，加上時間參數，產生的效益如何歸屬呢？一般而言，如何取得有效潛力顧客的量化及質性數量是最重要的評估指標。以下幾種方式可供參考評估。

◆對於新客戶的評量指標

　　1.參展時獲得潛力客戶聯繫方式的數量（與往年的相比）。
　　2.測試新客戶對產品／服務的反應得到的反饋數量及品質。
　　3.吸引新客戶願意洽談或甚至一起現場拍照留影的比例。

◆對於現有客戶的評量指標

　　1.達成現場締約或是下單的數量。
　　2.展前邀請跟實際到展台的比列。
　　3.蒐集競爭對手的資訊的品質。

參展的效益一定要回歸到「參展目的」這個議題來討論。是新產品要大量曝光及市場試水溫？或是成熟產品的追單大會？或是藉機會找

通路,策略聯盟的夥伴?針對不同的目的要事前準備的時間及材料都不同。只有目標設定清楚了,才能展前就開始蘊釀、造勢、邀約,讓展台上的產品得到最高的關注。當然,如果是國外參展,趁機一次回訪展場上有高度成交機會的客戶案件,更能呈現公司的重視程度,也達到最高的經濟效益。

參展當然不是B2B產品唯一的行銷方式,只是傳統上慣用採取的方式。公司可以從產品的產業整體生態上多些對外銷售模式的探索拓展其他管道的模式。根據最新網路搜尋引擎的搜尋訊息分析,已有超過30%的企業採購行為會上企業的官方網站找尋欲購買的產品或服務的資訊,這是長期以來,B2B行銷模式總是想到用自己的銷售人員或是靠傳統通路,忽略了「互聯網+」帶來的衝擊。同時B2B的電子商務銷售平台(境內/境外)也提供企業用戶用來連結買方和賣方的商機訊息,甚至在平台上直接搓合。

六、善用參展技巧,成功拓銷海外市場(邱源傑,2017)

對於台灣許多中小型企業來說,參展是行銷推廣的重要途徑之一。透過參展,廠商可以提高自己產品曝光率、開發潛在客戶、與採購買主面對面洽談,進而促成交易。因此,企業在規劃行銷活動時,往往將「參加展覽」視為年度行銷活動的一大重點。然而,企業受限於經費、規模、專業與經驗,花了大錢,效果卻不見得好。同樣是參展,為什麼有些攤位總是人潮絡繹不絕,有些攤位卻門可羅雀?這時,參展技巧和行銷手法就是吸引人潮、增加買氣、成功參展的重要關鍵。

一場順利且成功的參展行銷,不僅是在展場中獲得訂單,參展廠商的前置準備工作,也十分重要。在確認參展後,詳讀參展手冊,是開啟成功參展的第一步。許多主辦單位對於在一定期限內報名完成的廠商,會給予優惠的價格,所以提早申請可以讓廠商節省不少開支。再者,展品是展覽的主角。因此,在展品運輸方面,一定要慎選值得信賴的報關

公司及保險業者，才可以避免展品在運送過程中發生遺失或損壞等不必要的風險。此外，展覽前，須對工作人員進行教育訓練，並在展覽準備期間寄發買主邀請函，確實掌握既有買主資訊，以提高曝光率與展出效益，而達到有效的接待。

「展覽不只是報名參加就好！」楊總經理也提醒廠商，報名展覽前須先做好5W2H的思考整理。分別是：為何要參加展覽與對展覽的期望（Why）、誰是目標客戶（Who）、何種產品可以滿足市場的需求（What）、哪一個展覽可以達成目標（Which）、何時開始執行（When）、如何利用有效工具或方法來達成展覽目標（How）、參展預算（How Much）。展覽前擬定行銷策略，才能在展覽中發揮最大的效益。同時，也要依據產品生命週期去擬定參展策略。產品週期可分為：「導入期」、「成長期」、「成熟期」、「衰退期」。新產品導入期，展品應選擇「市場滲透策略」；產品已被市場接受的成長期，則應選擇「多樣化策略」；產品進入由盛轉衰的成熟期，則選擇「差異化策略」；至於衰退期，則應選擇「退出參展策略」。

展覽中的行銷方式，可利用展示品陳列、攤位裝潢設計來吸引買主。楊總經理以各式的參展案例作詳細的說明，從展品的燈光、陳列、公司商標的主視覺等，皆可依預算布置，擺脫傳統框架，以吸引買主注目，達到有效行銷。買主接待部分，為了在展覽中進行有效接待，建議可由兩組人員替換。同時，公司形象也是展覽行銷的一部分。除了攤位應保持整齊乾淨外，工作人員應避免在參展攤位上飲食，才可使買主留下專業形象，促成訂單成交。

展覽結束後，與潛在買主進行聯繫，並留下買主完整紀錄，可作為日後追蹤的依據。展後績效評估方面，依據各個指標達成的情況，經由檢討可降低類似的問題發生，讓下一次的參展能夠更加順利。

展覽的種類包羅萬象，除了針對專業買主所舉辦的「專業展」，還有以消費者為參觀對象的「消費展」。除此之外，還有許多不具商業目的的展覽，如教育留學展、文化展等等。這些展覽的規模、性質以及目的也都截然不同，廠商可斟酌挑選。

第七節 會展科技

一、會展科技運用的趨勢

儘管視訊會議已被廣泛使用於未能到場之與會者,但是面對面的會議模式仍能吸引與會者,也促成會展產業持續投入於科技運用促進活動體驗的關鍵因素,目前會展科技運用的趨勢是朝客製化服務以及更講求資訊與相關平台的整合,例如有業者計畫將手機APP、臉部辨識、虛擬實境(virtual reality)、人工智慧、機器人等線上資源軟體整合於共同平台,將其提供予會展活動籌辦單位,作為服務項目;另外,會展APP的使用也由單純的與會者提醒及幫助其融入活動主題,逐漸發展為導入具客戶管理之功能。簡言之,會展業來年將面臨既要節約支出又要增加活動吸引力的狀況,使得主辦單位開始思考如何運用特色發揮其獨特甚至難以取代的價值,雖然面臨挑戰,但是從另一個角度思考,亦不失為轉變進化的最佳時機。

圖13-10 會展科技虛擬實境

資料來源:https://www.inside.com.tw/article/5118-what_are_vr_mr_ar

二、國際標準的會展設施（MEET TAIWAN，臺灣會展環境）

台灣積極建構國際級之會展場館，包括「台北世貿展覽1館」、「台北南港展覽1館」、「台北國際會議中心」及2014年4月正式營運的「高雄展覽館」，已形成南北會展發展之雙核心。「台北南港展覽2館」已於2019年3月4日開幕啟用，與南港1館合計可提供約5,000個標準展覽攤位及不同功能的會議場地，另目前規劃中的尚有台中市水湳國際會展中心以及桃園會展中心等，可望帶動台灣會展產業邁入新紀元。

台灣以3C產業的蓬勃發展聞名於世，更將高端科技應用於會展活動，例如APP、QR-Code、Facebook、RFID等及免費Wi-Fi等，為會展人士提供先進、便利與即時之服務，搭配台灣親切、高效率之專業服務，令國際商旅人士留下深刻印象。

三、國際會議活動

台灣在醫學、資訊與科學等領域之研究水準揚名國際，同時與國際相關學會、協會等密切交流，造就了台灣專業且成熟的會議市場。根據國際會議協會（ICCA）全球協會型國際會議場次統計資料，2018年在台舉辦協會型國際會議數達173場，足見台灣會議產業實力。

四、專業展覽活動

依據UFI「亞洲會展排名」報告指出，2018年台灣計有5個展覽館、140項展覽列入統計，展覽總銷售面積計有863,750平方公尺，排名居亞洲第六名。2014年高雄展覽館啟用，該館規劃約1,100個攤位，促使「台灣國際扣件展」、「台灣國際遊艇展」及「高雄國際食品展」三項大型國際專業展覽展出規模創新高，勢將有助台灣整體展覽規模的擴大。此

外，台灣先進的資通訊科技及產業聚落優勢，更有效提升台灣展覽產業的國際競爭力。

五、多元專業展覽，薈萃無限商機

台灣優勢產業實力，造就每年辦理逾80項專業展，包括資訊電子類、機械類、自行車類、汽機車類、運動類、食品類、文具禮品類及醫療健康類等等，也成就許多知名國際大展，其中，全球第二大的台北國際電腦展、台北自行車展更是業界典範。根據國際展覽業協會（UFI）調查，台灣平均展覽面積居亞太地區第二位。台灣具執行大型專業展覽能力的展覽公司逾20家，他們以成功的經驗，帶您開發全球市場、媒合最佳商機。

六、科技化與個人化 智慧會展新趨勢（林月雲，2017）

美國IACC（International Association of Conference Centres）執行長馬克庫珀（Mark Cooper）指出，「科技應用在會展策劃所扮演的角色愈來愈多，包括會展活動內涵、尋找及預訂會展場地、和現場互動等規劃」。庫珀強調，「在科技應用與人的關係找到平衡，才能造就成功的會展」。

在數位轉型（digital transformation）的浪潮下，影響了全球會展業的經營模式，科技應用在會展策劃所扮演的角色越來越多，包括數位策展、會展內容、預訂會展場地和現場互動等，運用科技強化主辦方和參與者的連結，透過智慧會展將持續讓會議和展覽活動更具影響力。林月雲（2017）參考美國CEIR（Center for Exhibition Industry Research）、IACC（International Association of Conference Centres）、Eventbrite、Genioso Event Magazine等研究報告，歸納以下三個全球會展科技趨勢，帶您看見科技應用在會展策劃扮演的重要角色。

(一)趨勢一：直播（Live Streaming）

在會展活動進行時，同步分享直播影片，能擴展會展活動的行銷力，並開發具潛力的客戶，增加社群平台參與度與會展活動的影響力。例如2017 World Education Congress提供網路直播，只要支付99美元就能及時參與所有課程，也可於購票後十八個月內無限次數觀賞錄影檔。

(二)趨勢二：活動APP（Event Apps）

應用活動APP的規劃功能，讓主辦方得以掌握會展活動的進行流程；用連結（engage）功能即時互動，能讓參與者規劃個人化行程、媒合、建立人脈等。透過分析（analysis）功能，及時統計參與者的相關調查，如使用APP的人數、現場人流、參觀者人口統計資料等數據分析。

圖13-11　會展活動直播

資料來源：https://kknews.cc/travel/2er33by.html

圖13-12　會展APP

資料來源：https://apkpure.com/
es/meet-taiwan-app/
com.meettaiwan

(三)趨勢三：遊戲化（Gamification）

透過遊戲體驗和互動，讓參與者能增加個人化的體驗，對活動更深入瞭解，進一步運用社群力量傳播活動訊息；自寶可夢（Pokemon GO）風潮席捲全球，會展籌組者巧妙地將遊戲融入活動，運用虛擬實境（Virtual Reality, VR）與擴增實境（Augmented Reality, AR）的技術，增加參與者的感官體驗和難忘的記憶。

此外，林月雲（2016）參考美國Freeman、IACC、Corbin Ball、Genioso Event Magazine等數個單位及媒體，歸納出以下數項會展科技趨勢：

1. 擴增實境和虛擬實境：Corbin Ball預測結合擴增實境和虛擬實境，將使會展更具創新及吸引力。在2015年的Facebook大會上，馬克·佐克伯（Mark Zuckerberg）認為「人類的傳播方式，從文字、圖片一路演進到現在發達的影像傳播，下一步將轉往虛擬實境」；例如，利用3D全息投影（hologram）利用光學的原理，讓觀眾不用佩戴3D眼鏡，也能享受3D的視覺體驗，而且無論觀眾從任何角度觀看影像，也不會失真，增添展覽和演講的趣味性、科技感。

2. 「身歷其境」的場勘運用：身歷其境的體驗及虛擬實境場勘會展中心，有效的節省場勘的成本。例如，結合360度環景攝影技術及

圖13-13　會展擴增實境

資料來源：https://acore.com.tw/2019/06/04/vr%E8%99%9B%E6%93%AC%E5%AF%A6%E5%A2%83-ar%E6%93%B4%E5%A2%9E%E5%AF%A6%E5%A2%83/

網路地圖科技，隨時由網路螢幕上，自由移動位置或方向查看會議及展場內部空間配置與整體環境，彷彿親臨現場。

3.「商業生態系統」：透過建構「商業生態系統」（business ecosystem），使所有參與者都能夠繁衍生息。在網路化的經濟環境中，使連結性大幅增高，運用新的網路科技，與合作夥伴及供應商的連結，提供客戶更新的資訊、產品及服務，共同為彼此創造更高的價值。

4.社群媒體和行動裝置APP：運用社群媒體行銷會展活動相關的圖像和影片，達成有效的溝通和口碑傳銷。並善用參與者的行動裝置成為會展工具，使與會者更專注和比較容易理解會展活動所提供的內容，並使展覽主辦方和參觀者、演講者和聽眾產生更多的共鳴時刻（AH-HA Moment）。研究顯示，85%的會展策劃人認為APP已廣泛被與會者所採用，將導致說明書、指南和相關的紙本印刷漸漸被淘汰。應用會展活動APP的觸點追蹤（touch point trackable），蒐集參與者的偏好和行為數據，深入分析相關會展的成效和使用者的需求，將有助於後續活動和行銷內容的規劃。

5.物聯網：物聯網（Internet of Things, IoT）在各種裝置裝上感應器，透過網路來連接人、流程、資料和裝置的概念，也就是端點、網通、雲端、資料分析及服務之完整串連。例如，在會展活動進行中，感應器感應到人體過熱或太冷，能夠傳送訊息給冷氣機，自動調節適合人體的溫度。

6.3D列印：在會展活動上應用3D列印，可增加科技互動體驗令人難忘。例如，在Meet The Future的科技會議上，Europac 3D在現場營造3D體驗，邀請與會嘉賓站在大型的3D掃描機器裡，僅短短十二秒，Europac 3D就能即刻掃描，並列印出一模一樣的真人娃娃，讓與會者留下深刻的印象。

7.信標、智慧手鐲和智慧名牌的應用：透過Beacon技術，直接發送訊息到參與者的行動裝置，就能省下許多的人力成本，也能在短時間內，將想要發送的訊息廣泛地發送，促成更多的商機。

8.大數據分析：運用大數據分析找出含金量高的線索或資訊。利用GPS、Beacon等追蹤與會者停留和駐足的攤位，蒐集到的數據和資訊分析爲舉辦活動的改進依據，規劃含金量高的與會者活動體驗。

9.科技硬體設施的投資：在行動裝置和多媒體的趨勢下，會產生更多的Wi-Fi需求和相關連結源。預期會展場地經營者，將會投入更多的資本支出在科技硬體設施的提升。

在科技應用的浪潮下，「智慧會展」將是下一個「Big Thing」，整合網路技術、物聯網、穿戴技術的應用與大數據分析，有助於會展主辦方和參與者的「engagement」，並強化會展服務業者的管理和行銷效益，若能將科技應用巧妙融入於會展活動，必能與「商業生態系統」攜手共創更高的附加價值。

章末個案

〈會展行銷成功案例探討〉

資料來源：Meettaiwan, 2017.
（請參閱揚智文化官網教學輔助區）

Chapter 14

文創觀光與世界遺產

本章學習目標

- 文創觀光
- 世界遺產

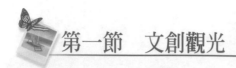

第一節 文創觀光

一、文化創意的概念與定義

「文創」＝？

澳洲：我們最早説，在1994……

英國：我們一説，全世界都聽到了，從1997……

法國：我們不説，可是全世界都學我們……

台灣：我們一直在説。但那文創是什麼？

創意產業觀念被英國正式命名，並快速在幾年內被新加坡、澳洲、紐西蘭、韓國、台灣與香港等國家地區調整採用。在名詞的使用上各國訂名不一，包括英國的「創意產業」、韓國的「內容產業」、芬蘭的「文化產業」與台灣的「文化創意產業」等。文化創意產業被稱為繼農業、工業、資訊、數位網路革命之後，產業史上能量最強、範圍最廣的「第五波：創意革命」，第五波創新（The Fifth Innovation），堪稱二十一世紀最讚的產業，只要一個點子就可改變全世界！文創產業的主角是誰？官方、業者、學者各自該扮演什麼角色？在文創產業蓬勃發展的今日，我們必須重新思考，重新定位。

何謂「文化創意產業」（Creative Cultural Industries）？

A＋B＝C（Art＋Business＝Creative Industries）

文化：是人類活動的模式、產物、工具、典章制度、痕跡、符號化結構、心智歷程等。創意：是一種創新與突破能力的舉動。文化創意與地方傳統，是台灣文化創意產業的兩個核心，沒有核心就沒有產業，因此需要業者團結一致，集體構思、相互交流，並加以整合，將文化與藝術的創造力轉變成產業的創新構想，讓更多人受到環境鼓舞，願意開發

創意，銜接藝術和產業之間的關鍵位置，再進入產銷程序，獲得利潤。創意產業以創意為核心，向大眾提供文化、藝術、精神、心理、娛樂產品的新興創意生活產業，在全球化的條件下，以消費人們的精神文化娛樂需求為基礎，以高科技技術為支撐、網路相關等傳播方式，主導文化藝術與經濟的全面結合為自身特徵的新穎產業（林秀芳，2010）。

英國是最早提出「文化創意產業」概念的國家，因為英國本身擁有悠久的歷史文化資產，高水準的人文素質，以及高度資本化的文化工業，這部文化機器每年為英國創造出驚人的產值。英國定義「創意產業」：起源於個人的創造力、技能和才華，透過產生與開發行為智慧財產權後具有開創財富和就業機會的潛力（文建會，2006）。英國創意產業特別工作小組1998年首次定義「創意產業」：「源自個人創意、技巧及才華，透過智慧財產權的開發和運用，具有創造財富和就業潛力的產業」，據此，將廣告、建築、藝術和文物交易、工藝品、設計、時裝設計、電影、互動休閒軟體、音樂、表演藝術、出版、軟體、電視廣播等十三種行業，確認為創意產業。

2008年聯合國貿易與發展會議將「文化創意」定義為：「包括想像力在內，一種產生原創概念的能力，以及能用新的方式詮釋世界，並用文字、聲音與圖像加以表達。」聯合國教科文組織（United Nations Educational Scientific and Cultural Organization, UNESCO）對文化創意產業定義為：「結合創作、生產與商業的內容，同時這內容在本質上，是具有無形資產與文化概念的特性，並獲得智慧財產權的保護，而以產品或服務的形式來呈現。」聯合國教科文組織認為，文化產業是「那些以無形、文化為本質的內容，經過創造、生產與商品化結合，並獲得智慧財產權的保障，採用產品或者服務形式來表現的產業。」從內容上來看，文化產業可以被視為是創意產業，包含書報雜誌、音樂、影片、多媒體、觀光，以及其他靠創意生產的產業。文化創意是創新商機，是產業競爭的利基與經營的關鍵，包含精緻藝術的創作和發表，以及支援周邊創意產業，創造出文化加值與美學經濟的效益。

文化創意產業是台灣首先提出的概念，乃將文化產業與創意產業

作一結合。台灣對於文化創意產業的定義，係參酌各國對文化產業或創意產業的定義，以及台灣產業發展的特殊性，文建會給予「文化創意產業」的定義是「源自創意或文化的累積，透過智慧財產的形成與運用，具有創造財富與就業機會潛力，並促進整體生活環境提升的行業」。2002年行政院文化創意產業計畫，期使台灣從第二類產業的製造生產組織型態，改造成以知識經濟、高附加價值、創意設計爲核心的生產及服務組織型態。文建會在其所編印的《文化創意產業手冊》中已經初步擬定以下十三種行業，並列台灣創業產業十三類：(1)視覺藝術；(2)音樂；(3)表演藝術；(4)工藝；(5)設計產業；(6)出版；(7)電視與傳播；(8)電影、廣告；(9)文化展演設施；(10)休閒軟體；(11)設計品牌時尚產業；(12)建築設計；(13)創意生活產業。經濟部文化創業產業推動小組則訂出包括視覺藝術、表演藝術、出版、電視與廣播、電影、廣告等十四種文化創意產業項目。

　　何謂文化創業產業？歸納上述定義如下：「文化」是一種生活型態，「產業」是一種生產行銷模式，而兩者的連接點就是「創意」，而「文化創意產業」所指的不只是「文化創意的產業」而已，而是要包括「生活文化的創意產業」。「文化創意產業」的核心價值是「創意」，所以在產業中找到「創意」，在生活中有創意，這樣才是「文化創意產業」的意義。

　　綜合以上國家（地區）及組織的定義，本文認爲文化創意產業是源自舊有文化元素的累積，發揮創新及想像力的潛能，將產品賦予新生命，是結合文化與創作的新經濟產業。然而各國家（地區）對「文化創意產業」的名稱界定有不同的名詞解讀，主要是因爲文化創意產業興起的主要源頭是來自於創意，或者是文化的累積，在學術上很難去區別。因此許多文化的資產因爲創意巧思的加入，而豐富了它的生命；另外文化的本質也因創意思考的參與，而產生了獨特的面貌（吳思華、楊燕枝，2004）。

　　歸納文化創意產業定義與觀點如下（黃光男，2011）：

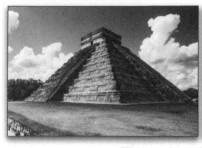

圖14-1 世界遺產金字塔與埃及人面獅身

資料來源：Juksy.com & Atisan.com.tw

1. 文化：指有形的文化產品，而非文化價值，是可屬的物質而非不可屬的精神。
2. 創意：改進舊有的物像，成為嶄新的實現。改善環境與增強實用的價值上著力。
3. 產業：要有「人化」的目的與創意基礎，要有「材料」的物化基礎與資源配置，要有「商業服務」的模式與方法，要有「產品」、「服務」的新要素與人力生產元素。

二、文化觀光與觀光產業探索

(一)文化觀光定義

　　文化是觀光事業中重要的內涵，要在全球觀光趨勢下占有一席之地，必須具有競爭者所沒有的特質，因此要如何創造出自己的特色，就必須依賴當地的文化來包裝，文化觀光是地方振興的重要利器，是一個地區或國家，向觀光客所呈現的一切文化活動風貌，主要包括：民族習慣、宗教儀式、民俗藝術與技藝，以及人類在不同空間與時間所展現的各類人文活動，是旅客為了體驗不同的文化，包括觀念、風俗習慣、藝術及制度等或被某地的文化包括當地的博物館、節慶、音樂家、畫家、劇院及建築等，所吸引而去旅遊的現象（田佳靜，2000）。

(二)文化觀光發展目的

近年來台灣「地方文化產業」逐漸成為地方經濟發展的主要動力，透過「社區總體營造」及地方性活動的推行，使地方得以再生，文化觀光產業為具有多目標的綜合發展產業，不僅可增加國家外匯，提高個人所得，擴大就業機會，整合各級產業，增加地方稅收，亦可透過地方文化產業與地方特色的結合，吸引外來遊客，其最主要的目的，希望藉由文化觀光的推展，不只是遊客，甚至讓在地居民更認同自己的文化，提高地方的自明性（林慧雯，2003）。

(三)觀光產業發展特質（整理自：以歷史資產帶動台南府市文化觀光發展策略）

1. 精緻的內涵：將地方的文化歷史、民俗及觀光節慶等呈現的特色，結合觀光增加能見度，使旅客體驗不同文化所呈現的內涵。觀光吸引點與文化資產有著密切關係，反映出當地的文化特色，是行銷旅遊的賣點。

2. 旅遊便捷的交通網絡：交通順暢能否是觀光活絡的關鍵，透過旅遊巴士系統、觀光列車等交通網絡的便利，使觀光動線串連當地的人文與自然資源，強化觀光吸引力。

3. 體驗性─場所空間的特質：場所的體驗若能讓遊客對當地產生認同感或深刻印象，決定了是否再次觀光的因素；古蹟、歷史建築與資產透過和周邊生活的環境資源之連接，所呈現的歷史觀光網絡，可使它的意義與整個城鎮有所關聯，包括經濟層面、文化層面、社會層面等，並融入現代的生活環境裡共生共存著。

4. 場景故事的吸引力：故事往往是吸引遊客到訪的關鍵，可以製造氛圍，使旅客觀光時，經由口述的導覽形式或場所詮釋出的歷史事件產生連結，文化產業累積文化與歷史性，提供了與過去記憶的情感，無論是在歷史樣貌的呈現或是再另外創造想像中的情境，都能在觀光的體驗過程中，有身歷其境的感受。

5.學習與成長的文化觀光：善用文化創意發展文化觀光，透過不同媒介的導覽，可以把文化產業裡各種面向的知識與資訊傳達給遊客。文化產業包含傳統民俗活動、特色建築、歷史場域等，屬於地方生活文化的記憶，而遊客與居民彼此間的交流與互動，讓文化產業可藉由觀光帶動整體社區文化的發展。

6.休閒性、養生放鬆的運用：文化產業藉由再利用，將建築空間轉化為藝文空間或餐飲空間等使用型態，結合參觀遊覽、藝文活動、餐飲消費的導向下，為追求健康與休閒的遊客，注入更多新機能，而古蹟的歷史、文化特性以及再利用後的過程中，可得到更多元化的資源。（台南市觀光資源：2006年府城文化觀光年座談會）

三、文化觀光資源之整合

依據辛晚教（2000）的研究而界定，文化產業分大眾消費文化產業、精緻文化產業、地方休閒文化產業與設施文化產業等四類，地方休閒產業特徵有「具空間依存性、自然衍生之產業或歷史傳承情感遺留之文化遺產、文化活動常與社區居民、社區組織結合、具強化地方認同感與凝聚力，其內容包括有：傳統民俗文化與活動、地方歷史古蹟、自然景文化、地方特產、地方節慶」等；台灣的流行文化變遷迅速，觀光節慶的內容與形式，若不具備獨特的性質、深厚悠久的傳統或吸引力，又不能因應潮流將其文化品味提升，極可能因經營不善而衰退。

關尚仁教授在政府文創產業圓桌論壇時提到：很多的文化創意是從人性、需求和習慣裡找到利基，但台灣談文化、創意，卻不談對消費者的瞭解和認識，包括廣電媒體，我們很少有常態性的市場研究和消費者的瞭解，都是有一搭沒一搭的。過去廣電基金做一做後，覺得無利可圖，就不做了，這是很遺憾的事。澳洲在推動影視文創產業時，首先就是建立市場研究部門，創作者愈瞭解文化消費者，愈知道要從那裡著手。但我們發現，大家都回歸創作導向的模式，都覺得自己的創作有吸

引力，於是在沒有文化創意思維的基礎下，容易變成沖天炮式的創作。

四、文創與觀光（吳啓騰，2013）

本縣為活絡地方文化創意產業，提升文創特色之產業市場競爭力，縣政府特別規劃「2012金門縣地方文化創意產業發展輔導計畫」，由金門縣文化局主辦，並由國立金門大學承辦「發掘金門文化創意產業元素專題講座」，聘請專家學者演講，其中有以「自然生態和文化生活」為主題，融入文創產業，也有結合「戰役史蹟與文化創意」及「金門民俗節慶與文創」，與大家分享。其實文化創意是人類生活的一部分，除了以文創產業為主外，綜合地方文化特色，將創意融入生活，並加以實現，以產官學合作模式，共同將金門文化包裝行銷，一定能營造金門成為「文創」觀光島。

近年來，觀光的內涵隨著人類經濟、文化生活的轉變，已由原先的團體需求，逐漸轉變為滿足個別需求的觀光產業型態。人們開始講求有意義的行程與感性的消費，此一概念的興起，逐漸顛覆了傳統上以團體行銷為主的觀光型態。因此，新的觀光型態，已經邁向多元發展之文創產業，這就是我們所說的非傳統之「另類觀光」，其中包括自然觀光、生態觀光、文化體驗觀光、事件型觀光、鄉村體驗及教育觀光，而文化體驗觀光就包括人類學、鄉村、宗教、種族等，其範圍甚為廣闊。

日前，文建會舉辦一系列的文化系列座談會，會中提到「文化創意產業是台灣最受矚目的議題」，多位專家學者也提供許多文化創意產業的發展策略與建議。面對這種觀光型態的轉變，許多學者紛紛提出各種不同的看法，前教育部長郭為藩認為當前台灣社會風氣不好，為協助社會教化人心，利用文化產業發展重建倫理、保護原創，這正是推行文化觀光之適當時機。也是金門開展文化創意觀光新契機的時候了，並用文化打造品牌，將金門推向國際舞台，因此，今後金門應有那些作為和做法呢？

首先，談到金門一向是以「觀光立縣，文化金門」為施政目標，因

此，不僅要打造一個有正義、有道德、有勇氣的知性環境外，尚須要扮演全國閩南文化的先導。改變以往的做法，將自己擁有的文化，加以發揚光大，主動整合台灣與大陸閩南文化的精髓，去追求更有品味與品格生活的一種文化，帶動文學與藝術的發展，以促進文化價值的提升，這正是金門當前要努力的地方，也唯有如此，才能再創金門文化觀光的新契機。

其次，政府應全力培育人才，扶植文化產業，將民間傳統的農漁產業、喜慶藝術、民情風俗加以傳承與發揚光大，並行銷國際，增加其廣度與深度，建立及營造成為閩南文化的重鎮，並發揮文化產業的特色，如此才能提高文創的效能，讓閩南文化真正能登上國際舞台。

為讓觀光與文創結合，未來金門也應以保育重於建設為前提，能將文化與現有的生態環境結合，才是金門永續發展的根基。其實金門有許多觀光的強項，諸如：鄉村民間美食、自然生態環境、宗教禮儀、民間習俗、農林漁牧特色、戰爭史蹟與遺址、古蹟寺廟等，如能在政府良好政策的引導下，一定可以發揮更大的效能與優勢。

總之，「文創與觀光」雖然無法完善的定義及規範出本身的內涵，但是若能將生態觀光、文創產業與其他另類觀光相結合，落實於實際行動中，拓展新的觀光活動特質，也就能體會出未來觀光與文創產業發展的趨勢。

五、英國城市文創產業及文創觀光發展——以Jewellery Quarter和Bluecoat為例（蘇安婷，2012）

全球經濟發展到後現代階段，商業和工業在成為後工業化國家發展的基礎和動力之後，已不是最主要的考量，反而觀光產業在近十年來的投入變為每個發展國家積極推廣的方向。然而有趣的是，單純的觀光服務業不再是吸引觀光客造訪的重要原因。相對於傳統觀光業著重於硬體設施或是服務品質的好壞等外在因素，後現代觀光首重對於新環境的探索和體驗當地文化等這類觀光客內在學習的模式。因此，在充滿競爭

的觀光產業中，爲提供觀光客和當地文化的接觸，以及增加地方的區別性，「文化」成爲「特色」的最佳後盾。

在地方觀光上加入當地文化，並以不同方式提供觀光客消費也就越來越常被用爲國家發展整體或地方社會和經濟的手段，更成爲吸引觀光客的有力方法。也因爲在後工業化、經濟發展 政策和全球化下的區域發展的趨使下，「文化」已是後工業化經濟的重要資源。文化也在近十年來被城市和地方用來保留地方身分，並發展地方社會經濟的多元性。而以文化身分（cultural identity）在全球化和經濟整合的環境下爲地方（再次）賦予價值（valorise）是一種以文化經濟（cultural economy）來發展的手段（Ray, 1998）。文化觀光對於國家或城市的形象塑造及經濟發展上有莫大的幫助，也在發展文化觀光的同時，能將地區環境營造成觀光客所需的樣子（Richards & Wilson, 2005）。

然而，在觀光蓬勃發展之際，大量景點和節慶所使用的手法和機制使得整體架構及內容落入貧乏的圈套中，不禁所謂的文化城市（cultural city）與其他城市常會有同樣的「特色」，觀光客也對於這些景點產生了文化倦怠（cultural fatigue）的情形。傳統上，城市和地方發展文化觀光上大略有四種最主要手法，興建標的建築（iconic structure）、大型節慶（mega event）、主題化（thematisation）和遺跡觀光（heritage minning）（Richards & Wilson, 2005）。這四個主要手段旨在將地方的形象和特色在文化藝術等活動中表現出來。在這些手法成功地吸引觀光客之後，各個國家相繼吸收此種範例並一一發展出相同的模式，這種複製的方法也就讓彼此之間產生了更激烈的競爭（Richards & Wilson, 2005）。也因爲這樣，這些傳統的形象塑造或區別取向策略面臨了持續發展的問題（Bradburne, 2003）。

像是畢爾包的古根漢博物館雖在建立之初吸引了大量觀光客，並成功配合都市計畫重新塑造畢爾包的形象，但幾年之後觀光人數下降，而爭取興建古根漢博物館的名單仍持續增加中。Zukin（2004）也提到此種投資硬體文化設備的方式會偏頗於市區的建設，並造成多數的城市都會有相同的文化設備。利用這些手法發展文化觀光的優點是能快速吸引觀

光客的目光，在大型建築物完工或是節慶舉辦時於短時間內有大量的觀光效益。但舉辦大型活動以及維護它們需要相對大量的資金，並時常要有新穎的主題和建築物保持觀光客的新鮮感。這樣子的文化觀光環境容易變得沒有彈性，這種被動的消費模式也會使得觀光客習慣於熟悉的環境中觀光（Richards & Wilson, 2005）。

因此，文化觀光在遇到這樣的瓶頸時，將創意產業（creative industry）加入了原本的範疇中，開啓了文化觀光新的一頁。創意產業在近年來因爲它的發展潛力，漸漸成爲各城市和地方訂定政策的一重要考量。文化創意產業成爲一種產品導向的新模式，利用創意階級（creative class）的創意思考和自由發揮來包裝，將無形文化以有形的物品來推廣行銷。也因爲創意產業也因爲它充滿多種可能，具前瞻性的特色，在現今多變的市場中才能夠脫穎而出，展現出特有的文化形式。

文創產業已在歐美地區發展許久，中央政府部門也致力於將文化和管理層面合作，欲將文創產業和地方作高度的結合，以企業方式規劃永續經營的遠景。地方創意部門的成立和推廣不僅鼓勵了地方創作者，吸引了公司和獨立工作者的介入，給藝術家更多工作機會，更可以在當地經濟上有增值的表現，並提升當地的美感價值（aesthetic value）（Zukin, 1995）。文化創意產業這種實現了自我想法的機會，讓個人的力量能夠取代大型節慶或是大型建築物時間限制的缺點。文化創意產品以更多元、跳脫傳統文化產品的呈現方式來維持文化在社會經濟上的地位，也讓傳統觀光發展有不同的角度來做社會文化資本的累積和創造。許多文創產業單位也表示在健全的文創園區及良好的經濟環境下，能夠成功發揮文創在地方的影響（Solvell, Lindquist, & Ketels, 2003）。

另外，文化創意產業也較容易以體驗經濟的形式將文化產品和訪客所期待的造訪經驗做連結，形成具有互動的一種旅行經驗。文創產業有別於一般企業，藝術媒體等範疇皆在其中。文創產業這樣有彈性，資本較小以及有大量人力的介入，非常適合發展觀光。創意產業較其他產業來得更有社會多元性和社會包容性（social inclusion）。文創觀光提供的是一種互動式的體驗，從手作教學、舞蹈教室到和學校的教學合作等，

都是文創觀光有別於其他觀光類型的地方。以觀光客的參與來說，教育性的多寡已不是遊客追求的目標，娛樂的重要性有時多過於教育所需，甚至「寓教於樂」才是此種觀光最重要的資產。文創產業開放的態度藉由建立特色、長期投入增值，以及人才培養等的優勢和藉由遊客的參與，文創觀光將文化觀光從單方面的物質消費層面提升爲生產消費雙向運作的一個多元體系（Richards & Wilson, 2005），在體驗觀光當中，遊客所親身投入的是創造的過程，並且因每個人的體驗而不同。

這樣子的體驗對於參與者來說，多了一份對於該地點的聯繫，而活動內容若爲針對地方文化所塑造，則此份文化的消費和創作就能在遊客的心中留下印象，並將文化觀光的經濟社會影響深入到參與者的文化資本上。這份特別的地方感（sense of place）成了將該地和其他地點區隔開的最好方法，也就是文創觀光對於地方最重要的回饋。在眾多種類的文化觀光類型當中，文化創意產業觀光所呈現的是一融合當地／全球文化創意人才、地方空間利用、產業和文化合作、觀光客和居民能參與生產的新觀光型態。文化創意產業是一具有歷史文化獨特性而且擁有嶄新高附加價值產品的創新產業。「創意」是一個創造新的文化形式的過程，此過程爲一個能生產出新穎的文化產品和滋養文化經濟的角色（Richards & Wilson, 2005）。

總的來說，文化創意產業利於吸引地區創意產業人士的聚集，發展文化聚落相關產業，更可以這樣一種新的呈現方式重新整合地方資源，吸引觀光客造訪，並發展成文化創意產業觀光，創造新的經濟效益方法。文化創意產業之所以成爲各國家重視之新領域，是因它能成爲將文化作爲社會生命力的所在場所，透過突顯地方特色文化的創意手法，帶動地方經濟發展，給地方新的形象，更能以發展觀光的策略來計畫更完整的藍圖，成爲地方再生發展的契機。而許多歐美城市也利用城市再生計畫將文創產業納入新地圖當中，可見文創產業在都市發展和行銷中所扮演角色的重要性。

英國文創產業發展已有多年歷史，也是歐洲國家發展文創產業的先驅。多年來的發展和調整，讓英國文創產業規模及質量上突出於其他

國家，更帶給英國和地方經濟上及社會上很大的改變及優勢。在文化政策訂定上，英國政府及地方文化部門配合文創產業的市場機制，更在工作機會和場地資金的提供上有相對應的策略，以便文創產業有長期穩定的發展條件。文創產業的組成分子因多數為獨立工作者，因此在資源分配上顯得沒有統整性，也沒有足夠的號召力。為了突顯文創產業獨特的形態和能夠提供的替代性選擇，文創產業常常以文創園區（creative cluster）的形式運作，並以文創園區作為實行地方計畫或其他文化政策的單位。

學者Michael Porter（1998）如此定義「園區」（cluster）一詞：「一地理上同時有互相關聯的公司、特殊供應商、相關組織及相關產業部門的集中地」，並形容文創產業是不滿於文化現況而實現自己理念的新產業。以集中和創意兩個特色來看，文創園區所擁有的優勢，一方面對內能將各類型專業的工作者集中於一地方，方便資源取得和分配，另一方面對外能夠利於觀光客及居民消費，地方政府在規劃和管理上也比較有系統。這樣子對內及對外的雙向發展，再加上文創園區和地方連結的傾向，更加深了文化和產業之間的關係。地方發展的政策也能隨文創產業所帶來的人潮及形象重塑，將文創園區納為文化觀光的版圖中。

文創園區和觀光結合，是此次在英國兩個城市所參觀的文創園區中都觀察到的現象，在細部瞭解後更發現文化產業和文創觀光發展內部的管理情形。就伯明罕的珠寶特區（Jewellery Quarter）和利物浦的藍外套文創園區（Bluecoat）來做討論。此兩個例子皆為老舊建築改建成的創意聚落，這些文創產業中心紛紛成為了觀光客造訪城市時重要的選擇，也成為了當地社區中重要的社交場所，並創造了許多正面的周邊效益。

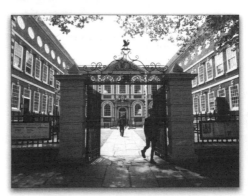

圖14-2　伯明罕的珠寶特區

圖14-3　利物浦的藍外套文創園區

　　由這兩個英國城市的文創產業和文創觀光例子來看，可以發現，以文化作為都市更新的出發點，再加上創意發想以及不同的表現形式，能讓整個地方更適合居住也更吸引人。將「文化聚落」（cultural quarters）的觀念注入複合式藝術中心，不僅進駐了各地來的藝術家，更鼓勵地方民眾對於藝術的參與，將地方和部門結生活經驗和最重要的城市的文化。地方政府應該瞭解致力於保存歷史建築和地區發展之間的協調才能使後現代城市中「園區」（quarter）概念所含的特殊性長久保存下來，以吸引更多的觀光客（Pollard, 2004）。將文化創意帶到地方社區，能藉此將地方形象重塑，連帶地從基層開始將城市轉型。這一種以文創園區為帶動地方發展的文化政策策略，能落實在社區中，成為一種品味與經驗，給居民和遊客一起分享，更帶出具有經濟效益和觀光水準的景點，永續經營的目標更能在長期投資和培養之下，以具有規劃的遠景來達成。

六、文化創意與觀光結合為台灣觀光再創新機（孫于茜，2012）

　　崔震雄（現職中華民國旅館經理人協會理事長，歷任台東娜路彎酒店總經理、東森山莊度假村總經理）：「我們可將想要行銷的地區，情商影視產業編入劇本，將故事背景導入劇情。例如澳門請劉德華、舒淇演文藝片，看完後就會讓人想到這裡觀光。像鶯歌也可將陶藝家的傳承或愛情故事放入劇情，讓大家瞭解鶯歌這樣的地方，這地區的產業情況，

當地人如何生活，進而去思考陶藝這技藝，讓大家願意進一步想到鶯歌觀光，這就把文創產業跟觀光市場包裝在一起。其實，很多國家，像韓國、日本、香港，包括台灣的《海角七號》，都有許多將文創成功結合觀光的例子，我們可先學習參考，模仿成功的例子，在摸索中整理發展出，屬於自己成功創意，進而將文化創意與觀光結合，為台灣觀光再造新機。」

　　文化創意與觀光結合，崔震雄先生的訪談全文重點整理如**表14-1**。

表14-1　文化創意與觀光結合——崔震雄先生的訪談全文

訪談重點	訪談內容
文化創意與觀光發展，有非常重要的連結關係	觀光發展中必須有足夠吸引力及吸引物，才可吸引外國觀光客，願意跨國到台灣觀光。文化就可以成為很強烈的吸引力，例如故宮裡的歷史文物，也是一種文化的體現，可以吸引對博物館、歷史文物、皇家收藏有興趣的人到台灣來。
文化創意產業與觀光相輔相成	文化部曾對文化創意產業給過定義，像視覺藝術、音樂、表演藝術、文化展演設施、手工藝品，或電影、廣播、電視、出版業都屬於文化產業，如果這些能做得好，也能跟觀光相輔相成。以觀光來講，除了白天欣賞風光景色、文化歷史古蹟外，夜間常會帶去看秀，例如拉斯維加斯的秀，到泰國看大象表演，到澳門看水舞，早期的太陽劇團等，這些視覺藝術表演，就可成為很強烈的觀光吸引物，像近年常有人專程跑到澳門去欣賞表演，順道觀光參觀的活動。以往台灣最讓人詬病的就是，白天的活動豐富，夜間卻很無聊，因為我們欠缺這種大型的、具有國際知名度或藝術性的表演產業，吸引觀光客來台灣。 文化創意與觀光產業應是相輔相成的！好的文化創意產業，像電影、電視劇，例如韓劇《大長今》，就為韓國帶來後續的觀光活動。因為很多人看了後，會對故事背景、韓國的皇宮、生活方式及韓國飲食產生好奇，而韓國的文化觀光是結合在一起，由一個部會統籌主管，因此，他們也會趁韓劇影響力大時，推出相對應的「大長今之旅」，或到韓國文化村參觀，品嚐韓國美食，體驗當初如何生活。由此可知，好的電影、電視可造成觀光熱潮，目前，仍有許多追星族，專程到當地追蹤偶像，並體驗當時劇中的時空背景，這些都說明，文化與觀光是可以互為因果、互相扶持、互相帶動的。

（續）表14-1　文化創意與觀光結合──崔震雄先生的訪談全文

訪談重點	訪談內容
吸引觀光客來體驗的元素	像台灣的例子，電影《陣頭》，介紹宗教民間的陣頭演藝表演，也是體育運動項目。像高雄內門也舉辦宋江陣、八家將等比賽，如果將他們發揚光大，都可成為吸引觀光客來體驗的元素。今年我到澳門參加兩岸四地的旅遊文化演講，其中，介紹台灣旅遊文化，我特別將電影《陣頭》、《艋舺》、《海角七號》作為例子，確實有些人看了，因此而瞭解台灣的廟宇、信仰活動。像電音三太子，暨結合傳統活動，又融合現代創意，也讓年輕人較能接受，如此，就可將文化創意元素與觀光結合，並帶動當地觀光。
我們可將想要行銷的地區，情商影視產業編入劇本，將故事背景導入劇情	例如澳門請劉德華、舒淇演文藝片，看完後就會讓人想到這裡觀光。像鶯歌也可將陶藝家的傳承或愛情故事放入劇情，讓大家瞭解鶯歌這樣的地方，這地區的產業情況，當地人如何生活，進而去思考陶藝這技藝，讓大家願意進一步想到鶯歌觀光，這就把文創產業跟觀光市場包裝在一起。其實，很多國家，像韓國、日本、香港，包括台灣的《海角七號》，都有許多將文創成功結合觀光的例子，我們可先學習參考，模仿成功的例子，在摸索中整理發展出，屬於自己成功創意，進而將文化創意與觀光結合，為台灣觀光再造新機。
成功將宗教活動與觀光結合，並推展到國際	另外，台灣的北、中、南、東各地廟會，有地方色彩的賽事都很精彩，像台東的炸寒單、宜蘭搶孤、鹽水蜂炮、大甲媽祖出巡等活動，這些都是外國觀光客會感興趣的。成功將宗教活動與觀光結合，並推展到國際的例子，像是日本京都八坂神社舉辦的祇園祭（Gion Matsuri），每年都吸引許多觀光客到此觀光外，職業及業餘的攝影家也都會到此攝影，其他像本州、四國、九州等地，都有許多成功的祭典活動，可供我們學習。美濃油紙傘，是客家文化的體現，可讓遊客參觀體驗或親手做油紙傘、摺扇，甚至體驗書法書寫，或寫在T恤上等活動。而農場體驗，像採果、採茶都是文創產業，運用在觀光活動值得參考的例子。
日本都是團隊經營，這是值得台灣學習的地方	台灣的觀光工廠或產業博物館，都是各自發展，而日本都是團隊經營，這是值得台灣學習的地方。例如日本神戶，有果子觀光博物館，這是整個地方政府與行業協會都投入，因此這些觀光工廠的規模大，不管歷史發展或各種糕點資料的展出，都相當豐富。同時，展出的內容也不只一個品牌，其中，還有體驗區、教學區。而糕點賣場，更可讓遊客享用不同品牌、不同價錢、不同口味的糕點，你可在當地享用，也可帶著走，這比起台灣個別品牌單打獨鬥的方式，更像產業博物館，更有觀光價值，這些都值得我們觀光產業協會及地方政府參考的地方。

資料來源：孫于茜（2012）。

七、文創觀光──深度旅遊新體驗（張敏玫，2017）

　　景氣低迷，物價不斷上漲但薪水卻沒漲，國人不得不看緊荷包，除了餐飲業因國人在苦悶經濟中偶爾想犒賞自己加持下逆勢成長，非生活必須的產業隨國人緊縮消費已開始感受到較大的營運壓力，文創產業和觀光都是近期受影響較大的業別。雖然大環境不理想，隨國人逐漸重視休閒生活，各地方博物館、市集、老街週末常聚集人潮，文創體驗經濟和文創觀光只要能創造出價值和不可取代性，讓文創消費變成民眾犒賞自己或放鬆的習慣之一，未來或許可以像餐飲業一樣在不景氣中仍可逆勢成長，創造出新出路。

　　就文創體驗經濟而言，許多文創業者開始把商品、服務或展演，結合課程、導覽解說、DIY、體驗、拍照背板、活動結束的握手合照等，讓消費者操作或體驗，透過創造難以取代的經驗來增加顧客參與感，同時刺激周邊商品消費，創造出顧客認同感和經濟收益。成功的文創體驗服務會需要人手、空間、裝潢、素材來多元搭配，直接和間接成本並不低，再加上台灣產業常有一窩蜂熱潮，成功的店家周邊常會出現競爭商家推出類似的產品或服務，以模仿或削價加入競爭，故文創體驗服務業者需仔細思考目標客群、服務定位、差異化和定價策略，也要不定時搭配優惠或推廣活動，服務與時俱進和不斷創新維持其獨特性和質感，否則難以持續獲利。跟體驗服務相比，文創觀光的範疇較大，只要能與文化、藝術、創意產業相關的旅遊、餐飲甚至交通等都可涵蓋在內，但要如何做出差異化和讓旅客感受到文化、藝術、創意才是成功關鍵。

　　台灣國內旅遊團不論是針對外籍客群或本土客群都常淪為消費團，有些低價團甚至每天消費點比景點參訪數要高，或者景點停留時間比消費店停留時間少，造成旅遊品質大打折扣和旅客對國內旅遊質感印象不佳，長久下來旅客再消費意願不高，回頭客變少，自然威脅產業永續經營或持續成長。隨陸客銳減，部分觀光產業和熱門景點周邊的餐飲零售

業開始感受到來客量明顯落差，建議可思考轉型做高單價的文創觀光，讓旅客可感受到台灣豐富多元的特有文化歷史，搭配高質感的體驗服務、藝文演出、深入的導覽服務等來取代現有景點蜻蜓點水不斷趕行程跑消費店，創造難忘的優質多元文創旅遊，旅客才會願意付出較高代價，提升獲利和帶動產業升級。

要推動文創觀光，政府或產業都應思考配套和投資，如導覽人才對文化歷史、藝術方面的重新培訓，文創產業與觀光產業媒合及異業結盟，或藝文表演和文創體驗項目納入行程、消費店或伴手禮通路加入工藝產品、文創小物及設計商品等，產業整體的整合行銷和交通接駁方案，藝術文創節慶行銷或定期活動搭配優惠聯票套票，來推動週末休閒或連假輕旅行等都是可思考發展的方向。

第二節　世界遺產

文化遺產怎麼判定？根據《維基百科》，在世界遺產的十項標準中，文化遺產的判定起碼要符合下面六種標準中的一項：

1. 表現人類創造力的經典之作。
2. 在某期間或某種文化圈裡對建築、技術、紀念性藝術、城鎮規劃、景觀設計之發展有巨大影響，促進人類價值的交流。
3. 呈現有關現存或者已經消失的文化傳統、文明的獨特或稀有之證據。
4. 關於呈現人類歷史重要階段的建築類型，或者建築及技術的組合，或者景觀上的卓越典範。
5. 代表某一個或數個文化的人類傳統聚落或土地使用，提供出色的典範——特別是因為難以抗拒的歷史潮流而處

圖14-4　世界遺產

於消滅危機的場合。

6.具有顯著普遍價值的事件、活的傳統、理念、信仰、藝術及文學作品，有直接或實質的連結（世界遺產委員會認為該基準應最好與其他基準共同使用）。

「世界遺產」是指登錄於聯合國教科文組織名單，具有傑出普世價值的遺蹟、建築物群、紀念物以及自然環境等。1972年11月聯合國教科文組織大會決議之《保護世界文化和自然遺產公約》（簡稱《世界遺產公約》），基本觀念是希望將世界遺產地登錄於世界遺產名單，保護具有傑出普世價值之自然遺產及文化遺產免於損害威脅，並向世界各國呼籲其重要性，進而推動國際合作協力保護世界遺產（文化部文化資產局，2013）。

一、UNESCO世界遺產——韓國UNESCO世界遺產（引自韓國觀光公社）

世界遺產是指聯合國教科文組織（UNESCO）列入「世界遺產一覽表」的文化財，主要指不限特定地區，對人類整體而言具普世價值的珍貴遺產。而遺產的評定則依據1972年11月聯合國教科文組織第十七屆定期總會中通過的《保護世界文化和自然遺產公約》來進行。截至2019年7月為止，韓國共計保有14個世界遺產（13個文化遺產及1個自然遺產）、20個世界無形遺產（人類非物質文化遺產）、16個世界記憶遺產（**表14-2**）。

「世界遺產」登錄工作帶有許多前瞻性的保存維護觀念，為使國人能與國際同步，吸收最新文化資產保存維護觀念；2002年初，文化部（原為行政院文化建設委員會）陸續徵詢國內專家學者並函請縣市政府及地方文史工作室提報、推薦具「世界遺產」潛力之潛力點名單；其後召開評選會議選出11處台灣世界遺產潛力點（太魯閣國家公園、棲蘭山檜木林、卑南遺址與都蘭山、阿里山森林鐵路、金門島與烈嶼、大屯火山群、蘭嶼聚落與自然景觀、紅毛城及其周遭歷史建築群、金瓜石聚落、澎湖玄武

表14-2　韓國UNESCO世界遺產

世界遺產種類	內容
世界文化遺產	韓國的世界文化遺產多四散分布於各地，從古代至朝鮮王朝建立為止，共經歷了大半的韓國歷史。其中包含了王宮、寺院、城等遺址或建築物，不僅極具藝術價值，科學性也十分突出。目前被列入《世界遺產名錄》的有：海印寺藏經板殿（1995年）、宗廟（1995年）、石窟庵與佛國寺（1995年）、昌德宮（1997年）、華城（1997年）、高敞‧和順‧江華支石墓遺址（2000年）、慶州歷史遺址區（2000年）、朝鮮王陵（2009年）、韓國歷史村落：河回村與良洞村（2010年）、南漢山城（2014年）、百濟歷史遺址區（2015年）、山寺，韓國的山中寺院（2018年）、韓國書院（2019年）。
世界自然遺產	韓國的世界自然遺產——濟州火山島和熔岩洞窟（2007年），在地質學與生態學方面皆十分重要，極具研究價值。尤其是拒文岳的熔岩洞窟，內部由多種顏色的碳酸鹽所構成，四周被深色熔岩壁環繞，是世界上難得一見的美麗洞窟。
世界無形遺產	世界無形遺產（人類非物質文化遺產）是依據2003年聯合國教科文組織通過的《保護非物質文化遺產公約》，為維持文化的多元性與創意性，保護有失傳危機的珍貴口傳或無形遺產所建立的制度。韓國的世界無形遺產遍及文化、音樂、舞蹈、儀式、風俗習慣等眾多領域，目前被列入《非物質文化遺產名錄》的有：宗廟祭禮及宗廟祭禮樂（2001年）、板索里清唱（2003年）、江陵端午祭（2005年）、羌羌水越來（2009年）、男寺黨遊藝（2009年）、靈山齋（2009年）、處容舞（2009年）、濟州七頭堂靈燈跳神（2009年）、傳統歌曲（2010年）、大木匠（2010年）、鷹獵（2010年）、「走繩」（2011年）、腳戲（2011年）、韓山苧麻織造工藝（2011年）、阿里郎（2012年）、醃製越冬泡菜文化（2013年）、農樂（2014年）、拔河（2015年）、濟州海女文化（2016年）、韓式摔跤（2018年）。
世界記憶遺產	世界記憶遺產是為妥善保存全世界具價值的文獻資料而指定的遺產，不僅包含文字記錄，連地圖或樂譜等非文字資料、電影或照片等視聽資料也全部包含在內。韓國擁有訓民正音、朝鮮王朝實錄等眾多形態的世界記憶遺產。目前被列入《世界記憶名錄》的有：訓民正音（解例本）（1997年）、朝鮮王朝實錄（1997年）、承政院日記（2001年）、佛祖直指心體要節（下卷）（2001年）、朝鮮王朝儀軌（2007年）、高麗大藏經版及諸經板（2007年）、東醫寶鑑（2009年）、日省錄（2011年）、1980年人權記錄「5‧18民主化運動記錄」（2011年）、李舜臣將軍的戰時日記「亂中日記」（2013年）、新村運動記錄（2013年）、韓國儒教冊版（2015年）、KBS特別節目「尋找離散家族」紀錄物（2015年）、朝鮮王室御寶與御冊（2017年）、朝鮮通信使紀錄文物——17～19世紀韓日建構和平與文化交流史（2017年）、國債償還運動紀錄物（2017年）。

資料來源：https://big5chinese.visitkorea.or.kr/cht/ATT/3_7_1_view.jsp, 2019.07.15

岩自然保留區、台鐵舊山線），該年底並邀請國際文化紀念物與歷史場所委員會（ICOMOS）副主席西村幸夫（Yukio Nishimura）、日本ICOMOS副會長杉尾伸太郎（Shinto Sugio）與澳洲建築師布魯斯‧沛曼（Bruce R. Pettman）等教授來台現勘各潛力點，並另增玉山國家公園1處，於2003年正式公布12處台灣世界遺產潛力點。

2009年2月18日文建會召集相關單位及學者專家成立並召開第一次「世界遺產推動委員會」，將原「金門島與烈嶼」合併馬祖調整為「金馬戰地文化」，另建議增列5處潛力點（樂生療養院、桃園台地埤塘、烏山頭水庫與嘉南大圳、屏東排灣族石板屋聚落、澎湖石滬群），經會勘後於同年8月14日第二次「世界遺產推動委員會」決議通過。爰台灣世界遺產潛力點共計17處（18點）。2010年10月15日召開99年度第二次「世界遺產推動委員會」（第四次大會），為展現金門及馬祖兩地不同文化屬性、特色，以更能呈現出地方特色並掌握世界遺產普世性價值，決議通過將「金馬戰地文化」修改為「金門戰地文化」及「馬祖戰地文化」，因此，目前台灣世界遺產潛力點共計18處。

2011年12月9日召開100年度第二次「世界遺產推動委員會」（第六次大會），為更能呈現潛力點名稱之適切性以符合世界遺產推動標準，決議通過將「金瓜石聚落」更名為「水金九礦業遺址」，「屏東排灣族石板屋聚落」更名為「排灣及魯凱石板屋聚落」；另「桃園台地埤塘」增加第二及第四項登錄標準。2012年3月3日召開「專家學者諮詢會議會」，決議為兼顧音、義、詞彙來源、歷史性、功能性等，並符合中文及客家文學使用，通過修正桃園台地「埤」塘為「陂」塘，並界定於台灣世界遺產潛力點之推廣使用。2013年12月3日召開第十次「世界遺產推動委員會」，為增加名稱辨識度，更易為國、內外人士所瞭解，決議通過修正「排灣及魯凱石板屋聚落」為「排灣族及魯凱族石板屋聚落」。

2014年6月10日第十一次大會討論「台灣世界遺產潛力點遴選及除名作業要點」一案，依據委員意見修正後通過，於2014年8月4日公布施行。另為完善建立潛力點進、退場機制，依據前開作業要點第五點「本部文化資產局應將潛力點排定推動優先順序」訂定評核標準，文化資產

局擬定「台灣世界遺產潛力點推動情況訪視計畫」，於2014年9月10日第十二次大會報告訪視機制後，邀請國內世界遺產專家擔任委員，並於10月份起進行潛力點實地訪視（引自文化部文化資產局）。

二、文化遺產最吸睛 推觀光不能缺（徐翠玲，2016）

　　台灣第三大黑面琵鷺棲息地——茄萣溼地，高雄市政府打算建公路；漢本遺址雖升格為國定遺址，蘇花改工程依舊進行，台灣對自然與文化資產保存態度令人心驚膽跳。中研院法律學研究所研究員廖福特表示，出國旅行地點不管是人文或自然景觀，如果是世界文化遺產所關注、保存的點，就可以增加觀光興趣。做好文化資產保存，同時吸引觀光，是非常好的發展方向。台北藝術大學建築與文化資產研究所教授林會承表示，被指定為世界遺產影響很大。各國屬於世界遺產價值系統的資產，是旅客最喜歡、最愛去的地方。他每年帶學生到不同國家欣賞世界遺產，發現很多人去看世界遺產，國際之間的互動，具有世界遺產價值或文化、自然價值的地方，常是最吸引人所在。

　　聯合國教科文組織（UNESCO）於1972年通過《世界文化與自然遺產保護公約》，將所要保護的世界遺產分成自然遺產、文化遺產、複合遺產等三大類。又分別於1999年、2001年將無形文化遺產、水下遺產納入保護項下。此外，教科文組織傳播與資訊部門亦於1992年發起「世界記憶計畫」，以保障世界史料為主。列名世界遺產，既提高國家與城市聲望，更是觀光票房保證，各國不遺餘力積極爭取，如日本白川鄉、五箇山合掌村被登錄為世界文化遺產，韓國泡菜被列為世界無形文化遺產。林會承指出，台灣不是聯合國會員國，不具有世界遺產、無形文化資產提報資格，而不需要會員國資格的世界記憶計畫，則因涉政治干預使申請登錄受阻，2009年文化總會提報甲骨文遭拒即是一例。

(一)推出潛力點，保存文化價值（徐翠玲，2016）

台灣雖不是聯合國會員國，分別於2002年、2010年開始推動世界遺產、非物質文化遺產潛力點，為登錄做準備。截至目前為止已公布18處世界遺產潛力點，包括玉山國家公園和太魯閣國家公園、澎湖玄武岩自然保留區、金門與馬祖戰地文化、淡水紅毛城、蘭嶼聚落與自然景觀、烏山頭水庫及嘉南大圳等。非物質文化遺產潛力點共12種，包括泰雅口述神話與口唱史詩、布農族歌謠、北管音樂戲曲、布袋戲、歌仔戲、賽夏族矮靈祭、媽祖信仰等。

林會承指出，即使無法參與UNESCO遺產保護計畫，但國際非政府組織如國際自然保護聯盟（IUCN）、世界文化紀念物基金會（WMF）等單位對台灣不錯。WMF每兩年舉辦一次的「世界文化紀念物守護計畫」（World Monuments Watch），與UNESCO世界遺產同等重要，分別將澎湖望安中社村和屏東霧台鄉魯凱族舊好茶部落石板屋，列入2004年、2016年的名單。「把文物價值保存住自然就會吸引人來」，林會承說，台灣現在不是聯合國會員，無法讓台灣珍貴資產被稱為世界遺產，但仍可自己保護自己的資產，把具有文化意義與價值的內容保存好，世界各國的人都會來欣賞（徐翠玲，2016）。

無形文化資產大甲媽祖繞境

資料來源：維基百科。

日本白川鄉合掌造聚落

1995年聯合國教科文組織登錄為世界文化遺產

資料來源：維基百科。

淡水紅毛城

古名安東尼堡，荷蘭人建於1646年，
由於荷蘭人被當時漢人稱作紅毛，安
東尼堡也跟著被稱為紅毛城

　　資料來源：維基百科。

玉山

海拔3,952公尺，是台灣的象徵
　　資料來源：維基百科。

蘭嶼達悟族半穴居傳統建築

　　資料來源：維基百科。

澎湖大　葉柱狀玄武岩

　　資料來源：高健倫／大紀元。

澎湖七美雙心石滬

全世界石滬不到600口，澎湖就超過574口
資料來源：維基百科。

(二)學者提三招，突破申請困境〔徐翠玲，2016〕

對於台灣申請登錄世界遺產碰壁，成功大學土木系教授李德河建議，可採取的做法包括正面攻城、全面圍城、木馬屠城。

1.正面攻城是直接加入聯合國，不過硬碰硬比較難。

2.全面圍城指用鄉村包圍城市，積極參與附隨組織如國際文物保護與修復研究中心、國際古蹟遺址理事會，總有一日入聯，很快就可登錄。

3.木馬屠城指因為台灣不是會員國，可與聯合國締約國共同申請世界遺產，像是蘭嶼與巴丹文化共通，可與菲律賓合作登錄世界文化遺產；蘭嶼戰鬥舞與紐西蘭原住民毛利人傳統舞蹈HAKA相仿，可與紐西蘭合作登錄世界無形文化遺產；傳說中宜蘭外海海底岩城跟日本嶼那國共同申請；又或熱蘭遮城是荷蘭人建造，拜託荷蘭申請。

(三)活化文資應更有創意〔徐翠玲，2016〕

「文化資產只要定義是資產，就應該認定它真有價值」，南台科技大學休閒事業管理系副教授王逸峰表示，目前政府對文化資產的保留、維修，投入蠻多，相關人才培訓也一直持續。但接下來會遭遇文化資產活用問題，保留先人記憶是無形，免不了要轉換成有形，要能活用在商業上，可能要嫁接行銷或運用現代化科技，這部分台灣還有很大空間。行銷除了台灣，還要讓國外知道這裡過去多重要，光是雙語化就是相當大工程，可能是未來二十年努力方向。

活化的部分，一般做法是在文化資產空間引入咖啡館，應該提出更有創意的做法。有些地方只有一個點，單點不能成氣候，必須旁邊有聚落。例如到中國參觀寒山寺，是因為從小對〈楓橋夜泊〉這首詩非常熟悉，對它的畫面有些想像。寒山寺累積了很豐富的文化內容，才會吸引觀光客。

　　王逸峰舉日本工程師八田與一（1886-1942年，烏山頭水庫、嘉南大圳建造者）爲例，並表示，可能很多人知道他的故事，但也不一定。故事怎麼呈現，相關的文化資料、文學及戲劇作品、歷史文獻有沒有跟著出現，都是未來活化很重要的元素。王逸峰也提到，黑面琵鷺棲息台南北門七股溼地，非常難得，全世界沒幾處，這是台灣的寶、資產。至於歷史資產包括建築、遺址等，UNESCO不讓台灣加入，無法被指定爲世界遺產，台灣可自己辦組織找外國參與，久而久之也會形成力量。此外，故宮前幾年展示《清明上河圖》動畫，這項科技也可應用於製作平埔族等原住民生活動畫。台灣還有很多考古遺物不爲人知，應該用臉書、社群擴展台灣的影響力。

章末個案

〈世界遺產——亞洲大洋洲篇〉

資料來源：http://dq.yam.com/post.phd?id=666
（請參閱揚智文化官網教學輔助區）

AI人工智慧觀光

本章學習目標

- AI人工智慧管理
- 觀光休閒產業科技智慧應用
- 從Tourism到Yourism 透過科技創造新價值
- 未來的旅行——智慧觀光

第一節　AI人工智慧管理（引自Oracle台灣）

一、什麼是人工智慧？

簡單來說，人工智慧（AI）指的是能模仿人類的智慧執行任務的系統或機器，可以根據所蒐集的資訊不斷自我調整、進化。AI的類型五花八門。例如：搭載AI的聊天機器人能更快速瞭解顧客的問題，並提供更有效的答案。智慧助手運用AI從大規模自由文本資料組中分析關鍵資訊，改善排程計畫。推薦引擎可以根據使用者的觀看習慣自動推薦電視節目。

相較於特定格式或功能，AI的重點其實在於超級思維與數據分析的過程和能力。雖然人工智慧讓人聯想到高功能擬人機器人占領全世界的畫面，但人工智慧的出現並不是為了取代人類。AI旨在大幅提高人類的能力，並為世界做出貢獻。因此AI是非常有價值的商業資產。專家指出，未來幾年，人工智慧將會帶來龐大的利益且將有鉅額投資湧入。Deloitte預估到了2021年，我們將在人工智慧和機器學習技術上投入576億美元，這個數字是2017年的5倍，麥肯錫全球研究院指出，在十九大產業中，由人工智慧衍生的商業價值每年可能高達3.5～5.8兆美元。

根據哈佛商業評論指出，企業主要使用AI來偵測並嚇阻安全性入侵（44%）、解決使用者技術問題（41%）、減少生產管理工作（34%）、衡量企業內部在與經認證的供應商合作時，內部是否遵循法規（34%）。

有三大主因推動了AI在各大產業的發展：

1.高效能計算能力的價格合理，且隨時可用。雲端商用計算能力十分強大，企業能以合理的價格輕鬆取得高效計算能力。

每日頭條kknews.cc　　　　　今周刊businesstoday.com.tw

2.有大量資料可用於訓練演算法。人工智慧需經過大量數據的訓練後，才能做出正確的預測。

3.運用人工智慧可以帶來競爭優勢。越來越多企業知道將AI分析洞見應用於業務目標能帶來競爭優勢，因此也將發展AI應用視為首要業務任務。

二、實施AI的優勢與挑戰

有許多成功案例都證明了AI的價值。如果組織能將機器學習和認知互動用於傳統業務流程和應用程式，便能大幅改善使用者體驗並提高生產力。然而，實際執行沒有那麼容易。因為某些原因，很少有公司成功大規模部署人工智慧技術。舉例來說，如果不使用雲計算，AI專案的計算成本通常很高。AI構建起來也很複雜，所需的專業知識非常搶手，但真的懂AI的專業人才卻不多。瞭解該在何時、何種情況下使用人工智慧，以及什麼時候該向第三方求助，便能最大限度地減少這些難題。

三、AI成功案例

AI 技術是許多重要成功案例背後的推手：根據《哈佛商業評論》報導，美聯社訓練人工智慧軟體自動撰寫關於短期收益新聞，成功將新聞產量提高了12倍。美聯社此舉讓社內記者可以撰寫更多更深入的報導。

Deep Patient是西奈山伊坎醫學院打造的人工智慧工具，讓醫生在診斷出疾病前即識別出高風險病患。此工具會分析患者的病史，在發病前一年預測近八十種疾病，insideBIGDATA如此報導。

四、如何開始使用AI

用聊天機器人和顧客溝通。聊天機器人運用自然語言處理技術瞭解顧客，引導顧客提問並從中獲取資訊。他們會隨著時間的推移不斷地學習，以便為顧客互動帶來更多價值。監控您的資料中心IT營運團隊可以將所有網路、應用程式、資料庫效能、使用者體驗和紀錄數據放到雲端資訊平台上，此平台會自動監控閾值並偵測異常現象，從而節省大量用於監控系統的時間與精力。不需專家即可進行業務分析。搭載視覺化UI的分析工具讓非技術人員能輕鬆查詢系統並得出容易理解的答案。

五、充分利用人工智慧需要哪些最佳實踐

《哈佛商業評論》為入門AI的企業提出以下建議：在對收入和成本有最大且最直接影響的活動中，使用AI。使用AI可以在相同員工數的情況下提高工作效率，無須減少或增加員工人數。在企業對內部門開始採用AI技術，而不是對外部門（IT和會計部門將受益良多）。

六、智慧管理，打造數位勞動力（翁至威，2018）

AI人工智慧不僅衝擊生活，對於企業管理以及未來走向，也將具有關鍵影響。以下檢視已獲採用的各種類型人工智慧，並提供一個架構：四步驟落實人工智慧，說明企業未來幾年應如何開始建立認知能力，以達成業務目標。

(一)三類人工智慧

透過業務能力的角度，而不是從技術角度來看人工智慧，對企業是有幫助的。大體來說，人工智慧可支持三類重要的業務需求：商業流程自動化、透過資料分析取得見解、與顧客和員工交流互動。

世界首位機器人公民蘇菲亞日前來台（**圖15-1**），不僅發表演講，還與現場來賓進行主題對談。愈來愈多企業導入RPA流程作業機器人，從「管人」走向「管機」時代，企業主對於應運而生的數位時代管理議題，不得不審慎思考。

(二)人工智慧浪潮興起

現今AI人工智慧浪潮下，企業正如火如荼展開數位轉型，而如何搭

圖15-1　世界首位機器人公民蘇菲亞來台演講

資料來源：中時電子報。

上AI這股浪潮，是現今企業矚目的焦點，根據2017 KPMG全球CIO調查報告顯示，多數中大型企業受訪者都表示已經開始或即將展開數位勞動力的投資，且相關預算已高於2.5億美元。其中，製造業更處於領先地位，公營及金融服務業也不遑多讓。另外，根據2018 KPMG全球CEO大調查也顯示，CEO樂意採納數位化的程度前所未有，有62%全球CEO預期AI將創造更多的工作機會，而有高達88%的台灣CEO樂觀看待新興科技衝擊，認為新興科技將對企業風險及資料管理帶來助益。因此，在面對顧客資料、勞動力數位化之轉型趨勢，企業必須進行關鍵性的決策，也迎來數位時代的智慧管理問題。

(三)智能流程自動作業

近年來生產工廠的生產流程大多已導入機器人自動化，白領階級工作自動化也開始陸續應用，包含AI人工智慧以及RPA機器人等技術。而到底什麼是RPA流程作業機器人？RPA是透過智能化的電腦機器人，讓日常業務作業流程，依循企業所設定好的作業邏輯與判斷原則自動運行，同時結合不同AI人工智慧技術，實現智能流程無人化的自動作業。愈來愈多企業引進RPA（Robotic Process Automation），可說是企業邁向AI前的第一小步，也是協助企業行政後勤單位進到AI的一個突破及嘗試。

(四)降低人機交錯程序

多數客戶在導入RPA所面臨到的第一個問題，就是沒有標準作業程序（SOP），亦或作業規範與實際操作行為有所脫鉤。透過RPA導入的流程梳理，讓不熟悉資訊系統的業務人員，一步一步地將操作步驟，忠實呈現出來。進而透過RPA完成自動化處理。經過起始階段的RPA導入，即可協助客戶成功建立起標準作業程序。當客戶建立起業務作業規範之後，RPA導入會協助進行資訊系統操作與資料交換的流程優化，檢討不必要的流程規範，進一步降低人機交錯作業程序。再透過資訊人員協助調整系統的資料交換與作業模式，完整的將原先僅E化的各項作業串聯起來，完成由始至終的自動化處理，將作業上下游由點到線的持續延伸。

RPA導入成功的關鍵，除了縝密的流程梳理，清楚剖析業務邏輯外，優秀的顧問團段及高層全力支持，亦是讓RPA專案成功的重要因素。

第二節　觀光休閒產業科技智慧應用

一、AI人工智慧科技的來臨與全球物聯網應用（羅旭壯，2019）

　　未來隨著人工智慧科技的來臨，零售業的發展也更呈現兩極化。既有的零售業者或數位科技業者不斷地引進高新科技，以提升消費者的購物體驗，例如物聯網（internet of things）、人工智慧（artificial intelligence）、擴增及虛擬實境（AR/VR）、機器人應用、區塊鏈（block chain）應用等的加入，使智慧型手機在零售市場扮演更重要的角色，帶給消費者更好的購物體驗，以強化零售價值鏈，同時透過對消費者的資訊蒐集，加強顧客依存度，更精準的掌握客戶需求，使得產業競爭加劇。但也有部分的零售業由於規模不大，既無能力轉型，也無法投入大筆資金跟上資訊科技時代的浪潮，而仍然維持既有的經營方式（王素彎，2019）。

　　全球物聯網應用產值可望從2014年的1,800億美元，大幅躍升至2020年逾1.9兆美元的規模。全球物聯網裝置將超過300～500億個，包含各類行動與平板裝置，甚至汽車、各種電器、燈光、機器人等（高仁山，2016），國家發展委員會（2016）資料顯示2025年全球物聯網經濟規模也將達6.2兆（**圖15-2**），其中2025年物聯網潛在經濟影響如**圖15-3**。

　　而台灣物聯網市場規模至2017年預估將增長至2億9千萬美金，年複合成長率達19%（高仁山，2016）。國家發展委員會於2019年2月14日於行政院會中提出「亞洲・矽谷推動方案進度及成果」報告指出，2018年我國物聯網產值首度突破1兆元，達到391億美元（約1.17兆元新台幣）

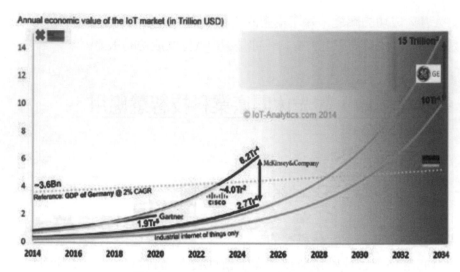

圖15-2　2025年物聯網經濟規模估計

資料來源：IOT ANALYTICS (2014).

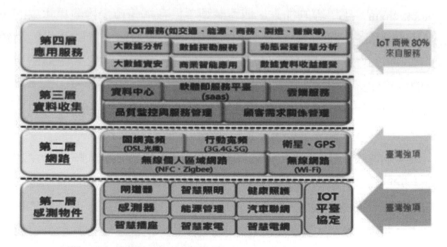

圖15-3　2025年物聯網潛在經濟影響

資料來源：Mckinsey & Company (2015).

的規模，年成長率達到19%，首度突破兆元大關（工商時報，2019）。
愛台灣文創網（2016）指出，物聯網的重要性日益提升，原因包括了資
訊科技基礎設施發達，及智慧行動裝置持有率提高，智慧行動裝置成了
數據分析與資訊分享的運算中心，並可與其他網路設備相互整合，因此
帶動更多創新應用的開發。不同於以往物聯網以企業應用為主，市場顯
得較為封閉，現在的物聯網已進入大規模的生活應用、系統整合及資料
萃取分析模式，整合了家庭、建築、城市、交通及個人等不同的應用領
域，並將各種感測技術、裝置、雲端服務等部分都連結起來，衍生出各
種創新應用的機會。

　　物聯網最大的商機就在「應用服務」層面（**圖15-4**）。因此，對新創
公司而言，也能藉由物聯網這藍海市場尋找切入點和創造機會。雖然這片
藍海充滿著不確定性，但寬廣的領域如智慧應用、健康照護、運動休閒、
能源與環境、製造、保全、交通與物流、教育等，都可以發展出各自未來
的殺手級應用，也因沒有規則制定者，所有國際大廠都爭相希望自己能作
為技術規範與應用介面規範，因此台灣廠商有機會與全球其他競爭對手站
在相同的起跑點上（高仁山，2016；國家發展委員會，2016）。

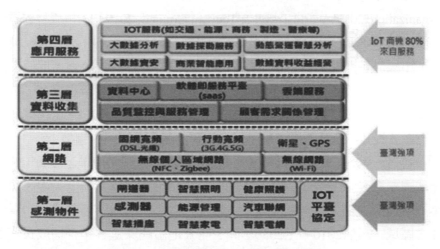

圖15-4　物聯網商機將來自於應用服務

資料來源：國家發展委員會（2016）。

　　台灣觀光休閒產業發展政策，大多以地理空間來推動產業發展的思維模式，所以有二維空間的侷限障礙，台灣物聯網經濟關聯應用瓶頸包括：缺乏整體方案發展領域侷限、與國際標準及技術趨勢連接有限、缺乏前、中、後之無縫隙友善資訊服務、掌握雲端科技巨量資料（big data）分析功能，社群媒體（social media）與行動（mobile）科技發展趨勢，商家與消費者對於各項智慧觀光服務接受程度、流於單打獨鬥整合不足等問題（周永暉、歐陽忻憶、陳冠竹，2018；高仁山，2016），相關問題解決應該升級到物聯網思維模式，將資金、人才、技術匯集在台灣，使其相容、相連，並相互分享資訊創造價值。

二、觀光休閒產業智慧科技新面貌

　　根據世界觀光旅遊組織2019年研究報告顯示，2018年全球觀光旅遊產業產值約8,811億美元，占全球GDP約10.4%，未來更預估以年複合成長率（CAGR）3.7%快速成長，而全球每十份工作中，就有一份與觀光產業相關（**圖15-5**）。觀光休閒產業已無疑成為許多國家賺取外匯的首要來源，在全球乃至於單一國家之經濟發展均扮演重要角色（World Tourism Organization, 2017; World Travel & Tourism Council, 2019）。根據林蔚君、詹雅慧、林庭瑜（2015）研究報告指出，2014年以來隨著全球經濟提升，出國旅遊門檻的降低以及遊客重視體驗的行為模式改變，促使主題式的深度旅遊逐漸成為國際觀光主軸，包含生態旅遊、醫療旅遊、養生度假、教育培訓旅遊、海外遊學、戶外運動等特色旅遊的占比相較過去皆有顯著提升，全球旅遊市場呈現出多元化和主題鮮明的趨勢。

　　再者，World Tourism Organization（2018）預測2010年至2030年間，全球國際遊客年平均成長率約為3.3%，2020年將可達到14億人次，2030年則將達到18億人次。就區域市場發展而言，亞太地區仍是成長力道最強之區域，預估2010年至2030年間，亞太地區國際遊客年平均成長率為4.9%，將從2010年2億400萬人次增加至2030年5億3,500萬人次，於全球

圖15-5 聯合國世界觀光組織強調觀光產業對全球經濟發展的重要性

資料來源：World Tourism Organization (2017).

占比預估從2010年21.7%，成長至2030年29.6%。2017年全球國際遊客達13.22億人次規模，較2016年12.39億人次成長6.7%，其中亞太地區國際遊客人數更創下歷史新高，估計達3.24億人次（+5.8%），顯見亞太地區之觀光發展動能強勁。

近五年來台國際遊客由2013年801萬6,280人次成長至2017年1,073萬9,601人次，年平均成長率7.96%。國際遊客帶進的觀光外匯收入亦從2013年新台幣3,668億元成長至2017年3,749億元，年平均成長率0.5%，如**圖15-6**（交通部觀光局，2017、2018）。另反觀近五年國人國內旅遊需求增加，自2013年1.43億人次，穩定成長至2016年，在2017年略為下降，為1.83億人次規模，年平均成長率6.71%。有關國旅人次2017年雖較2015年略高，惟首度出現負成長（較2016年負成長3.64%），但消費金額創新高，達新台幣4,021億元，如**圖15-7**（交通部觀光局，2017、2018）。推估原因可能受到國內旅遊消費成本增加及廉價航空市場蓬勃，導致國人傾向出國旅遊等原因所致。又國內旅遊環境面臨各地旅遊景點風貌特色及國際化程度較不足，遊憩設施、旅遊產品或觀光活動相互模仿，同質性高，宜積極營造深度、多元、在地特色（周永暉、歐陽忻憶、陳冠

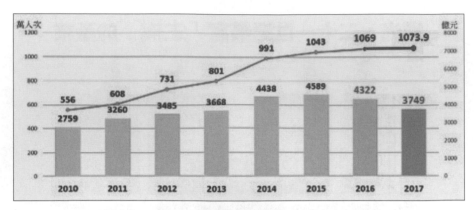

圖15-6　來台旅遊市場人次及觀光外匯收入變化

資料來源：交通部觀光局（2018）。

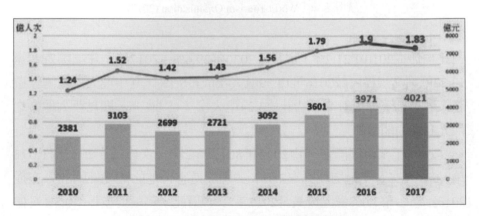

圖15-7　國民旅遊市場人次及消費情形

資料來源：交通部觀光局（2018）。

竹，2018）。

　　然觀光休閒產業發展的本質不僅僅是環境與政策的問題，觀光休閒產業除了有明確人潮與外部經濟吸引力外，更與食、衣、住、行、育、樂等民生經濟產業環環相扣，具備帶動整體產業與基礎建設之關鍵影響力，在進入行動、雲端、社群的新時代後，觀光休閒產業的發展也正面臨轉型的階段。推動觀光產業導入數位化應用，輔導企業發展適合自身

具價值之商業營運模式。透過產業電子商務系統整合，降低產業交易成本，進而串連產業與政府觀光資訊形成大數據平台，強化產業產值分析與業務監理資訊透明性，並透過政府開放資料（open data）平台，提供產學研各界發展新興商業營運服務（林蔚君、詹雅慧、林庭瑜，2015；周永暉、歐陽忻憶、陳冠竹，2018）。如何有效整合物聯網資源、數據資料分析等工具，同時嘗試建立在地旅遊文化與特色，創造高價值且具差異化的深度服務，並透過城市物聯網改善交通、環境等問題，提供友善且便民之服務環境，發展具備高速感知、回饋與深度化體驗的「智慧觀光休閒」產業鏈，已是各國政府發展觀光休閒服務經濟新顯學（羅旭壯，2019）。

呂宜穎、陳劭寰、張文村（2017）指出，基於台灣資通訊產業既有優勢能量，及4G通訊基礎建設、核心技術與加值應用發展方興未艾，面對觀光產業所面臨之新事業發展瓶頸與轉型升值挑戰，智慧觀光整合資訊與通信科技（Information and Communication Ttechnology, ICT）產業軟硬體實力加值觀光休閒產業發展，發展以旅客價值為導向的智慧觀光虛實整合互動應用，高度整合以觀光為本體之食住行購遊樂等業態，並凝塑在地農業、文創等特色產業品牌，以大數據分析推動生產、行銷、服務端點鏈結，有效掌握跨業情報，構建觀光休閒商務產業一條龍的新商業模式和提供旅客友善、主動、即時的多元無縫服務體驗，支援旅客行前、行中、行後的旅遊需求，使智慧觀光成為故事化、行動化、個人化的軟硬整合有感服務輸出據點，藉以建立高效率的觀光生態圈，以突破產業業者須單打獨鬥的困境與轉型壓力（羅旭壯，2019）。

三、智慧科技旅遊於地方創生之應用

由於旅遊資訊化建設逐步普及，透過移動式電話、電腦等互聯網工具應用於旅遊活動中，使得智慧旅遊（smart tourism）成為旅遊趨勢，也越來越受歡迎（顏財發，2018）。科技媒體新聞網站TechCrunch 在

2018年年底，以「起飛」形容全球旅遊領域的新創現況。目前旅遊與觀光的市場價值高達7兆美元（約合新台幣217兆元）；其中線上旅遊市場在2020年有望成長至8,170億美元。過去曾出現於《數位時代》第261期雜誌中所提及的台灣新創，也傳出不少好消息，如旅遊體驗行程預訂平台KKday與線上民宿預訂平台AsiaYo，都拿到「億元新台幣」等級的投資其中更提到目前六大科技（VR/AR、人工智慧、區塊鏈、物聯網、社群媒體、機器人）重塑未來旅遊新面貌，也造就現今三大旅遊型態：及時、自我實現與冒險（陳君毅，2019）。

　　從智慧科技旅遊就必須先瞭解科技接受模式（Technology Acceptance Model, TAM）以理性模式（Theory of Reasoned Action, TRA）為基礎（Fishbein & Ajzen, 1975），其包括兩個主要信念，即認知到有用（perceived usefulness）與認知到易用（perceived ease of use），進一步會直接影響行為意願（behavior intention）與實際系統使用（actual system use），於TAM中，使用者對資訊科技的使用態度，會受到使用者對該資訊科技之認知到易用與認知到有用亦會直接影響使用意願，且個人的使用意願亦會影響其實際的使用行為（Davis, 1989），具備這樣的行為意圖，這個新科技就很容易被接受。

　　因此，依據許嘉霖、陳曉天、戴依、于立宸、許庭齊（2018）研究結果發現，如果以智慧科技旅遊的觀點，應具備完善的旅遊網站，需具備穩定且可靠的系統，以及便於搜尋資料旅遊所需的資訊，可藉由透過增設虛擬社群、部落格、影片、攝影或是圖文集的方式於網路平台呈現，以此呈現動態視覺，提升人與網站之互動，加深使用者對旅遊地之瞭解，以增進使用者於觀光旅遊網站中產生獨特的情感體驗，建議觀光旅遊網站，需建置自有的移動APP，該程式需具備簡單且重點式旅遊地介紹，高度流暢的頁面與完整即時的資訊服務，透過使用者隨時隨地的使用與分享旅遊心情於自己生活圈，以此吸引更多的使用者與旅遊網站更緊密的互動連結。

　　國家發展委員會（2018a）為面對台灣總人口減少、高齡少子化、人口過度集中大都市，以及城鄉發展失衡等問題，行政院已成立「地方創

生會報」，由中央部會、地方政府及關心地方創生領域的民間產業負責人與學者專家組成，並由國發會負責統籌及協調整合部會地方創生相關資源，落實推動地方創生工作。前行政院賴院長2018年5月21日及11月30日親自主持「行政院地方創生會報」第一次及第二次會議，訂定2019年為台灣地方創生元年，並將地方創生定位為國家安全戰略層級的國家政策，未來以維持總人口數不低於2,000萬人為願景，逐步促進島內移民及配合首都圈減壓，達成「均衡台灣」目標。國家發展委員會（2018b）並進一步提出企業投資故鄉、科技導入、整合部會創生資源、社會參與創生及品牌建立等五大推動戰略（**圖15-8**），並配合法規調適，落實地方創生工作。

　　田辺一彥（2018）於2018桃園社造博覽會指出，以日本福井縣嶺南的若狹地區為例，藉由體育旅遊作為若狹路活性化之契機，最主要由於近年來交通發展以及度過閒暇時間方式與時代的改變，當地的觀光產業逐漸失去了過去榮景，若狹地區自家經營民宿大部分都是以海水浴的觀光客為主要客源，對於這樣各自經營的小型民宿業者來說，這樣的大

圖15-8　地方創生工作五大推動戰略

資料來源：國家發展委員會（2018b）。

環境變化在經營上是相當困難的。因此，作者便感受到將地區整合起來的重要性，包含與地區、行政機關的合作，與地方業者的合作，與學校的合作，與當地居民的合作，並進一步引發出地區吸引觀光客的魅力，藉由這樣的契機，著眼於體育旅遊上，進而開辦了能夠體驗若狹自然、美食、人文的體育運動，讓金流帶動地方住宿、飲食、購買伴手禮的經濟效益，為了讓地區能夠持續地保有活力，年輕族群的力量是相當重要的，尤其讓年輕人不管是看見地方的自然環境或者是當地民眾生氣勃勃地工作著，在在都是讓年輕世代懷抱希望想在若狹定居，這即是地方創生的無限可能性。

台灣368個鄉鎮，無論是文化歷史、自然生態、田園景觀、山林風貌、遊憩資源、在地美食等，各有特色吸引民眾體驗風情、漫遊小鎮。交通部觀光局為倡議聯合國世界觀光組織永續觀光的目標，將2019年訂為小鎮漫遊年，要讓全世界遊客認識台灣小鎮、進而喜歡台灣、嚮往台灣、體驗台灣。觀光局周永暉局長表示，希望透過台灣小鎮吸引國際旅客及國人旅遊，尤其去過還想去的重遊客及沒去過但想去的首遊族，真正讓旅客體驗台灣特色小鎮的漫遊，帶動小鎮「創新、創意、創業」，進而整備旅遊環境並提升服務品質，讓遊客想去體驗小鎮魅力，並且一去再去，達到永續觀光願景。觀光局亦會配合推出相關行銷作為，包括小鎮彩繪列車、推廣小鎮一日遊、二日遊產品，吸引旅客留宿體驗。結合國旅卡、觀光工廠等產業提供優惠，吸引旅客重遊，號召青年推薦小鎮漫遊體驗，加強社群宣傳，持續2019小鎮漫遊年熱度。台灣各小鎮擁有最美麗、最濃厚的風情，希望藉由小鎮深度旅遊風氣，充分展現台灣鄉鎮在地特色，共創小鎮越在地、越國際的觀光體驗新魅力，「2019年小鎮漫遊年」中央與地方攜手共同推廣小鎮，讓台灣能見度提升，吸引更多的國內外旅客造訪，一起來感受台灣小鎮在地風景文化，體驗與濃厚人情味（交通部觀光局，2018）。

從智慧科技旅遊與地方創生應用整合服務而言，可思考以觀光體驗服務雲平台為核心，運用物聯網、大數據分析協助整合在地特色與觀光產業。除了鏈結地方特色產銷平台，也結合智慧商務服務系統建置生產

履歷、媒合產業通路、發掘新的商業模式、鼓勵青年人返鄉。也可透過AR、VR與當地觀光休閒產業結合，並和旅遊業者合作，建立電子套票系統，提供國內外旅客電子票券、觀光休閒特色行程及AR、VR沉浸式體驗，開創科技結合觀光休閒的新思維，發展具在地特色之觀光休閒體驗旅遊，擴大收益來源，為在地特色產業發展注入活水。

綜合以上分析，觀光休閒產業受到科技智慧的加值與應用，將有更大的發揮與發展空間，相對的，對於管理或應用端而言，也必須追隨與學習此一物聯網應用科技技術工具，物聯網是由實際物體，如車輛、機器、家用電器等等，經由嵌入式感測器和應用程式開發介面（API）等裝置，透過網際網路所形成的訊息連結與交換網路。物聯網依賴大量的技術才得以成形，例如將裝置連線到網際網路的API。其他關鍵的物聯網技術還包括大數據管理工具、預測分析、AI和機器學習、雲端以及無線頻率識別（RFID），羅旭壯（2019）建議相關推動兩大主軸包括：

1.推動物聯網產業創新研發：(1)強化發展條件，完善物聯網創新生態體系；(2)善用既有軟、硬體優勢，建置物聯網軟、硬整合試驗場域；(3)深化國、內外鏈結，提升產學實作能量。
2.強化創新跨領域專業：(1)活絡創新斜槓力人才；(2)完備創新教學；(3)提供創新專業實作教室；(4)完善相關高教深耕、產學實作計畫協助。

第三節　從Tourism到Yourism透過科技創造新價值

科技雖然將觀光旅遊產業分解，相對也創造新的成長潛力。越來越多的旅遊業運用VR、AR來強化體驗，延續談觀光城市與智慧科技，智慧永續觀光研討會第二場聚焦旅遊科技的產業案例，從觀光、擴增實境、建築應用與遊戲，探討科技在旅遊與各方面的應用，給與會同業不

同的思考與展望。本場論壇由英國Bournemouth University觀光學系教授及eTourism研究室主持人Dimitrios Buhalis 闡述智慧觀光，接續由台灣微軟首席技術與策略長丁維揚、Noiz Architects共同創辦人豐田啓介與東南大學生態旅遊與區域發展研究所所長徐菲菲針對各負責領域分析案例，再共同進行與談（傅秀儒，2017）。

一、Dimitrios Buhalis：智慧是要爲所有人創造價值
（傅秀儒，2017）

　　全球各個城市打出「智慧觀光」（Smart Tourism）口號，不過Dimitrios Buhalis也直指：不是運用科技，就可以稱作「智慧」。他認爲智慧（Smartness）是整合科技、數據與各種可互利互惠的系統與解決方案的「黏著劑」，重點是要爲所有人創造價值（Value Creation）。

　　隨著科技滲透，舊有的網路模式已轉型爲分散式，也衍生顚覆性的服務，改變市場結構。Dimitrios Buhalis認爲Uber之所以成功，在於掌握「服務提供者」，也就是司機、乘客在哪裡，未來如果想朝智慧觀光邁進，旅遊的演化與大數據將扮演重要關鍵，除了預測事前、事後的行爲，活用科技的即時性，就能提供服務的即時補強與回饋。

　　持續推動智慧觀光，使旅客能更輕鬆獲取個性化的體驗服務時，「Tourism」就可能進化爲Roger Pride所提出的「Yourism」概念。雖然旅客將更重視個人化的體驗、對於社交媒體與訊息取得的模式也可能再產生變革與挑戰，不過透過更躍進的ICT資通訊產業，傳遞即時訊息並加強決策，綜合Social、Local與Mobile的「SoCoMo」個人化體驗模式來媒合供應端，都是智慧觀光的機會。

二、台灣微軟丁維揚：未來智慧趨勢在AI應用

　　目前科技上最夯的名詞莫過於VR、AR的各種實境，AR指的是在現場世界中擺入虛擬物件。相比VR必須將用戶整個人置入虛擬情境，AR

保留了一些開放性，丁維洋以微軟運用的MR（混合實境）技術開發的MR眼鏡「HoloLens」與可能衍生的Holo Tour為例，未來科技將會著重在如何讓使用者親臨實境，可能增加視覺、立體聲的互動。

微軟也開始與航空公司商討新科技應用旅遊觀光的可行性，例如紐西蘭航空在YouTube上傳一支對未來飛行想像的影片，空服人員戴上HoloLens看著乘客，裝置就能顯示旅客的個人資訊，甚至情緒狀況，讓空服員更「懂」乘客，即是結合AR與AI可能的創新。

丁維洋指出，大數據、個人化SoCoMo都是業者可把握的商機，三至五年內的趨勢仍會聚焦在平台式APP與AI應用，像是結合實境與直接運用AI的服務型機器人。

三、Noiz Architects豐田啓介：科技創造建築不同的價值

身為Noiz Architects分子建築的共同創辦人，豐田啓介表示建築是城市與旅遊觀光不可或缺的元素，而他則致力結合科技與傳統，共構出新的建築思維。

新科技可協助資訊轉換、把複雜的問題降低，像是亞馬遜（Amazon）的機器人大軍——自動倉儲系統、美國拉斯維加斯首次運用無人駕駛的接駁車，由3D建築資訊模型為核心的BIM（Building Information Modeling）的發展在營建產業已成趨勢，豐田啓介也提團隊曾設計出以科技操縱建築外牆的窗戶裝置，使之發出聲音或不同變化，都是新的嘗試與成功應用的案例。

四、東南大學涂菲菲：任何創新都用得上遊戲化思維

一開始，徐菲菲分享關於遊戲的觀察，例如忠實玩家沒有我們想像中的年輕！根據調查，每週在遊戲貢獻十八個小時以上的玩家平均年齡落在32歲，性別比也出乎意料，五個忠實玩家中就有兩個是女性。而遊戲與觀光旅遊的相關，除了直接給旅客使用、促進觀光的遊戲，如泰國

旅遊局曾推出的Smile Land、奧地利旅遊局與航空的冒險遊戲、Ireland Town；就算不是遊戲，也能應用遊戲的思維與機制，徐菲菲說明加拿大航空、TripAdvisor等APP皆活用遊戲中的關鍵思維：以排行榜、積分積點的回饋機制、敘事方式等，打開知名度、創造黏著度與品牌忠誠度。萬豪集團就曾透過遊戲，讓使用者體驗酒店內的工作，遊戲結束也達到五萬名新員工的招聘任務。

　　科技雖然提升了產值、讓生活更便利，觀眾也提出「科技會不會反而變成障礙」的疑問，擁有AI的機器人會取代人與工作機會嗎？丁維揚則認為，AI仍在發展階段，尤其文化習俗、人的情緒都是觀光旅遊的變因，人種不同，打招呼的方式手勢都有所不同；就算料理過程可以自動化，不過一開始仍需要人來設計菜單、抓出比例，不過每個厲害的主廚仍有無法被輕易複製的口味，所以「人」的交流仍非常重要。Dimitrios Buhalis也回應，與其思考工作消失，人們不如思考如何創造新的工作機會？嘉義大學行銷與觀光管理學系暨研究所教授黃宗成也呼應，創新需要技術的支持，也需要全球產業、學術間的互相合作，打造新的使用者經驗時，也要去思考學生未來需要怎樣的技能（傅秀儒，2017）。

 ## 第四節　未來的旅行——智慧觀光

　　在全球觀光競爭愈益白熱化，以及國外來台旅客人次也不斷成長之下，為旅客打造更高品質的旅遊環境與智慧新服務，成為未來行銷台灣觀光產業的重點。面對此一挑戰，交通部觀光局將觀光資訊服務與ICT科技的加值應用整合，並以旅客為中心的服務核心思維，為旅客打造專屬個人化的智慧觀光服務，讓旅客可依據個人需求隨時隨地取得想要的資訊，期推動台灣觀光產業朝多元化資源整合與智慧服務等方向發展（洪英瑋，2015）。

　　我國科技資訊應用發展至今已實施多年，而觀光資訊建置及應用也方興未艾，時至今日，智慧觀光不再只是單純的提供資訊讓旅客知曉，

而是要從旅遊前、旅遊中、旅遊後所有資訊串通來重新詮釋；另一方面，觀光畢竟是一個以人為主的概念，資訊雖然能夠提供便捷，但觀光還是要回歸到人的角度思考，正所謂「以科技深化旅遊體驗，藉分享推動觀光新向」。因此，交通部觀光局以前瞻性智慧觀光政策引領觀光產業，因應近年來日益蓬勃之行動裝置、社群平台、Big Data等資通訊科技潮流，持續思考旅遊情境之應用，強化資訊提供（資料面）、行動無縫（服務面）、加值分享（產業面）等不同推動面向，以期達到協助民眾優化旅遊體驗，暢享智慧觀光之目標（洪英瑋，2015）！

一、推動進程（洪英瑋，2015）

目前觀光局執行觀光資訊科技應用包括：行動導覽、智慧型手機、觀光地理資訊應用等技術，相關發展進程如**圖15-9**所示，初期以提升服務品質與促進觀光客數量等基礎建設為主，99年以後開始結合相關科技應

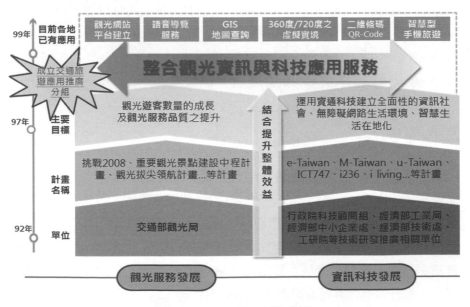

圖15-9 觀光資訊科技應用

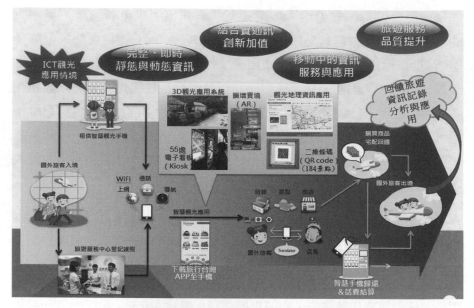

圖15-10　觀光資訊科技應用於旅遊前、中、後

用服務，觀光資訊科技應用分為旅遊前、中、後，旅程每個階段皆有結合 ICT，使觀光更豐富與便利（**圖15-10**）。

二、觀光資訊網與粉絲團建置（洪英瑋，2015）

(一)觀光資訊網（http://taiwan.net.tw/）

在網路逐漸普及化的社會，各個產業皆已將觸角延伸至網路世界，使產業越走向 e化的趨勢，在其他科技尚未建置應用時，觀光資訊網站成為人們第一接觸的觀光ICT應用服務，網站包含台灣各地相關觀光資訊，使用簡單易懂之瀏覽動線與架構，放置大量台灣景點之圖片及旅遊相關資訊，打造一輕鬆、清楚、豐富、活潑之瀏覽環境，另建置了八種語言版本，提升國外遊客對台灣觀光之印象與興趣。

觀光資訊網站對於國內外的觀光客而言，就像是台灣觀光的第一道

門，因此，在進入主要網站前，首先設計「感動『心』台灣」之Flash Movie歡迎頁（如**圖15-11**，動畫腳本主要是以觀光局宣傳主軸：「Time for Taiwan－旅行台灣‧就是現在」為主軸，運用七顆心作為整體動畫的串場開頭，並搭配背景音樂的節奏鋪陳，以動態的手法呈現，不僅間接帶出台灣的在地特色，也跟著緊湊的節奏彷彿引領著民眾一覽台灣的美景，親臨一場視覺與聽覺上的磅礴饗宴，強調由「心」出發，旅行台灣、就是現在！網站內頁以遊客角度出發，設計輕鬆及豐富的瀏覽頁面

圖15-11　觀光資訊網歡迎頁

圖15-12　觀光資訊網首頁

（**圖15-12**），以圖片取代文字，使網頁更為簡潔、清楚，網頁上方橫幅不定時切換，宣傳台灣最新的觀光活動，以美麗的圖片搭配生動、有趣的動畫，提升台灣觀光之魅力。

(二)粉絲團

由於使用智慧型手機、平板電腦的人口倍增，以及現今社會對於社群網站之依賴度，觀光局亦建置粉絲團，提供分享、互動交流最佳的媒介，藉由社群網站提升台灣觀光知名度。目前觀光局已建立三個主要粉絲團：台灣觀光粉絲團、旅行台灣就是現在、喔熊OhBear粉絲團，為提升國外旅客來台灣，官方粉絲團亦開發了英文與日文版本，期許可以吸引更多不同國家的旅客，粉絲團重視與粉絲之間的互動，利用許多活動拉近與粉絲的距離，增加其知名度，相關粉絲團名稱與人數請參考**表15-1**。

表15-1　觀光局粉絲團粉絲人數

粉絲團名稱	粉絲團人數（統計至104/5/31）
臺灣觀光粉絲團	95,221
（英文版）Tour Taiwan Fanpage	7,211
（日文版）台灣觀光ファンクラブ	12,995
旅行臺灣　就是現在	163,800
喔熊OhBear粉絲團	35,691

◆台灣觀光粉絲團

台灣觀光粉絲團（**圖15-13**）與粉絲互動包括每日發布一至三則新聞或活動資訊內容，善用圖片及文字說明，以輕鬆有趣的方式與粉絲們互動，強化與粉絲們的黏著度，粉絲團亦提供遊客各地相關觀光活動，搭配局內及各國家風景區管理處相關行銷小活動，使遊客享受美好的觀光環境之餘，亦能帶動地方的觀光效益。

◆旅行台灣就是現在粉絲團

「旅行台灣就是現在」粉絲團（**圖15-14**）主要以行銷觀光局相關活

圖15-13　台灣觀光粉絲團與其行銷小活動

圖15-14　旅行台灣就是現在粉絲團

動為主，圖片多為喜愛旅遊之粉絲所投稿，再以搭配時事的方法，達到互動、分享的效果，粉絲團還有一特別的地方為，搭配台灣觀光聖地之圖片，分享環境教育之理念（**圖15-15**），希望在台灣觀光之旅客，都可與大家一起愛護所到之處。

◆喔熊OhBear粉絲團

交通部觀光局為透過LINE宣傳台灣觀光，曾委託設計以台灣喔熊（OhBear）為主角的八款幽默系列貼圖，激起熱烈迴響，於是成立喔熊OhBear粉絲團（**圖15-16**）。喔熊可愛又冷酷的外型，堪稱是台灣最萌、最療癒的吉祥物，從小在玉山長大，行腳走遍全台灣且對台灣瞭如指掌的他，也是台灣觀光最佳代言人。透過喔熊在全台灣及世界各地努力的推廣台灣觀光，以台灣土生土長、正港台灣人之姿，為全世界介紹台灣的好山、好水、好美食及好玩的特色活動。他的行程及出任務情形、生活點滴，民眾都可以在專屬粉絲團查詢得到。

圖15-15　粉絲團——環境教育

圖15-16　喔熊OhBear粉絲團

三、智慧型手機導覽平台（洪英瑋，2015）

由於智慧型手機的普及化，所有產業在手機應用方面也越來越多，觀光局推出了幾款手機應用服務，分別以遊程規劃、活動導覽及遊戲類開發相關APP，遊程規劃可於事前尋找景點及相關交通資訊，活動導覽是以台灣各地的活動為主軸，帶領遊客走入觀光的世界，遊戲類則是運用台灣知名的景點與主題，提供遊客不同面向的觀光，促進各類觀光市場。

(一)旅行台灣APP

為了使台灣景點可以廣為世界所知，並搭配智慧型手機，達到智慧導覽、無線行銷的目標，觀光局參考各國應用手機推展觀光旅遊方式，並以時下市占率較高之iPhone及Android系統，建置結合定位導航（LBS）的智慧型手機景點導覽平台，即時提供民眾一個手機隨身導遊服務。自101年6月推出迄今，下載人次已超過72萬，將持續加強與民眾互動介面及功能，並充實旅遊景點及觀光活動資訊，讓民眾感受政府推動觀光的用心。

旅行台灣APP提供超過16,000筆之適地性定位服務（Location Based Service），包括觀光景點、住宿、餐飲、旅遊服務中心、警察局、醫院、停車場、加油站、火車站及其他運輸場站等旅遊隨身資訊，並可隨時查詢觀光活動（**圖15-17**至**圖15-19**），亦可搜尋任一觀光景點附近相關資訊，並提供交通資訊，使遊客可先做好旅遊前的規劃，使整個遊程更順利。

(二)台灣觀光年曆APP

「台灣觀光年曆」係運用時間與空間的規劃，整合全台最具國際性的宗教節慶、民俗文化、體育賽事以及創新工藝活動，並與美食、住宿、交通及購物連結，提供完整觀光旅遊資訊服務品牌，使「台灣觀光

圖15-17　旅行台灣APP首頁

圖15-18　LBS景點定位服務

圖15-19　結合Google地圖之
景點定位服務

圖15-20　台灣觀光年曆APP
首頁

圖15-21　台灣觀光年曆APP
活動頁面

　　年曆」成為全台最具國際魅力與特色之活動品牌與平台，針對活動內
涵、活動配套措施、資源整合、宣傳行銷、活動效益及未來展望六大指
標遴選出三十四個最能代表台灣之國際級活動，讓國際旅客能全年玩透
透、豐富一整年（圖15-20、圖15-21）。

四、擴增實境（洪英瑋，2015）

擴增實境是透過影像定位及3D合成技術，將眞實世界和電腦虛擬的資料加以結合，而產生一種複合式的影像。從使用者端看到的是眞實世界的景象，而電腦端所讀取的是虛擬的畫面，再將虛擬畫面與眞實世界景象同時在電腦螢幕中呈現，使得在視覺上所獲得的眞實世界環境資訊，從原本的眞實景物擴增到與3D影像結合，提供原本視覺生活經驗上所無法直接取得的資訊。

目前觀光局在旅行台灣APP利用擴增實境技術，是以智慧型手機結合最新之擴增實境（AR）技術，將台灣重要觀光景點之相關資訊，利用智慧型手機行動導覽，整合觀光地區之地理及店家資訊、即時訊息、重要地標等資訊，藉由行動平台提供民衆互動式的導覽應用軟體，透過行動設備可立即查詢觀光相關資訊外，並與周邊店家取得聯繫（**圖15-22**）。

圖15-22 觀光局「旅行台灣APP」擴增實境畫面

五、台灣觀光資訊資料庫建置（洪英瑋，2015）

地理資訊系統之應用可協助旅遊前規劃景點、餐廳、旅館、遊程路線等資訊；旅遊中取得天氣、路況、現在位置、鄰近景點及相關資訊；旅遊後進行旅遊遊程、照片、遊記心得分享。若能整合現有多元的觀光GIS系統，再搭配全球正在推動的網路服務與雲端技術，則可以讓國內觀光領域在發展觀光資訊系統時，大量的分享共通的觀光資訊、與觀光GIS功能或是觀光應用元件，可以加速國內觀光GIS的整合與發展，而達到全面性服務品質提升。

觀光局配合交通部所訂定中英文版觀光資訊標準格式，已整合各部會、縣市政府及所屬國家風景區（以下簡稱資料來源端）所轄觀光資料（包括景點、住宿、餐飲、活動，如**圖15-23**），並依訂定之共通格式上傳至台灣觀光資訊資料庫，台灣觀光資訊資料庫資料來源包括各縣市政府、各部會及觀光局所轄之觀光資料，並分別由提供單位即時維護更新；為保

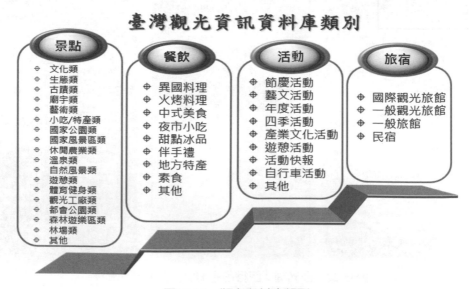

圖15-23　觀光資料庫類別

持觀光資料之正確性、即時性，交通部觀光局在各資料來源端提供檢核程
式，檢核上傳資料之格式，再將檢核通過之有效資料匯入台灣觀光資訊資
料庫；針對資料內容描述之妥適性及正確性，亦辦理人工檢核。鑑於觀光
資訊資料庫之活動、旅宿、伴手禮等英文資料不足，或各單位上傳英文資
料品質不易掌控，而觀光局推動之各項活動及政府開放資料平台等應用台
灣觀光資訊資料庫之需求，已日趨國際化，爰委由專業單位辦理前述資料
之翻譯，藉以提升觀光發展。台灣觀光資訊資料庫目前已提供超過16,000
筆景點、住宿、餐飲、活動之資料，未來將再擴增無障礙設施、自行車、
步道、穆斯林設施等觀光資料，以充實資料庫內容。

　　台灣觀光資訊資料庫自103年2月起開放加值應用，至103年底已有46
家加值業者申請介接；另自104年1月起，配合國家發展委員會推動政策，
公開至政府資料開放平台，提供民眾、公私部門或加值業者免費、免申請
使用。至104年4月下載次數已達13,400次。如此以免費、免申請、開放格
式等原則，開放原始資料便利民間分析運用，可更方便提供網站、GPS導
航、行動設備、二維條碼等加值應用，提升台灣整體觀光旅遊產業之效
益。台灣觀光資訊資料庫開放加值應用架構圖如**圖15-24**所示。

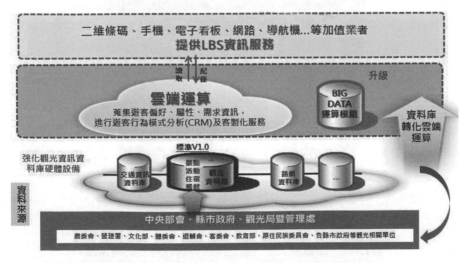

圖15-24　台灣觀光資訊資料庫開放加值應用架構圖

六、觀光遊程規劃網路服務系統（洪英瑋，2015）

　　遊程規劃網路服務系統是利用觀光資訊資料庫元素（景點、活動、餐飲、住宿），整合行程前所需各項公共運輸資訊，包括台鐵、高鐵、捷運（北捷、高捷）、市區公車、公路客運之路線及交通班表靜態資訊，並可將規劃結果輸出到智慧型手機，讓遊客隨身帶著走。此服務將於104年底前正式上線，使用者可於旅遊前、旅遊中、旅遊後不同之情形下，利用不同之設備、通路方式取得相關之行程資訊。如旅遊前可利用遊程規劃系統網站事前規劃行程、訂房及查詢交通工具資訊，且可將相關行程資訊下載至手機當中；旅遊中可直接利用智慧型手機、平板進行實際之導覽及引用；旅遊後可透過網站將旅程心得及照片分享給好友知悉（**圖15-25**）。

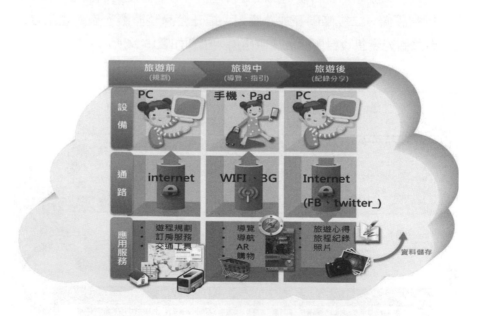

圖15-25　旅遊前、中、後使用設備與應用服務關係圖

　　遊程規劃系統結合電子地圖（**圖15-26**），可供遊客查詢行程資訊，周圍景點、住宿、活動及餐飲內容，亦利用空間化方式呈現各項資訊內容，以清楚瞭解其空間位置，若遊客對景點、住宿、活動及餐飲內容不熟悉者（如國外遊客），系統可自動提供景點順遊方案建議及推薦景點供使用者選擇，以利使用者更快速規劃完成行程資訊，行程之內容亦結合大眾運輸轉乘規劃及開車路徑規劃，可告知遊客如何利用交通工具至各景點遊玩（**圖15-27**）。未來因應政府資料開放政策及鼓勵產業界加值應用原則，此套系統將開放民間業者加值應用及維運，觀光局則致力於強化旅遊資訊之提供。

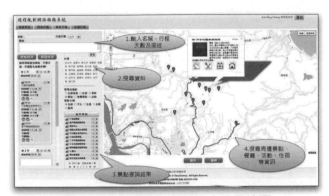

圖15-26　遊程規劃系統結合電子地圖

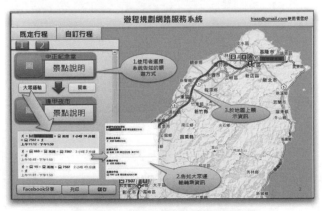

圖15-27　遊程規劃網路服務說明

iTaiwan（愛台灣）免費網路漫遊

資料來源：洪英瑋（2015）

（請參閱揚智文化官網教學輔助區）

觀光旅運系列

觀光行銷學
——觀光休閒與餐旅及資訊科技整合觀點與實務導向

編　著　者／陳德富
出　版　者／揚智文化事業股份有限公司
發　行　人／葉忠賢
總　編　輯／閻富萍
地　　　址／22204 新北市深坑區北深路三段 258 號 8 樓
電　　　話／02-8662-6826
傳　　　真／02-2664-7633
網　　　址／http://www.ycrc.com.tw
　E-mail　／service@ycrc.com.tw
　I S B N　／978-986-298-347-8
初版一刷／2020 年 8 月
定　　　價／新台幣 550 元

國家圖書館出版品預行編目（CIP）資料

觀光行銷學：觀光休閒與餐旅及資訊科技整合
觀點與實務導向 = Tourism marketing :
integrated perspective and practical
orientation of tourism, leisure, hospitality
and information technology / 陳德富編著.
-- 初版.-- 新北市：揚智文化, 2020.08
面；　公分.--（觀光旅運系列）

ISBN 978-986-298-347-8（平裝）

1.旅遊業管理　2.行銷學

992.2 109009385